KB170413

퍼포먼스,
몸의 정치

현장비평과 메타비평

퍼포먼스, 몸의 정치

현장비평과 메타비평

지은이 김주현, 고은진, 김선영, 김슬기, 오경미

발행 고갑희 주간 임옥희 편집·제작 사미숙

펴낸곳 여이연

주소 서울 종로구 명륜4가 12-3 대일빌딩 5층

전화 (02) 763-2825 팩스 (02) 764-2825

등록 1998년 4월 24일(제22-1307호)

홈페이지 http://www.gofeminist.org

전자우편 alterity@gofeminist.org

초판 1쇄 인쇄 2013년 9월 9일

초판 1쇄 발행 2013년 9월 12일

값 18,000원

ISBN 978-89-91729-27-8 93600

잘못된 책은 바꿔 드립니다.

이 도서의 국립중앙도서관 출판시도서목록(CIP)은 서지정보유통지원시스템 홈페이지(http://seoji.nl.go.kr)와 국가자료공동목록시스템(http://www.nl.go.kr/kolisnet)에서 이용하실 수 있습니다(CIP제어번호: CIP2013017080).

퍼포먼스,
몸의 정치
현 장 비 평 과 메 타 비 평

김주현 편저

도서출판
여이연

차례

3부 미학 교실: 페미니즘 비평 이론 찾기 • 김주현

일러두기

이 책은 필자들이 서로의 글을 인용하며 비평하는 릴레이 비평문, 공동비평문, 현장비평과 메타비평의 상호 참조 형식을 취한다. 따라서 이 책에 실린 서로의 글을 인용할 때에는 각주에 저자와 책명, 발행일, 출판사 등을 생략하고 '이 책'이라고 표기한다.

서문
비평가 찾기

미술계에 종사하는 사람들에게 글쓰기는 주요 임무 중 하나이다. 미술관과 갤러리에서 전시회를 열려면 전시 기획을 하고 작품을 완성하는 것 외에도 많은 글이 필요하다. 작가 서문, 기획자 서문, 비평문, 초대장, 포스터, 리플릿, 도록, 보도 자료 등이 그것이다. 또한 미술 잡지에는 수많은 정기간행물, 비정기간행물이 있으며, 기획 기사, 인터뷰 기사, 짧고 긴 비평, 사설, 전시 안내 등이 게재된다. 그 외에 웹진, 블로그, 트위터에도 갤러리 방문기로부터 비평에 이르는 다양한 글들이 쏟아져 나온다.

그러나 이상하게도 이러한 글들은 거의 읽혀지지 않는다. 글은 전시를 진행하기 위해 관행상 필요할 뿐, 이를 언급하거나 참조하는 사람도 논평하는 사람도 토론하는 사람도 없다. 글은 읽히지 않고, 글자, 문단, 절, 장이 마치 이미지처럼 슬쩍 관조될 뿐이다. 도대체 왜 이런 일이 벌어지는 것일까? 한편으로는 미술계에 제대로 된 글이 없다는 섣부른 판단과, 다른 한편으로는 이러한 글들이 이론적, 실천적으로 쓸모가 없다는 미술계 내부의 막연한 회의 때문이 아닌가 싶다.

필자는 오랫동안 미학, 미술사, 미술이론, 디자인이론과 조형예술, 건축, 디자인 실기 전공 학생들을 가르치며 각 학과의 커리큘럼에 추리와 논증, 발표와 토론, 글쓰기 원리와 실제, 비평가 탐구와 메타비평, 기획문과 비평문 습작 수업이 없는 것을 의아하게 생각했다. 학생들의 과제물을 받아보면 자료 읽기, 요약하기, 논평하고 토론하기를 훈련받지 못한 맹점이 그대로 드러난다. 그럼에도 겉멋에 빠져 수사를 남발하고 어려운 용어들을 차/오

용하는 것을 즐긴다.

아쉬운 점은 이러한 현상이 학생들의 글에만 나타나는 것은 아니라는 것이다. 작가 서문은 물론, 기획자, 비평가, 잡지 기자의 글에서도 같은 문제를 발견할 수 있다. 그러다 보니 다들 글을 쓰고 있으면서도 서로의 글을 읽거나 언급하기를 자제한다. 중요한 자료나 가치 있는 견해를 담고 있는 글은 찾기 어렵고, 요지 파악이 어려운 경우도 있다. 그래서 차라리 안 읽고 언급하지 않는 것으로 서로의 권위를 인정하기로 했는지 모르겠다.

그러나 어쨌든 글을 썼고, 출판했으며, 경제적인 보상까지 받았으면서, 자신의 글을 누군가 읽을까 부끄러워하고, 다른 사람의 글은 읽을 가치가 없다고 예단하는 것은 심각한 문제이다. 이러한 현상이 미술계의 발전을 가로막는 치명적 요인 중 하나라는 것에 다들 관심이 없는 것 같다. 좋은 이론가, 비평가, 기획자가 좋은 작가와 작품을 발굴하고 분석하고 평가하는 것은 작품을 생산하는 일만큼이나 중요하다. 미술계의 흐름을 제대로 읽고 공정하고도 창조적인 평가를 통해 미술계의 발전을 추동하는 것이 비평가의 역할이다.

한국에는 이렇다 할 미술 비평가가 없다. 물론 고군분투하는 몇 분의 탁월한 대표자가 없는 것은 아니다. 하지만 대부분 이론, 교육, 기획 등을 본업으로 삼으며 그 부수적 결과물을 기회가 될 때 산발적으로 발표하는 글들을 미술 비평이라 부르기는 어렵다. 명확한 비평관으로 동시대 미술 현장의 지도를 그리고 새로운 지평을 형성하는 '전업 비평가'가 (거의) 없다는 것이 어느새 우리 미술계의 특징이 되었다. 참으로 아쉽고 부끄러운 일이라 할 것이다. 물론 비평만 써서는 먹고 살 수 없는 미술계의 현실에서 이러한 상황이 유사/비평가 개개인의 탓만은 아니라는 것은 분명히 밝히고 넘어가야겠다.

이러한 문제의식 속에서 필자는 '비평가 찾기'에 나섰다. 필자와 같은

미학자, 메타학문 연구자들에게는 현장의 자료를 모으고 나름의 방법론으로 그 성과들을 정리, 분석하는 1차이론과의 학제 간 연구가 무엇보다 절실하다. 정련된 자료 조사, 통합적 기술, 요약, 논평 등의 현장 연구는 그 자체만으로도 성과가 높지만, 이를 토대로 동시대 예술의 이정표를 그리고 가치 전환을 모색하는 메타이론의 자원이 된다는 점에서도 중요한 의미가 있다. 반면 메타이론은 다시 현장과 1차이론을 지원하고 이끈다. 필자는 이처럼 다각적이고 풍부한 상호작용을 늘 꿈꿨다. 이 길을 함께 갈 수 있는 현장 전문가와 1차이론가를 만나기를 기대하고 기다렸다. 그래서 오랜 기다림 끝에, 감히 필자의 역량이 미치지 못함을 절감하면서도, 이제는 필자 스스로 직접 비평가들을 발굴하고 이들이 미술계에 기여할 수 있도록 돕기로 했다. '비평가 찾기'의 노정은 결코 일방적인 희생과 지원의 시간만은 아니었다. '비평가 찾기'는 문자 그대로 미학과의 학제 간 연구에 참여할 필자의 소중한 동료들을 얻는 작업이었기에 함께 만나 글을 쓰고 읽고 토론하는 시간은 언제나 설레고 즐거웠다.

필자는 이렇게 3년 전부터 기꺼이 전업 미술 비평가를 꿈꾸는 미술 이론 전공자들과 함께 비평 모임 '비평공장 103'을 꾸렸다. 한편에서는 비평 미학과 한국의 대표적인 미술 비평문들을 탐구하였고 다른 한편에서는 비평문 습작을 계속했다. 이제 이들은 비평가가 되어 글을 쓰고 서로의 글을 함께 읽어주는 동료가 되었다. 필자는 도전적이고 재기발랄한 예술 운동 그룹들이 미술사의 방향을 바꾸었듯, 이들이 한국 미술계에서 중요한 역할을 담당하기를 기대하고 있다.

이 책은 미술계에서 비평과 토론이 어떻게 이루어져야 하는지, 그리고 그것이 어떻게 미술에 관심을 가진 대중들의 이해를 돕고 현장을 격려할 수 있는지를 모색한다. 1부는 미술관 안에서 벌어진 동일한 퍼포먼스에 대해 필진이 각자 비평문을 작성하고 반박과 재반박을 거듭하는 릴레이

비평으로 구성하였다. 필진은 '기조 비평-답비평-반박비평-재반박 비평'에 이르는 토론 릴레이를 통해 미술계 안에서 비평가 그룹의 역할을 반성하고 의의와 사명을 되새기고자 하였다.

2부는 미술관 밖에서 벌어진 퍼포먼스에 대해 필진이 함께 핵심 논제들을 나누고 각 부분을 나눠 작성한 비평문들을 담았다. 즉, 각 글은 개별 비평문이면서도 일종의 연작으로서 공동 비평문을 구성한다. 이 과정에서 필진은 동시적으로 서로의 글을 참조하였다. 자신의 최종 결론을 위해 서로의 글을 논거로 활용한 것이다. 또한 2부 후반부에 실린 '도전과 응답'에서는 각 비평문에 대한 대중들의 토론에 필진이 응답하고 후속 토론을 이어감으로써 미술 영역을 넘어 비평의 경계를 확장하고자 했다. 이를 통해 대중들이 미술 비평의 주체로 들어왔고 비평의 하위 논제는 더 풍성해졌다. 공동 비평문과 대중과의 토론을 통해 미술계 안/-밖 협동 작업의 다양한 가능성을 확인할 수 있었다.

3부는 현장비평과 메타비평의 만남을 위한 것이다. 현장비평가들이 이론 용어들을 수사로 차용하는 것에 그치지 않고, 심도 깊은 탐구를 통해 비평 용어로 발전시켜야 하듯이, 미학자들 역시 발로 뛰며 현장을 배우고 비평가들의 성과를 진지하게 반영해야 한다. 비평이 하나의 의견(opinion)이 아니라 예술가와 대중을 설득할 수 있는 '정당화된 주장(justified claim)'이 되려면 미학 이론은 논거(backing)가 되어 논증에 힘을 실어주어야 한다. 마찬가지로 미학 탐구에서 현장의 구체적 사례와 비평은 내적 구성요소이다. 이 책을 계기로 필진은 현장비평과 메타비평이 만나는 다양한 모델을 계속 개발해 나갈 것이다. 또한 더 많은 비평가 그룹이 나타나 학제 간 협동 작업이 활성화되고 그 실질적 성과가 이론과 현장 모두에서 나타나기를 기대해 본다.

지금까지 이 책의 형식에 대해 설명했다. 메타비평과 현장비평의 협동

작업, 그리고 미술계 안/-밖의 비평과 후속 토론이 이 책의 형식이라면, 비평의 내용으로 삼은 장르는 퍼포먼스이고 방법론은 페미니즘 미학이다. 1부에서는 2000년대 대중과 언론의 폭발적 관심을 끌었던 김홍석의 <Post 1945> (일명 '창녀 찾기' 퍼포먼스, 2008)를, 2부에서는 '나꼼수 지지자들의 SNS 비키니 시위-논쟁 퍼포먼스' (일명 '가슴 찾기' 퍼포먼스, 2012)를 다룬다.

한국에서 퍼포먼스는 1960대 후반에 등장하였고 해프닝과 이벤트를 하위 장르로 포함하며 1970년대에 활발하게 수행되었다. 그러나 이후 퍼포먼스는 과도한 실험성만을 목표로 하면서 그 장르적 가능성이 너무 빨리 소진되어 버렸다. 결국 그 이후의 간헐적 퍼포먼스는 미술계 안/-밖에서 빨리 주목받기 원하는 작가들에 의해 도구적으로 채택되었을 뿐, 실천적인 중요성이 부각되지 못하였다. 이로 인해 퍼포먼스에 대한 이론이나 비평 역시 진전되지 못했다.

현재 한국 미술계에서 퍼포먼스에 집중하고 있는 작가들이 거의 없으며, 또한 이에 대한 비평도 찾기 힘들다. 그러나 2000년대 들어 믹스트 장르와 믹스트 미디어를 활용한 가상의/라이브 퍼포먼스를 실험적으로 매진하는 작가들이 재/등장하고 있으며, 웹이나 SNS에서 대중들의 다각적인 문화-정치 퍼포먼스도 부상하고 있다. 이 책에서는 퍼포먼스를 미술 내부에서뿐 아니라, 대중들이 작품을 감상하고 그것으로부터 현실에 적용하고 변화를 만들어나가는 과정을 모두 퍼포먼스로 보고, 미술관 안/-밖 퍼포먼스의 이론과 비평을 제시하고자 한다.

또한 두 퍼포먼스에 대한 비평과 토론을 전개하면서 '미술관 안/-밖'이 어떻게 연결되어야 하는지도 논의한다. 1부와 2부에서 비평의 대상으로 삼은 두 퍼포먼스에 대해서는 대중과 언론의 관심이 많았고, 특히 미술계 밖의 문화 비평가들과 대중 논객들이 활발하게 토론을 펼쳤다. 또한 두 퍼포먼스 모두 첫 번째 퍼포먼스 이후 다른 대중들에 의해 후속 퍼포먼스로

이어졌다는 것도 흥미롭다. 그러나 미술계에서는 이에 대해 전혀 반응하지 않았다. 미술계의 비평가 한 명만이 두 퍼포먼스 중 전자에 대해서만 글을 썼을 뿐이다. 그는 퍼포먼스라고 하는 장르 고유의 특성을 논의하지 않으며 젠더와 성노동에 대한 분석이나 윤리학과 정치학의 상호 함의도 세밀하게도 다루지 않는다. 아직도 모더니즘 미학이 전통적 장르를 다루는 방식으로 미술의 자율성, 실험성, 심미성을 옹호할 뿐이다.

이 책의 필진은 퍼포먼스라는 미술의 새로운 형식을 다각적으로 분석하고, 동시에 페미니즘 미학을 비평의 방법론으로 채택하고 있다. 필진은 동일한 비평관을 가진 집단이 아니며, 페미니즘에 대해서도 각기 다른 입장에 서있다. 어떤 이는 페미니스트로서, 어떤 이는 페미니즘에 관심이 없거나 적극적인 반페미니스트로서, 또 어떤 이는 심미주의자로서, 어떤 이는 다원주의자로서 비평의 핵심 대상에 의견을 달리한다. 그러나 이들은 모두 비평과 토론에서 두 퍼포먼스의 성별 이슈가 어떻게 작품의 가치에 개입하는지를 논의한다. 즉, 페미니스트가 아니더라도 부정적 방식으로 페미니즘을 비평의 방법론으로 재고하고 있는 것이다. 이를 통해 지금 여기 대중들의 문화적 페미니즘과 '이미 페미니즘 예술과 미학은 끝났다'고 선언한 미술계의 지배적 입장을 비판적으로 검토하고, 미학적, 문화적, 정치적 실천으로서 페미니즘의 유효성을 가늠한다.

또한 3부에서는 세 편의 비평 미학 이론을 '페미니즘 비평 이론 찾기'로 묶었다. 이 세 글은 작품의 의도와 해석적 주체, 퍼포먼스의 존재론, 다원주의 비평론을 각기 탐구하면서 포스트시대에서 성별 정치학, 곧 페미니즘을 비판적 다원주의의 핵심적 요소로 고려하고, 그것이 구체적인 퍼포먼스에 대한 비평에서 분석과 평가의 기준이 되는 이유를 제시한다. 1, 2부의 비평문이 분석과 평가의 기준으로 삼은 비평 이론을 3부의 글들에서 찾을 수 있을 것이다.

앞에서도 지적했듯이 이 책에 참여한 필진은 윤독과 토론을 함께 하는 비평 집단에 속해있지만 하나의 비평적 입장을 견지하고 있지 않다. 퍼포먼스와 페미니즘을 다루는 각 비평문은 필진마다 다양한 맥락과 관점에서 구성되었다. 이들은 각자 더 많은 독자들을 설득하기 위해 노력한다. 이들의 발언이 얼마나 성공적인지를 독자들 스스로 판단하기 바란다. 이 과정을 통해 필진과 독자들이 퍼포먼스와 페미니즘 미학의 가능성과 발전 방향에 대해 고민을 나누고, 더 창의적인 제언들이 보태지기를 기대한다.

이 책을 출간하며 가장 먼저 떠오르는 이는 아서 단토(Arthur C. Danto)이다. 필자는 단토 전공자로서 그가 보여준 실천적 미학자의 이상과 가치를 늘 마음에 새기고 있다. 그는 미학 중에서도 가장 이론적인 분야인 예술작품의 존재론을 탐구하면서도 현장비평가로서 포스트예술 시대를 진단하고 새로운 예술의 지형을 모색했다. 필자 혼자라면 감히 단토의 길을 따를 수 없을 것이다. 그러나 사명감으로 비평에 헌신하고 열린 태도로 토론하는 이 비평가들과 함께라면 한국 미술계에서도 이론과 현장이 만나는 비평의 새로운 지형을 형성하는 일에 용기를 낼 수 있을 것 같다. 현장비평과 메타비평은 이제껏 서로를 궁금해하고 부러워하면서도, 권위와 질투 속에 연대와 협력의 손을 내밀지 못했다. 그러나 이제 용기내서 "당신과 함께 하고 싶다"고 솔직하게 사랑을 고백하고자 한다. 미술계의 권위에 찬 관행에 도전하며 비판적 사고와 창의적 표현 훈련을 함께 한 필진에게 경의를 표한다. 또한 진정성으로 퍼포먼스의 힘과 방향을 보여준 수많은 대중 논객들에게도 감사한다.

이 책의 1부에 등장하는 '미술관 밖 퍼포먼스'를 주도했던 여성문화이론연구소에서 이 책을 출간한다는 소식을 듣고, 이 흥미로운 인연에 다들 즐거워했던 기억이 생생하다. 이 책에 관심을 가지고 지원해주신 여이연의 출판기획위원 선생님들, 페미니즘의 관점에서 퍼포먼스의 숨겨진 측면을

세밀하게 살피고 조언해주신 사미숙 선생님께 감사의 인사를 드린다. 그리고 '비평공장 103'의 첫 번째 책이 세상에 나올 수 있도록 연락, 정리, 수정은 물론, 비평가들 간의 의견 조율과 개인적인 하소연까지 다독이며, 어려운 후반 작업을 담당해 준 오경미 선생에게 특별한 감사를 전한다.

<div align="right">

'비평공장 103'의 필진을 대표하여

2013. 8.

김주현

</div>

김홍석의 '창녀 찾기'

서론 • • • 릴레이 토론

• 김주현

이 릴레이 비평의 출발이 된 것은 오경미의 「퍼포먼스 <Post 1945>의 윤리 검증, 신뢰할 수 있을까?」이다. 미술 비평이 남몰래 글을 쓰고, 조용히 발표되고, 흔적도 없이 묻히는 관행에서 벗어나 답 비평과 재답변 비평의 상호작용을 이어가는 릴레이 비평을 시도해보기로 했을 때, 페미니스트 비평가인 오경미는 최근 가장 논쟁적이면서도 미결로 남아있는 김홍석의 2008년 퍼포먼스를 선택했다. 또한 심미주의 비평가인 김선영은 오경미의 비평에 "<Post 1945>의 '윤리 검증', 실패했는가?"로 답함으로써 릴레이 비평을 위한 한 쌍의 기조 비평문이 완성되었다.

김홍석의 퍼포먼스 <Post 1945>는 그의 개인전 "In Through the Outdoor"(국제 갤러리, 2008. 4. 17. ~ 5. 19.)의 개막 행사로 진행되었다. 갤러리에는 소형 금고가 놓여있었고 그 안에는 만 원권 지폐 두 다발이 들어있었다. 하나는 60만원이었고, 또 다른 하나는 120만원이었다. 김홍석은 이 돈다발을 획득할 미션을 갤러리 벽에 고지했다.

> 지금 이곳에는 의도적으로 창녀가 초대되었습니다. 그녀는 오늘 있는 미술 전시 개막행사에 3시간 참석하는 조건으로 한화 60만원을 작가로부터 지급받습니다.
>
> 이 순간 여러분 사이를 유유히 걸어 다니며 전시를 관람하고 있는 이 창녀가 누구인지 찾아낸 분은 작가로부터 그녀를 찾은 대가로 120만원을 지급받게 됩니다.
>
> 창녀를 찾아봅시다.

김홍석은 이 개막 퍼포먼스를 위해 불법 안마시술소 여직원인 김 씨를 섭외했다. 김 씨에게 주어진 미션은 창녀 찾기에 참여한 관객이 혹여 그녀를 지목하면 "그렇다"고 답변하는 것이었다. 개막하고 1시간 반 정도 흘렀을 때, 국제 갤러리 인턴 한 명이 그녀에게 다가가 "혹시 여기 적힌 창녀분이냐?"고 물었다. 김 씨는 굳은 얼굴로 "내가 창녀처럼 보이냐?"고 반문한 뒤, "맞다"고 했다. 김홍석은 금고를 열어 첫 번째 돈다발 60만원을 김 씨에게 건넸고, 두 번째 돈다발 120만원을 인턴에게 건넸다.

퍼포먼스 <Post 1945>가 여러 일간지에 보도되자 논쟁이 시작되었다. 김홍석은 개막에 앞서 이 퍼포먼스의 의도를 "1945년 이후 한국 사회에 정착된 자본주의의 모순을 고발하고 (타인에 대한) 예의와 윤리의 정의와 한계에 질문을 던지기 위해 이 퍼포먼스를 기획했다"고 밝힌 바 있다. 그러나 그가 질문을 하기 위해 마련한 퍼포먼스는 작가 자신의 윤리의 정의와 한계를 묻는 질문으로 되돌아왔다.

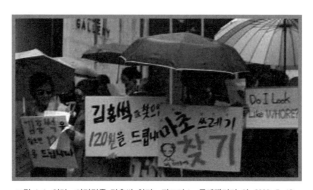

그림 1-1. 일명 <인간말종 김홍썩 찾기> 퍼포먼스, 국제갤러리 앞, 2008. 5. 18.

2008년 5월 18일 국제 갤러리 앞에는 <인간말종 김홍썩 찾기 퍼포먼스>가 열렸다. 김홍석의 전시가 끝나기 하루 전이었다. 한 달 내내 여성 단체와 문화 비평가들은 김홍석과 국제 갤러리를 향해 비판을 계속하며 토론을 요청했지만, 김홍석도, 국제 갤러리도, 미술계의 그 누구도 답변하지 않았

다. 이 시기에 미술비평가로는 오직 한 명만이 이 퍼포먼스를 대상으로 비평문을 발표했는데, 그것도 시사 주간지와 일간지에 짧게 게재되었다.

릴레이 토론에 참여한 비평가, 고은진, 김선영, 김슬기, 오경미는 <Post 1945>를 공동의 비평 대상으로 삼고 각자의 입장을 개진했다. <Post 1945>에 대한 비평문이 다루어야 할 키워드는 돈, 성노동, 소수자, 예술의 자율성, 예술의 보편성, 윤리, 의도, 퍼포먼스, 페미니즘, 픽션, 현실 등이다. 이들 비평가들은 각 키워드를 다양한 방식으로 접근하여 조합하였고 이들을 각기 다른 주장을 위한 논거로서 정의하고 분석하였다.

릴레이 비평은 크게는 '기조 비평-답비평-반박비평-재반박 비평'의 4단계로 구성되었다. 그러나 릴레이 비평이 진행되는 동안 네 명의 비평가들의 상호 작용은 훨씬 더 잦았고 더 심도 깊게 이루어졌다. 비평문을 작성하며 논증구조, 초고, 완고 작성 단계를 밟을 때마다 윤독하며 조언을 아끼지 않았다. 윤독과 토론은 팀별로, 때로는 전체가 모여 진행하였다. 윤독과 토론은 네 명의 비평가 외에 '비평공장 103'의 여러 비평가들 역시 적극적으로 참여하여 도움을 주었다. 이 책에 실리지는 못했지만, 릴레이 토론에 함께 참여하여 비평글을 작성했던 비평가들에게 감사와 아쉬움을 전한다. 책의 출간을 앞두고 네 명의 비평가는 릴레이 비평을 되돌아보고 여러 번의 윤독과 토론을 거치며 각자의 비평문을 수정하고 발전시켰다.

릴레이 토론은 서로의 비평문에 대한 정확한 이해 없이는 불가능하다. 꼼꼼하게 상대의 글을 분석해야 하며, 동시에 자신의 입장을 정교화하고 창의적 합의의 가능성을 모색해야 한다. 이러한 작업은 엄청난 집중력과 인내심을 필요로 한다. 비평과 토론이 현장과 대중의 실천적인 변화를 이끌어야 한다는 사명감이 없는 한, 재미만으로는 참여할 수 없는, 길고도 지루한 작업이라 할 것이다. 릴레이 토론은 비평가 간 상호 신뢰에 기반한다. 상호 신뢰란 비평가 개인에 대한 신뢰에 그치지 않는다. 우선 토론에 참여

하는 비평문들이 제대로 쓰여진 글이라는 신뢰가 있어야 하며, 또한 서로의 토론이 미술계 현장을 추동하고 대중들의 이해와 변화를 이끌어낼 수 있다는 신뢰가 있어야 한다. 이는 철저한 준비, 논증 훈련, 겸손하고 열린 태도, 사명감, 용기 있는 도전이 있을 때만 가능하다. 릴레이 비평이 미술계에서 토론의 한 유형으로 자리 잡게 되기를 바란다.

이제 릴레이 비평에 참여한 네 비평가의 입장을 정리함으로써 독자들이 각 비평문을 이해하고 후속 토론에 참여하는 데 도움을 주고자 한다. 오경미는 김홍석이 자본주의를 비판하기 위해 성노동을 내세운 것은 김홍석 자신의 자본주의 비판과 윤리 검증에 치명적 결함이 된다고 주장한다. 그녀는 여성주의 맥락주의자로서 사회·문화·역사적 맥락과 창조자의 서사 및 작품을 감상하는 행위자의 서사 모두를 총괄적으로 고려하여 퍼포먼스의 존재론을 재고찰한다. 그녀는 김홍석이 성노동자를 타자로 배제하고 경멸함으로써 <Post 1945>는 의도와 형식이 부적절함은 물론 '정치적으로 올바르지 않은' 내용을 담고 있다고 비판한다.

반면 김선영은 김홍석의 윤리 검증은 실패하지 않았다고 주장한다. 그녀는 <Post 1945>를 퍼포먼스 장르의 고유한 형식과 내용에 초점을 맞춰 작품의 전략과 수행적 가치를 다룸으로써 페미니즘과 같은 성별 정치학이나 도덕론이 작품의 총체적 의미를 무력화할 수 없다는 심미적 자율론의 입장을 취한다. 그녀는 작가의 예술적 시도와 그 결과물에 대해서는 심미적 평가 기준이 적용되어야 한다고 주장한다.

고은진은 도덕론자로서, 김홍석이 보편적 인권과 자본주의 모순을 탐구하면서 성노동자의 특수성을 간과했다고 비판한다. 그녀는 이 퍼포먼스에서 핵심적인 비평 대상은 '성노동'에 대한 작가의 이해와 평가라고 주장한다. <Post 1945>가 성노동자에 대한 낙인, 색출을 부추기고 동시에 사람들에 대한 위계와 배제를 강화하는 것은 예술의 자율성 이전에 윤리의 문제라

는 것이다. 그녀는 작가가 예술의 이름으로 소수자를 경멸하고 이에 대한 비판에는 무응답으로 일관하면서 윤리를 내세우는 것이 오히려 반윤리적 이라고 평가한다.

김슬기는 비판적 다원주의자로서 퍼포먼스의 창작과 수용의 전 과정을 살핀다. 페미니즘, 도덕론, 자율주의라는 관점을 독점적으로 강요해서는 안 되며, 작가의 의도 뿐 아니라 퍼포먼스의 창작과 구현의 독특성에 초점 을 맞출 것을 제안한다. 또한 윤리적 평가에 있어서는 각기 다른 퍼포머들 의 입장과 관점을 정확히 이해할 것을 요구한다. 그녀는 다원적 개방성을 승인함과 동시에 진실성, 올바름과 같은 비판적 지향점을 명확히 한다.

네 명의 비평가는 릴레이 비평과 토론 테이블에 아래와 같이 배석하고 있다. 이들의 토론을 지켜보면서 독자들은 어느 비평가의 발언이 더 설득력 이 있는지 판단해보기 바란다. 또한 주저하지 말고 언제든 후속토론에 나서 기를 기대한다.

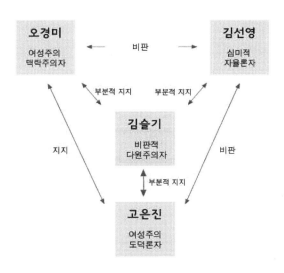

마지막으로 이 릴레이 토론을 진행하면서 출간 직전까지 필진을 괴롭혔던 문제를 잠시 언급해야겠다. 미학자 매튜 키어란(Matthew Kieran)은 사람들이 예술을 제작, 감상, 비평하고, 그것에 대해 토론하는 이유가 그것을 통해 가치 있는 경험을 하게 되리라는 기대 때문이라는 의미로 '발생적 규범(norms with genetic reasons)' 개념을 사용한다. 그런데 이 발생적 규범에도 선결 조건이 있다. 그것은 '예술가, 비평가, 관객은 모두 동등하고 협력하는 예술의 퍼포머로서 각자의 경험이 더욱 가치 있는 것이 되도록 진심으로 서로를 돕고 격려해야 한다'는 것이다.

이러한 활동에서 예술가, 비평가, 관객이 혼자 돋보이거나 이익을 챙기기 위해 거짓말을 하고, 기득권으로 토론을 통제하고, 무성의한 태도로 일관한다면, 이는 예술의 규범적 가치를 정면으로 위반하는 것이 된다. 앞에서도 지적했듯이, 실천적 추론(practical reasoning)에 토론의 윤리가 전제되고, 학자들이 '연구 윤리'를 준수하듯, 예술에서도 '퍼포머의 윤리'가 요구된다. 비평은 누군가를 공격하거나 망신을 주려는 활동이 아니다. 비평의 목적은 관객은 물론 예술가 역시도 예술에서 더 좋은 경험을 하도록 돕는 것이다.

필진은 <Post 1945>에 대한 릴레이 토론을 준비하고 진행하면서 예상치 못한 어려움을 겪었다. 신진 비평가들은 사실을 확인하고 협조를 구하는 과정에서 기가 꺾였고 두려움도 느꼈다. 매번 작품의 의도가 달라지고, '오프 더 레코드'가 강제된다면, 비평가는 작품을 정확히 파악할 수도, 작품을 제대로 평가할 수도 없다. 이미 공적으로 공개된 작품에 대중이 모르는 비밀이 숨겨져 있다면, 이러한 작품을 놓고 토론을 한다는 것 자체가 헛된 일이 될 것이다. 어느새 예술의 규범적 가치는 예술로 밥그릇을 지키고 명성을 유지하려는 사람들을 위한 공허한 포장지가 된 아닐까?

그럼에도 불구하고 아직 순진한, 그래서 용감한 신진 비평가들은 더욱

힘을 내려고 한다. 겸손한 태도로 '내가 틀릴 수도 있다'는 자기반성의 끈을 놓지 않겠지만, 동시에 당당해야 할 순간에는 결코 물러서지 않는 비판적 합리주의를 견지하면서 말이다. 예술이 아무리 환상(fantasy)일지라도 환상을 즐기는 경험 자체는 현실이다. 우리의 현실을 더욱 가치 있게 만들어주는 예술에서 퍼포머들의 선결 조건은 진정성과 상호 존중이다. '저자의 죽음', '의도의 체현(embodiment of artistic intention)', '예술 수행의 윤리', '미술관 안/-밖의 쌍방향적 상호작용'과 같은 개념들을 현학적 수사로 립싱크하지 않는 비평가들이 더욱 필요한 순간이다.

기조비평 1

퍼포먼스 <Post 1945>의 윤리 검증, 신뢰할 수 있을까?

● 오경미

　"왜 미술 기사를 사회면에 쓰느냐", "내 작품이 오로지 '현대미술'의 맥락
에서 논의되길 바란다."[1) 2008년 '창녀'2)를 섭외하여 미술계와 여성계를
들썩이게 했던3) 퍼포먼스 <Post 1945>의 작가 김홍석은 이에 대한 기사를
쓴 조선일보 김수혜 기자와의 전화통화에서 이렇게 말했다.4) 미술이론을
공부하고 있던 학생의 신분으로서 당시 필자는 '뭐, 그럴 수도 있겠다', 오히
려 '이것저것 다 따지면 예술가는 뭘 할 수 있겠어?'라고 생각했다. 그러나
시간이 지나 이 퍼포먼스와 이를 둘러싼 사건과 논쟁, 작가의 말을 곱씹을
수록 미술학도로서 불편한 감정이 쌓여만 갔다. 미술계에 몸담고 있는 이들
은 이미 (모더니즘 이후) "미술도 사회적 공간으로부터 분리된 순수형식이

1. 김수혜, 「미술관 상금 걸린 '창녀'가 배우였다고? '창녀 퍼포먼스'의 전말」, 『조선일보』, 2008년 5
　월 22일, http://danmee.chosun.com/site/data/html_dir/2008/05/21/2008052100386.html(검색일: 2011. 6.
　20).
2. '창녀'는 성서비스를 판매하는 여성을 비하하는 용어이다. 성노동을 비범죄화하고 성노동자들의
　권익을 옹호하는 입장을 취하는 페미니즘 진영은 이 용어를 문제시하고 있는데, 이 용어가 성
　서비스를 판매하는 여성 노동자에 대한 낙인의 의미를 포함하고 있기 때문이다. 필자 역시 성
　서비스업은 추(醜)업이 아니며 정당한 노동으로 받아들여 비범죄화해야 한다는 입장이다. 그러
　므로 앞으로 글에서 김홍석이 섭외한 여성을 가리킬 때는 '창녀'라고 표기 할 것이며 그 외 성
　판매자를 일컬을 때는 성노동자라고 지칭할 것이다.
3. 사실 미술계가 들썩였다는 필자의 언급은 타당하지 않을 수도 있다. 이 퍼포먼스가 쟁점화되는
　계기와 논쟁을 지속한 주체 모두 성노동자의 권익을 옹호하는 페미니즘 진영이었기 때문이다.
　당시 미술계에서는 유일하게 미술평론가 반이정이 이 문제를 공론화하고 비판적으로 바라보며
　글을 썼다. 그를 제외한 미술계 종사자들은 이 사건에 미온적인 태도로 일관하거나 침묵하였다.
　반이정은 「예술, 창녀, 수수방관 현대 미술의 '괴이한 소동'」(『시사IN』 34호, 2008. 5. 10), 「어렵
　다! 현대미술」(『한겨레』, 2008. 5. 26.)이라는 제목으로 총 두 편의 글을 썼다.
4. 김수혜, 앞의 기사.

라기보다 그것이 생산되는 맥락의 복잡 다양한 역학 관계를 함축한 일종의 담론인 셈"5)이라고 현대미술을 이해하지 않았었나? 또 모더니즘의 시대로 역행하는 듯 보이는 김홍석 역시 현대미술의 맥락 안에서 활동하며, 한국 미술계와 세계 미술계가 공인하는 포스트모더니즘 미술가로 평가받고 있기 때문이었다.

미루어 짐작할 수 있듯이 이 사건은 단순한 사회적인 이슈가 아니다. 이 사건에는 현대미술을 어떻게 평가하고 해석해야 하는가에 관한 쉽지 않은 문제가 도사리고 있다. 또 이 문제는 당시 여성주의자들과 성노동자들이 느낀 불편한 감정과 연결되어 있다. 그렇다면 먼저 그 맥락이 무엇인지, 왜 이 논제가 퍼포먼스 <Post 1945>를 평가하고 분석함에 있어 중요한지를 논의해야 할 것이다.

1. 미술사의 터닝포인트

1960년은 현대미술사의 패러다임 전환에 분수령으로 작용하였다. 이 패러다임의 전환은 1960년대 서양에서 일어난 포스트모더니즘과 관련 있다. 포스트모더니즘은 모더니즘의 토양인 계몽주의가 전제하는 인간 이성의 절대성, 특정한 이념과 정신의 유일성과 절대성에 의문을 던지며 다양성, 보편성을 추구한 시대의 이념으로 미국과 프랑스를 중심으로 시작되어 학생운동·여성운동·흑인운동과 같은 구체적인 사회운동에서부터 문학, 예술, 철학의 영역에 이르기까지 정치·경제·사회의 전 영역에 영향을 미쳤다.

한국의 미술사학자인 강태희는 모더니즘의 몰락과 그에 이은 포스트모더니즘의 등장은 현대미술사의 중요한 분수령이 되었으며 특히 1960년대에서 1970년대에 이르는 10여년의 기간 중 1967년은 분기점이 된다고

5. 윤난지, 『모더니즘 이후, 미술의 화두』, 눈빛, 2004, 12쪽.

하였다.6) 메리 앤 스타니스제프스키는 1960년대와 1970년대 이후 "순수미술이 성취할 수 있는 것에 대한 미술가들의 기대뿐만 아니라 현대미술에 대한 신화 자체가 변화했다'고 하였다.7) 이 전환의 시기에서 주목해야 하는 점은 이후 미술이 퍼포먼스, 대지미술, 개념미술, 비디오 아트 등으로 탈물질화하는 경향이 강해지기 시작하였다는 것이다. 마이클 아처는 1960년대 초까지만 해도 미술 작품은 크게 회화와 조각이라는 범주로 나누는 것이 가능했으나 이 시기를 지나는 동안 이 확신이 무너지게 되었다고 하였다.8) 전환 이후 이제는 너무나 익숙해진 이 확장된 예술의 형식들은 회화나 조각 작품들과 달리 결과물을 남기지 않고, 결과물보다는 작가의 아이디어나 상상력에 더 높은 가치를 매기고, 작품을 해석하는 과정에 있어 관람객의 역할을 빼놓을 수 없는 것으로 상정함으로써 예술 영역에 많은 변화를 야기했다.

또 미술사에 일어난 변화는 특정인이 창작한 인공물을 사회·문화·역사적인 맥락을 고려하지 않고서는 예술로서 정체화할 수 없는 결과를 초래했다. 전환 이후 다양한 사회·문화·역사적 맥락을 거치면서 구축되는 개인의 정체성에 대한 문제 등이 미술의 핵심적인 주제로 자리 잡기 시작하였다. 젠더와 페미니즘, 탈식민주의 등은 당시 가장 중요했던(오늘날에도 여전히 그러한) 대표적인 논제들이었다.9)

퍼포먼스는 이 변화를 적절하게 보여주는 예술형식일 것이다. 행위가 바로 작품이 되기 때문에 예술작품의 원본성을 파기했으며 연극과 유사한 형식적 특성은 장르의 붕괴를 보여준다. 또 관람객이 존재하지 않으면

6. 강태희, 「미니멀리즘, 1967」, 『현대미술의 문맥읽기』, 미진사, 1995, 126~147쪽.
7. 메리 앤 스타니스제프스키, 『이것은 미술이 아니다』, 박이소 옮김, 현실문화연구, 2006, 293쪽.
8. 마이클 아처, 『1960년 이후의 현대미술』, 오진경·이주은 옮김, 시공아트, 2007, 11쪽.
9. 위의 책, 9쪽.

완성될 수 없는 퍼포먼스의 특성은 롤랑 바르트(Roland Barthes)의 유명한 구절인 저자의 죽음과 독자의 탄생을 여실히 보여준다. 수잔 레이시(Suzzane Lacey)와 게릴라 걸즈(Guerilla Girls) 같은 여성미술가들은 퍼포먼스의 이 같은 특성들을 이용하여 미술계의 뿌리 깊은 남성 중심적 구조에 제동을 걸고 여성에 대한 폭력과 소수인종 차별을 비판하였던 것이다.10)

사회·문화·역사적인 맥락이 예술작품의 창작과 해석 행위에 많은 영향을 미치지만 미술사가, 미술이론가, 미술비평가들은 그것이 어떠한 관계를 통해 창작과 해석 행위에 관여하게 되는지, 이것이 어떤 의미들을 창출하는지를 적극적으로 논의하지 않았다. 이 문제는 주로 미학과 예술철학의 영역에서 논의되었다. 그 중 맥락주의는 이를 이해하는 데 많은 도움이 된다.

2. 맥락주의와 퍼포먼스의 존재론

맥락주의는 1960년대에 나타나 1980년대 후반 이후 본격화된 논의이다. 맥락주의적 견해를 가진 이론가들은 작품을 선·색·패턴 등으로 한정하지 않고 예술가가 작품을 완성하는 모든 과정을 예술작품으로 간주한다. 또 예술가가 제시한 창조물을 예술작품으로 받아들이는 과정에도 사회·역사적 맥락이 관여한다고 본다. 맥락주의자들은 예술작품이 작가의 정체성, 작가의 세계관, 가치관 및 작업 방식과 같은 맥락적 요인들에 의해 완성되는 것이며 이렇게 완성된 작품을 감상하고 해석하는 과정에서도 작품 완성 과정에 개입된 맥락과 함께 감상자의 정체성, 세계관, 가치관 등이 관여하게 된다고 보는 것이다.11)

많은 맥락주의자들의 이론 중 커리(Gregory Currie)의 예술 존재론은 미

10. 고은진, 「페미니스트의 비키니 시위는 유효한가?」, 이 책, 139쪽.
11. 김주현, 『여성주의 미학과 예술작품의 존재론』, 아트북스, 2008, 120-129쪽.

술사의 터닝포인트 이후 급부상하게 되는 관람객 혹은 예술적 경험자의 역할을 고찰해 보기에 효과적인 이론이다. 특히 퍼포먼스라는 특정한 예술 형식을 분석하고 평가하는 데 좋은 길잡이가 된다. 커리는 예술작품이 작가에게 전적으로 귀속된다고 보지 않는다. 그는 사회·문화·역사적 맥락과 창조자의 서사와 그 작품을 감상하면서 예술적인 경험을 하게 되는 행위자의 서사와 그 행위자가 위치한 사회·문화·역사적 맥락과 사회 구조, 그에 대한 태도 등이 모두 총체적으로 관계를 맺으면서 하나의 예술작품이 된다고 본다. 이를 발견적 과정, 휴리스틱스(hueristics)라 한다.[12]

이 지점에서 이렇게 완성된 작품을 어떻게 신뢰할 수 있을 것이냐 하는 문제, 즉 무한정 확장된 해석의 범주로 인해 어떠한 평가와 감상과 해석에 의해 완성된 결과물을 예술작품으로 간주할 수 있을 것인가의 문제가 제기된다. 이 문제에 대한 해답은 정해져 있지 않다. 하나의 예술작품이 생산되고 그것을 공유하고 감상하고 해석하는 담론 공동체 내의 누군가가 설득력 있게 그 작품을 완성하였고 이것이 타당하다면 이 예술작품은 하나의 예술작품으로 가치와 신뢰를 얻게 될 것이다. 중요한 것은 특정한 권위를 가진 주체의 판단이나 평가가 그 가치 판단의 기준이 되는 것이 아니라 무엇과 상호작용하며 무엇을 만들 것인가가 신중하게 고려되어야 하는 것이다.[13]

그렇다면 이제 퍼포먼스는 무엇이며 대체 어떻게 해석하고 평가해야 하는지를 알아보자. 위키피디아(Wikipedia)에 따르면 퍼포먼스는 시간, 장소, 퍼포머의 신체나 이를 대체할 수 있는 미디엄, 퍼포머와 관객 간의 관계라는 네 가지 기본 요소로 구성된 상황이며, 스크립트가 존재할 수도 있고 그렇지 않을 수도 있다. 또한 작가에 의해 치밀하게 계획될 수도, 즉흥적일

12. 김주현, 위의 책, 120–180쪽.
13. 김주현, 「행위로서의 예술과 맥락의 관계주의」, 이 책, 249–251쪽.

수도 있다.14) 퍼포머는 하나 또는 여럿이 될 수 있고 행위의 과정과 작품이 분리될 수 없다.15) 또한 시행되는 시간이 필요하며 결과물이 남지 않고 재반복이 불가능하다.16)

　퍼포먼스는 미술사의 패러다임 전환 시 미술 제도권과 미술 시장에 대한 도전으로 기획된 것이었기 때문에 사회·문화·역사적 맥락에 포함되는 예술 형식이다. 또 퍼포먼스를 구성하는 네 가지 기본 요소 중 퍼포머와 관객 간의 관계는 그 이전의 작품 형식들과 비교해 퍼포먼스를 감상하고 해석하는 관람객의 역할이 보다 더 중요해졌음을 의미한다. 이때 관객은 그 퍼포먼스가 시행되는 바로 그 장소에 있었던 이들뿐만 아니라 퍼포먼스 구경꾼, 단순 가담자, 이를 보도하는 언론인, 비평가, 그것을 읽고 토론하는 독자들, 후속 퍼포먼스를 기획하고 참여하는 적극적인 퍼포머 등 다양한 층위의 관객 모두를 포함한다.17) 하나의 퍼포먼스를 평가함에 있어 그것을 제시한 예술가와 다양한 층위의 관객들에 의한 해석은 그 퍼포먼스를 평가하는 과정에서 중요하게 작용한다. 해석을 시행하는 관객들은 작품이 속하는 정치·문화·사회적 범주와 맥락, 그리고 그에 대한 태도와 자신의 개인사들을 관계주의적 방식으로 구성하며 작품을 감상하고 해석한다.18) 따라서 퍼포먼스라는 예술작품은 퍼포먼스를 구성하는 요소들과 구체적인 역사적 맥락, 창조와 해석의 휴리스틱스를 모두 포함해 감상하고 해석하고 평가해야 완성되는 예술작품인 것이다.

14. 「Performance art」, 『Wikipedia』, http://en.wikipedia.org/wiki/Performance_art(검색일: 2013. 2. 19).
15. 팸 미첨·줄리 셸던, 「사진과 퍼포먼스에 나타난 자아와 정체성의 정치학」, 『현대미술의 이해』, 이민재·황보화 옮김, 시공사·시공아트, 2004, 276쪽.
16. Phelran, Peggy, "The ontology of performance: representation without reproduction", Unmarked: The Politics of Performance, Routledge, 1993, p. 146.
17. 김주현, 「현장비평과 메타비평의 만남」, 이 책, 215쪽.
18. 위의 글, 242-245쪽.

3. '창녀'를 찾아봅시다

이 작품은 2008년 4월 17일 서울의 국제갤러리에서 열린 김홍석의 개인전 "In through the out door"를 위해 기획되어 전시 개막당일 시행되었다. 이 퍼포먼스의 구성과 과정은 간단하다. 주요 구성 요소는 전시장에 설치된 금고 안의 만 원 권 지폐 다발, '창녀'와 관람객 그리고 영문과 한글로 작성되어 전시장에 부착된 안내문인 플랜[19]이다. 그 내용은 다음과 같다.

> 지금 이곳에는 의도적으로 창녀가 초대되었습니다. 그녀는 오늘 있는 미술 전시 개막행사에 3시간 참석하는 조건으로 한화 60만원을 작가로부터 지급받습니다.
> 이 순간 여러분 사이를 유유히 걸어 다니며 전시를 관람하고 있는 이 창녀가 누구인지 찾아낸 분은 작가로부터 그녀를 찾은 대가로 120만원을 지급받게 됩니다.
> 창녀를 찾아봅시다.[20]

작가와 갤러리 측의 지시로 퍼포먼스가 시작되면 관람객들은 자신들 사이에 섞인 '창녀'를 찾기 시작하고 그녀를 찾은 관람객이 금고의 돈을 받으면 퍼포먼스가 끝난다.

'창녀'를 섭외하고 그녀를 찾아내는 과정을 퍼포먼스라는 예술적 형식으로 구체화한 이 작품은 시행된 순간부터 전시가 끝나는 순간까지 세간의 주목을 받았고, 전시 말미에 '창녀'가 배우라는 사실이 밝혀지면서 논란이 가중되었다. 이 작품에 대한 비판은 주로 페미니즘 진영이 제기했다. 성노

19. 60만원을 대가로 받는 '창녀'가 등장하고, 관람객이 그녀를 찾아 120만원을 받기 때문에 작가는 퍼포머들이 뚜렷한 목적을 지향하는 행위를 하도록 지시하였다. 그러므로 이 퍼포먼스는 즉흥적인 행위가 아니라 가이드라인 격으로 볼 수 있는 일종의 플랜(plan)에 따라 진행되었다. 이 플랜은 퍼포머에게 세세한 지침을 전달하였다거나 관람객들이 특정한 행위를 취하도록 한 것은 아니기 때문에 연극의 시나리오나 각본이라고 볼 수는 없다. 미술 퍼포먼스에서는 이를 정의하는 용어가 정립되지 않았기 때문에 플랜으로 표기하겠다.
20. 국제 갤러리, 『Gimhongsok: In through the out door』, 전시도록(국제갤러리, 2008. 4. 17 - 5. 19), 2008, 90쪽.

동자들의 권익을 옹호하는 입장을 표방하는 개인과 단체들은 '창녀'를 퍼포머로 영입한 점과 그 여성을 찾는다는 행위에 초점을 맞추어 이 퍼포먼스를 비판했다. 여성학자 고정갑희는 "성노동은 그 특수성에 따라 다르게 접근하여야 하며 그런 은유 자체를 실제 성노동자에게 적용시키는 것은 폭력"이라고 주장하였다.[21] <대안영상문화발전소 아이공>의 대표 김연호는 섭외된 여성이 전문 배우였다는 사실이 밝혀진 뒤 인터넷 매체 <참세상>에 기고한 글에서 "김홍석이 자본주의를 비판했다기보다 소수자를 코드화하여 오히려 소수자를 멸시했으며 페미니스트들이 그 점을 지적하자 김홍석은 변명하고 회피했다'고 비판했다.[22] 또 성노동자들과 그들과 연대한 여성주의 운동가들과 단체는 전시가 끝나기 하루 전인 2008년 5월 18일 이 퍼포먼스를 비판하는 연쇄 퍼포먼스인 <인간말종 찾기 퍼포먼스>를 시행하였다.

반면 이 퍼포먼스를 주관한 국제갤러리와 김홍석은 예술적 맥락을 이해하지 못한다는 근거로 이 작품을 비판적으로 바라보는 페미니스트들이 던지는 질문들에 답하지 않았다.[23] 미술계의 영향력 있는 큐레이터와 비평가들은 추후 제작된 이 전시 도록 서문에서 김홍석의 퍼포먼스가 이 사회의 윤리를 검증하는 시도라고 평가했다. 전(前) 아뜰리에 에르메스의 아트디렉터인 김성원은 "부조리에 부조리로 대응하던 고대 그리스의 '시니크(cynique)'처럼, 김홍석은 비윤리를 비윤리로 풀고", "강자의 권력과 약자의 나약함이 공존할 수밖에 없는 잔인한 현실세계 또 그것을 생산하는 인간의

21. 김홍주선, 「"혹시 여기 적힌 창녀분?"… "내가 그렇게 보이나?"」, 『오마이뉴스』, 2008년 5월 19일, http://www.ohmynews.com/nws_web/view/at_pg.aspx?CNTN_CD=A0000891384(검색일: 2011. 6. 22).
22. 김연호, 「우리는 왜 '행동주의 길거리 예술 퍼포먼스'를 하였는가」, 『참세상』, 2008년 5월 21일, http://www.newscham.net/news/view.php?board=news&nid=47883(검색일: 2011. 6. 22).
23. 김수혜, 앞의 기사.

모습, 윤리와 비윤리, 옳고 그름, 이성과 비이성 사이에서 끊임없이 갈등하는 인간의 양면성 자체"를 논하고자 한다고 했다. 또 일본의 모리 미술관 수석 큐레이터이자 런던 헤이워드 갤러리의 해외 큐레이터인 마미 카타오카(Mami Kataoka)는 이 작품이 "예술작품이 진실을 전달하기 위해 도발적이거나 충격적인 표현으로 사회의 허위의식을 들추어냈다", 또 "(퍼포먼스를 통해 느끼는) 이러한 불쾌감과 거북함은 사회와 역사의 표면 아래 숨겨진 은유 그 자체"라고 평가 하였다.24)

4. '창녀'만 남은 퍼포먼스 <Post 1945>

이 퍼포먼스의 물리적 구성 그리고 작품이 발표되었을 당시의 상황까지 살펴보았다. 이제 이 상황과 앞서 살펴본 이론들을 토대로 <Post 1945>를 분서해보자. 필자는 먼저 작가가 제시한 작품의 의도와 물리적 구성 요소들을 토대로 창작 행위의 휴리스틱스가 타당한지 살펴볼 것이다. 또 김홍석을 긍정적으로 평가한 미술이론가들의 평가와 <인간말종 찾기 퍼포먼스>를 실행한 후속 퍼포머들의 평가를 총괄적으로 고려하여, 즉 해석 행위의 휴리스틱스를 통해 이 작품을 재평가해 볼 것이다.

창작 행위의 휴리스틱스: 퍼포먼스의 의도와 물리적 구성

먼저 작가의 의도를 살펴보자. 작가는 퍼포먼스가 시행된 전시 공간에서 작품의 의도를 공개하지는 않았다. 그러나 의도를 명시적으로 밝히지 않았다 하더라도, 다른 매체를 통해 작품에 대한 작가의 생각을 밝혔다면 충분히 그 언급을 작품의 의도로 간주할 수 있다고 생각한다. 필자는 당시 보도

24. 김성원, 「김홍석: REAL FAKE WORLD」, 국제 갤러리, 앞의 도록, 24-25쪽. 마미 카타오카(Mami Kataoka), 「김홍석: 진실한 이야기들」, 국제 갤러리, 앞의 도록, 6-25쪽.

된 신문 기사와 이 퍼포먼스가 포함된 그의 개인전 도록을 통해 그의 의도를 추적하였다. 김수혜 기자에 따르면 퍼포먼스가 시행된 당일 작가는 "자본주의의 모순을 고발하고 예의와 윤리의 정의와 한계에 질문을 던지기 위해 이 퍼포먼스를 기획했다",[25] "인간은 누구나 '나는 좋은 사람이고 돈에 대한 욕망을 극복할 수 있다고 생각한다. 관객이 그런 환상에서 깨어나 불편한 마음으로 스스로를 성찰하게 만들고자 한다", "친구를 통해 불법 영업을 하는 안마시술소 사장을 소개 받아 그곳 여직원을 섭외했다"[26]고 말했다. 이후에 제작된 도록에는 다음과 같은 작품의 설명이 제시되어 있다.

> 작가는 현재 매춘을 직업으로 하는 여성을 섭외하여 그녀의 동의와 함께 이 작품을 진행하였다. 그녀는 작가의 전시 오프닝에 참석하여 약 2시간 동안 전시를 관람하며 머물러 달라는 요구를 작가로부터 받았으며, 아울러 관람객 중 어느 누군가 자신에게 직업을 물어 볼 경우 솔직히 자신의 신원을 밝혀 달라는 조건을 전달 받았다. 그녀는 그 대가로 작가로부터 60만원(미화 660달러)을 받았다. 반대로 전시 당일 작가는 매춘부 이외에 관람객에게도 이 작품에 참가할 기회를 제공하였다. 관람객에게 매춘부를 찾는 일에 120만원(미화 1,300달러)의 현상금을 걸고 그녀를 찾으면 현상금을 지불한다는 내용이었다. 일종의 더러운 게임과도 같은 이 행위에는 누구도 기뻐하거나 행복할 요소가 없다. 단순히 어느 장소에 참석하여 60만원을 챙기는 사람도, 그런 사람을 찾아내어 그보다 더 많은 금액을 얻게 된 사람도 그 금액만큼 행복할 요소가 존재하지 않는다. 심지어 이 모든 과정을 지켜보는 다른 사람들에게도 윤리적 책임에서 자유로울 수 없게 된다. 이념적 충돌로 인한 역사의 아픈 과거를 현재의 자본주의 사회에 적용시켜 여전히 우리의 현실이 이상적이지 못함을 말하고자 한다.[27]

25. 김수혜, 앞의 기사
26. 김수혜, 앞의 기사.
27. 국제 갤러리, 앞의 도록, 95쪽.

두 글이 정확하게 일치하지는 않지만 작가가 자본주의를 비판적으로 바라보고 있다는 것은 확실하다. 또 '금액의 차이에도 불구하고 어느 누구도 행복하지 않다고 한 점은 앞선 기사에서 제시된 자본주의의 모순을 고발하고자 한다는 의도와 상통한다. 그러므로 필자는 "자본주의의 모순을…질문한다"라는 언급을 이 퍼포먼스의 의도로 간주하겠다. 의도를 알아봤으니 이제 이 의도가 퍼포먼스의 물리적 구성 요소에 의해 설득력 있게 구현되었는가를 살펴볼 단계이다.

그 전에 위의 의도가 두 문장으로 이루어져 있고, 퍼포머의 역할을 수행하는 '창녀'와 관람객이 동일한 행위를 수행하지 않는다는 점을 주목해야 한다. 참여 퍼포머 중 '창녀'는 발견되는 역할을, 관람객은 '창녀'를 찾는 역할을 수행한다. 문제는 '자본주의의 모순을 고발한다'는 의도가 어떤 행위자를 통해 구현되는지 명확히 알 수 없다는 것이다. '예의, 윤리의 정의와 한계'에 관련된 윤리적 책임의 문제는 관람객이 수행하는 '창녀'를 찾는 행위와 관련 있어 보인다. 작가는 관객이 스스로는 좋은 사람이며 돈의 욕망을 극복할 수 있다는 환상에서 깨어나 자신을 성찰하는 계기를 마련했다고 하였기 때문에 윤리의 측면은 관람객에게 해당된다. 그러므로 필자는 세 가지의 경우를 통해 '자본주의의 모순을 고발'한다는 의도가 어떤 퍼포머를 통해 구현되는지, 그것은 타당한지 살펴보고자 한다.

먼저 성노동자가 자본주의 모순을 상징하는 경우이다. 성노동자는 작가로부터 돈을 지급받기 때문에 자본주의의 시스템에 포섭된 존재이다. 그런데 이 지점에서 다음과 같은 의문이 든다. 돈을 매개하는 행위자의 역할에 왜 굳이 성노동자를 기용한 것인가? 성노동자 혹은 성노동이 자본주의의 모순과 무슨 연관이 있는가? 작가가 성노동자에게 돈을 지급했기 때문에 그녀가 자본주의의 시스템에 연루되는 것이지 그녀의 직업인 성노동이 자

본주의 모순의 상징은 아니기 때문이다.

김홍석은 불법 영업을 하는 안마시술소에서 이 여성을 소개받았다고 하였다. 그렇다면 성노동자의 직장이 불법 영업을 하는 곳이기 때문에 자본주의 모순의 상징이라는 것인가? 만약 작가가 그 곳이 '돈을 위해' 불법 영업을 하는 곳이라고 간주했다면, 이 안마시술소가 자본주의의 모순을 상징한다는 의도에는 부합할 수 있다. 그러나 성노동이라는 직업이 그렇다고 할 수는 없다. '돈'을 위해 불법적인 영업을 하는 곳은 안마시술소뿐만이 아니기 때문이다. 그렇다면 육체를 자원으로 활용하기 때문에 성노동자가 자본주의의 모순을 상징한다는 것인가? 그렇다고 하더라도 성노동자를 자본주의의 모순으로 볼 수 없다. 돈을 벌기 위해 자신의 육체를 활용하는 노동자가 어디 성노동자뿐인가? 육체를 활용하지 않는 노동자가 어디 있겠느냐만, 육체를 더 많이 움직이는 것처럼 보이는 이들(필자는 기본적으로 모든 노동자들은 육체와 정신을 조화롭게 사용하는 전문가라고 생각한다)을 꼽는다면 택배원, 아르바이트생, 헬스트레이너, 연예인, 퍼포먼스를 주로 하는 예술가 등이 있을 것이다. 그 외에도 육체를 자원으로 활용하는 노동자들은 무수하다. 또 성노동이 자본주의의 모순이라면 사회주의 국가에서는 성매매가 존재하지 않아야 하지만 그곳에도 성매매는 존재한다. 그러므로 이 경우 자본주의 모순 고발을 위해 '창녀'를 퍼포머로 내세운 이유가 타당하지 않다.

그렇다면 작가는 관람객이 돈의 욕망을 이기지 못해 '창녀'를 찾아내는 행위를 통해 자본주의의 모순을 고발하고 예의와 윤리의 정의와 한계에 질문을 한 것은 아닐까? 이를 두 번째 경우로 생각해보자. 관람객이 창녀를 찾아서 돈을 받는다면 그는 자본주의의 부작용인 물질 만능주의 혹은 배금주의에 사로잡힌다. 이 경우 관람객의 행위를 통해 자본주의의 부작용 중

하나인 배금주의를 고발하는 데는 성공했을 수 있다. 그러나 자본주의의 모순을 고발하는 것은 아닐지라도 '창녀'를 퍼포머로 내세운 이유가 타당하지 않다는 점은 변함없다.

김성원에 따르면 '창녀'는 이 퍼포먼스에서 피해자를 은유하는데, 관람객은 돈을 위해 가엾은 피해자를 여러 사람들 앞에서 다시 한 번 낙인찍음으로써 비인간적인 행위를 하게 된다. 그러나 성노동자가 어째서 가여운 피해자인지도 잘 모르겠거니와 왜 성노동자가 이 퍼포먼스에서 모든 피해자를 대변하는 일반 명사처럼 사용되어야 하는지 그 당위성도 불분명하다. 본인을 자본주의 사회의 피해자로 여기는 노동자는 부지기수이다.

이 경우에서 필자는 관람객의 행위가 자본주의의 모순을 고발한다고 볼 수 있다고 가정했다. 그러나 관람객이 돈을 받지 않을 경우, 다시 말해 어느 누구도 '창녀'를 찾아내지 않았을/못했을 경우를 세 번째 경우로 가정해보자. 작가는 "인간은 누구나 '나는 좋은 사람이고 돈에 대한 욕망을 극복할 수 있다고 생각한다, 관객이 그런 환상에서 깨어나 불편한 마음으로 스스로를 성찰하게 만들고자 한다'고 하였다. 이 경우 '창녀'를 찾아 돈을 획득한 관람객이 배금주의에 사로잡힌 자신의 모습을 보며 괴로워했을 때 비로소 작가의 의도가 구현되는 것이다. 그렇다면 관람객이 돈을 받지 않는 경우가 발생한다면 자본주의의 모순을 고발하고자 하였다는 작가의 의도는 실패로 이어지고 만다.

퍼포먼스 말미에 작가가 제시한 플랜대로 '창녀'는 발견되었고 관람객은 돈을 획득하였다. 그러나 누군가가 돈을 가져갔다고 해서 퍼포먼스의 의도가 정확하게 구현되었다고 볼 수 있을 것인가? '창녀'를 찾은 이의 언급은 의도 구현이 실패로 돌아갔음을 보여준다. 그는 "나는 그저 '낯선 사람에게 창녀냐는 질문을 던질 용기가 있다는 것을 스스로에게 보여주고 싶었을

뿐"이라고 말했다.28) 그는 돈을 위해서가 아니라 자신의 용기 있는 모습을 스스로 확인하기 위해 '창녀'를 찾아냈다. 또 자신의 용기 확인이 중요했지 예의와 윤리의 정의와 한계에 대한 고민은 없었다. 결국 모든 경우를 고려해보았을 때, 자본주의의 모순을 고발하고 예의와 윤리의 정의와 한계에 질문한다는 의도는 구현되지 못하고 오로지 '창녀'만 남았다.

창조의 휴리스틱스: 개인전의 의도와 용어 사용의 문제

작가의 의도와 퍼포먼스의 구성 요소들을 통해 성노동자를 퍼포머로 내세울 타당한 이유가 없으며 의도 구현 역시 성공적이지 못했음을 살펴보았다. 그러나 한 번 더 뒤로 물러서서 이 퍼포먼스가 그의 개인전의 일부로 기획되었다는 점을 감안해 '창녀'를 퍼포머로 섭외한 이유를 재고해보자.

김성원은 이 개인전의 도록에서 "김홍석의 <밖으로 들어가기>는 우리를 예상치 못한 낯선 세계로 안내한다. 낯선 세계에서 우리는 낯선 상황과 만나게 되며 낯선 사람들과 낯선 소통을 시작한다"고 함으로써 이 전시회가 소수자와의 소통29)에 관한 것이라고 하였다. 이를 고려한다면, 김홍석이 소수자와 소통하기 위해 이 퍼포먼스를 기획한 것이라고 해석할 수도 있다. 그렇다면 퍼포먼스의 의도와 이 전시의 의도까지 고려하여 '창녀'를 퍼포머로 섭외한 이유를 다시 고민해 보자.

먼저 '창녀'라는 명칭에 관해 살펴보자. 김홍석과 김성원과 마미 카타오카는 성노동자를 '창녀' 혹은 '매춘부'라고 칭하고 있다. '창녀'는 '노는 계집'이라는 뜻30)이며, '매춘부'는 매음과 같은 뜻으로 여자가 돈을 받고 아무

28. 김수혜, 위의 기사.
29. 김성원, 앞의 글, 24쪽.
30. 김경미, 「성노동에 관한 이름붙이기와 그 정치성」, 여성문화이론연구소 성노동연구팀, 『성·노·동』, 여이연, 2007, 23쪽.

남자에게나 몸을 파는 행위를 의미[31]하므로 두 단어는 여성 성노동자를 비하하는 의미를 담고 있다. 그런데, 일부 성노동자들 중 오히려 저항의 방법 혹은 이 용어들에 배어 있는 도덕적 낙인을 약화시키려는 전략적인 의도로 이 용어를 활용하는 이들이 있음을 고려해보자.[32] 여성 비하의 의미를 담고 있는 다양한 용어들을 섞어 사용함으로써 이름붙이기의 정치성이나 위계를 깨려는 시도, 단어의 의미를 바꾸기 위해 '창녀'와 '매춘부'를 구별하지 않거나, 매춘과 성노동을 함께 사용함으로써 매춘이라는 용어에 배어있는 도덕적 낙인을 약화시킨 연구들이 바로 이런 사례들이다.[33] 이 퍼포먼스 역시 이런 의도를 내포한 것은 아닐까?

아쉽지만 그렇지 않다. 도록에 명시되어 있는 이 작품의 설명은 '창녀'를 찾는 행위를 "일종의 더러운 게임"으로 비유하고 있다. 또 김성원은 '창녀'와 관람객을 사회적 약자/피해자와 사회적 강자/가해자로 이분화하고 있다. '창녀'와 '매춘부'를 위의 사례들과 같이 의도적으로 사용하고자 하였다면 사회적, 도덕적 낙인과 위계가 약화되거나 해소되는 계기가 있어야 하지만, 퍼포먼스가 끝이 나도 그녀는 '더러운 게임'의 피해자에 고착되어 있을 뿐이다.

명칭이 잘못되었다고 사회적 격차를 가진 존재들이 소통할 수 없는 것은 아닐 것이다. 그렇다면 관람객과 '창녀' 간에 진정한 소통이 이루어졌다고 볼 수 있을 것인가? 소통은 뜻이 서로 통함을 의미하는 것이므로 양방향이 함께 반응함으로써 이루어지는 것이다. 그런데 "인간은 누구나 '나는 좋은 사람이고 돈에 대한 욕망을 극복할 수 있다고 생각한다. 관객이 그런 환상에서 깨어나 불편한 마음으로 스스로를 성찰하게 만들고자 한다"는 김홍석

31. 민중서림편집국, 『엣센스국어사전』, 민중서림, 2009, 782쪽.
32. 김경미, 앞의 글, 19쪽.
33. 위의 글, 19쪽.

의 언급과 "(관람객이) 범죄를 기획하고 저지르며 후회하는 '창녀 찾기' 퍼포먼스"[34]라는 김성원의 언급은 결국 성노동자를 찾는 행위가 관람객으로 하여금 성찰하는 계기로 작용한다는 것을 말해준다. 역시 아쉽지만 이 퍼포먼스는 소통이 아니라 '창녀'를 대상화하는 것에 그치고 말았다.

덧붙여 김홍석은 여성 성노동자를 비하하는 '창녀'라는 단어를 사용함으로써, 스스로 '노동자'임을 주장하며 인권과 노동권을 위해 외쳐 온 많은 성노동자들의 목소리에 무관심했거나 외면했다는 것을 인정하는 셈이 되었다. 또한 '창녀'라는 한정된 이미지의 재현은 현재 우리 사회의 섹슈얼리티의 다양화에 따른 성적 수행의 변화를 감지하지 못한 작가의 사회적 무지를 드러내며, 이 사회의 소수자, 타자의 문제를 진지하게 고려해보자는 자신의 의도를 스스로 반박하는 것이 되고 말았다.[35]

해석 행위의 휴리스틱스

의도와 플랜만으로 이 퍼포먼스의 성패를 따질 수는 없을 것이다. 이 작품은 퍼포먼스이기 때문에 감상과 해석의 가능성은 항상 열려있다. 그렇다면 해석 행위의 휴리스틱스를 통해 이 퍼포먼스를 살펴보자. 이를 위해 필자는 앞서 언급했던 평론가들의 평가와 민주성노동자연대, 성노동운동 네트워크, 여성주의 지향 블로거 모임, 대안영상문화발전소 아이공, 여성문화이론연구소 성노동 연구팀, 그 외에 인터넷 공지를 보고 온 개인 참가자 40여명[36]이 김홍석의 개인전 말미에 개최한 후속 퍼포먼스인 <인간말종

34. 김성원, 앞의 글, 25쪽.
35. 필자는 이 책의 또 다른 필자인 고은진과 함께 성노동자와 성노동에 얽혀 있는 오해와 편견을 해소하고 성노동자들의 권리를 보호하기 위한 활동을 하고 있는 여성문화이론연구소의 사미숙 연구원과 여성문화이론연구소에서 인터뷰를 진행하였다. 사미숙 연구원과의 인터뷰는 본 비평문을 완성하는 과정에서 필자에게 성노동과 성노동자에 관해 미처 알지 못했던 사실들과 새로운 시각을 제시해주었다. 사미숙, 인터뷰, 2012년 4월 19일.

찾기 퍼포먼스>를 모두 고려하고자 한다.

앞서 언급했듯 김성원은 이 퍼포먼스의 핵심이 비윤리를 비윤리로 풀어내고 잔인한 현실세계를 생산하는 인간의 모습과 윤리와 비윤리, 옳고 그름, 이성과 비이성 사이에서 끊임없이 갈등하는 인간의 양면성 자체를 논하는 것이라고 하였다. 마미 카타오카는 충격을 통해 진실을 전달하고자 했고, 퍼포먼스가 야기하는 거북함은 이 사회를 은유한다고 하였다. 또 아이리스 문은 현대미술은 윤리, 윤리와 미학의 관계에 대해 질문을 제기하지 않지만 김홍석의 작업은 "개인 간의 상호작용과 사람들을 정당하게 다루는 방법의 문제를 탐구함으로써 미술이 윤리적 문제에 참여할 능력을 심문한다"[37]고 하였다. 이들은 작가가 윤리적 개념이나 가치 기준을 제시하는 것이 아니라 윤리적 경계선상에 자신을 위치시킨다고 평가하였다. 또 인간이 가진 양면성의 옳고 그름을 따지는 것이 아니라 그 자체를 논하는 것, 방법의 문제를 탐구하는 것이라고 평가하였는데, 이를 통해 그들은 작가가 퍼포먼스의 개방성을 충족시켰다고 평가했다고 볼 수 있다. 따라서 이들은 작가가 윤리를 탐구할 뿐만 아니라 그 탐구 방식이 퍼포먼스라는 작품의 형식적 특성과도 연결되기 때문에 작품을 신뢰할 수 있다고 평가한 것이다. 그런데, 이 평가들을 신뢰할 수 있을까?

정작 위의 평가와 달리 작가에게는 확고한 윤리적 가치 기준이 있다. 그는 얼핏 중립적인 입장을 취하는 듯 보이지만 분명히 윤리와 비윤리, 옳고 그름, 이성과 비이성이라는 언설들 중 어떤 측면이 윤리적이라는 점을 지시하고 있다. 자본주의의 모순을 고발한다는 것은 현재의 자본주의가 김홍석이 지지하는 이상향과 동떨어진 것이며 고발을 통해 이를 심판하려

36. 김홍주선, 「'창녀찾기' 작가 찾으면 120원 드립니다」, 『오마이뉴스』, 2008년 5월 19일, http://www.ohmynews.com/NWS_Web/view/at_pg.aspx?CNTN_CD=A0000903987(검색일: 2013. 2. 25).
37. 아이리스 문, 「김홍석에 관한 몇 가지 키워드」, 김홍석 외 5인, 『퍼포먼스, 윤리적 정치성–김홍석』, 현실문화연구, 2011, 150쪽.

는 의미를 담고 있다. 또한 창녀를 찾아내는 과정을 통해 자본주의의 모순을 고발하고 예의와 윤리의 정의와 한계에 질문을 한다는 언급은 창녀를 찾아내는 행위가 바로 예의와 윤리를 저버린 행위라는 의미를 함축하고 있다. 그러므로 김홍석은 명확한 윤리적 가치기준을 제시한 뒤 관람객들의 행위를 유도한 것이다. 따라서 앞의 평자들은 작가의 의도를 잘못 해석하였다. 또 이 평가에는 퍼포먼스 참여자들의 해석이 빠져있기 때문에 퍼포먼스 작품 평가라고 보기에는 설득력이 떨어진다.

그렇다면 참여자들의 해석을 고려하여 이 퍼포먼스를 재평가해보자. 필자는 이를 위해 당시 <인간말종 찾기 퍼포먼스>를 벌인 후속 퍼포머들의 예술적 경험과 해석적 행위를 작품 평가 과정에 적극 반영하고자 한다. 이 퍼포먼스는 2008년 5월 18일 국제갤러리 앞에서 시행되었고 작가 규탄 성명서가 함께 발표되었다. 성명서에는 다음과 같은 내용이 명시되었다.

현재 한국 사회에서 성노동자들은 불법적 존재로 간주되며, 그들에게 부가되는 도덕적 낙인은 그들의 기본적인 권리들조차 제한한다. '창녀'에 부착되어 있는 사회적 낙인은 그녀들의 인권에 대한 존중 대신 천대와 멸시, 폭력을 불러오기 때문이다. 김홍석의 '창녀 찾아내기'는 바로 이에 영합한 행위이다. 성노동자들은 사회적 낙인으로 인해 자신들의 권리를 자유롭게 외칠 수도, 아니 그 이전에 자신들의 존재를 사회적으로 드러낼 수도 없다

(……)

그/녀가 예술가이든, 교수든, 그 무엇이든 성노동자를 모욕할 권리는 그 누구에게도 없다.

성노동자들은 다른 이들과 마찬가지로 존중받을 권리가 있다.

성노동자들의 인권, 그리고 그들의 삶과 노동은 그 자체로 존중되어야 한다.[38]

38. 성명서 「성노동자에 대한 사회적 낙인을 재현한 얼치기 작가주의를 규탄한다!」, 2008년 5월 18일.

그림 1-2. 성명서를 낭독하고 있는 민주성노동자연대 소속 노동자들

이 퍼포먼스에는 실제 성노동자들도 참여했다. 필자는 성서비스라는 노동을 수행하고 있음에도 불구하고 사회적, 도덕적 낙인이 찍힌 노동이라는 이유로 법적인 인정을 받지 못하고 소외를 경험하는 성노동자들에게 연민을 느낀다. 또 이러한 사회적 위치에 서 있는 성노동자들과 함께 성노동을 비범죄화하고 그들의 노동 권익을 보장하기 위한 사회적 운동을 벌이는 여성주의 운동가들에게 연대감을 느낀다. 사회적 낙인으로 인해 타인들에게 자신의 직업을 떳떳하게 밝히지 못하는 당사자들에게, 관람객들 틈에 섞인 성노동자를 찾는 퍼포먼스는 단지 그들의 사회적 위치를 재확인시켜 주는 행위로 보일 뿐이다. 또 성노동자에게 찍혀 있는 사회적 낙인을 재확인하고 활용하여 관람객이 자아 성찰하는 계기를 마련한다는 이 퍼포먼스는 당사자에 대한 존중이 전혀 없는 폭력일 뿐이다.

필자는 터닝포인트 이후 현대미술의 대표적인 논제로 부상한 젠더와

페미니즘과 관련된 사회적 타자에 대한 논의와 그에 대한 예술가, 비평가의 사회적 책임이 정작 미술계에서는 진지하게 검토되지 않은 것에 대해 미술학도로서 책임감을 느낀다. 오히려 <인간말종 찾기 퍼포먼스>를 시행한 퍼포머들이 이 문제를 제기하였다. 그들은 성명서를 통해 "이 해프닝이 주요 일간지에 보도될 정도로 회자되었음에도 제대로 된 비평 하나 내놓지 않는 미술계의 무감각에 분노한다"[39]고 하였다. 이들이야 말로 현대미술의 맥락을 간파하고 그것을 지적한 것이다. 창조의 휴리스틱스와 해석의 휴리스틱스를 모두 고려하여 필자는 이 작품이 자본주의의 모순을 고발하고 예의와 윤리의 정의와 한계에 성공적인 질문을 던지지 못했을 뿐만 아니라 성노동자에 대한 사회적 낙인을 재강화한 폭력적인 작품이라고 평가한다. 이 작품의 휴리스틱스를 분석하기 위해 필자는 성노동자의 사회적 위치와 그들에 대한 사회적 인식, 2013년 한국의 성노동 지형도, 이 작품에 대한 그간의 평가들, 퍼포먼스 이론, 현대미술의 사회문화역사적 맥락, 미술학도로서의 책임감 등을 고려하였다. 담론 공동체가 이 휴리스틱스에 의한 평가를 설득적이라고 받아들인다면 필자의 평가는 합당한 것으로 간주될 것이다.

5. 자가당착의 오류에 빠진 작가와 침묵하는 미술계

김홍석은 자신의 퍼포먼스 작품들에서 특정 상황을 연출하고 윤리적 경계에서 질문을 던짐으로써 고정되지 않은 결말, 열린 해석이 가능하게끔 하는 것이 중요하다고 하였다. 그는 이러한 시도를 "남들이 해석하지 못하거나 결론을 내리지 못하는 일들에 대해 반증"하는 것으로 이것은 분명하지 않은 열린 공간을 제시하여 "고정된 결말을 수정 또는 초월하며 또 다른 가능성을 탐색하는 태도"로 자신의 작품에서 "가장 중요한 덕목"이라

39. 위의 성명서.

고 하였다.40) 그러나 이 같은 측면은 이 퍼포먼스에는 해당되지 않는 듯보인다. '그 문제'의 시효성에 있어 신뢰하기 어렵기 때문이다. 이 퍼포먼스에서 성노동자는 피해자로 대변되었으나, 피해자 관점으로 성노동자를 바라보는 시각은 점점 변화하고 있는 추세이다. 한 예로 반(反)성매매 진영41)은 성노동자를 피해자로 규정하는 대표적인 집단이지만 현재의 반성매매 담론으로는 포괄하지 못하거나 간과하는 문제점이 있다는 사실을 인지하고 당사자들(성노동자들)의 입장에서 성노동을 바라보는 방향으로 선회하고 있다.42) 그러므로 피해자 관점으로 성노동에 접근하는 김홍석 식의 문제 제기는 현시점과 동떨어져 있다. 철지난 사안을 질문이라고 제시하는 것은 성찰적이지 않으며, 그렇기 때문에 정당한 혹은 진지한 감상과 평가 및 해석을 이끌어낼 수 없다.

이 퍼포먼스는 사회적인 문제에 대한 기본적 이해와 성찰을 결여하고 있으며 근본적인 모순과 오류를 가지고 있다. 타자의 문제를 고민하자고 하였으나 오히려 타자를 경멸하는 결과를 초래하였다. 밖으로 들어간다는 거창한 말을 썼지만 결과적으로 밖으로 들어가면서 사람들에게 상처를 주고 말았다.43) 전시 말미에 작가는 '창녀'로 섭외된 여성이 실은 배우라는

40. 아이리스 문, 앞의 글, 2011, 25-48쪽.
41. 현재까지 한국의 성노동 담론은 반성매매 담론과 성노동 담론으로 구분되고 있는 실정이다. 반성매매 담론은 여성을 피해자로 규정하고 성노동의 전면적인 철폐를 주장한다. 반면 성노동 담론은 성노동자 당사자의 입장을 최우선적으로 고려하고 성노동의 비범죄화를 주장하여 성노동을 다른 직업과 동일한 것으로 인정, 그들에게 현재보다 나은 직업 환경을 제공하는 것을 목표로 하고 있다. 더불어 성노동 담론은 오직 성노동의 문제에만 집중하는 것이 아니라 성을 깨끗한 것과 불결한 것으로 구분하는 이성애 중심의 가부장제적 시각을 논쟁화하는 담론 투쟁 역시 함께 진행하고 있다고 한다. 사미숙에 따르면 성노동 담론에서 중요한 것은 그것이 나쁜 것인가, 좋은 것인가, 방치해야 하는가, 없애야 하는가와 같은 이분법적인 시각이나 판단이 아니다. 성노동 담론을 지지하는 진영은 성노동을 어떤 것이라고 규정하는 시각 역시 특정한 관점이나 특정 집단의 이익을 대변하고 있기 때문에 그것을 규정하고 정의내리는 시각이나 관념 자체도 의문시해야 한다고 주장한다. 사미숙, 앞의 인터뷰.
42. 위의 인터뷰.
43. 타자의 문제를 고민함에 있어 필자는 김홍석 작가에게 레즈비언 사진작가인 바이런(JEB)의 휴 리스틱스를 살펴보고 이 점에 대해 진지하게 고민해 줄 것을 부탁드린다. 바이런의 휴리스틱스에 관한 이야기는 이 책 1부에 실린 고은진의 두 번째 글에 자세하게 설명되어 있으니 참조하

사실을 밝혔다. 그가 이 사실을 왜 밝힌 것인지, 밝힌다고 무엇이 달라지는 지 알 수 없으나, 퍼포먼스가 실제 상황이 아니었음은 분명해 졌다. 그러나 '허구'라는 예술적 특성을 부각한다고 해서 모순과 오류가 해결될 수는 없을 것이다.

당시 실제 성노동자들과 성노동자들의 권익을 보호하기 위한 사회적 운동을 실천하고 있는 페미니스트들은 <인간말종 찾기 퍼포먼스>를 통해 '열린 해석'을 실천적으로 수행하였다. 이들의 해석적 행위는 분명히 현대 미술의 맥락과 연결되어 있었다. 그러나 작가는 타 영역과 예술 영역 간의 경계 짓기를 통해 예술계와 상관없는 이들에게 해석 행위의 기회를 부여하지 않았다. 또한 미술 기사는 문화면이나 예술면에만 실려야 한다는 취지를 전달함으로써 퍼포먼스를 감상하고 해석하는 주체를 미술 전공자로만 한정하고 말았다.

작가는 어쩌면 예술의 자율성을 보장해 달라고 요청한 것일 수 있다. 그러나 열린 해석을 중요시한다는 작가의 말처럼 퍼포먼스는 오직 미술의 맥락 안에서만 해석될 수 있는 작품이 아니며 퍼포먼스이기 때문에 작가에게 귀속될 수도 없다. 그렇다면 그것을 감상하는 관람객의 해석적 자율성 역시 보장되어야 하지 않겠는가? 필자는 진정으로 현대미술의 맥락이 확장되고, 이를 통해 진정한 열린 해석과 새로운 해석이 이루어지기를 바라는 마음에서 이 퍼포먼스의 쟁점화를 시도하였다.

■ 참고 문헌

강태희, 「미니멀리즘, 1967」, 『현대미술의 문맥읽기』, 미진사, 1995.
고은진, 「상처뿐인 퍼포먼스 <Post 1945>」, 김주현 편저, 『퍼포먼스, 몸의 정

기 바란다. 고은진, 「상처뿐인 퍼포먼스 <Post 1945>」, 이 책, 67-68쪽.

치: 현장비평과 메타비평』, 여이연, 2013.

_____, 「페미니스트의 비키니 시위는 유효한가?」, 김주현 편저, 『퍼포먼스, 몸의 정치; 현장비평과 메타비평』, 여이연, 2013.

김경미, 「성노동에 관한 이름붙이기와 그 정치성」, 여성문화이론연구소 성노동연구팀, 『성·노·동』, 여이연, 2007.

국제 갤러리, 『Gimhongsok: In through the out door』, 전시도록(국제 갤러리, 2008. 4. 17 ‐ 5. 19), 국제 갤러리, 2008.

김성원, 「김홍석: REAL FAKE WORLD」, 국제 갤러리, 『Gimhongsok: In through the out door』, 전시도록(국제 갤러리, 2008. 4. 17 ‐ 5. 19), 국제 갤러리, 2008.

김수혜, 「창녀 찾아내면 120만원 줍니다」, 『조선일보』, 2008년 4월 18일, http://news.chosun.com/site/data/html_dir/2008/04/18/2008041800063.html(검색일: 2011. 6. 20).

김수혜, 「미술관 상금 걸린 '창녀'가 배우였다고? '창녀 퍼포먼스'의 전말」, 『조선일보』, 2008년 5월 22일, http://danmee.chosun.com/site/data/html_dir/2008/05/21/2008052100386.html(검색일: 2011. 6. 20).

김연호, 「우리는 왜 '행동주의 길거리 예술 퍼포먼스'를 하였는가」, 『참세상』, 2008년 5월 21일 ,http://www.newscham.net/news/view.php?board=news&nid=47883(검색일: 2011. 6. 22).

김주현, 『여성주의 미학과 예술작품의 존재론』, 아트북스, 2008.

김주현, 「행위로서의 예술과 맥락의 관계주의」, 김주현 편저, 『퍼포먼스, 몸의 정치: 현장비평과 메타비평』, 여이연, 2013.

김홍주선, 「"혹시 여기 적힌 창녀분?"... "내가 그렇게 보이나?"」, 『오마이뉴스』, 2008년 5월 19일, http://www.ohmynews.com/nws_web/view/at_pg.aspx?CNTN_CD=A0000891384(검색일: 2011. 6. 22).

김홍주선, 「'창녀찾기' 작가 찾으면 120원 드립니다」, 『오마이뉴스』, 2008년 5월 19일, http://www.ohmynews.com/NWS_Web/view/at_pg.aspx?CNTN_CD=A0000903987(검색일: 2013. 2. 25).

마미 카타오카, 「김홍석: 진실한 이야기들」, 국제 갤러리, 『Gimhongsok: In through the out door』, 전시도록(국제 갤러리, 2008. 4. 17 ‐ 5. 19), 국제 갤러리, 2008.

마이클 아처, 『1960년 이후의 현대미술』, 오진경·이주은 옮김, 시공아트, 2007.

메리 앤 스타니스제프스키, 『이것은 미술이 아니다』, 박이소 옮김, 현실문화연구, 2006.

민중서림편집국, 『엣센스국어사전』, 민중서림, 2009.

반이정, 「예술, 창녀, 수수방관 현대 미술의 '괴이한 소동'」, 『시사IN』 34호, 2008년 5월 10일, http://www.sisainlive.com/news/articleView.html?idxno=1890(검색일: 2011. 6. 20).; 「어렵다! 현대미술」, 『한겨레』, 2008년 5월 26일,

http://www.hani.co.kr/arti/opinion/column/289781.html(검색일: 2011. 6. 20).

사미숙, 인터뷰, 2012년 4월 19일.

아이리스 문, 「김홍석에 관한 몇 가지 키워드」, 김홍석 외 5인, 『퍼포먼스, 윤리적 정치성-김홍석』, 현실문화연구, 2011.

윤난지, 『모더니즘 이후, 미술의 화두』, 눈빛, 2004.

「Performance art」, 『Wikipedia』, http://en.wikipedia.org/wiki/Performance_art(검색일: 2013. 2. 19).

팸 미첨·줄리 셸던, 「사진과 퍼포먼스에 나타난 자아와 정체성의 정치학」, 『현대미술의 의해』, 이민재·황보화 옮김, 시공사·시공아트, 2004.

「성노동자에 대한 사회적 낙인을 재현한 얼치기 작가주의를 규탄한다!」, <Post 1945> 퍼포먼스에 항의하는 성명서, 2008년 5월 18일.

기조비평 2

퍼포먼스 <Post 1945>의 '윤리 검증', 실패했는가?

● 김선영

1. 들어가며

김홍석의 작업에서 '윤리'는 중추적 개념이다. 작가가 어떤 의미로 이 개념을 차용했던 간에 윤리는 그가 창작한 작품의 제작배경, 내용과 형식의 근간을 이룬다. 2008년, 김홍석의 개인전 <In Through the Out Door> 개막 행사의 일환으로 이뤄진 일명 '창녀 찾기' 퍼포먼스[1] <Post 1945>는 이 윤리개념을 여타 작품들보다 충실히 반영하였다. 그럼에도 불구하고, 여성 주의 입장에 선 오경미는 '작품의 윤리 검증 여부와 그 신뢰성'에 대해 회의적이다. 김홍석이 퍼포먼스를 통해 자본주의의 모순을 고발하고자 했다면[2] 오경미는 성노동을 소재로 이와 같은 사회적 현안을 다루고자 한 작가의도를 "오로지 창녀만 남은, 성찰 없는 문제제기"[3]라 논박하였고, 작품의 윤리 성을 극대화하기 위해 작가가 자신의 목소리를 최소화한 점에 대해 예술의 "타 영역과 예술 간의 경계 짓기"[4]를 보여주는 대표적인 사례로 지적했다.

1. 작가가 '퍼포먼스(performance)'라 명명한 <Post 1945>는 해프닝, 이벤트와 같은 용어로도 불려온 '행위미술'의 한 사례로 볼 수 있다. 따라서 본 작품을 퍼포먼스라 명명함은 사실 여러 가지 함 축적인 의미를 가진다. 예를 들어, 해프닝, 이벤트와 같은 용어가 갖는 의미와의 연속성이라든 지 국내외에서 행위미술이 걸어온 행보 등이 그것이다. 이에 대한 논의는 추후 본문에서 다루 고자 한다.
2. 김홍석은 한 언론매체 인터뷰에서 퍼포먼스를 통해 드러내고자 했던 작가적 의도에 관한 내용을 언급한 바 있다. "1945년 이후 한국 사회에 정착된 자본주의의 모순을 고발하고, (타인에 대한) 예의와 윤리의 정의와 한계에 질문을 던지기 위해 이 퍼포먼스를 기획했다." 김수혜, 「창녀를 찾아내면 120만원을 줍니다」, 『조선일보』, 2008년 4월 18일, http://news.chosun.com/site/data/html_dir/2008/04/18/2008041800063.html(검색일: 2011. 5. 2).
3. 오경미, 「퍼포먼스 <Post 1945>의 윤리 검증, 신뢰할 수 있을까?」, 이 책, 37; 44-45쪽.
4. 위의 글, 45쪽.

여성주의 진영과 오경미가 주장하는 바는 그들이 해당 퍼포먼스와 작가에 대해 갖는 문제의식을 통해 분명하게 드러나는데, 문제의식의 논거들은 크게 두 부분으로 나뉜다.

2. 미술관 안의 퍼포먼스, 그 극한의 연출

<Post 1945>에 대해 이들이 첫째로 문제 삼은 부분은 자본주의의 모순을 고발한다는 명제 아래 성매매를 그 구조적 모순의 예로 설정한 점이다. 퍼포먼스 안에서 '60만원에 고용된' 창녀를 찾고 그녀를 찾아낸 관객에게 '120만원의 성과금'을 건네는 상황 연출은 누군가의 신원에 대한 노출과 색출을 구실로 금전이 거래된 비이상(非理想)적인 사례이다. 60만원에 고용된 창녀는 그녀의 신원을 노출한 대가로 60만원을 받았으며, 공적 장소에서 그 신원을 노출시켰다는 윤리적 책임을 감당하고서라도 창녀라는 신분을 색출한 관객은 성과금으로 120만원을 받았다. "일종의 더러운 게임"[5]과도 같은 이 연출은 자본주의 현실에서 우리가 불가피하거나 이상적으로 여겨 온 금전가치가 가장 존엄해야 하는 인간을 상대로 펼친 난잡한 플레이이자 우선적 가치가 전복된 '거꾸로 사회'의 단면을 보여준다.

여기서 창녀는 인간의 가장 원초적인 본능을 상품교환가치로 환원시킨 성매매의 실질적인 행위자이다. 해당 퍼포먼스에서 그녀는 현 자본주의사회가 어디까지 인간의 존엄성을 무력화시킬 수 있는지 그 한계선을 가늠하는 도구이자 그 한계 자체를 반영하는 강력한 은유로 작동한다. 하지만 퍼포먼스가 이를 화두화한 점에 대해 오경미는 이러한 연출이 성노동을 비도덕적인 행위로, 창녀를 피해자로 간주하는 작가의 편협한 이해에서 비롯되었다며, 이 은유가 갖는 타당성과 파급효과를 반박했다.[6] 윤리와

5. 국제 갤러리, 『Gimhongsok: In through the out door』, 전시도록(국제갤러리, 2008. 4. 1. – 7. 5. 19), 국제갤러리, 2008, 95쪽.
6. 오경미, 앞의 글, 32-37쪽.

여성인권, 예술의 자율성 논의 가운데 여전히 쟁점이 되는 사안을 화두로 던진 김홍석의 <Post 1945>는 흑과 백의 단순논리로 왜곡되어 해석, 평가될 수 있다. 그렇기 때문에 작품 안에서 개별 주제가 갖는 함의를 섬세하게 파악해야 한다.

작품 속 '창녀'의 의미

<Post 1945>는 결코 창녀라는 신분 자체가 자본주의의 모순임[7]을 이야기하지 않는다. 또한 이들이 보이지 않는 규범 아래 묶인 불행한 처지이거나 비도덕적인 행위를 하는 사회적 소외인임을 이야기하지도 않는다. 그보다는 이들을 양산하고 장려한, 하지만 한편으로 이들의 존재를 철저히 묵살한 자본주의 시스템을 문제시하기 위한 화두로서 의미를 갖는다. 야누스의 얼굴처럼 장려와 배척이 동시에 작동하는 이 사회시스템은 결국 대중인식을 통해 낙인과 혐오의 대상으로 간주된 창녀 찾기 퍼포먼스를 통해 그 모순된 이면을 들춰 보인다.

성매매는 낙인을 찍고 낙인을 찍히는 대상이 돈으로 연결되어 매매를 성사시킨다. 서로 배타적일 수밖에 없는 가해자와 피해자가 영리를 목적으로, 또한 그것을 매개로 직접 대면하고 육체를 접촉한다. 매매가 성사된 후 서로가 대면했던 경험은 어느새 음지로 사라지고, 다시금 서로 배타적인 관계로 돌아간다.[8] 김홍석은 이와 같은 모순된 관계에 주목하고, 어둠 속에서 이들의 은밀한 만남을 '화이트 큐브'라는 매우 공적이고도 밝은 공간으로 이끌었다. 은밀한 만남이 빛에 노출되는 순간, 관객들은 금전의 자율성

7. 위의 글, 34쪽.
8. 실제로 2003년 7월부터 9월까지 전국 10개 지역에서 남성 822명과 여성 939명을 대상으로 진행된 한국여성의전화연합의 '성매매에 대한 대중인식 설문'은 성구매 경험이 있는 남성이 오히려 성노동자들에 대해 배타적인 입장을 가지고 있음을 알려준다. 남성응답자의 48.4%(여성은 5%), 이중 기혼남성의 54.2%가 성구매 경험이 있었는데, 이들 중 성구매 후 어떤 느낌이었는지에 대한 질문에서 '성병에 걸릴까 두려웠다'는 응답(26.9%)이 가장 많았다. 희영, 「여성 존중하는 남성은 성구매 안해」, 『여성주의 저널 일다』, 2003년 10월 13일.

을 담보로 얻은 일시의 짜릿한 욕망과 윤리적 책임 사이의 모호한 갈등에서 비롯된 극도의 불편함을 느낀다. '묵인된 가해자'임을 자각하고 불가피하게 노출된 관객들은 "나는 좋은 사람이고 돈에 대한 욕망을 극복할 수 있다"[9]는 환상과 더불어 '돈은 언제나 인간의 충족을 위한 이상적인 도구이자 수단일 뿐'이라는 환상 또한 버리게 된다. 자본주의 사회를 지탱하던 최소한의 윤리 장치가 무너지는 순간이다.

오경미가 문제 삼은[10] 창녀가 육체를 자원으로 금전적 이익을 창출하는 여타 노동자들(예를 들어 택배원, 아르바이트생, 헬스트레이너, 연예인)과 다른 점은 사회적 낙인과 편견의 작용여부이다. 후자의 사례들은 육체노동의 경중을 떠나 그 누구도 이들을 사회적 혐오대상으로 간주하지 않는다. 창녀와 같은 맥락에서 응시, 유희의 대상이 되는 연예인 또한 대중매체와 밀접히 결속하여 자신을 노출하고 소통하므로 성노동과는 오히려 대치되는 예다.

작가의 의도는 구현되지 못한 채 오로지 창녀만 남았다는 오경미의 해석[11]은 김홍석이 우려했던 '전체 전시에서 특정부분만 부각시키는 오류'[12]를 범한 것과 다를 바 없다. 창작과 해석의 휴리스틱스(hueristics)개념을 도입하여 <Post 1945> 해석을 시도한 오경미가 검토해야할 지점은 작품에 대한 해석 '범위'의 확장이 아니라, 해석을 위한 작품 속 '대상'의 정확한 구별과 정의(定義)다. <Post 1945>안에서 중심내용은 창녀가 아닌 현대사회의 황금만능주의와 이로 인한 중심 가치의 전복과 파괴이다. 따라서 창녀

9. 김수혜, 「미술관 상금 걸린 '창녀'가 배우였다고? '창녀 퍼포먼스'의 전말」, 『조선일보』(2008년 5월 22일), http://danmee.chosun.com/site/data/html_dir/2008/05/21/2008052100386.html(검색일: 2011. 5. 17).
10. 오경미, 위의 글, 35쪽.
11. 위의 글, 32~37쪽.
12. 작가는 특정신문이 자신의 작업을 사회면에 기사화하는 것에 대해 부정적 입장을 취하며, 그 이유에 대해 "내 작품의 맥락도 모르면서 악플을 달 네티즌과 전체 전시에서 특정 부분만 부각시키려는 기자를 말리고 싶었기 때문"이라고 언급했다. 김수혜, 위의 기사.

는 비난의 대상도, 성적소수자로서 인권을 유린당한 채 감정적 호소를 필요로 하는 대상도 아니다.

퍼포먼스는 현실을 모방하고 가상을 만든다.

퍼포먼스가 진행되는 동안 모든 여성관객들이 남성의 시선 아래 검열되고 등급화된 경험은 퍼포먼스가 벌어진 미술관 '안'에서 일회성으로 그치지 않고, 미술관 '밖'으로까지 나와 '성차별,' '작가의 도덕적 책임'과 관련한 사회적 논의를 불러일으켰다. 오경미를 비롯한 여성주의자들이 '전형적인 성보수적 남성의 사고방식에서 비롯된 재현물로 치부한 김홍석의 퍼포먼스는 실제로 남성중심의 성적 위계를 재생산 한, 시의적절치 못한 미술작품으로 읽혀져야 할까?

여성비평가 크리스틴 스틸레스(Kristine Stilles)에 따르면, 퍼포먼스의 상황연출은 언제나 현실의 '모방'을 바탕으로 한다. 모방을 통해 퍼포먼스는 실제와 가상 사이의 차이에 도전하고, 중재되지 않은 이 양자의 관계를 결속시킨다.[13] 즉 가상인 퍼포먼스의 연출된 상황은 결코 현실과 동떨어진 허구가 아니라, 문제점을 포함한 현실과 직접적으로 관계를 맺고 그 해결방안을 모색해가기 위한 전략적 장치이다. 따라서 <Post 1945> 안에서 여성 소수자들이 남성의 시선아래 대상화되고 이러한 사회적 문제가 간소한 문제로 치부되는 상황은 작가의 윤리적 가치기준이 낮은 결과가 아니라 현시대의 사회적 구조를 반영하고 이를 증명하는 실존적인 사례로 읽혀져야 한다. 퍼포먼스가 진행되는 전시공간은 자본주의 사회로, 그곳에 참여한 관객들은 이 시스템에 귀속된 사회구성원으로, 돈을 지불하고 창녀를 고용하여 누군가 그를 색출하면 성과금을 받는다는 설정은 자본주의의 비인격적인 메커니즘으로 치환된다. 현대사회 안의 위계적 차이와 그 모순을 퍼포

13. 크리스틴 스틸레스 「퍼포먼스」, 넬슨, 로버트 S., 시프, 리처드 엮음, 신방흔 외 옮김, 『새로운 미술사를 위한 비평용어 31』, 아트북스, 2006, 150-156쪽.

먼스의 특정 서사구조 안에서 작가 특유의 솔직한 문체로 극대화시킴으로써 이를 단순히 재확인하기보다는, 관객들에게 자기반성의 기회를 제공하고 극한의 연출을 통해 그 불편한 진실을 대면하게끔 한다.[14)

미국 비평철학자 먼로 비어즐리(Monroe C. Beardsley)에 의해 널리 알려진 '의도적 오류(The intentional fallacy)'는 예술작품이 보여주는 성격과 조건이 결코 그 작가의 생각과 동일시 될 수 없음을 강조한다. 즉 한 작품 속의 화자가 실재 작가와 동일시 될 수 없다는 의미이다.[15) <Post 1945>속의 화자는 퍼포먼스를 위해 특정한 상황을 연출한 '내포적 작가[16)로 생각할 수 있다. 하지만 여기서 작가는 퍼포먼스의 설정과 자신을 연결시키는 어떤 실제적인 맥락이나 주장을 제공하지 않는다. 작가는 금전만능사상, 개인주의와 같은 자본주의의 폐해가 만연해지고 있는 현 시대상의 성격과 조건을 작품 속에 반영하여 점차 모순된 형상으로 비틀어지고 있는 시대상을 관객들과 공유하고 그 대안을 모색하고자 한다.

퍼포먼스에 참여한 관객들은 미리 짜인 작품의 시나리오에 따라 금전적 대가를 위해 창녀를 색출할 수 있는 잠재적 가해자의 위치에 서게 된다. 여성관객들의 경우에는 가해자인 동시에 현상금이 걸린 잠재적 범인(창녀)이라는 모순된 역할을 떠안는다. 이처럼 한 공간에 있는 관객들은 서로가 서로를 금전적 가치로 정의하고 관계 맺음으로써 불편한 관계에 놓인다. 관객들은 퍼포먼스가 진행되는 동안 자본주의가 극한으로 치달아 인간의 존엄성보다 금전적 가치가 우위를 점할 때 인간들이 느끼게 되는 소외감, 고독감, 불편함을 암묵적으로 체득한다. 이와 같은 불편한 상황을 연출하며 작가가 이야기하고자 한 바는 단순히 "자본주의가 비윤리적이라고 비판"

14. 김홍석, 「<다름을 닮음> 작가노트 발췌내용」, 김홍석 외 5인, 『퍼포먼스, 윤리적 정치성-김홍석』, 현실문화연구, 2011, 76-77쪽.
15. 김주현, 「작품의 의도와 해석-실재 주체, 내포적 주체, 가설적 주체」, 이 책, 259쪽; 박이문, 『예술철학』, 문학과 지성사, 2006, 148쪽.
16. '내포적 작가'는 작품 속 화자와 달리 작품 내부에 목소리를 갖지 않으며 독자와의 직접적인 소통 수단을 가지고 있지 않다. 김주현, 위의 글, 259-260쪽 참조.

하고 그러한 시대상을 "심판"하려는 것이 아니다.[17] 그 보다는 인간의 존엄성이 점차 무력해져 가는 현 시대상을 관객들과 공유하고 '우리가 무엇을 어떻게 대처해야 하는지'에 대한 답을 찾고자 함이다.

퍼포먼스와 미술의 여타장르가 구분되는 지점은 무엇보다 관객을 '간접 경험하는 청중'이 아닌 '참여 주체'로 수용하고, 이들의 '체험'을 중심내용 혹은 작품 자체로 설정하는 데 있다. 이는 전형적인 연극과도 구분되는 지점이다. 관객들의 체험은 사전의 연출이 불가능하기 때문에 언제나 김홍석이 이야기하는 '열린 구조'를 갖기 마련인데, 이러한 맥락 안에서 60년대 초반 국내미술계는 퍼포먼스를 '우발적인 사건' 즉 '해프닝(Happening)'으로 불렀다. 『퍼포먼스 이론 I, II』을 저술한 리차드 셰크너(Richard Schechner) 역시 전통연극에서 해프닝으로 나아가는 과정에서 관객이 임의로 공연의 일부를 담당하며 배우와 동일한 시공간을 점유, 경험하는 지점을 주목하였다.[18] 오경미의 글에서 비판대상이 된 김홍석의 극한의 연출은 일종의 해프닝처럼 관객의 직접적인 체험과 문제되는 사안에 대한 명징한 인식을 위한 퍼포먼스의 범례화된 형식이라 볼 수 있다. 김홍석이 <Post 1945>에서 관객과 더불어 미술관 밖의 사회와 소통하려한 메시지는 이와 같은 퍼포먼스 장르의 고유한 속성과 형식, 이를 기반으로 작가가 염두에 둔 소통방식, 그 안에서의 질서에 대한 이해 없이는 판단될 수 없다.

3. 미술관 안의 퍼포먼스, 윤리란 무엇인가

퍼포먼스 장르에 대한 충분치 못한 이해에서 비롯된 첫 번째 문제의식은 작품에 대한 윤리적 판단의 측면에서 또 다른 오류를 범했다. 고정갑희를 위시한 여성주의 진영과 오경미는 김홍석이 작품 안에서 적절치 못한 방식

17. 오경미, 앞의 글, 40-41쪽.
18. 한국실험예술정신, 『퍼포먼스 아트의 다층적 시선』, 심포지움, 2011, 11쪽.

으로 사회적 약자들을 이용하여 정신적인 외상을 남겼다고 비판했다.[19]
이와 같은 해석은 오경미가 제시하듯, 김홍석 작업의 핵심이라 할 수 있는
'윤리 검증'이 과연 성공했는가라는 질문에 회의적인 제스처로 이어진다.
여기서 필자는 '윤리'라는 개념이 갖는 상이한 층위의 의미들에 주목하고자
하는데, 이는 결국 미술관 안과 밖에서 통용되는 차이에서 비롯된다. <Post
1945>의 경우 김홍석이 실천하고 검증하고자 한 '윤리'는 여성주의 진영과
오경미가 언급하는 '도덕성' 차원의 일반적인 용례와 구분되어 읽혀져야
한다. 만약 작품 안에서 약속한 윤리개념이 충실히 실천되었다면 윤리적
판단에 의한 결과가 예술품의 총체적인 의미를 무력화시킬 수는 없다.

김홍석이 이야기하는 '윤리'는 사람들이 일반적으로 지켜야 하는 행동
규범을 넘어 작품을 창작하는 데 도입한 방법론이자 주제를 드러내는 작품
형식이다. 그는 큐레이터 김선정과의 인터뷰에서 최근 작품 <사람 객관적-
평범한 예술에 대해>(2011)[20]를 설명하며 윤리 개념을 작가가 작품을 통해
근본적으로 얻고자 하는 대상, 예술적 실천이 필요한 무언가로 이야기했
다.[21] 그의 윤리는 미술영역 안에서 작가들이 심미적 가치 혹은 작가적
개념을 뒷받침하기 위해 가질 수 있는 위대한 권력을 지양하는 개념이다.[22]
작가가 목소리를 줄이고 임의의 관객들이 작품 안에 주체적으로 개입함으
로써 다양한 의견들이 자유롭게 상호 소통하는 형태가 작가가 지향하는
바다. <Post 1945>에서는 자신의 작가적 개념을 대신 표현해 줄 참여자를
개입시키고 이들에게 표현의 자율성을 최대한 보장한다는 전제와 함께 그
의 작품이 윤리적으로 창작된 결과물임을 언급한다. 참여자의 개입이 김홍
석이 정의한 윤리성과 연결되는 이유는 단순히 참여자라는 제3자가 작가의

19. 여성주의 진영의 쟁점은 오경미의 위의 글에 잘 정리되어 있다. 오경미, 위의 글, 30-31쪽.
20. 본 작품은 2011년 서울 아트선재센터에서 선보인 김홍석의 가장 최근작이다. 퍼포먼스 형식인
 이 작품은 전시기간 동안 6명의 배우를 갤러리 공간에 앉혀놓고 이들로 하여금 관객들에게 김
 홍석의 작가적 개념을 직접 설명하게 하는 형식으로 진행되었다.
21. 김선정, 「소통의 새로운 형식, 번역」, 김홍석 외 5인, 위의 책, 27-47쪽.
22. 아이리스 문, 「김홍석에 관한 몇 가지 키워드」, 위의 책, 149-150쪽.

아이디어를 자율적으로 표현할 수 있기 때문이 아니라, 작품의 주제를 풀어내는 데 있어 작가가 자신의 구미에 맞게 그 내용을 각색하지 않고, 주제와 관계된 상황을 날 것 그대로(편집 없이) 노출시켜 참여자들과 관객들이 주체적으로 이야기를 끌어나간다는 점 때문이다.

4. 미술관 안의 퍼포먼스, 밖으로 이행하기

김홍석의 퍼포먼스를 논박하기 위해 여성주의 진영이 두 번째로 주장하는 문제의식은 '퍼포먼스의 허구성'과 관련한 것이다. 퍼포먼스에 대한 비판이 가열되자 김홍석은 전시종료 며칠 전에 오프닝에 참석한 창녀가 배우였음을 밝히는데, 이러한 사건의 전말을 두고 여성주의 진영은 '상상의 타자가 생산되는 문제에 대해 거론했다. 이들은 퍼포먼스가 시작되어 전시공간에 있던 모든 여성들이 탐색자가 된 관객의 시선아래 허구의 타자, 즉 창녀일 법한 대상으로 치부되는 점을 문제 삼았다.[23] 이러한 논박에 대해 생각해 볼 수 있는 점은 그렇다면 과연 퍼포먼스에 '실제 창녀'를 고용하였다면 상상의 타자를 생산하는 문제가 해소될 수 있었는가 하는 점이다. 필자는 작가가 실제 창녀를 고용하였건 배우를 고용하였건 간에 관객들이 창녀를 탐색하는 과정에서 임의의 여성들을 타자화하는 행위는 불가피했다고 생각한다. 대상의 실상, 허상 여부와 무관하게 이미 창녀 찾기 게임에 참여한 관객들은 탐색자가 되어 개별이 무의식중에 가지고 있던 창녀 이미지를 여성관객들에게 대입하는 과정을 거칠 수밖에 없기 때문이다. 따라서 무엇보다도 논쟁의 핵심이 되어야 하는 것은 창녀의 실상, 허상 여부가 아니라 퍼포먼스가 관객들에게 어떤 질문을 던지고 무엇을 인식하게끔 하고 있는가라는 점이다. 관람객들은 이와 같은 특수한 상황 설정 아래 본인들이 한 대상에 대한 임의적인 이미지를 구축해오고 있었다는 사실을 인식

23. 구본준, 「쓰레기봉투로 만든 개 '고정관념'을 물어뜯다」, 『한겨레』(2013년 3월 5일), http://www.hani.co.kr/arti/culture/music/576696.html(검색일: 2013. 3. 21).

할 것이며, 그러한 상상의 이미지가 형성된 동인, 그 사회문화적 배경에 눈을 돌리게 된다.

이와 같이 체험을 바탕으로 한 관객들의 주체적인 인식은 미술관 안에서 벌어진 퍼포먼스가 밖으로 이행되어지는 과정이다. 화이트큐브 안에서 벌어진 일회적인 경험은 그것으로 끝나는 것이 아니라, 자발적인 담론을 생산하며 밖의 영역에서도 파급효과를 가진다. 미술 안에서의 퍼포먼스는 현시대의 사회에 대한 자각과 예술 자체의 자유로운 정신이 교차되며 나타나는 결과물이다.24) 퍼포먼스의 장을 연 1960년대 플럭서스의 다발적인 예술 활동도, 국내 퍼포먼스의 효시로 꼽히는 <청년작가연립전> 작가들이 행한 일련의 해프닝들도 예술과 사회의 역동적인 가역반응에서 그 예술적 원동력을 찾았음을 감안할 때,25) 우리는 미술관 안에서 벌어지는 퍼포먼스와 그 밖의 공간과의 관계성을 간과할 수 없다. 퍼포먼스는 어떤 방식으로든 그 밖의 공간과 소통되어야 한다.

그러므로 <Post 1945>에 대한 평가는 그 퍼포먼스의 관객들, 그리고 이를 기록한 결과물의 독자와 청자로부터 발생하는 다층적 해석을 가장 중요한 지표로 염두에 두어야 한다. 이 작품의 경우, <인간말종 찾기 퍼포먼스>와 같은 여성진영에서 나온 비판운동이 작가와 작품, 전시를 개최한 해당 갤러리와 치열한 대립각을 세우며 작업 자체를 극단적으로 부정하였지만, 사회정치적인 문제에 접근하여 이를 이슈화한 점에서 퍼포먼스의 수행성을 잘 획득하였다고 판단한다. 더불어 대립된 정치성을 가진 여성주의자들을 작업의 과정 속으로 수렴하여 대면하였다는 점은 김홍석이 말하는 '평등과 다양성'의 윤리를 작품 속에서 성공적으로 실천하였음을 보여준다. 그가 말하는 '열린 구조'란 이와 같이 퍼포먼스를 이끌어나가는 주체에

24. 김미경, 「1960-70년대 한국의 행위미술」, 국립현대미술관 편, 『한국의 행위미술: Performance art of Korea: 1967-2007』, 국립현대미술관, 2007, 27쪽.
25. 위의 글, 15-17쪽.

대해 전적으로 개방적인 양상을 의미한다. <인간말종 찾기 퍼포먼스>를 진행한 주최자들은 김홍석의<Post 1945>의 비윤리성과 폭력성을 고발하는 과정에서 "당신은 무슨 권리로 값을 매기는가", "김홍썩을 찾으면 120원을 드립니다"와 같은 피켓을 들고 작가를 공격하였지만, 사실은 이들이 공격하는 '당신'과 '김홍썩'은 작가 개인을 넘어 현대사회의 많은 '김홍썩'들을 지시한다. 여성운동가들이 김홍석의 퍼포먼스를 희화화시켜 재현하는 과정은 이들이 의도했던 '작가와 작품 죽이기'보다는 작가가 처음부터 노출시키고자 했던 '창녀', '성매매', '자본주의의 이면'을 더욱 극대화시켜 이슈화하고, 이에 노출된 일반관객들로 하여금 이러한 사회적 이슈를 한 순간이라도 더 염두에 두게끔 만든다. 퍼포먼스가 '사회 현실에 대해 발언하는 실험미술'이라는 맥락에서 <Post 1945>가 보여준 이러한 수행성이 작품의 최종목표이자 가장 중요한 부분이다.26)

5. 맺으며

이와 같이 김홍석의 퍼포먼스 <Post 1945>에 대한 오경미의 비평은 남성 중심적인 시각이 반영된 퍼포먼스의 내용, 성격과 연출 설정의 허구성이라는 퍼포먼스의 형식을 윤리적인 측면에서 비난한다. 하지만 이러한 문제의식은 퍼포먼스가 결코 남성중심의 성적 위계를 재생산하는 과정이 아닌 현실을 반영한 강력한 은유라는 점에서 논박이 가능하다. 더불어 퍼포먼스의 성격과 조건은 실제 작가의 윤리적 가치기준과 직접적으로 결부시킬 수 없다는 점, 그리고 작품에 대한 윤리적 판단은 내재적 관점에서의 해석을 간과할 수 없다는 점 또한 염두에 두어야 한다. 오경미가 몇 가지 논거를 토대로 타당성을 의심한 작품의 '윤리 검증'은 사실 작가가 모색한 윤리적 정당성, 그 목적하는 바와 내용이 다르다. 작가가 추구한 윤리적 정당성은

26. 위의 글, 14쪽.

퍼포먼스의 실행, 그 안의 참여자의 존재, 퍼포먼스에 대한 관람자들의 지속되는 담론형성 과정에서 충분히 실천되었다.

■ 참고 문헌

국립현대미술관 편, 『한국의 행위미술: Performance art of Korea: 1967-2007』, 국립현대미술관, 2007.

구본준, 「쓰레기봉투로 만든 개 '고정관념'을 물어뜯다」, 『한겨레』(2013년 3월 5일), http://www.hani.co.kr/arti/culture/music/576696.html(검색일: 2013. 3. 21)

김수혜, 「창녀를 찾아내면 120만원 줍니다」, 『조선일보』, 2008년 4월 18일. http://news.chosun.com/site/data/html_dir/2008/04/18/2008041800063.html(검색일: 2011. 5. 2).

김수혜, 「미술관 상금 걸린 '창녀'가 배우였다고? '창녀 퍼포먼스'의 전말」, 『조선일보』, 2008년 5월 22일. http://danmee.chosun.com/site/data/html_dir/2008/05/21/2008052100386.html(검색일: 2011. 5. 17).

김연호, 「우리는 왜 '행동주의 길거리 예술 퍼포먼스'를 하였는가!」, 『참세상』, 2008년 5월 21일, http://www.newscham.net/news/view.php?board=news&nid=47883(검색일: 2011. 5. 2).

김홍석 외 5인, 『퍼포먼스, 윤리적 정치성-김홍석』, 현실문화연구, 2011.

넬슨, 로버트 S., 시프, 리처드 엮음, 『새로운 미술사를 위한 비평용어 31』, 신방흔 외 옮김, 아트북스, 2006.

박이문, 『예술철학』, 문학과 지성사, 2006.

오경미, 「퍼포먼스 <Post 1945>의 윤리 검증, 신뢰할 수 있을까?」, 김주현 편저, 『퍼포먼스, 몸의 정치; 현장비평과 메타비평』, 여이연, 2013.

추주희, 「섹슈얼리티를 자본화하는(capitalizing) 성노동자의 '노동'에 대한 연구: 티켓다방과 '핸드플레이' 업소의 성노동자의 노동조건과 노동과정을 중심으로」, 『여/성이론』 20호, 128-153쪽.

한국실험예술정신, 『퍼포먼스 아트의 다층적 시선』, 심포지움, 2011.

희영, 「여성 존중하는 남성은 성구매 안해」, 『여성주의 저널 일다』, 2003년 10월 13일.

답비평 1
상처뿐인 퍼포먼스 <Post 1945>

● 고은진

　지난 2008년 4월 17일 국제갤러리에서 열린 김홍석 작가의 개인전 'In Through the Out Door'에서 전시 오프닝으로 퍼포먼스 <Post 1945>가 시행되었다. 이 퍼포먼스는 작가가 창녀(이하 성노동자)를 섭외한 후에 전시장 안에 있던 관람객들에게 이곳에 성노동자가 있으니 그녀를 찾는 사람에게 상금을 준다는 것이었다. 이후 누군가가 노동자를 찾았고, 그녀는 상금을 받았다.[1]

　그런데 이 퍼포먼스는 이후 여성주의자들에게 비판을 받는 등 사회적으로 논쟁거리가 되었다. 오경미는 그녀의 글에서 김홍석 작가가 비판하고자 하는 자본주의와 성노동자와의 연결고리가 잘못되었으며, 작가가 성노동자에 대한 잘못된 이해와 가부장제 남성적 시선으로 성노동자들을 판단하기 때문에 작품이 설득력을 갖지 못한다고 비판한다. 이에 대한 반박글로 김선영은 이 작품이 "현시대의 사회적 구조를 반영하고 이를 증명하는 실존적인 사례"[2]라고 하면서 반대의 의견을 피력했다. 윤리적인 측면에서 작품을 판단하는 오경미와는 달리, 김선영은 작품의 자율성으로 평가해야 한다고 주장한다. 이에 대해 필자는 오경미의 비판을 지지하면서 김홍석 작가가 비판하고자 하는 자본주의의 모순과 성노동자의 연결고리와, 성노동자들에 대한 왜곡된 시각에 문제를 제기하고자 한다.

1. 김홍석 작가의 <Post 1945> 전시에 대해서는 오경미와 김선영의 글에서 충분히 설명하고 있다고 생각하기에 여기서 자세히 언급하는 것은 반복일 뿐이라고 생각되어 자세한 설명은 생략하였다.
2. 김선영, 「퍼포먼스 <Post 1945>의 '윤리 검증', 실패했는가?」, 이 책, 52쪽

1. 지금 누굴 찾는다고요?

<Post 1945>의 연출이 가지는 큰 문제는 세 가지이다. 첫째로 '창녀'라는 용어를 사용함으로써 기존 사회가 보여주는 낙인과 사회적 경멸의 의미를 다시 한 번 재확인했다는 것이고, 두 번째로는 성노동자가 있다는 것을 관람객에게 공지함으로써 미술관 내에 있는 사람들을 관람객과 성노동자로 구별 짓고 배제했다. 마지막으로 성노동자를 찾아내면 돈을 준다고 말하며 성노동자를 찾는 행동을 취하게 하였다. 이는 타인을 색출하게 하였고, 앞서 이루어진 배제로 미술관 내의 구성원들 사이에서 위계를 더욱 강화시킨 것이다.

논의에 들어가기에 앞서, 필자가 가지는 성노동에 대한 입장을 먼저 밝혀야 할 것이다. 물론 이 글은 성노동에 대한 깊이 있는 이론적 논의를 다루고자 함은 아니다. 뿐만 아니라 비전공자가 다루기에 성노동의 논의는 매우 복잡하고 다양하다. 그 때문에 앞으로 이러한 논의를 다 다룰 수는 없지만, 글을 써나가는 데 있어서 필자가 가지는 성노동에 대한 견해가 무엇인지 밝혀야 김홍석 작가와 김선영과의 견해 차이를 확실히 알 수 있을 것이다.

성노동에 대해서는 최근 민주성노동자연대와 여성문화이론연구소 성노동연구팀, 그리고 이 외에도 여러 층위에서 지지하는 목소리를 내고 있다. 이들은 기본적으로 "성노동을 비범죄화하고 노동으로 인정하자는 주장"이며, 물론 여성가족부나 다른 여성운동가들은 이 주장과는 대치된다.[3] 성노동을 노동으로 인정하면 "이들의 일은 생계를 유지하기 위한 노동이 되며, 이들은 노동자로서, 노동운동의 주체로서 노동권을 주장할 수 있게 된다." 뿐만 아니라 "노동자로서 정체성을 부여하는 동시에 사회적, 계급적 위치"도 부여할 수 있게 된다.[4] 여기에는 성노동자들이 자발적으로 성서비스를

3. 김경미, 「성노동에 관한 이름붙이기와 그 정치성」, 『성·노·동』, 여이연, 2007, 37쪽.

판매하는 직업이라는 의미도 포함되어 있다. 그럼으로써 노동으로 인정하고 사회에서 배제된 타자 및 소수자가 아닌 사회구성원으로 인정하자는 것이다. 필자는 이러한 성노동의 입장을 지지한다. 따라서 이 글에 등장하는 성노동자는 '자발적으로 성서비스를 파는 노동을 직업으로 가진 노동자'라는 것을 의미한다.

필자가 밝힌 입장과 성노동의 개념이 아직도 부족할 수 있을 것이다. 하지만 너그러이 이해해주길 바라며, 다시 작품으로 돌아오길 바란다. 그럼 이제 '창녀'라는 용어사용의 문제 지적부터 다시 시작하자.

낙인

작가는 "지금 이곳에는 의도적으로 창녀가 초대되었습니다"라고 안내문에 썼다. '창녀'는 '돈을 받고 몸을 파는 일을 직업으로 하는 여자를 가리킨다. 그런데 사회 내에서 이 단어가 가지는 이미지는 낙인에 가까운 부정의 의미이다. 여성문화이론연구소 성노동연구팀의 김경미는 창녀라는 "이름붙이기가 낙인으로 작동하여 특정한 직업군의 인간을 영원히 타자화하거나 억압하는 기제로 사용될 수 있음을 보여준다"[5]고 밝히고 있다. 또한, 성적인 문란함 혹은 성노동자를 지칭하는 의미뿐만 아니라 젠더규범으로부터 부정적인 이미지의 여성으로 간주되기도 한다.[6] 물론 성노동자 스스로 자신들의 정체성을 위해서 혹은 부정적이지 않은 이미지로 '창녀'라는 단어를 사용하긴 하나, 이 작품은 타인이 명명하고 있으며, 윤리와 예의에 대해 얘기를 하기 위해 사용한 단어로 성노동자에 대한 부정적인 의미를 지닌다. 이는 성노동자들이 이 작품에 표한 반감에 더 잘 나타나 있다.

퍼포먼스 <Post 1945>가 진행된 이후 2008년 5월 18일에 성노동자들이

4. 김경미, 위의 글, 37쪽.
5. 김경미, 위의 글, 20쪽.
6. 원미혜, 「여성의 성 위계와 '창녀' 낙인」, 『아시아여성연구』 50권 2호, 2011, 57쪽.

'김홍석 규탄 성명서'를 작성하였는데, 이에 따르면 '성노동자에게 부가된 사회적 낙인을 적극적으로 활용한 것이며, 이때 성노동을 하는 당사자들에 대한 존중은 전혀 존재하지 않는다고 말하고 있다.

> 김홍석의 퍼포먼스는 예술이라는 외피 아래 숨어 성노동자라는, 사회적 낙인을 깊이 아로새기고 있는 특정집단에 대한 우리 사회의 폭력성과 오만함을 재현한 것에 다름 아니다. 현재 한국 사회에서 성노동자들은 불법적 존재로 간주되며, 그들에게 부가되는 도덕적 낙인은 그들의 기본적인 권리들조차 제한한다. '창녀'에 부착되어 있는 사회적 낙인은 그녀들의 인권에 대한 존중 대신 천대와 멸시, 폭력을 불러오기 때문이다. 김홍석의 '창녀 찾아내기'는 바로 이에 영합한 행위이다. 성노동자들은 사회적 낙인으로 인해 자신들의 권리를 자유롭게 외칠 수도, 아니 그 이전에 자신들의 존재를 사회적으로 드러낼 수도 없다. 우리가 보기에 김홍석의 퍼포먼스는 예술이라는 이름으로 자행된 성노동자에 대한, 그 자리에 동원된 개인뿐만 아니라 성노동자 전체에 대한 또 하나의 폭력일 뿐이다.[7]

위의 성명서는 앞에서 언급했듯이 실제 성노동자들이 포함된 퍼포먼스 집단이 작성한 것이다. 따라서 그들의 입장이 명확하게 표명되어 있다. 그들은 김홍석 작가의 작품이 사회적 낙인을 더욱 강화시키고 성노동자들의 인권을 져버렸다고 받아들였다. 이들에 의하면 이 작품은 '성노동자들을 '창녀'라고 손가락질하는 사회적 낙인을 전혀 새로울 것 없이 이용하여 '뜨는 기획을 한 것'[8]이다.

배제

두 번째 논의로 들어가서 배제의 문제를 살펴보도록 하자. 안내문에 작

7. 성명서 「성노동자에 대한 사회적 낙인을 재현한 얼치기 작가주의를 규탄한다」 中.
8. 위의 글.

가가 공지한 그 한 문장에서 용어사용 문제뿐만 아니라 성노동자를 사회 속에서 배제시킨다. 작품에서 전체구성원 중 한 명을 작가가 지목한 순간 배제는 시작되며, 미술관에 작품을 감상하러 온 다수의 관람자와 성노동자로 구별된다. 이러한 배제와 구별의 구성은 우리 사회가 성노동자에게 가하는 배제와 동일한 구성이다. 남성중심 가부장제 자본주의 한국사회는 돈을 받고 성을 거래하는 성노동자들을 인정하지 않으며, 불법으로 간주하여 배제시킨다. 그래서 성노동자들이 인권과 노동의 정당성을 주장하기엔 배제와 구별의 족쇄가 너무나 강력하다.

이러한 배제의 문제는 김선영의 글에서도 나타나는데, 그녀는 <Post 1945>에서 성노동자는 "비난의 대상도, 성적소수자로서 인권을 유린당한 채 감정적 호소를 필요로 하는 대상도 아니다"라고 말하며 작품에서 퍼포머 역할의 존재를 배제시킨다. 또한, 작품의 퍼포먼스를 통해서 사회시스템의 낙인과 혐오의 모순된 이면을 들춰보이고자 했다고 말한다. 이러한 모순의 이면이 들춰진다고 하면서 뒤이어 관객들이 금전의 자율성을 담보로 얻은 성매매에 대한 불편함을 느끼게 만든다고 하는데,[9] 이러한 김선영의 해석이 성립하기 위해서는 작품이 보여주는 모순이 인식된 것이 아니라야만 가능할 것이다. 다시 말해, 성노동자들에 대한 낙인과 혐오를 관람자 및 사회에서 인정하지 않았거나 몰랐어야 그 모순을 깨닫게 되고, 그것으로 불편함을 느끼게 하는 것이 가능하다. 하지만 실상은 오히려 그 반대다. 사회는 철저히 성노동자들을 혐오하고 낙인찍고 있기 때문에 성노동자들은 두려워하는 노출을 감행하면서까지 시위와 활동을 해오고 있다. 이러한 평가는 김선영이 성노동자에 대한 역할과 그 역할이 작품에 어떠한 의미인지를 배제했기에 내릴 수 있는 것이다.

또한 김선영은 "육체를 자원으로 금전적 이익을 창출하는 여타 노동자

9. 김선영, 앞의 글, 52-53쪽.

들"10)을 언급하며 연예인을 예로 들고 있다. "창녀와 같은 맥락에서 응시, 유희의 대상이 되는 연예인 또한 대중매체와 밀접히 결속하여 자신을 노출하고 소통"한다며 성노동자들과 대치된다고 말하고 있다.11) 이는 성노동자들을 음지와 매매로 단순히 치환하며, 성노동을 직업군에서 배제시키는 발상이다. 이것은 너무나 오래되고 잘못된 성담론일 뿐만 아니라 잘못된 비교이다. 광고주가 원하는 방식으로 몸을 사용하여 광고를 찍고 돈을 받는 연예인은 비록 '공공'의 장소에 드러나고 '개방'을 하고 있지만, 그들도 "돈으로 연결되어 매매를 성사"12)시키는 것이다. 결코 다르지 않다.

여기서 또 한 가지 주목해야 할 것은 젠더의 문제이다. 작가가 명시한 '창녀'는 성노동자를 여성으로 한정함으로써 성소수자들과 남성 성노동자들까지 배제시킨다. 이러한 젠더의 문제는 결국 남성 중심적인 가부장적 성규범과 성적 위계의 강화까지 연결된다. "'여성'과 '남성'에게 가해지는 차별적인 성관념은 성거래에 관여된 남성과 여성, 특히 고객으로서의 남성과 성노동자로서의 여성에게 가해지는 차별적인 성관념과 깊이 관련되어 있다." 이에 따라 김선영의 글에서 "관객들이 창녀를 탐색하는 과정에서 임의의 여성들을 타자화하는 행위"13)라고 말한 부분도 젠더의 문제를 '여성'과 '남성'으로 차별적인 성관념으로 생각하는 김선영, 그리고 작가의 잘못된 판단이라고 말할 수 있다.

색출

이제 마지막 색출의 문제에 다다랐다. 색출의 대상은 사회의 시선에 힘들게 맞서는 성노동자이다. 그들은 대중 앞에 나서기 위해 큰 용기가 필요

10. 위의 글, 51쪽.
11. 위의 글, 51쪽.
12. 위의 글, 50쪽.
13. 위의 글, 56쪽.

하다. 그 용기를 힘겹게 쥐어짜도 마스크로 입을 가리고 모자를 쓰고 색안경으로 무장한다. 앞에 나서는 것조차 꺼리는 이들을 김선영의 말처럼 색출[14]해내는 이 퍼포먼스야 말로 그들에게 매우 폭력적이다.

색출의 문제는 앞서 언급한 배제가 색출에 이르러 더욱 강화되는 지점에 있다. 성규범의 위계 강화뿐만 아니라 퍼포먼스가 보여주는 구성원들 내에서 배제된 성노동자를 색출해냄으로써 위계를 더욱 강화시킬 뿐이라는 것이다. 따라서 작가는 누군가가 돈을 받기 위해 윤리와 예의를 져버릴 수 있을지를 작품을 통해서 보여주고자 했다지만, 결국 이 작품은 배제와 위계만 강화한 채 성노동자에 대한 배려가 없이 끝나버린 작품이 되었다.

앞서 살펴본 것처럼 필자는 김홍석 작가가 퍼포먼스 <Post 1945>에서 사용한 용어는 그 자체에 낙인이 포함되어 있으며 배제와 색출이라는 선택이 성노동자들에 대한 성찰 없는 문제제기로, 매우 위험한 방법이었다고 생각하는 것이다.

2. 인간 존엄성은 어디에 있나요?

김홍석 작가의 작품들 중 사회적으로 소외된 사람들을 대상화하는 경우는 <Post 1945> 뿐만이 아니다. 그런데 다른 작품에서도 작가의 진정성이 의심된다. 그렇다면 여기에서 '작품이 진정성을 가져야 하는가?'라는 질문이 발생할 수 있다. 진정성은 과연 무엇인가? 정도가 될 것이다. 앞에서도 계속 언급했듯이 아무리 예술작품이라고 해도 피해를 받거나 상처받는 대상이 드러나는 작품이라면 문제가 있고, 진정성을 가지지 못한 작품이다. 이것은 진정성을 떠나서 기본적인 도덕적, 윤리적인 문제라고 생각한다. 어떤 작품도, 어떤 작가도, 혹은 세상의 그 누구도 한 사람을, 그리고 어떤 직업을 가진 사람이든 희화화하거나 부정적으로 판단하거나 낙인찍는 것

14. 위의 글, 49쪽.

은 옳지 못하다. 이것은 어떤 이유로든 인간을 차별해서는 안 되는 인간의 존엄성에 반하는 행위이기 때문이다.

여기서 지적하고 싶은 부분은 김홍석 작가의 작품 속에 드러난 사회적 약자에 대한 희화화이다. 작가는 이 작품에서 뿐만 아니라 2004년 <The Talk>라는 작품에서 또 다른 사회적 약자인 외국인 노동자를 등장시켰다. 개그맨이 외국인 노동자처럼 분장하고 나와서 있지도 않은 언어를 꾸며서 인터뷰를 하는 것처럼 상황을 꾸몄다. 화면에는 꾸며낸 언어와 같이 꾸며낸 자막을 함께 넣었다. 이것은 흔히 텔레비전 개그프로그램에서 볼 수 있을 법한 장면이다. 외국인 노동자를 소재로 개그를 만드는 개그맨들의 개그와 별반 다를 바 없어 보인다. 여기서 작품의 대상인 외국인노동자는 '우스운' 사람이 되어버렸다. 작가는 사회적 소수자, 혹은 약자들의 이야기를 지속해서 작품화하였다. 그러나 그 작품들이 과연 그들의 이야기와 문제를 사회적으로 어떻게 드러내고 있는 것인지 의문이다. 정말로 문제의식을 가지고 사회에 문제를 드러내고 싶긴 한 것인지 또한 의문이다. 때문에 작가의 타인에 대한 예의와 윤리가 의심된다. <The Talk>와 같이 김홍석 작품의 맥락이 유희성과 픽션이라고 해서 '여성 성노동자의 인권을 유희화한 작품이 과연 옳은 것인지를 한번 생각해봐야 할 것이다. 누군가가 타자를 유희화하는 것은 개인의 판단이 들어가며, 김홍석 작가처럼 부정적인 판단이 가해지면서 그 대상에 차별을 가하는 것이기 때문에 인간 존엄성에 위배된다. 이것은 여성 성노동자 뿐만 아니라 다른 대상의 인권 유희에도 적용이 되는 말이다.

김홍석 작가의 이러한 태도와 상반되는 경우는 레즈비언 사진작가인 바이런(JEB)의 경우이다. 바이런은 레즈비언을 모델로 사진 찍기를 결심하는 그 순간부터 모델과 자신에 대한 정치적 선택을 한 것임을 분명히 알고 있었다. 예술적 실행은 계획, 제작, 배포, 전시 등 전 과정에서 신중하게

이루어져야 한다. 왜냐하면 예술가와 모델의 의도와 상관없이 단순한 호기심이나 비아냥거림을 위해 몰려든 사람들에 의해 작품의 미적 의미는 탈취당할 수 있기 때문이다. 호기심과 구경거리에 목마른 대중들이 몰려들고 그 결과 레즈비언 개인과 집단에 대한 인신공격과 경멸로 이어질 수 있기 때문이다. 이러한 이유로 바이런은 레즈비언 여성들의 누드와 성적 행위가 담겨져 있는 사진 슬라이드 쇼가 진행될 때 남성 관객들에게 자리를 뜨도록 요구했다.15)

바이런은 자신의 정치적 선택에 대한 책임과 역할에 대해서 충분히 인식하고 있었다. 그래서 작품을 제시하는 방법에 대해서도 고민했던 것이고, 작품 의도가 왜곡되지 않도록 노력했다. 그런데 김홍석 작가는 소수자를 대중에게 공개하면서 어떤 책임을 지녔을까? 과연 책임의식은 가지고 있었는지 의심스럽다. 단순히 자신의 작품에만 치중한 나머지 다른 것들을 무시해버린 부분에 대해서 책임을 져야 할 것이다.

3. 아니 아니, 그건 아니!

김홍석 작가는 자신의 전체 작업에서 분명히 사회적인 문제를 작품의 소재로 다루었다. 하지만 비판이 거세지자 작가는 자신의 작품을 자신의 총체적인 예술적 맥락에서 가늠해야 한다고 주장했다. 그러나 모든 작품을 작가의 총체적인 예술적 맥락에서 가늠하는 것이 과연 가능한지를 되묻고 싶다. 또한 김홍석 작가는 자신의 작업이 자본주의 모순을 보여주기 위한 퍼포먼스였다고 했고, 때문에 작품의 소재를 예술 외부에서 끌어왔다. 하지만 외부의 평가에 대해서는 부정적으로 받아들이면서 왜 예술적 맥락에서만 판단되기를 원하는 것인지 묻고 싶다. 이것은 명백한 모순이다. 자신의 작업이 사회적 문제를 보여주고 있다면 사회적으로 반향을 일으킬 수 있으

15. 김주현, 『외모꾸미기 미학과 페미니즘』, 책세상, 2009, 227-228쪽.

며, 그것을 대면할 준비를 해야 한다. 작가는 자신의 작업에 사회적인 문제를 담고자 할 때에는 그 문제가 올바르게 문제시될 수 있도록 고민하고 또 고민을 거듭해야 한다. 그렇지 않으면 사회적인 문제는 공론화되지 못하고 작품만 회자가 될 뿐이다.

김홍석 작가는 "고정되지 않은 결말, 열린 해석이 가능하게끔 하는 것이 중요하다"16)고 하였다. 그러면서 작품을 비판하는 입장들에 대해서 예술적 맥락을 이해하지 못한다는 근거"17)를 대며 대답을 회피하고, 비판을 일축하는 태도를 보였다. 그런데 열린 해석에 왜 예술적 맥락은 반드시 들어가야 하며, 예술계 외부의 해석은 왜 '지양하고 있는지 궁금하다. 작가가 생각하는 '열린 해석'은 오히려 외부의 비판에는 눈길도 주지 않는 '닫힌 해석'이 아닐까? 자신의 작품에서 의도했던 시도가 정말 열린 해석이었다면 여성주의 진영에서 제기했던 비판에 대해서 예술적 맥락을 모르기 때문에 대답할 필요가 없다는 식으로 대응해서는 안 됐던 것이다.

또한 작가는 지금 이 책에 실린 본인의 작품과 관련된 일련의 글들을 통해서 고정되지 않고 열린 해석이 이루어졌으니, 자신의 의도가 성공했다고 생각할지도 모르겠다. 하지만 그런 생각은 잠시 내려주었으면 좋겠다. 작가는 자신의 작품에 대한 긍정적인 다양한 의견이나 논의를 원했던 것이다. 그렇다면 우리는 지금 성노동자와 자본주의에 대한 논의를 하고 있어야 하지만, 현재 오경미와 필자는 작가의 작품 자체에 대한 문제제기를 하고 있는 것이다. 이것은 다른 이야기다. 작품의 예술적 가치가 인정된 후에 작품에 대한 다양한 의견과 논의가 가능할진대, 지금은 작품의 가치 인정의 단계에서 논의가 진행되고 있으니, 부디 이 부분을 오판하지 않길 바란다.

16. 오경미, 「퍼포먼스 <Post 1945>의 윤리 검증, 신뢰할 수 있을까?」, 이 책, 43쪽.
17. 오경미, 위의 글, 31쪽.

4. 밖으로 나가기 전에 한마디만!

필자의 주장은 매우 간단하다. 예술작품이라는 이름, 그리고 작가라는 이름으로 여성 성노동자를, 그리고 특정 직업을 도덕적·윤리적으로 판단하고 낙인찍는 것은 그들을 우리와 차별지우는 일이며, 그것은 인간의 존엄성에 어긋난다는 것이다. 이것은 자본주의의 모순을 드러내는(필자는 아직도 작가가 자본주의의 어떤 면을 드러내고자 하는 것인지, 왜 굳이 여성 성노동자를 수단화하였는지는 모르겠지만) 것에 대해서 작품의 의도가 99퍼센트 좋다고 동의한다 하더라도, 나머지 1퍼센트의 가능성으로 인권에 대한 존엄성이 훼손되었다면, 그것만으로도 충분히 비난받을 작품이라는 것이다. 이 작품은 결국 인권 감수성이 없는 작가가 소수자를 대상화 했을 때 생기는 문제들을 여실히 보여주고 있다.

김홍석과 국제갤러리는 여성주의 진영의 비판에 대해서 예술적 맥락을 이해하지 못했다는 근거로 답을 회피했다. 그렇다면 이제 나름 미술을 공부해서 예술적 맥락을 조금은 알고 있다고 생각하는 필자의 이 글, 그리고 앞선 오경미의 글에 대해서 작가는 뭐라고 대답할지 궁금하다. 혹 우리도 아직 예술적 맥락을 이해하지 못하고 있다고 말하지는 않을는지.

■ 참고 문헌

김선영, 「퍼포먼스 <Post 1945>의 '윤리 검증', 실패했는가?」, 김주현 편저, 『퍼포먼스, 몸의 정치: 현장비평과 메타비평』, 여이연, 2013.

김주현, 『외모꾸미기 미학과 페미니즘』, 책세상, 2009.

김주현, 「퍼포먼스의 존재론과 휴리스틱스」, 김주현 편저, 『퍼포먼스, 몸의 정치: 현장비평과 메타비평』, 여이연, 2013.

김홍석 외 5인, 『퍼포먼스, 윤리적 정치성-김홍석』, 현실문화연구, 2011.

성명서 「성노동자에 대한 사회적 낙인을 재현한 얼치기 작가주의를 규탄한다!」, 2008년 5월 18일.

오경미, 「퍼포먼스 <Post 1945>의 윤리 검증, 신뢰할 수 있는가?」, 김주현 편저, 『퍼포먼스, 몸의 정치: 현장비평과 메타비평』, 여이연, 2013.

원미혜, 「여성의 성 위계와 '창녀' 낙인」, 『아시아여성연구』 50권 2호, 2011, 45-84쪽.

답비평 2
\<Post 1945\>, 퍼포먼스로 읽어내기
● 김슬기

1. 들어가며

　\<Post 1945\>는 하나의 퍼포먼스가 작가로부터 시작되어 관객을 만나 사회에 나오기까지, 진정한 의미를 획득해가는 과정을 여실히 증명한 사례이다. 애초에 김홍석 작가는 자본주의의 모순을 고발하고 (타인에 대한) 예의와 윤리의 정의와 한계에 질문을 던지기 위해 작품을 기획했다고 명확히 밝혔다. 갤러리에는 의도적으로 '창녀'가 초대되었으니 전시를 관람하는 관객들 사이에서 '창녀'를 찾아낸 사람에게 현금을 지급하겠다는 안내문이 나붙었다. 하지만 이렇듯 단순한 연출과 명확한 의도로 기획된 이 퍼포먼스는 작가를 떠나 관객을 만나면서 새로운 질문들에 봉착하게 된다.

　퍼포먼스는 갤러리 안에서 단 1회 진행되었지만 이후 언론을 통해 그것을 간접 체험한 이들 사이에 격렬한 논쟁을 불러일으켰다. 여성주의 진영에서는 작가의 윤리적 문제를 제기하며 토론을 요청했으나 작가가 이에 응답하지 않자, 결국 \<인간말종 찾기\>라는 새로운 퍼포먼스를 시도했다. 그러자 작가는 퍼포먼스에 참여한 여성이 배우였음을 밝혀 그것이 픽션이라는 사실을 강조했고, 예술의 자율성과 도덕주의 논쟁은 첨예한 대립을 계속했다. 결국 \<Post 1945\>가 불러일으킨 논쟁은, 퍼포먼스 비평에 있어 그 창작과 수용의 전 과정을 면밀히 살필 필요가 있다는 것을 증명한 셈이다.

　이에 이 글에서는 \<Post 1945\>의 창작과 수용을 다시 살피면서, 기조 비평의 두 필자가 제기한 문제들을 비판적으로 다뤄보고자 한다. 이를 위해

논증의 과정에서 오경미의 여성주의적 맥락주의를 비판적으로 지지하면서, 동시에 김선영의 자율적 심미론을 비판함으로써 '퍼포먼스'의 진정한 의미를 찾는 데 주력하도록 하겠다.

2. 작가의 의도 넘어서기

퍼포먼스 <Post 1945>를 비평하기 위해 오경미는 창조자와 행위자의 사회·문화·역사적 맥락과 서사의 관계 속에서 창작과 해석의 휴리스틱스를 살펴야 한다고 주장한다. 이때 오경미가 주장하는 휴리스틱스는 결국, 퍼포먼스에 '창녀'를 기용한 것이 작가의 의도를 구현하기 위한 적절한 선택이 아니었다는 결론으로 이어진다. 때문에 그는 해석의 휴리스틱스를 논하는 데 있어서까지 평론가들이 작가의 의도를 어떻게 해석했는지 만을 평가한다. 여성주의자들의 후속 퍼포먼스 또한 작가의 의도 비판이라는 맥락에서 상술되는데, 진정한 열린 해석으로서 그 가치를 평가하기보다는, 그것을 여성주의적 맥락주의의 입장을 견지하기 위한 근거로만 활용하고 있을 뿐이다.

한편 김선영은 오경미의 글을 반박하기 위해 작가가 퍼포먼스에 '창녀'를 기용한 것이 어째서 타당한지 검증한다. 김선영이 제시한 근거들은 작가의 의도를 보완하고 강화한다. 그에 따르면 "창녀는 인간의 가장 원초적인 본능을 상품교환가치로 환원시킨 성매매의 실질적인 행위자이다. 해당 퍼포먼스에서 그녀는 현 자본주의사회가 어디까지 인간의 존엄성을 무력화시킬 수 있는지 그 한계선을 가늠하는 도구이자 그 한계 자체를 반영하는 강력한 은유로 작동한다."[1] 따라서 이러한 극한의 연출은 작가의 의도를 구현하는 데 필수불가결한 요소였다고 볼 수 있다는 것이다.

또한 그는 "이들을 양산하고 장려한, 하지만 한편으로 이들의 존재를

1. 김선영, 「퍼포먼스 <Post 1945>의 '윤리 검증', 실패했는가?」, 이 책, 49쪽.

철저히 묵살한 자본주의 시스템을 문제시하기 위한 화두로서 의미를 갖는다. 야누스의 얼굴처럼 장려와 배척이 동시에 작동하는 이 사회시스템은 결국 대중인식을 통해 낙인과 혐오의 대상으로 간주된 창녀 찾기 퍼포먼스를 통해 그 모순된 이면을 들춰 보인다."[2]라고 주장해, '창녀'와 작가의 의도를 동궤에 놓는다. 하지만 모든 것을 상품교환가치로 환원시키는 자본주의에 대한 강력한 은유로서 '창녀'는 과연 이론의 여지없이 합당한 것일까. 안타깝게도 사실은 작가의 의도, 혹은 이를 지지한 김선영의 주장과는 다르다. 성매매는 자본주의 이전에 이미 존재했으며, 언제나 '낙인', '혐오'의 것으로 분류되었기 때문이다. 성노동이라는 행위에 대한 대중 인식은, 자본주의 모순 때문이 아닌, 오랜 가부장적 체제가 만들어낸 사회적 편견으로 인한 것으로 보아야 타당하다.

　무엇보다 필자는 두 기조 비평의 주장들이 작가의 의도를 비판하거나 그것을 지지하는 정도에 머물러 있다는 것이 아쉽다. 근본적으로는 오경미의 여성주의적 맥락주의에 동의하지만 그것이 퍼포먼스를 비판하는 절대적인 기준은 될 수 없다고 생각한다. 물론 두 필자는 공히 퍼포먼스의 구현과 수용에 대해 논하지만 '작가의 의도'라는 벽을 넘어서지 못해 설득력이 떨어진다. 실제로 최근 많은 작가들은 퍼포먼스에 대한 자신의 의도를 밝히지 않고 관객에게 해석의 가능성을 열어두는데, 이로써 하나의 퍼포먼스는 다양한 시선과 해석이 상호침투하면서 무한한 존재 가치를 증명한다. 이 시대 퍼포먼스로서 <Post 1945>를 비평하기 위해서는 좀 더 다양한 맥락에서 그것에 접근해야 할 필요가 있다.

3. 창작 과정 들여다보기

　이제 작가의 의도와는 별개로 퍼포먼스의 창작 과정 그 자체를 살펴보고

2 김선영, 위의 글, 50쪽.

자 한다. 김선영의 주장대로 이 작품을, 작가 개인의 윤리적 문제를 반영한 것이 아닌, '성노동이라는 행위에 대한 사회적 인식'을 재현, 폭로한 것으로 읽을 수도 있기 때문이다. 하지만 이러한 김선영의 주장을 받아들인다고 해도 작가는 윤리의 문제에서 자유로울 수 없다는 것이 필자의 생각이다. 왜냐하면 <Post 1945>를, 작가의 왜곡된 인식이 반영된 것이 아니라 사회의 통념이 재현된 것이라 평가하더라도, 그것이 퍼포먼스 제작과정에서 성노동자를 작품에 섭외함으로써 작가가 저버린 윤리의 문제까지 상쇄하지는 못하기 때문이다.

먼저, 여성주의자들이 갤러리 진입을 시도하며 <김홍석 찾기> 퍼포먼스를 보여준 이래, 작가가 퍼포먼스에 참여한 여성이 배우였음을 밝히기 이전 상황으로 돌아가 보자. 그때까지도 언론은 그 여성이 실제 불법 안마시술소에서 일하는 여성이라 소개하고 있었고 작가와 갤러리 측은 이에 대해 어떠한 반박도 내놓지 않고 있었다. 그렇다면, 김홍석이 이 퍼포먼스를 위해 성노동자에게 돈을 지불하고 '창녀'로서 작품에 참여해주길 요구했을 것이라 짐작할 수 있다. 관객들이 창녀를 찾아 "당신 창녀냐?"고 묻는 것이 예의와 윤리를 저버리는 것이라면, 작가가 창녀를 찾아가 "당신은 창녀. 그러니 창녀로 작품에 참여해 달라"고 요구한 것 역시 예의와 윤리를 저버린 일이 아닐까?

그러나 이러한 문제가 불거지자 작가는 전시가 끝날 무렵 작품에 참여한 여성이 실제 성노동자가 아니라 배우임을 밝힘으로써, 작가 자신을 겨냥한 윤리의 문제를 피해가고자 했다. 적어도 표면적으로는, 이러한 변명이 작가를 제작과정에서의 윤리적 문제에 대한 비난으로부터 구출하는 것처럼 보였을지 모른다. 하지만 그는 이로써 스스로가 성노동자를 대상화했다는 사실을 인정해 버리고 말았다. 물론 어떠한 예술작품에서든 배우는 성노동자를 연기할 수 있다. 그러나 이 퍼포먼스에 참여한 배우는 오직 성노동자

처럼 '보이도록' 연기하라고 주문받았을 것이다. 아무런 맥락도 없이 단순히 보여주기만을 위한 배우의 연기는 그 인물을 대상화한 것이라는 비난을 피할 수 없다.

다만 이러한 가정이 가능할 수는 있겠다. 작가가 배우에게 아무런 지시사항도 주지 않고 그저 평소 모습대로 갤러리의 작품들을 감상하라고 한 채, 누군가 '창녀'냐고 물을 경우에만 그렇다고 대답하도록 주문했다면? 그렇다면, 작가는 실제 성노동자를 작품에 섭외하는 무례를 범하지도 않았고, 성노동자를 대상화하는 오류를 저지르지도 않은 것이 아닌가? 하지만 그 대신 작가는 완전히 조작된 상황에 관객들을 몰아넣고 퍼포먼스라는 이름으로 인간 본성에 대한 실험을 한 셈이 된다. 만약 이에 대해 작가가 예술적 허구를 주장한다면, 그는 퍼포먼스가 지금, 여기에서 벌어지는 상황을 수행자와 관객이 함께 만들어가는 예술이라는 사실을 완전히 잊은 것이다. 갤러리에서는 실제로 아무 일도 일어나지 않았는데, 작가가 지어낸 거짓말에 관객들이 철저히 조종당한 것이기 때문이다.

4. 퍼포먼스의 구현은 성공적인가

하지만 무엇보다도 <Post 1945>는 '퍼포먼스'이기 때문에, 그것이 얼마나 잘 구현되었는지를 살피는 것이 작품을 평가하는 중요한 기준이 될 수 있다. 김선영 역시 이 작품을 '작가의 윤리적 가치 기준이 낳은 결과가 아닌, 현시대의 사회적 구조를 반영하고 이를 증명하는 실존적 사례'로 읽어야 한다고 주장한다. 뿐만 아니라 관객들의 참여와 주체적 개입을 유도했다는 점에서 퍼포먼스를 평가해야 한다는 점을 역설한다. 그렇다면 이제, 퍼포먼스 <Post 1945>의 구현이 성공적이었는지, 몇 가지 기준으로 나누어 평가해보도록 하겠다.

성노동자의 문제를 고민하는가?

첫째로, <Post 1945>를 현시대의 사회적 구조를 반영해 우리 사회가 '성노동자'를 어떻게 바라보고 있는지 이야기하는 작품이라 가정할 수 있을 것이다. 실제로 그간 김홍석은 이 사회를 살아가는 다양한 소수자의 문제에 대해 발언하는 작품들을 만들어왔다. 하지만 그는 다른 작품들에서 풍자와 패러디 등 다양한 예술적 허구를 동원해 사회의 문제를 고발한다. <Post 1945>와 비교해보면, 이들 작품들이 어느 누구도 대상화하지 않으면서 기지와 상상을 통해 관객들을 사유하게 만든다는 것을 알 수 있다. 다음의 몇 작품을 대표적인 예로 들어 비교해보고자 한다.

다음은 김홍석 작가의 'In Through the Outdoor' 전시에 대한 신문 기사의 일부를 발췌한 것이다.

> 영상작품 '이야기(The Talk)'에는 두 명이 등장한다. 한 명은 외국인 노동자의 인권 문제를 이야기하는 동티모르인이며 또 한 명은 동티모르인의 말을 통역해주는 사람이다. 하지만 두 사람은 실제 한국 배우이고 동티모르인 역할을 맡은 사람이 쓰는 언어는 엉터리 말이다. [...] '···인터뷰를 진행하려다보니 제가 외국인 노동자의 대답마저 준비해야 했던 것입니다. 일이 이렇게 복잡하게 된 것에 대해 저는 매우 화가 났습니다. 하지만 다른 미술가들처럼 외국인 노동자의 인권문제에 대해 미술로 표현하는 것이 상당히 근사해 보일 것이라는 저의 의도 때문에 그 누구를 탓할 수도 없었습니다 ···.' 동티모르 출신 노동자를 섭외해도 동티모르어를 번역할 한국인을 찾지 못해 겪었던 소통과 번역의 문제를 이렇게 뒤틀어 보여준다.[3]

작가는 지금 이 시대 우리 사회에서 외국인 노동자가 처한 현실에 대해 문제제기를 하고 싶었을 것이다. 하지만 그 고민을 어떻게 구현할지조차

3. 임영주, 「뒤끝이 시원한 '뒤틀기 유머'··· 김홍석 '밖으로 들어가기'展」, 『경향신문』, 2008년 4월 22일, http://news.khan.co.kr/kh_news/khan_art_view.html?artid=20080 4221726585&code=960202

결정하지 못한 채, 소통 과정에서부터 난관에 부딪치자 그 과정 자체를 작품화하는 전략을 택한다. <The Talk>는 외국인 노동자의 현실을 보여줄 뿐만 아니라, 예술의 한계와 동시에 그 가능성을 말해주는 작품이다.

이밖에도 전시장에는 다음과 같은 다양한 작품들이 있었다고 한다. 이들 작품들은 위에서 예로 든 <The Talk>와는 다소 다른 양상으로 예술적 허구를 십분 활용한다.

> 북한 출신 노동자가 연기한다는 설명이 붙은 토끼 인형 […] '북한에서 파견된 간첩으로 고문을 당하다 죽었으며 성폭행이 뒤따랐다는 설명과 함께 흰 천이 씌인 의자도 놓여 있었다. […] "노동 현장에서 발 하나를 잘렸고, 성전환을 했으며 미군을 대상으로 성매매를 하다가 이후 자신이 레즈비언이란 것을 깨닫고 죽었습니다"는 설명 옆에는 한쪽 발이 잘린 양성구유의 토르소(작품명: <top of the world>)가 놓여 있다.[4]

관객들은 작가의 이야기를 믿을 수도, 그렇지 않을 수도 있다. 하지만 이 작품들의 감상에 있어 팩트와 픽션은 중요한 준거점이 되지 못한다. 그것들이 지어낸 이야기가 아니고 실제 모델을 그린 것이라면 조금 더 충격적일 수 있겠지만 애초에 이 작품들의 목적은 충격과는 거리가 멀다. 그것들은 우리 사회의 현실을 고발하고 이 시대의 비극을 담고 있으며, 잊지 말아야 할 것들을 상기시킨다. 작가는 인형과 의자, 토르소라는 오브제만을 이용해 우리 사회의 소수자 문제를 효과적으로 드러내고 있는 것이다.

이에 비해 <Post 1945>는 작품에 참여한 여성이 실제 성노동자인지, 배우인지 여부가 커다란 논쟁을 불러일으켰으며, 그것이 '윤리'라는 작품의 기획의도와 밀접히 연관되어 있었다. 또한 '창작 과정 들여다보기'에서 이미 논의했듯이 작가의 뒤늦은 대응은 성노동자를 대상화했다는 또 다른

4. 김홍주선, 「"혹시 여기 적힌 창녀분?"… "내가 그렇게 보이나?"」, 『오마이뉴스』, 2008년 5월 19일, http://www.ohmynews.com/nws_web/view/at_pg.aspx?CNTN_CD=A0000891384(검색일: 2012. 8. 15).

윤리적 문제로 귀결되고 말았다. 비록 작가가 이 작품을 통해 성노동자의
문제를 고민하려는 목적을 가지고 있었다 하더라도, 그 구현이 성공적이지
못했다는 것이다.

자본주의의 모순을 고발하는가?

둘째로, <Post 1945>가 현시대의 또 다른 사회적 구조를 반영해 '자본주
의의 모순을 고발하는 작품이라 가정하고, 최근 한국에서 공연된 두 작품
을 통해 그들이 어떻게 자본주의의 모순을 고발하고 있는지 비교해 보고자
한다. 다음의 두 작품은 작가의 목소리를 최대한 배제한 채, 각각의 독특한
예술적 수완으로 자본주의 현실을 꿰뚫는다는 평가를 받은 작품들이다.

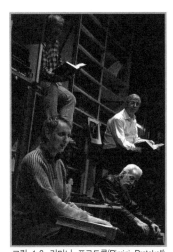

그림 1-3. 리미니 프로토콜(Rimini Protokoll)
<칼 마르크스 제1권 (Karl Marx : Das
Kapital, Erster Band)> ⓒ세바스티엔 호프/독일
(Sebastian Hoppe/Germany)
2006년 샤우슈피엘하우스 뒤셀도르프
(Schauspielhaus Düsseldorf) 초연, 2009년 3월
27일~28일 페스티벌 봄, 아르코예술극장 대
극장.

2009년 페스티벌 봄에서 공연된 리미니
프로토콜(Rimini Protokoll)의 <칼 마르크
스: 자본론 제1권>은 전문 배우가 아닌
일반인들을 출연시킨다. 이들은 모두『자
본론』을 읽고 마르크스주의에 빠진 이들
이다. 짜여진 각본은 없으며 그들은『자
본론』이 자신의 삶에 어떠한 영향을 끼
쳤는지, 그리고 자본주의 사회에서 살아
가는 그들의 일상은 어떠한지 이야기한다.
배우가 아닌 생활인들의 이야기는 자연스
럽게, 관객들이 자신의 상황을 돌아보도
록 만든다. 또한『자본론』의 한국어 역자
인 강신준 교수가 직접 출연해 400명이 넘
는 관객에게 책을 나눠주고 함께 그것을 읽어 내려감으로써, 관객들 역시
이 공연의 일부이자, 자본주의 사회의 구성원이라는 사실을 각인시킨다.

이렇게 무대 밖의 현실이 무대 위로 그대로 올라옴에 따라 이 작품은 현실에서 발견한 인물들과 그들이 발화하는 경험 자료들의 전시장으로 화한다. 각기 서술되는 이야기는 등장인물들의 차이 나는 성장배경이나 지식 정도, 사회적 위치만큼이나 지극히 다양하고 이질적이다. 이들의 개별적이고 주관적인 회상과 진술의 내용들에서 연결점을 찾아내고, 그로부터 상품의 교환과 부의 축적, 노동의 착취로 집약되는 자본주의의 이념과 실체를 이해하고 간파하는 일은 온전히 관객의 몫으로 돌려진다. […] 나아가 이 공연의 경우 토론의 재료로서 채택한『자본론』의 한국어 번역본을 공연 중 객석의 관객들이 무대 위의 등장인물(강신준 교수)의 인도 하에 직접 읽어가며 그 내용을 함께 사유하는 행위는 관객을 수동적 관극자세로부터 해방시켜, 등장인물과 함께 무대 위의 사건을 만들어가는 '공동생산자로 만드는 퍼포먼스에 다름 아니다.[5]

한편 2010년 페스티벌 봄에서 공연된 크리스 콘덱(Chris Kondek)의 <죽은 고양이 반등>이라는 작품은 공연 중 실시간으로 주식투자를 하는 작품이다. 관객들이 지불한 티켓 값은 투자를 위한 자금이 되고, 관객들은 어떤 종목에 투자할지 스스로 결정하며 투자에 성공하면 그 돈을 고스란히 돌려받는다. 공연에 참여한 이들은 전문 배우를 비롯해 스태프까지 다양하지만, 그렇다고 이들이 재현을 위한 연기를 하는 것은 아니다. 그들은 외국 회사에 전화를 걸어 투자에 관한 상담을 하거나, 노트북을 이용해 주식을 사고판다. 공연의 결과는 누구도 예측할 수 없으며 관객들은 자발적으로 참여해 노동하지 않고 돈이 돈을 벌어들이는 자본주의의 현실을 목격한다.

공연에 확실히 기성의 드라마 대본은 없다. 그러나 주식을 사고파는 가운데, 주가가 오르내리는 동안 묘한 긴장감을 느끼게 된다. 바로 우리 돈을 투자했기 때문이다. 여기에 연출이 말하려는 자본의 이동이나 맹목성이 지적되고, 관객

5. 김형기, 「"모든 것을 의심하라", 연극까지도!」, 한국연극협회, 『한국연극』 통권 294호, 2009년. 5월, 69쪽.

은 오늘의 자본주의를 되돌아보게 된다. 아프리카인이 아닌 유럽인들이 아프리카 금광을 운영하고 있으며, 지금 서울에서 영국의 탄광회사의 주인이 될 수도 있는 것이다. <죽은 고양이 반등>이라는 제목은, 주식시장에서 부실한 회사의 주가도 떨어지다 조금은 반등하고 다시 떨어지는 상황을 설명한 용어에서 따왔다고 한다. […] 실로 누구나 한 번쯤 돌아봐야 하는 절실한 주제를 선택하여, 일상이라는 이름 아래 그 의도를 교묘하게 숨기며, 자연스럽게 관객을 그 게임의 일부로 초대하고 있는 것이다.6)

그림 1-4. 크리스 콘덱(Chris Kondek) <죽은 고양이 반등(Dead Cat Bounce)> ©클라우스 베디히(Klaus Weddig), 2003년 로테르담 쇼루부르크(Rotterdamse Schouwburg) 초연, 2010년 3. 31. - 4. 1. 페스티벌 봄, 서강대학교 메리홀 대극장.

물론 이 두 작품은 퍼포먼스라기보다는 연극에 가까운 형태다. 전형적인 극장 무대에서 공연되었으며, 관객들은 객석에 가만히 앉아 공연에 참여했다. 또한 연출가는 무대 디자이너에 의해 고안된 세트와 계산된 조명, 그리고 필요한 음향을 세밀하게 조직했다. 하지만 그것은 연극이라는 형식에 조금 더 적합한 구현 방식일 뿐이니, <Post 1945>와의 비교가 근본적으로 불가능하다고 판단되지는 않는다. 중요한 것은 이러한 모든 요소들이 있는

6. 이미원, 「국제다원예술축제의 포스트드라마틱 연극」, 한국연극협회, 『한국연극』 통권 406호, 2010년 5월, 59쪽.

그대로의 자본주의의 단면을 효과적으로 드러내는 데 기여한다는 것이다.

그렇다면 김홍석 작가의 <Post 1945>는 어떠한가? 이 작품을 위해 그는 자신이 미리 짜놓은 각본과 돈이 들어있는 금고를 준비했고, 배우 한 명을 섭외했다. 그리고 그 각본에 따라 움직인 배우와 관객에게 금고에 들어 있는 돈을 지급했다. 위에서 언급했듯이 이 작품을 자본주의의 모순을 고발하는 작품이라고 가정한다면, 이러한 퍼포먼스 구현 방식에서는 김홍석 작가만의 독특한 예술적 수완을 찾아보기 힘들다고 판단된다. 그 형식이 상금을 걸고 미션을 완수하는 것을 목적으로 하는 예능 프로그램과 다를 바가 없기 때문이다.

물론 이러한 형식을 의도적으로 차용했다고 볼 수도 있으나, 그렇다고 하더라도 이를 통해 자본주의의 모순을 깨닫게 되지는 않는 것 같다. 이 퍼포먼스의 구성 요소 중 자본주의와 관련된 유일한 것은 '돈'일진대, 퍼포먼스의 맥락 상 그것은 '포상금'에 해당한다. 하지만 포상금 자체가 물질만능주의를 효과적으로 폭로한다고 볼 수는 없다. 오히려 '돈이면 뭐든지 다 할 수 있다'는 물질만능주의는 주어진 과제를 수행해서 얻는 포상금이 아니라, 자신의 필요와 욕구를 동력으로 삼아 자발적으로 획득한 돈에서 드러나는 것이다.

관객들은 주체적으로 참여하는가?

마지막으로, <Post 1945>를 평가하는 데 있어 관객들의 참여에 방점을 두는 것도 가능할 것이다. 김선영은 "작가가 목소리를 줄이고 임의의 관객들이 작품 안에 주체적으로 개입함으로써 다양한 의견들이 자유롭게 상호 소통하는 형태가 작가가 지향하는 바다"[7]라고 주장하며 김홍석 작업에 있어 중추 개념으로서의 '윤리'를 지적한다. 하지만 관객들은 이 퍼포먼스

7. 김선영, 앞의 글, 55쪽.

에 자발적, 주체적으로 참여한 것이 아니었다. "찾아봅시다"라는 권유형 문장으로 표현하고는 있지만, 작가는 관객들에게 명확한 임무를 부여하고 그것을 수행해내도록 요구한다. '고정된 결말을 지양하고 열린 해석을 지향한다고 하면서도 실제로는 그가 의도한 방향대로 작품을 완성하기 위해 관객들을 동원한 것이다.

그렇기 때문에 이러한 수동적 참여를 통해 작품이 제기하는 문제를 성찰하기는 힘들다고 본다. 실제로 작가의 요구에 따라 '창녀'를 찾아낸 갤러리의 인턴은 후에 한 인터뷰에서, 낯선 사람에게 창녀냐는 질문을 던질 용기가 있다는 것을 보여주고 싶었다고 말했다. 작가의 의도대로라면, 그는 타인에 대한 예의와 윤리의 정의와 한계에 대해 고민했어야 마땅하다. 그러나 그는 자신이 원해서 '창녀'를 찾아낸 것이 아니라, 작가가 시켜서 그렇게 했다. 결과만 놓고 보자면 퍼포먼스의 구현은 성공적으로 보일지도 모른다. 하지만 아무래도 작가는, 그에게 예의와 윤리에 대해 생각해보라고 요구하는 데에는 실패한 듯 보인다.

이와 비교해 위에서 언급한 <칼 마르크스: 자본론 제1권> 혹은 <죽은 고양이 반등>과 같은 현대 퍼포먼스의 주요 경향으로 읽히는 포스트드라마 연극은 퍼포먼스에 있어서 관객의 위상을 재설정한다. 이진아는 변화하는 관객의 위치와 역할을 다음과 같이 설명한다.

> 1960년대 이후 네오아방가르드 예술가들이 관객의 수동성을 공격하고 부정하고자 하면서 관객의 적극적 참여를 유도하고 강제하려고 노력했다. '자아 초월', '공동체 의식의 회복', '시민의식의 자각', '삶에 대한 리허설', '치유' 등을 목표로 내세웠던 이들은 관객이 공연을 통해 일상과는 다른 경험을 함으로써 변화될 수 있기를 원했다. 그러나 포스트드라마 연극은 허구와 실제의 경계를 허물어 버림으로써 관객의 일상을 관객과 함께 그대로 연극 안으로 던져놓는다. 특히 주목할 점은 그들이 공연에 참여한다는 것이 물리적으로 행동할 것을 요구받는 것이 아니라는 점이다.[8]

구현은 퍼포먼스를 읽어내는 데 있어 결코 소홀히 평가할 수 없는 부분이다. 이상으로 판단해 보건대, 퍼포먼스 <Post 1945>의 구현은 우리 사회의 '성노동자의 문제를 고민하는 데도, 자본주의의 모순을 드러내는 데도, 관객의 주체적 참여를 보장하는 데도 모두 성공하지 못한 것으로 보인다. 결국 <Post 1945>는 작가의 의도와 수행자, 관객 등 퍼포먼스의 제반 구성요소들을 효과적으로 연출하지 못한 사례다.

5. 퍼포먼스, 갤러리를 넘어 사회로 수용되기까지

이제 마지막으로 작가의 의도와 창작 과정, 퍼포먼스의 구현을 넘어, 그것이 어떻게 사회로 수용되었으며, 그 과정은 어떠했는지를 김선영의 글 중, '미술관 안의 퍼포먼스, 밖으로 이행하기', 그리고 오경미의 글 중, '해석 행위의 휴리스틱스'를 통해 살펴보고자 한다. 먼저, 김선영은 퍼포먼스가 어떤 방식으로든 갤러리 밖과 소통해야 한다고 주장하며, <Post 1945>가 사회정치적인 문제에 접근하여 이를 이슈화했기 때문에 퍼포먼스의 수행성을 획득하고 있다고 평가한다.[9]

하지만 오히려 작가 김홍석은 시종일관 자신의 퍼포먼스가 갤러리 밖과 소통하는 것을 거부하는 것처럼 보인다. 그는 자신의 작품이 오직 현대 예술의 맥락에서만 논의되길 원했다. 작가는 퍼포먼스에 대한 여성주의 진영의 비판에는 '예술적 맥락을 이해하지 못한다'는 근거로 아무런 대답도 하지 않았으며, 퍼포먼스에 대한 일간지 기사에 대해서도 "왜 미술 기사를 사회면에 쓰느냐"고 항의했다고 한다. 그렇다면 작가는 도대체 왜 갤러리에서 퍼포먼스를 했는가. 현대 예술의 맥락을 아는 소수의 관객만을 초대했어야 하는 것이 아닌가. 더구나 신문의 사회면이 아닌, 문화 예술면에 기사

8. 이진아, 「포스트드라마 연극에서 관객의 위치는 어디인가?」, 『포스트드라마 연극의 미학』, 푸른사상, 2011, 267-268쪽.
9. 김선영, 앞의 글, 57쪽.

가 실리면 오직 예술 관계자들만 그것을 읽고 평가해주리라 기대한 것인가.

그러나 이에 대해 김선영은 여성주의 진영의 퍼포먼스를 언급하며 <Post 1945>가 대립된 정치성을 가진 여성주의자들을 작업의 과정 속으로 수렴한 것이라 결론짓는다. 또한 '사회 현실에 대해 발언하는 실험미술'이라는 맥락에서 그것의 수행성을 평가한다. 하지만 사회 현실에 대해 발언하고 그것이 어떤 식으로든 갤러리 밖에서 이슈가 된다고 해서 그 퍼포먼스가 수행성을 획득했다고 보는 것은 무리가 있다. 오히려 이 과정에서 진정 수행성을 획득한 것은 <Post 1945>가 아니라, 여성주의 진영의 <인간말종 찾기> 퍼포먼스이다. 왜냐하면 수행성이란 결국, '일어나는 사건에 직접 개입하는 역전과 갈등을 연출함으로써 미학적 주권을 다시 획득하는 일'[10]이기 때문이다.

'해석 행위의 휴리스틱스'에 대한 오경미의 비판이 아쉬운 것도 이와 같은 맥락에서다. 그는 여성주의자들의 후속 퍼포먼스를 근거로 들면서 <Post 1945>의 의도를 비판하고 그것을 재평가한다. 하지만 여기서 정작 중요한 것은, 그들이 제기한 문제가 젠더와 페미니즘 맥락을 반영하고 있다는 사실이 아니다. 그것은 작가의 일방적인 퍼포먼스를 거부하는 적극적인 목소리의 일환으로 평가되어야 한다. 오경미의 주장대로라면, 애초의 퍼포먼스를 지지하고 작가의 의견에 동의하는 후속 퍼포먼스는 (퍼포먼스의 특성상 그러한 후속 퍼포먼스 또한 얼마든지 연쇄적으로 수행될 수 있다.) '열린 해석'의 범주에 들어가지 못하는 것이 아닐까. 그는 퍼포먼스가 작가에 귀속될 수 없다는 점을 강조하면서도 여전히, 자신의 여성주의적 맥락주의를 강화하기 위해 '열린 해석'을 끌어들이고 있는 자기모순에 빠져 있는 것처럼 보인다.

연극학자 파트리스 파비스(Patrice Pavis)는 수행성을 다음과 같이 정의한

10. 김형기, 「'포스트드라마 연극'의 개념과 영향 미학」, 『포스트드라마 연극의 미학』, 푸른사상, 2011, 55쪽.

다. "수행성이란 언제나 일종의 생산인데, 말하자면 그것은 하나의 경험을 생산하고, 여기와 지금이라는 발화의 상황을 생산하며, 하나의 의미를 생산한다."11) 이러한 논의에 비추어 보면, 김홍석은 퍼포먼스의 수용 과정에서 실현 가능했던 수행성을 철저히 외면하고 있다. <Post 1945>가 생산해낸 것이 있다면 접점을 찾지 못한 격렬한 논쟁뿐인데, 그나마도 작가는 그 논쟁에 줄곧 모르쇠로 일관했기 때문이다. 그리고 이로 인해 퍼포먼스 <Post 1945>는, 예술이라는 이름의 장벽에 갇혀 사회적으로 새로운 담론을 생산해낼 수 있는 기회를 완전히 차단당했다.

6. 나가며

<Post 1945>는 기획 의도와 창작 과정, 작품의 구현과 수용에 이르기까지 퍼포먼스로서의 한계가 분명한 작품이다. 그리고 이러한 한계는, 작가가 <Post 1945>를 자신이 창작해낸 '작품'으로만 보았지, '퍼포먼스'의 기능과 역할에는 관심을 두지 않았다는 데에 기인한다. 김형기는 '수행적인 것의 미학'으로서 퍼포먼스의 개념을 다음과 같이 설명한다. "예술과 관련된 학문에서는 지금까지 작품(Werk, opus)의 개념이 언제나 중심에 서 왔다. 그러나 예술 창작에 작품뿐만이 아니라, 공연, 즉 사건도 포함되어 있다면, 이제 예술은 작품미학이나 이와 관련된 생산미학, 수용미학과만 관계를 맺고 있는 것이 아니다. 그보다 예술학의 중심으로 사건(event)의 개념이 등장해야 한다."12)

만약 김홍석 작가가 퍼포먼스를 통해 자신이 추구하는 윤리 — 작품을 통해 근본적으로 얻고자 하는 대상, 예술적 실천이 필요한 무언가 — 를 진정으로 실현하고자 한다면, 그는 퍼포먼스의 의도와 창작 과정, 그리고 그것의 구현과 수용을 함께 고민해야 할 것이다. 퍼포먼스는 예술가 개인이

11. 파트리스 파비스(Patrice Pavis), 「21세기 인문학에서의 수행성과 매체성」, 위의 책, 21쪽.
12. 김형기, 앞의 책, 47쪽.

자신의 예술 세계를 표현하는 것으로 완성되는 것이 아니라, 관객과 만나고 사회와 소통할 때 비로소 새로운 의미를 배태하는 것이다.

■ 참고 문헌

김선영, 「퍼포먼스 <Post 1945>의 '윤리 검증', 실패했는가?」, 김주현 편저, 『퍼포먼스, 몸의 정치: 현장비평과 메타비평』, 여이연, 2013.

김형기, 「"모든 것을 의심하라", 연극까지도」, 한국연극협회, 『한국연극』통권 394호, 2009년 5월, 「'포스트드라마 연극'의 개념과 영향 미학」, 김형기 외, 『포스트드라마 연극의 미학』, 푸른사상, 2011.

김홍주선, 「"혹시 여기 적힌 창녀분?" "내가 그렇게 보이냐?"」, 『오마이뉴스』, 2008년 5월 19일, http://www.ohmynews.com/nws_web/view/at_pg.aspx?CNTN_CD=A0000891384(검색일: 2012. 8. 15).

오경미, 「퍼포먼스 <Post 1945>의 윤리 검증, 신뢰할 수 있는가?」, 김주현 편저, 『퍼포먼스, 몸의 정치: 현장비평과 메타비평』, 여이연, 2013.

이미원, 「국제다원예술축제의 포스트드라마틱 연극」, 한국연극협회, 『한국연극』통권 406호, 2010년 5월.

이진아, 「포스트드라마 연극에서 관객의 위치는 어디인가?」, 김형기 외, 『포스트드라마 연극의 미학』, 푸른사상, 2011.

임영주, 「뒤끝이 시원한 '뒤틀기 유머'…김홍석 '밖으로 들어가기'展」, 『경향신문』, 2008년 4월 22일.

파트리스 파비스(Patrice Pavis), 「21세기 인문학에서의 수행성과 매체성」, 김형기 외, 『수행성과 매체성』, 푸른사상, 2012.

반박비평 1
여전히 믿을 수 없다

● 오경미

이 글에 진지한 질문들을 던져준 김선영과 김슬기에게 감사한다. 김선영과 김슬기가 필자의 글에 대해 언급한 점들을 간략하게 정리하자면, 김선영은 오경미가 작품의 의도를 잘못 해석하고 있다고 반박을 하였고, 김슬기는 오경미가 해석 행위의 중요성을 강조하면서도 의도 비판에만 골몰하고 있다고 반박하며 퍼포머스를 평가하는 새로운 방식을 제시하였고 이를 통해 김홍석의 <Post 1945>를 평가할 것을 요청하였다. 이 글에서 필자는 새로운 이론과 방법론을 추가로 제시하여 앞선 글의 논지를 보강하기보다 김선영이 자신의 주장을 펼치는 과정에서의 실수를 지적하고, 김슬기가 제안한 새로운 평가의 방식에 동의하나 그것이 타당하게 논증되었는지를 가늠해 보고자 한다.

1. 작품 속 '대상'의 정확한 구별과 정의

김선영은 필자가 의도를 잘못 해석하고 있다고 비판한다. 그는 작가가 논의하고자 하는 대상은 A인데, 오경미는 B라고 자의적으로 해석하고 있으며, 작품의 핵심은 C인데 오경미는 지엽적인 부분을 지적하면서 작품의 예술적 가치를 훼손하고 있다고 반박하였다. 김선영은 필자의 글에 대한 답비평에서 작가가 퍼포머로 내세운 '창녀'가 "인간의 가장 원초적인 본능을 상품교환가치로 환원시킨 성매매의 실질적인 행위자", "해당 퍼포먼스에서는 현 자본주의사회가 어디까지 인간의 존엄성을 무력화시킬 수 있는

지 그 한계선을 가늠하는 도구이자 그 한계 자체를 반영하는 강력한 은유"이기 때문에 퍼포먼스의 "중심 내용은 창녀가 아니라 현대사회의 황금만능주의와 이로 인한 중심 가치의 전복과 파괴"라고 하였다. 또 김선영은 '창녀'가 단순한 매개일 뿐 불행한 처지이거나 소외인을 은유하는 대상으로 기용된 것은 아니라고 하였다. 그렇기 때문에 김선영은 오경미가 이 은유의 타당성과 파급효과에 대해서는 논의하지 않고 "전체 전시에서 특정 부분만 부각시키는 오류"를 범했다고 비판하였고, "해석을 위한 작품 속 '대상'의 정확한 구별과 정의"를 하지 못하고 있다고 지적하였다. 즉 작품의 핵심은 현대시대의 황금만능주의와 이로 인한 중심 가치의 전복과 파괴인데, 오경미는 '창녀'라는 특정 부분에만 치중하여 작품의 전체를 보지 못하는 오류를 범했다고 비판한 것이다.[1]

그렇다면 황금만능주의에 대한 비판은 구현되었는가? 김선영은 자신의 주장을 뒷받침하기 위한 근거로 "관객들은 금전의 자율성을 담보로 얻은 일시의 짜릿한 욕망과 윤리적 책임 사이의 모호한 갈등에서 비롯된 극도의 불편함을 느낀다, '묵인된 가해자임을 자각하고 불가피하게 노출된 이들은 나는 좋은 사람이고 돈에 대한 욕망을 극복할 수 있다는 환상과 더불어 '돈은 언제나 인간의 충족을 위한 이상적인 도구이자 수단일 뿐'이라는 환상 또한 버리게 된다"[2]는 해석을 제시한다. 그러나 아쉽게도 필자가 앞선 글에서 제시하였던 '창녀'를 찾은 관람객의 언급은 김선영이 제시한 해석을 전혀 반영하고 있지 않다. 또 필자는 앞의 글에서 가정했듯 누구도 돈을 받지 않는 경우가 발생한다면 자본주의의 모순을 고발하는, 황금만능주의에 대한 비판은 실패로 돌아가고 만다고 보았다. 이 지점에서 김선영이 필자를 반박하기 위해 담보하고 있는 근거는 하나의 경우만을 가정한 자신의 해석뿐이다.

1. 김선영, 「퍼포먼스 <Post 1945>의 '윤리 검증', 실패했는가?」, 이 책, 48–52쪽.
2. 위의 글, 50–51쪽.

또한 중심 가치의 전복과 파괴는 정확하게 무엇을 의미하며, 무엇에 대한 중심 가치의 전복과 파괴라는 말인가? 김선영은 중심 가치의 전복과 파괴가 무엇인지, 무엇에 대한 것인지 명확하게 밝히지 않는다. 다만 이 퍼포먼스의 연출이 "자본주의 현실에서 우리가 불가피하거나 이상적으로 여겨 온 금전가치가 가장 존엄해야하는 인간을 상대로 펼친 난잡한 플레이이자 우선적 가치가 전복된 '거꾸로 사회'의 단면"3)이라고 언급함으로써 특정인을 색출하는 것이 인간의 존엄성을 훼손하는 행위라고 간주하고 있다. 그러므로 중심 가치의 전복과 파괴는 인간 존엄성에 대한 훼손일 것이다.

그렇다면 인간의 존엄성은 왜 무력화되는 것인가? 김선영은 누구의 존엄성이 무력화되었다고 생각하는가? 특정인을 찾고 돈을 받고 괴로워하는 행위자의 존엄성이 무력화되는 것인가? "누군가의 신원에 대한 노출과 색출을 구실로 금전이 거래된 비이상적인 사례"4)라는 김선영의 언급은 결국 그가 인간 존엄성의 무력화를 낙인찍힌 창녀와 연관시키고 있음을 말해준다. 이 연결은 '창녀'라는 특정한 직업을 가진 개인에 대한 사회, 문화적인 낙인이 선행되지 않는다면 불가능하다. 김선영은 창녀가 자본주의 시스템을 문제시하기 위한 화두로 기용된 것뿐이라고 주장하였지만 자신도 모르게 이들이 "비난의 대상, 불행한 처지"5)라고 간주하는 오류를 범하고 말았다. 또한 중심 가치에 대한 전복과 파괴를 보여주는 과정에서 '창녀'는 없어서는 안 될 존재이니 필자가 지엽적인 부분을 문제 삼고 있는 것은 아닐 것이다.

2. 작가의 권위를 최소화하는 윤리?

김선영은 김홍석의 윤리 개념을 "'도덕성' 차원의 일반적인 용례"와 구분

3. 위의 글, 49쪽.
4. 위의 글, 49쪽.
5. 위의 글, 50-52쪽.

하여 읽어야 한다고 주장하며 필자의 주장을 반박하였다. 그는 김홍석의 윤리는 중추적 개념으로 그가 창작한 작품의 제작배경, 내용과 형식의 근간을 이루는 것이라 재정의하였고, 김홍석 식 윤리는 "사람들이 일반적으로 지켜야 하는 행동 규범을 넘어 작품을 창작하는 데 도입한 방법론이자 주제를 드러내는 작품형식"이라 정의하였다. 김선영에 따르면 작가가 자신의 목소리를 줄이고 관객들이 주체적으로 작품에 개입함으로써 다양한 의견들이 자유롭게 상호 소통하는 형태, 이들에게 표현의 자율성을 최대한 보장하는 것이 바로 방법론이자 작품형식으로서 김홍석 식 윤리라는 것이다. 이 퍼포먼스는 여타의 작품들보다 그의 윤리를 충실히 반영한 작업이라고 주장하였다.[6]

그러나 김선영의 이 같은 주장은 자의적인 해석으로 설득력이 떨어진다. 이 김홍석 식 윤리는 협업에 가까운 것이므로 이를 윤리 개념으로 간주하는 것은 지나친 비약이다. 필자는 이 지점에서 김선영이 작품의 형식적 특성을 윤리 개념과 혼동하고 있다고 생각한다. 작가가 관람객을 작품 제작 과정에 참여시키는 것, 작가가 다양한 참여자들과 함께 작품을 완성하는 과정은 협업에 가까운 개념이거나 퍼포먼스라는 특정한 예술적 형식에 더 가까운 것이지 윤리의 개념으로 볼 수는 없다. 만약 김선영의 주장대로라면 관람객들에게 자신의 작업 의도를 명확하게 밝히고 작품 내에서 작가의 존재를 확고하게 설정하는 작가와 그의 작품은 비윤리적인 결과 혹은 비윤리적인 작가가 되는 것이다.

김선영이 정의한 김홍석 식 윤리는 퍼포먼스라는 예술작품의 평가와 해석으로 자연스럽게 연결된다. 김선영은 "관객들, 그리고 이를 기록한 결과물의 독자와 청자로부터 발생하는 다층적 해석을 가장 중요한 지표"로서 염두에 두는 이 퍼포먼스에서 작가는 주제와 관계된 상황을 각색과 편집의

6. 위의 글, 54-56쪽.

과정 없이 관람객들에게 제시함으로써 관객들이 주체적으로 상황을 끌고 나갔고 그들이 해석을 이끌어냈다고 평가하였다. 또 먼로 비어즐리의 '의도적 오류'를 인용하여 김홍석이 퍼포먼스와 자신을 동일시하는 것이 아니라 "자본주의의 폐해가 만연해지고 있는 현 시대상의 성격과 조건을 작품 속에 반영하여 그 시대상을 관객들과 공유하고 그 대안을 모색하고자 한다"고 하였다.[7]

그러나 정작 김선영은 관람객들을 주체적으로 행동하는 존재가 아닌 작가의 영향력을 벗어나지 못하는 수동적인 존재로 간주하였다. 김선영은 관람객들이 특수한 상황 설정 아래 본인들이 특정 대상에 대해 임의적인 이미지를 구축해 왔다는 사실을 인식하게 될 것이며, 이 이미지가 형성된 사회문화적 배경에 눈을 돌리게 된다고 하였다.[8] 김선영의 평가에 따르면 관람객은 작가가 제시한 사회적 의제 내에서만 주체적으로 행동을 하는 존재이다. 그가 상정하는 관람객들 중에는 김홍석이 제시한 사회적 의제를 의심하거나 문제 삼고, 그의 예술적 의도를 의심하는 이들은 없다. 국제갤러리 앞에서 시행된 후속 퍼포먼스인 <인간말종 찾기> 퍼포먼스의 수행성에 대한 평가에서도 마찬가지이다. 관람객이 아닌, 그동안 배제되어 있었던 당사자와 그들의 입장에서 이 퍼포먼스를 감상하고 평가하고 나아가 한국 미술계의 미온적인 태도까지 비판한 <인간말종 찾기> 퍼포먼스는 김슬기의 언급처럼 "작가의 퍼포먼스를 거부하는 적극적인 목소리의 일환으로 평가"[9]되어야 한다. 그러나 김선영은 이 퍼포먼스를 "작가가 처음부터 노출시키고자 했던 '창녀', '성매매', '자본주의의 이면'을 더욱 극대화시켜 이슈화했고 일반관람객이 이 사회적 이슈를 한 번 더 생각하게 만들었다"[10]고 평가하였다. 즉 김선영은 <인간말종 찾기> 퍼포먼스 역시 작가가 제시

7. 위의 글, 53–57쪽.
8. 위의 글, 56–57쪽.
9. 김슬기, 「<Post 1945>, 퍼포먼스로 읽어내기」, 이 책, 84쪽.
10. 김선영, 앞의 글, 58쪽.

하는 사회적 이슈를 충실히 이행한 퍼포먼스로 간주하고 말았다. 퍼포먼스의 수행성에 대한 이 같은 평가는 작가가 제시하는 사회적 의제를 오로지 따라가기만 하기 때문에 관람객의 역할을 수동적인 것으로 약화시킬 뿐 아니라 작가의 지위 역시 강화시킨다. 또 작가는 해석의 과정에 상당한 영향력을 미치는 존재로 부상하게 된다.

3. 성노동은 자본주의가 아닌 가부장제 사회와 문화의 이데올로기로 인한 결과

김선영은 자본주의 시스템이 성노동자를 양산하고 장려한다[11]고 주장하는데, 김홍석과 김선영이 주장하듯 성노동은 자본주의의 모순으로 인한 결과가 아니라 가부장제 사회와 문화의 이데올로기로 인한 결과이다. 김슬기 역시 "성매매는 자본주의 이전에 이미 존재했으며, 언제나 '낙인', '혐오'의 것으로 분류되었다"[12]고 김선영의 주장을 반박하였다. 필자는 여기에서 김슬기의 이 반박을 보강하고자 한다.

김선영은 자신의 주장을 강화하기 위해 필자가 앞선 글에서 성노동이 자본주의의 모순이 아님을 증명하기 위해 제시한 근거를 자신의 주장에 맞게 전유한다. 필자는 돈을 벌기 위해 육체를 자원으로 활용한다는 점으로 성노동과 자본주의를 연결시키고자 하였다면 택배원, 아르바이트생, 헬스트레이너, 연예인들 역시 육체를 자원으로 활용하기 때문에 이 연결은 타당하지 않다고 하였다.[13] 이에 대해 김선영은 성노동자에게는 사회적 낙인과 편견이 작용하여 사회적 혐오 대상으로 간주되기 때문에 단지 육체를 자원으로 금전적 이익을 창출하는 노동자들과는 다르다고 지적하였다.[14]

11. 위의 글, 50쪽.
12. 위의 글, 73쪽.
13. 오경미, 「퍼포먼스 <Post 1945>의 윤리 검증, 신뢰할 수 있을까?」, 이 책, 35쪽.
14. 위의 글, 51쪽.

김선영의 이 주장이 성립 가능하기 위해서는 자본주의의 어떤 측면이 성노동자들에게 사회적인 낙인을 부여하고 편견어린 시선으로 바라보게 하는지 근거가 제시되어야 한다. 그러나 김선영은 그 근거를 제시하지 않는/못한다. 오히려 김선영은 처음부터 성노동이 자본주의의 시스템이 아니라 가부장제로 인한 결과라는 점을 시인하고 있다. 다른 노동자들과 성노동자가 동일하지 않은 이유인 사회적 낙인과 편견, 혐오는 자본주의 시스템이 아니라 얼마나 많은 남성과 잠자리를 했는가에 따라 여성을 등급화하는 남성 중심의 가부장제로 인한 결과이기 때문이다.

4. 해석 행위는 어떻게 이루어져야 하는가?

필자는 마지막으로 오로지 작가의 의도를 비판하여 해석의 중요성을 강조하면서 정작 열린 해석으로 나아가지 못하고 자기모순에 빠져버리고 말았다는 김슬기의 지적에 대답하고, 이 과정에서 생겨나는 의문을 김슬기에게 질문하며 이 글을 마무리 하고자 한다. 김슬기는 필자가 퍼포먼스에 '창녀'를 기용한 것이 작가의 의도를 구현하기 위한 적절한 선택이 아니었다는 결론을 내리는 데만 치중하였고, 해석 과정에서도 평론가들이 작가의 의도를 어떻게 해석했는지 만을 평가한다고 비판하였다. 또한 후속 퍼포먼스를 논함에 있어서도 결국 작가의 의도 비판이라는 맥락에서만 상술된다고 비판하였다.

성노동자에 대한 사회적 낙인을 재강화한 폭력적인 작품이라는 필자의 평가는 당시 <인간말종 찾기> 퍼포먼스에 참여했던 후속 퍼포머와의 인터뷰를 반영한 것이다. 그저 '창녀'를 기용한 의도와 물리적 구성의 측면을 비판한 것이 아니라 수용의 측면에서 당사자들이 느꼈을 불쾌감(낙인·대상화뿐만 아니라 그들을 향한 미술계의 배타적 태도)을 반영한 것이다. 또 필자는 비평가들 역시 비평가의 자격으로 해석 행위를 수행하는 후속 퍼포

머들 중 하나라고 간주하여 그들의 해석 행위가 타당한지 가늠해보았다. 그러므로 그들이 실행한 해석 행위를 살펴보는 과정에서 그들이 해석하고 있는 의도와 그들이 해석하는 후속 퍼포먼스에 대한 평가를 고려하는 것은 타당하다고 생각한다. 다만 필자가 밝혔듯이 이들은 또 다른 후속 퍼포머들이 시행한 해석 행위를 고려하지 않았기 때문에 퍼포먼스에 적합한 해석 행위라고 보기에는 설득력이 떨어진다고 평가한 것이다.

이 질문에 대답하는 과정에서 필자는 김슬기에게 두 가지 궁금한 점이 생겼다. 김슬기는 적절한 혹은 합당한 퍼포먼스의 비평이 어떠한 것인지는 명시하지 않고 있다. 다만 마지막 장에서 작가의 의도와 창작 과정, 구현, 사회로의 수용과 그 과정, 퍼포먼스의 수행성을 살펴보고자 한다고 언급하였기 때문에 이것이 김슬기가 생각하는 합당한 퍼포먼스의 비평이라고 간주된다. 김슬기는 퍼포먼스는 그 독특한 형식 상 다른 작품들과 달리 수행성의 획득 여부가 중요하다고 주장하고 있다. 그렇다면 이 지점에서 김슬기는 수용 과정에서 실현 가능한 수행성을 평가할 때 작가의 의도와 창작 과정, 구현의 측면이 어느 정도의 영향을 미친다고 생각하는지 궁금하다. 필자가 작가의 의도에만 매달려 다른 측면들은 보지 못한다고 비판하지만 정작 김슬기 역시 작가의 의도 비판에 많은 부분 의지하고 있기 때문이다.

또한 필자는 김슬기가 김홍석의 퍼포먼스와 비교하기 위해 예로 든 <자본론>과 <죽은 고양이 반등>[15]은 퍼포먼스의 수행성을 진지하게 고민하기에 적절한 비교사례라고 생각한다. 또 "수행성이란, 결국 일어나는 사건에 직접 개입하는 역전과 갈등을 연출함으로써 미학적 주권을 다시 획득하는 일", "수행성이란 언제나 일종의 생산인데, 말하자면 그것은 하나의 경험을 생산하고, 여기와 지금이라는 발화의 상황을 생산하며, 하나의 의미를 생산한다"[16]는 인용문들은 퍼포먼스의 해석과 평가의 방식에 중요한 지침

15. 김슬기, 앞의 글, 78-83쪽.
16. 위의 글, 84-85쪽.

을 제공한다고 생각한다. 이 사례와 인용문을 제시하면서 김슬기는 <인간 말종 찾기> 퍼포먼스가 진정 수행성을 획득하였다고 평가한다. 그렇다면 이 후속 퍼포먼스가 어떠한 측면에서 위의 사례와 인용문이 제시하는 수행성에 합당하다고 평가하는지 더 자세한 설명을 부탁한다. 이 설명이 부가되지 않는다면 김슬기가 주장하는 수행성과 해석은 이론에 기댄 주장으로만 남게 되는 것 아닐까?

■ 참고 문헌

김선영, 「퍼포먼스 <Post 1945>의 '윤리 검증', 실패했는가?」, 김주현 편저, 『퍼포먼스, 몸의 정치: 현장비평과 메타비평』, 여이연, 2013.

김슬기, 「<Post 1945>, 퍼포먼스로 읽어내기」, 김주현 편저, 『퍼포먼스, 몸의 정치: 현장비평과 메타비평』, 여이연, 2013.

오경미, 「퍼포먼스 <Post 1945>의 윤리 검증, 신뢰할 수 있을까?」, 김주현 편저, 『퍼포먼스, 몸의 정치: 현장비평과 메타비평』, 여이연, 2013.

반박비평 2
상처 주는 예술? 상처 받은 작가

● 김선영

1. 들어가며

김홍석의 퍼포먼스 <Post 1945>에 대한 논의는 두 가지 주요 쟁점을 두고 상반된 입장이 첨예하게 대립한다. 첫 번째 쟁점은 현대 사회의 어두운 단면을 극단화하여 재현한 퍼포먼스가 도덕성의 잣대로 비난받아야 하는 대상인지 아니면 '예술'이라는 요새 안에서 그 창작과 표현의 자율성을 보호받을 수 있는지에 관한 문제이다. 이 논의는 대상에 접근하는 예술적 방법론의 자율성이 예술이라는 이름하에 어디까지 보장받을 수 있으며, 다른 한편으로 미술작품에 대한 비평이 작품의 독립적인 문맥을 차치하고 어느 선까지 도덕적 올바름의 잣대를 들이댈 수 있는가 하는 문제와 맞닿아 있다.1) 두 번째 쟁점은 작품에 쏟아진 해석과 비판에 대부분 침묵으로 일관한 작가의 태도가 책임의식이 결여된 예술가의 사회배타적인 태도로 비난받아 마땅한 것인지 아니면 작품의도에서 비롯된 작가적 태도의 연장선으로 읽혀질 수 있는지에 대한 문제이다.2)

1. 첫 번째 논쟁에 대한 필자들의 입장은 다음 부분을 참고: "이 퍼포먼스는 사회적인 문제에 대한 기본적 이해와 성찰을 결여하고 있으며 근본적인 모순과 오류를 가지고 있다. 타자의 문제를 고민하자고 하였으나 오히려 타자를 경멸하는 결과를 초래하였다...<중략>...'허구'라는 예술적 특성을 부각한다고 해서 모순과 오류가 해결될 수는 없을 것이다." 오경미, 「퍼포먼스 <Post 1945>의 윤리 검증, 신뢰할 수 있을까?」, 이 책, 45쪽; "작품의 의도가 99퍼센트 좋다고 동의한다 손 치더라도, 나머지 1퍼센트의 가능성으로 인권에 대한 존엄성이 훼손되었다면, 그것만으로도 충분히 비난받을 작품이라는 것이다." 고은진, 「상처뿐인 퍼포먼스 <Post 1945>」, 이 책, 70쪽; "이를 위해 논의의 과정에서 오경미의 여성주의적 맥락주의를 비판적으로 지지하면서" 김슬기, 「<Post 1945>, 퍼포먼스로 읽어내기」, 이 책, 71-72쪽.

작품의 실질적인 내용과 그에 대한 해석을 논의한 두 가지 주요쟁점은 사회윤리적인 올바름과 퍼포먼스의 독립적인 예술성 양자 간에 무게중심을 어디에 두느냐에 따라 상반된 해석을 낳는다. 무엇보다 사회정치적인 현안을 그 내용으로 껴안은 <Post 1945>의 경우, 사회윤리성의 영역에 발을 디딘 동시에 예술창작과 표현의 자율성을 인정받고자 하기 때문에 양자 사이의 무게중심이동이 더욱 예민한 문제로 부각된다. 이 글은 작가주의적 입장에서 작품의 예술적 자율성에 그 무게중심을 두고, 사회윤리적인 잣대로 한 작품의 예술적 실험, 그 사회문화적 의미를 무력화시킨 원색적인 비난에 반론을 제기하고자 한다.

2. '자본주의 ∞ 성매매' 연결고리[3]의 타당성에 대한 논의

우선 첫 번째 쟁점과 관련하여 작품 속에서 자본주의와 성매매의 연결고리가 어떠한 연유로 여전히 타당성을 가질 수 있는지를 논의하고자 한다. 두 필자 오경미와 고은진은 작가가 자본주의의 구조적 모순을 성매매로 화두화한 것에 대해 '성찰 없는 문제제기'이자 '누군가에게 상처를 주는 폭력적인 연출'이라 했다.[4] 여성주의적 관점에서 이들은 작가가 성노동자를 바라보는 시각과 윤리적 태도가 잘못되었음을 지적하며 그 타당성을 논박했다.

하지만 사회구조적인 측면에서 자본주의와 성매매는 마치 톱니바퀴처

2. 두 번째 논쟁에 대한 필자들의 논점은 다음 부분을 참고: "외부의 평가에 대해서는 부정적으로 받아들이면서 왜 예술적 맥락에서만 판단되기를 원하는 것인지도 물어보고 싶다. 이것은 명백한 모순이다.", 고은진, 위의 글, 68쪽; "이러한 한계는, 작가가 <Post 1945>를 자신이 창작해 낸 '작품'으로만 보았지, '퍼포먼스'의 기능과 역할에는 관심을 두지 않았다는 데에 기인한다." 김슬기, 위의 글, 85쪽. 다양한 해석과 비판에 작가가 별다른 제스처를 취하지 않은 것에 대해 오경미와 고은진이 '무책임하고 사회배타적인' 작가의 태도를 비난했다면, 김슬기는 이를 '퍼포먼스의 완성도' 측면에서 비판했다.
3. 김홍석이 퍼포먼스 <Post 1945>에서 자본주의 모순을 고발한다는 명제 아래 성매매를 그 구조적 모순의 예로 설정한 것을 의미한다.
4. 오경미, 앞의 글, 43-45쪽; 고은진, 앞의 글, 66쪽.

럼 서로 맞물려 공생하는 제반체제와 현상이다. 비록 역사적으로 성매매의 기원이 자본주의에 수반된 것은 아니지만, 현시대에 자본주의 체제는 성매매를 부추기는 최대 포주이자, '종식을 위한 억압'과 '공생 안의 착취'라는 모순된 관계 속에서 이 제도를 유지하는 최대의 수혜자이다. 일본 여성주의자 다자키 히데아키(田崎英明)도 그의 저서에서 언급한 바와 같이 자본과 권력의 힘을 바탕으로 욕망을 충족시키는 자본주의 사회 안에서 성산업은 쉽게 종식될 수 없다.[5] 주목해야할 지점은 성매매가 인간의 욕구를 물질로 해소, 대체가능하게 만든 자본주의와 만나 어떻게 극단적인 형태로 변이되었는가이다. 여러 종교적, 사회적 명분을 차치하고 그 기원에서부터 결국은 인간의 성적 욕구를 충족시키기 위한 관행으로 기여해 온 성매매는 자본주의와 만나 인간의 존엄성을 돈으로 환산할 수 있는 무엇, 즉 물화된 욕구로 치환해버린 가장 극단적인 사회관행이 되었다. 또한 성매매는 특정 이익집단 간의 유착관계 형성에 기여함으로써 현 자본주의 사회를 작동하는 자본과 권력의 힘을 극대화시킨다. 이처럼 현대사회에서 자본주의와 성매매는 필연적인 이해관계 안에 묶여있다.

성노동을 타당한 노동거래로 취급한다 할지라도, 개인주체의 욕구충족을 위해 몸이라는 재화(財貨)를 소비하는 성매매는 결코 자본주의와 욕망의 함수관계로부터 자유로울 수 없다. 개인의 욕망은 자본주의의 생산양식이요, 그로 인해 초래되는 자본의 권력이다. 자본주의가 기획하는 거대 소비사회에서 이상적인 주체의 지위는 명멸하는 욕망 덩어리 혹은 상호간에 상품가치로만 인식 가능한 존재로 전락한다.[6] 이점이 자본주의 체제가 수반한 가장 큰 모순인데 인간의 욕망에 몸이라는 재화로 충실하게 반응하는 성매매는 이러한 모순된 패러다임을 단적으로 드러내는 '망각기계들의 노

5. 오구라 도시마루(小,倉利丸), 「성매매와 자본주의적 일부다처제」, 『노동하는 섹슈얼리티: 자본주의 사회의 성 상품화와 성노동』, 다자키 히데아키 엮음, 김경자 옮김, 삼인, 2006.
6. 니꼴라 부리요, 「서문」, 『관계의 미학』, 현지연 옮김, 미진사, 2011, 12쪽.

동거래'이다. 여기서 망각기계란 육체 또한 인간의 존엄성과 가치를 담은 부분이자 전체임을 망각한 개인이다. 성노동을 여타의 다른 노동과 같은 맥락에서 설명하려면, 한 인격의 육체가 다른 인격체의 욕구충족수단으로 둔갑된 점, 그 육체가 또 다른 욕망을 생산, 촉진시키며 타인을 욕망의 덩어리로 치환시키는 점, 그리고 이 양자의 순환 메커니즘에 대한 해석과 평가가 우선되어야 한다.

예술작품 안에서 '은유'는 특정 현실을 명시적으로 보여주는 역할을 한다.[7] <Post 1945> 안에서 성매매는 인간의 존엄성이 재화가치로 치환되거나 그에 묵살되는 자본주의의 모순된 현실을 가장 단적으로 보여주는 강력한 은유이다. 김홍석은 현실을 모방한 가상의 퍼포먼스[8] 안에서 '자본주의 ∞ 성매매'라는 연결고리를 통해 그가 문제 삼는 현실이 결코 독자적으로 출현한 것이 아님을 설명한다. 이 둘은 '인간의 욕구'라는 교집합을 통해 상호간 멈추지 않는 촉매로 작용하며, (필자들이 퍼포먼스의 내용으로 문제 삼는) 사회적 소수자의 색출과 낙인, 혐오, 차별이 존재하는 현 사회를 유지시킨다. 참여한 관객들은 작가가 문제 삼는 현대사회의 단면을 현실보다 더 실감나게 경험하고 인지한다.

끝으로 필자는 김슬기가 제기한 문제에 대해 언급하며 이 단락을 끝맺고자 한다. 그의 언급대로라면 오경미와 필자는 작가가 이야기하는 '자본주의의 모순'을 '성매매' 자체로 이해한다.[9] 하지만 필자가 이해한 작품 속 자본주의의 모순은 결코 성매매 하나로 귀결되지 않는다. 그 보다는 작품 안에서 자본주의의 구조적 모순을 화두화하기 위해 성매매라는 사회적 현상을 '그 구조적 모순의 예로 설정'했다고 언급함이 옳다.[10] 이를 좀 더 명징하게

7. 김의자, 「은유의 표현방식과 의미 분석 연구: 본인의 작품을 중심으로」, 홍익대학교 석사학위논문, 2009.
8. 필자가 이야기하는 '현실을 모방한 가상의 퍼포먼스'에 대해서는 기조 발제문을 참고한다. 김선영, 「퍼포먼스 <Post 1945>의 '윤리 검증', 실패했는가?」, 이 책, 52–53쪽.
9. 오경미, 앞의 글, 34쪽.
10. 김선영, 앞의 글, 49쪽.

설명하자면, 작품 속에서 성매매는 자본주의의 모순된 이면을 함축한 '전체가 아닌 하나의' 표상이다.

3. 퍼포먼스 속 '창녀'에 관한 논의

상처 주는 예술?

같은 맥락에서 작가의 의도가 무엇이었든 간에 '창녀'라는 사회적 약자를 대상화한 점 또한 여성주의 측의 비난을 피할 수 없다. 이들은 여성을 타자화, 상품화하는 남성 가부장적인 시선을 재가동시킨 작품을 사회윤리적인 측면에서 비난했다. 여기서 사회윤리적인 잣대는 창녀라는 소수자들을 '피해자'로 범주화하고 이들을 작품의 소재로 활용한 작가를 폭력적인 '가해자'로 간주한다. 동일한 지점을 정면으로 논박한 김슬기는 창작 과정에서 "당신은 창녀다. 그러니 창녀로 작품에 참여해 달라"고 요구한 것 역시 예의와 윤리를 저버린 일이라고 언급했다.[11] 하지만 이 '피해자'로 간주된 퍼포먼스의 참여자들과 그와 상반된 위치에 선 작가 사이의 뚜렷한 구분은 누가 만든 것인가? 피해자와 가해자라는 이분법적인 관계설정은 작품 안에서 이미 전제된 내용인가 아니면 해석자의 몫이었나? 이 문제를 깊이 고찰해 볼 필요가 있다.

무엇보다 우리는 김홍석의 이전 작품들을 살펴보고, 그와 연장선상에서 <Post 1945>의 중심내용, 즉 작가가 이야기하고자 한 바를 정확하게 파악해야 한다. 그는 초기 작업에서 콜라보레이션 방식으로 작품을 풀어나갔다. 독일에서 지내는 동안 작가는 동양인이자 이방인인 자신이 처한 상황에 따라 능동적인 주체에서 타자로, 혹은 가해자에서 수동적인 피해자로 언제든지 변할 수 있음을 경험으로 체득했다. 이러한 경험은 흑과 백으로 나뉜 듯한 주체와 타자의 위치가 결코 상호 고립된 관계 안에 있는 것이 아니며,

11. 김슬기, 앞의 글, 74쪽.

양자의 경계선이 사실은 매우 희미하고 유동적인 것임을 인식시킨 계기가 되었다. 이후 김홍석은 동양인이자 이방인이 국제인이자 손님으로 변모할 수 있는 가능성에 대해 생각하기 시작했고 '협업'체계를 통해 그 사회에 직접 참여하려는 시도를 시작했다. 그는 적은 돈으로 작업하는 방법을 연구하는 대신 패션가들에게 옷을 후원 받고 은행가들을 찾아가는 등 협업의 형태를 실험했다. 한 미술관 전시에서 3미터 트랩 위에 실제 ATM 기계를 설치하겠다는 계획으로 은행 지점장을 찾아가 3억 예산의 후원을 받아내기도 했다.12) 자본의 많고 적음, 사회적인 지위에 따라 주체와 타자가 극명하게 구분된 듯 보이는 자본주의 시스템 안에서 그 수단에 기생하여 주체와 타자가 유쾌하게 전복되는 상황을 연출하는 것이 작가가 이 실험을 통해 의도한 바였다.

　<Post 1945>에서 또한 작가는 주체와 타자, 혹은 가해자와 피해자라는 구분이 얼마나 쉽게 전복될 수 있는가를 보여준다. 미술평론가 김성원은 이 퍼포먼스에 대한 리뷰에서 <Post 1945>를 "두 얼굴의 미팅 플레이스"라 명명하였다.13) 여기서 '두 얼굴'은 주체와 타자, 혹은 사회적 강자와 약자를 지칭하며, 이 '두 얼굴의 만남(Meeting)'이란 한 공간 안에서 독립된 두 개체의 물리적인 만남을 넘어 한 개체가 그 안에 갖고 있는 두 얼굴에 대해 인식하고 그 모순된 실체와 대면함을 의미한다. 따라서 김홍석의 퍼포먼스에 참여한 사람들은 자의든 타의든 간에 누구나 이 주체와 타자의 경계선상을 넘나들며 잔인하고 비인간적인, 하지만 그래서 너무도 인간적인 자신의 실체와 이를 독려하는 사회시스템을 인지하게 된다. 여성관객들은 창녀를 탐색하는 잠재적 가해자인 동시에 창녀일지도 모르는 잠재적 피해자로, 남성관객들은 그들의 노골적인 시선을 드러낼 수밖에 없는 상황가운데 놓여 괴로워하는 피해자로 변모한다. 사회적 피해자 위치에 있던 매춘부는

12. 이성희, 「사회적 부조리를 픽션으로 고발하다」, 『아트인컬쳐』, 2009년 10월 7일.
13. 김성원, 「진정한 가짜 세상이 여기에 있다」, 『아트인컬쳐』, 2008년 6월호, 90쪽.

창녀를 찾고 사회적 질타에 괴로워하는 새로운 피해자(동시에 가해자)에 대해 일종의 가해자가 되며, 작가는 이 모든 것을 자초하며 스스로를 사회윤리적 잣대 위에 올려놓는다.[14] 즉 작가 역시 가해자와 피해자라는 애매한 경계선상에 놓여 두 얼굴의 미팅 플레이에서 자유롭지 못하다. 따라서 창녀를 순진한 피해자로, 작가를 폭력적인 가해자로 지칭한 이분법적인 관계설정은 결코 <Post 1945>가 규정하고자 한 바가 아니다. 자본을 전제로 서로 얽혀있는 관객들과 창녀, 그리고 작가는 어느 누구도 가해자와 피해자의 위치에 고정되어있지 못하고 두 얼굴을 적나라하게 드러낸다. 작가를 비롯한 남성관객들을 사회적 강자의 위치에, 창녀와 여성관객들을 영원한 피해자, 약자의 위치에 지속적으로 묶어두는 것은 작가나 퍼포먼스가 아니라 도리어 인권유린의 측면에서 작품의 윤리성을 문제 삼은 사람들이다. 이들의 비난을 통해 우리는 다시 한 번 자본주의 시스템 내의 무의식적인 '경계 짓기'를 목격한다.

펠릭스 곤잘레스-토레스의 전시된 댄서

사회적 약자를 등장시킨 다른 작품의 예로 1980~90년대 미국에서 쿠바 출신의 난민이자 유색인종, 동성애자, 에이즈 환자라는 사회적 소수자로 작품 활동을 한 펠릭스 곤잘레스-토레스(Felix Gonzalez-Torres)의 작품을 살펴볼 수 있다.

지난 2012년 6월, 플라토(서울 중구 태평로 2가)에서 열린 펠릭스 곤잘레스-토레스 회고전(2012. 6. 21 - 9. 28)에는 1991년 작품 <무제(고고댄싱 플랫폼) Untitled(Go-Go Dancing Platform)>이 포함되었다. 전시기간 중 사진 속 플랫폼에 하루에 무작위로 5분 동안 댄서가 와서 춤을 추는 일련의 퍼포먼스 작품이다. 은색 속옷만 입은 댄서는 헤드폰을 끼고 본인만 들을 수 있는

14. 김성원, 위의 글, 90쪽.

음악에 맞춰 춤을 추다 사라진다. 플랫폼 주변에는 흑백사진이 담긴 액자들이 벽에 걸려있는데, <무제(자연사박물관)>라는 12점의 이 사진은 뉴욕 자연사박물관 외벽에 적힌 단어들을 촬영한 것이다. 작가, 정치가, 학자, 인도주의자, 군인 등 미국 주류사회가 칭송하는 남성상의 이름이 적힌 도서관 외벽사진들은 결과적으로 성적 기호와 인종만으로 작가가 이 덕목들에서 자연히 제외됨을 암시한다.

그러므로 속옷만 입은 채로 무대 위에 올라 아무도 들을 수 없는 음악에 맞춰 혼자만의 춤을 추는 댄서는 사회 소수자를 형상화한 것이다. 댄서의 정체, 그가 '주류'를 상징하는 도서관 사진들이 걸린 장소에 '전시'된 연유, 그것이 의미하는바 등은 <Post 1945>안에서 창녀를 화두화한 지점에 대한 논의와 맞닿아있다. 퍼포먼스가 차용한 연출방식과 내러티브의 차이는 있지만, 곤잘레스-토레스의 댄서가 반나체로 특정한 전시공간에서 춤을 추는 행위는 사회약자를 유희의 대상으로 희화화하고[15] 여성 성노동자를 젊고 '불행한' 여성으로 구체화(대상화)하여[16] 비난을 받은 김홍석의 색출당한 창녀와 연결된다. 그럼에도 불구하고 펠릭스 곤잘레스의 작품이 '상처 주는 예술'이라는 딱지를 면할 수 있는 이유는 자신이 그가 작품 안에서 이야기하는 소수자들과 같은 피해자의 위치에 서있기 때문이다.

그렇다면 김홍석의 창녀는 어떠한가? 위에서 언급한 바 있듯이, <Post 1945>안에서 창녀는 주체와 타자, 혹은 가해자와 피해자라는 상태가 얼마나 쉽게 전복될 수 있는가를 보여주기 위해 작가가 설정한 주제이다. 이 작품 속 주제와 작가의 관계에 주목하여 김홍석의 '창녀'가 함축한 복합적인 의미에 대해 고찰할 필요가 있다.

<Post 1945>의 창녀는 작가 본인의 자화상이기도 하다. 작품 안에서 창녀와 작가는 상호대립이 아닌, 대립 없는 이중성, 즉 '자신 안에 타인을

15. 고은진, 앞의 글, 67쪽.
16. 오경미, 앞의 글 89쪽; 김슬기, 앞의 글, 75쪽.

내포하는 조화로운 등가성' 관계 안에 있다. 김홍석의 창녀는 그가 서양문화에 익숙한 동양인으로서 유학생활을 하며 서양인들로부터 동양인의 정체성을 요구받은 본인을 투사한 결과물이다. 서구를 흉내 낸 자신의 모습이 서양인들의 인식으로는 바람직한 동양인의 모습도 아닌, 그렇다고 서양인도 아닌 어중간한 '사이의 존재'이다.[17] '일종의 합의 과정에서 도태되거나 무시된'[18] 동양인 유학생은 우리 사회가 규정한 여성성의 범주에서 벗어난 창녀들과 닮아있다. 따라서 김홍석의 작품 안에서 창녀는 작가가 지속적으로 주목하고 화두화한 '사이의 존재'의 구체적 표상이며, 작가본인의 개인적 경험과 작품을 연결하는 교두보이다.

4. 작가적 태도에 대한 논의

창녀에 대한 논의와 더불어 <Post 1945>와 관련해 논란거리가 된 지점은 퍼포먼스가 행해진 후 이에 대한 여성주의자들의 비판에 대부분 침묵으로 일관한 작가의 태도이다. 오경미, 고은진, 김슬기는 이러한 작가적 태도에 대해 사회에 발언하는 예술로서 작품이 감당해야하는 책임을 다하지 못했다고 비판했다.[19] 침묵으로 일관하다 "사실 그 창녀는 배우였다"고 고백한 작가의 발언은 때늦은 변명으로 치부되며, 도리어 작품의 진정성을 훼손시키고 설득력을 잃었다는 평가를 얻었다.

과연 이러한 작가적 태도는 책임의식이 결여된 예술가의 배타적인 태도로 읽혀질 수밖에 없는가? 필자는 이 또한 퍼포먼스의 연장선에서 재고찰할 수 있는 문제라고 판단한다. 김홍석이 뒤늦게 창녀의 정체를 밝힌 점은 작가가 <Post 1945>를 비롯해 퍼포먼스가 행해진 공간 안의 여타 작품들에도 동일하게 차용한 '거짓말'이라는 개념과 맞닿아있다. 성고문을 당한 여

17. 김선정, 「소통의 새로운 형식, 번역」, 김홍석 외 5인, 『퍼포먼스, 윤리적 정치성-김홍석』, 현실문화연구, 2011, 46쪽.
18. 김선정, 위의 글, 45쪽.
19. 이에 대한 필자들의 구체적인 견해는 이 글 각주2 에 제기한 자료 참고.

인의 독백, 외국인 노동자의 횡설수설한 인터뷰, 작가의 마스코트처럼 여겨지는, 소파에 길게 누운 버니 인형은 실제로 모두 작가가 전시장에 붙인 월텍스트를 통해 제시하는 내용과 다른 실체들이다. 이처럼 거짓말이 전제가 되는 작품들은 작가가 언제나 염두에 둔 '소외 혹은 주변부의 자리'를 이야기한다.[20] 가짜이지만 마치 진짜처럼 보이게 하는 창녀, 성고문 당한 여인, 외국인 노동자와 버니 인형은 어떤 대상과의 닮음을 추구하지만 동시에 원형과는 다른 차이를 생성하는 '제3의 새로운 주체'이자 작가 본인이 투영된 '차이와 차이 사이의 존재'이다. 따라서 퍼포먼스가 행해진 후 창녀에 대한 거센 논란이 있자 그녀의 정체를 밝힌 김홍석의 태도는 사회적 비난에 휩쓸린 때늦은 변명이기보다는, <Post 1945> 또한 거짓말을 전제한 또 하나의 '김홍석'작업임을, 또 다른 얼굴의 진짜와 같은 가짜를, 주변부를 공적으로 드러낸 작가의 의도로 읽혀야 한다.

5. 맺으며

한 작품에 대한 해석과 평가에 근간이 되어야 하는 것은 무엇보다 작품에 대한 이해이다. 이 글은 <Post 1945>를 둘러싼 두 가지 주요 쟁점에 대해 작가주의적인 입장에서 작품의 의도와 그 문맥, 그리고 작가가 여타작품들을 통해 보여 온 동일한 형식과 내용들에 무게중심을 두고 논지를 밝혔다. 사회윤리적으로 예민한 사안을 소재화한 작품이 어떻게 읽혀져야 하는지, 그리고 외부의 평가에 대응하는 작가적 태도는 또한 어떻게 해석되어야 하는지, 이 두 쟁점은 결국 '퍼포먼스 <Post 1945>가 작품적 완성도와 공적인 설득력을 바탕으로 의도한 '윤리 검증'이 성공 했는가'라는 질문으로 귀결된다. 따라서 작품과 함께 깊이 사고해야 하는 부분이다. 무엇보다 필자는 작가의 인터뷰자료와 <Post 1945>에 대입할 수 있는 여타 작품들에

20. 김선정, 앞의 글, 46쪽.

대한 자료를 통해 윤리적 규범의 경계에 아슬아슬하게 위치하고 있는 <Post 1945>의 윤리성 문제를 원론적인 비난에서부터 구출하고자 했다. 이러한 필자의 의도는 작품비평의 다양한 관점들 중 특정한 시각에서 비롯된 견해가 한 작품을 총체적으로 무력화시킬 수 없다는 판단에 근거한다.

한 작품이 사회적 발언력과 공적 설득력을 갖기 위해 실천해야 하는 조건은 부조리한 사회적 모순의 직접경험과 그에 대한 작가 나름대로의 독창적인 재현, 그리고 관객들의 명징한 인식을 유도함이 적합한 답안이 될 수 있다. 이를 김홍석의 작품에 대입해 보자면, 서양인 공동체에서 도태된 동양인 유학생으로, 인격체이기에 앞서 일종의 등급화된 부품으로 치부된 개인경험과 강력한 은유를 수반한 현실재현, '열린 구조'라는 형식을 통해 관람객들로 하여금 우리사회의 모순된 현실과 '사이의 존재'들을 가상으로 경험케 한 의도, 그리고 퍼포먼스에 관람객들을 참여시키고 이 경험을 사회적 이슈로 발전시킨 수행력을 이야기할 수 있다. 이처럼 작가가 지속적으로 발전시킨 개념들과 화두에 대한 이해를 바탕으로 김홍석의 <Post 1945>를 읽을 때 우리는 작품이 내포한 '새로운 인식의 세계' 즉 '밖'으로 들어갈 수 있다.

■ 참고 문헌

고은진, 「상처뿐인 퍼포먼스 <Post 1945>」, 김주현 편저, 『퍼포먼스, 몸의 정치: 현장비평과 메타비평』, 여이연, 2013.

김성원, 「진정한 가짜 세상이 여기에 있다」, 『아트인컬처』, 2008. 6월호.

김슬기, 「<Post 1945>, 퍼포먼스로 읽어내기」, 김주현 편저, 『퍼포먼스, 몸의 정치; 현장비평과 메타비평』, 여이연, 2013.

김의자, 「은유의 표현방식과 의미 분석 연구: 본인의 작품을 중심으로」, 홍익대학교 석사학위논문, 2009.

김홍석 외 5인, 『퍼포먼스, 윤리적 정치성-김홍석』, 현실문화연구, 2011.

니꼴라 부리요, 『관계의 미학』, 현지연 옮김, 미진사, 2011.

다자키 히데아키, 『노동하는 섹슈얼리티: 자본주의 사회의 성 상품화와 성노동』, 김경자 옮김, 삼인, 2006.

오경미, 「퍼포먼스 <Post 1945>의 '윤리 검증', 실패했는가?」, 김주현 편저, 『퍼포먼스, 몸의 정치: 현장비평과 메타비평』, 여이연, 2013.

이성희, 「사회적 부조리를 픽션으로 고발하다」, 『아트인컬처』, 2009년 10월 7일, http://navercast.naver.com/contents.nhn?rid=5&contents_id=1240(검색일: 2012. 9. 30).

재반박비평 1

끝나지 않는 논의들

● 고은진

 오경미가 김홍석 작가의 <Post 1945> 퍼포먼스를 여성주의적 측면과 작품의 휴리스틱스에 대한 논거를 바탕으로 비평한 글로 시작하여, 예술의 자율성을 작가주의 입장에서 지지하고 있는 김선영의 반박문, 그리고 그에 대한 필자와 김슬기의 메타비평까지 한차례 폭풍 같은 입장들이 휘몰아쳤다. 각자의 입장 차이는 결국 작품에 대한 각자의 주관적인 미적 경험과 판단의 차이 때문일 것이다.[1] 그런데 김선영이 오경미와 필자의 비평을 "원색적인 비난"[2]이라고 지적하고 '창녀' 및 '매춘'과 같은 단어 사용에 주의를 기울여주지 않는 모습은 안타깝다. 물론 필자의 논의에서도 주의를 기울이지 않은 부분이 있을 것이다. 논리적 비판은 비평에 필요하지만, 비난과 같은 지적은 서로의 글에서 지양되어야 할 것이다. 이번 메타비평을 통해서 각자의 차이를 인정하고 그 차이를 이해하는 시간이었기를 바란다.

 이제 숨을 한번 깊게 들이쉬며 각자의 입장들을 다시 한 번 정리하고 반대 논의들에 반박하는 2차 작업에 돌입하였다. 이 재반박문에서도 여전히 필자는 오경미를 지지하면서 그와 같은 입장에서 김선영의 글을 반박하고자 하며, 김슬기의 지적을 보충하고자 한다.

1. 당신과 우리의 차이

 여전히 성매매와 성노동에 대한 입장의 차이 때문에 서로의 말들이 빙빙

1. 김주현, 「작품의 의도와 해석 - 실적 주체, 내포적 주체, 가설적 주체」, 이 책, 253쪽.
2. 김선영, 「상처 주는 예술? 상처받은 작가」, 이 책, 97쪽.

겉돌고 있다. 두 입장의 차이는 크게 두 가지이다. '성노동'과 성매매에 대한 입장차이, 그리고 작품을 통해 관람자들이 현실을 실제로 체험하고 의식했는가에 대한 입장차이이다.

김선영의 입장은 필자와 오경미의 입장처럼 성노동을 여타의 노동과 동일하게 생각하지 않으며, 오히려 성매매로 바라보고 있다. 사실 성노동을 바라보는 시각은 여성주의 입장에서도 여러 가지이다. 성매매 하는 여성을 피해자, 혹은 타자로 낙인찍는 경우는 성노동을 부정적인 인식으로 바라보는 것이다. 게다가 지속해서 언급하는 (필자로서는 매우 불편하기 짝이 없는) '창녀'라는 말은 말해 무엇 할까. 이런 '성매매'와 '성노동'의 차이가 무엇인지 여성주의 이론가인 고정갑희 교수가 2004년 성특법 이후에 성매매 근절에 반대하는 글에서 설명한 부분을 인용해보고자 한다.

> 성매매방지 특별법의 시행은 성매매와 성노동에 대한 논쟁을 불러일으켰다. 그리고 이러한 논쟁의 근저에는 매춘을 바라보는 두 가지 다른 입장이 전제되어 있다. 매춘은 비윤리적이라고 생각하거나 매춘(성매매)을 여성에 대한 폭력으로 보고 매춘은 근절되어야 하는 것으로 보는 입장과 매춘이 성노동의 일종이며 매춘노동을 억압하는 것은 매춘 노동자들의 생존권, 노동권, 인권을 억압하는 것이라고 보는 입장이다. 필자(고정갑희)는 매춘 여성들을 피해자로 놓고, 매춘을 근절시키려고 성특법을 제정하고 집창촌을 강제폐쇄하려는 것은 매춘 노동을 하는 여성들에게 또 다른 낙인과 폭력을 가하는 것으로 보는 입장에서 있다.[3]

위에서 설명하는 '성매매'와 '성노동'의 입장은 차이가 매우 크다. 여기서 김홍석 작가는 '성매매' 입장이라고 판단한다면 비약일까? 결코 그렇지 않다. 일단 앞에서 필자가 중점적으로 설명했던 퍼포머를 지칭하는 용어 선정

3. 고정갑희, 「매춘 성노동의 이론화와 성/노동/상품의 위계화」, 『경제와 사회』, 2009년 봄호(통권 제81호), 114쪽; 괄호 안은 필자가 이해를 돕기 위해 넣은 것이다.

에서부터 문제가 있으며, 사회의 윤리 문제를 상기시키고자 했던 작가의 의도에서 이미 비윤리적이라고 생각하는 '성매매'의 입장에 있는 것이다. 그렇기 때문에, '피해자로 간주된 퍼포먼스의 참여자들과 그와 상반된 위치에 선 작가 사이의 뚜렷한 구분은 누구에 의해 정립된 것인가 하는 김선영의 질문4)에는 당연히 '작가'라고 대답할 수 있다. 이 구분에 있어서 김선영은 "작가 역시 가해자와 피해자라는 애매한 경계선상에 놓여 두 얼굴의 미팅 플레이에서 자유롭지 못하다"5)고 주장하는데, 왜 그러한지 근거를 제시하지 않은 채 이 작품의 윤리성을 문제 삼은 우리들(오경미와 필자)이 오히려 성노동자들을 피해자로 규정하고 있다고 결론을 내리고 있다.

그리고 참고로 덧붙이자면 '성노동'은 "가부장제가 성노동자들에게 부과해온 온통 낙인 가득한 부정적인 정의를 벗어던지고자, 성노동자 여성들이 자신들의 관점에서, 자기 힘으로 스스로 정의한 용어"6)이다. 다시 말해서 자발적인 성노동자들임을 주장하는 것인데, 그들을 작가는 대체 왜 콕 집어서 윤리적 잣대 위에 올려놓은 것일까? 윤리적 잣대를 들이밀었을 때 문제삼을 수 있는 직업군은 차고 넘친다. 격하게 말한다면, 차라리 인신매매를 직업으로 삼고 있는 (범죄)자들을 지목했어야 하는 것 아닌가? 그리고 이 윤리적 잣대가 어떻게 작품으로 구체화되는지는 설명하지 않고 있다.

두 번째 차이로 넘어가서, 필자가 앞선 반박문에서 언급했던 김경미는 그녀의 글에서 "성노동이라는 이름은 자본주의적 가부장제의 모순을 동시에 내준다는 점에서 성거래 문제를 성으로만 환원하지 않고, 경제적 불평등의 문제까지 제기한다"7)고 성노동(자)라는 이름에 대해서 설명하고 있다. 이미 그들은 성노동이 자본주의적 가부장제의 모순을 보여주고 있음을 스

4. 김선영, 앞의 글, 100쪽.
5. 김선영, 위의 글, 102쪽.
6. 박미선, 「성노동, 성매매, 변혁적인 개념화와 엄밀한 이론화를 향해서」, 『여/성이론』, 제14호, 2006년 5월, 206쪽.
7. 김경미, 「성노동에 관한 이름붙이기와 그 정치성」, 『성·노·동』, 여이연, 2007, 29쪽.

스로 알고 있다. 그리고 우리도 모두 알고 있다. 김선영의 주장처럼 성노동은 "자본주의와 성매매는 마치 톱니바퀴처럼 서로 맞물려 공생하는 제반체제와 현상"[8]이다. 인정한다. 하지만 김선영이 말하는 이러한 부분들이 김홍석 작가의 작품에 은유로써 작동하여 참여 관객들이 현실을 체험하고 의식한다고 주장하는 부분은 인정할 수 없다. 왜냐하면 이 은유로 관객들이 체험하고 의식하는 것이 과연 이러한 성노동에 대한 윤리적인 부분에 대한 의식이었는지 의심스럽기 때문이다. 김선영은 이 주장을 관람객들이 그러했을 것이라는 추측에 따라 설명하고 있다.

뿐만 아니라 필자가 성찰 없는 문제 제기일 뿐이라고 말하는 것은, 작가가 보여주는 은유가 결코 우리가 몰랐던 현실에 대한 성찰과 깨달음을 주는 것이 아니기 때문이다. 앞선 김경미의 글처럼 실제로 성노동자들 스스로 분명히 인식하고 있으며, 이에 대해서 우리가 대립하는 것보다 더욱 첨예하게 성노동과 성매매, 심지어는 더욱 세분화된 문제가 사회적으로 끊임없이 논의되었다. 김홍석 작가의 색출과 낙인이 아니더라도 분명히 인식하고 있는 부분을 굳이 은유로 보여줄 필요가 있었냐는 것이다. 이 퍼포먼스가 가지는 은유가 만약 기존의 논의들 가운데서 새로운 국면을 제시했거나, 새로운 깨달음을 주었다면 의미가 있었겠지만 그렇지 않고 색출과 낙인에 그쳤기에 성찰 없는 문제 제기라고 명명한 것이다.

2. '노동'과 '은유'에 대한 차이

"성노동을 여타의 다른 노동과 같은 맥락에서 설명하려면 한 인격체의 육체가 다른 인격체의 욕구충족 수단으로 둔갑된 점, 그 육체가 또 다른 욕망을 생산, 촉진시키며 타인을 욕망의 덩어리로 치환시키는 점, 그리고 이 양자의 순환 메커니즘에 대한 해석과 평가가 우선되어야 한다"[9]고 김선

8. 김선영, 위의 글, 97-98쪽.
9. 김선영, 위의 글, 99쪽.

영은 말하고 있다. 그런데 한 인격체의 육체가 다른 인격체의 욕구충족 수단으로 둔갑한 경우는 연예인도 포함된다. 연예인은 대중들의 욕구충족 수단의 대표적인 예라고 할 수 있으니, 성노동이 여타의 다른 노동과 같은 맥락이 아닌가? 너무 억지를 부린다고 생각하지는 말았으면 좋겠다. 대중들의 인기라는 것이 결국 대중의 욕구를 잘 충족시켜 주느냐, 아니냐의 문제이기 때문이다. 물론 실력도 겸비해야 하지만 끊임없이 더 예쁘고, 더 몸매가 좋은 사람으로 거듭나기 위해서 연예인들이 피땀 흘려 노력하는 것이 아닌가. 그리고 앞에서 언급한 "육체가 또 다른 욕망을 생산, 촉진하며 타인을 욕망의 덩어리로 치환시키는 점"이라는 지적 또한 성노동과 성노동자에게 가해질 적절한 비판이 아니라고 생각한다.

뒤이어 "예술작품 안에서 '은유'는 특정 현실을 명시적으로 보여주는 역할을 한다"고 말하면서 김홍석 작품이 "자본주의의 모순된 현실을 가장 단적으로 보여주는 강력한 은유"[10]라고 주장한다. 그런데 필자가 제기하는 문제는 김홍석 작품이 특정 현실을 명시적으로 보여주는 역할을 하지 못함을 문제 삼은 것이다. 이 부분은 물론 앞에서도 논의했던 '성노동'과 '성매매'라는 기본적 개념의 입장차이 때문에 김선영은 특정 현실을 명시적으로 보여주고 있다고 주장하는 것 같은데, 여성주의 입장 및 필자가 결코 동의할 수 없는 부분일 것이다.

여기서 말하는 특정 현실이란 자본주의의 모순된 현실이다. 성노동자를 찾아내는 퍼포먼스가 자본주의와 윤리에 대한 모순을 드러냈다는 것이다. 그것이 단순히 '자본주의의 모순 = 성노동'이 아니라 자본주의 모순의 표상으로써 성매매를 소재화한 것이고 "사회적 소수자의 색출과 낙인, 혐오, 차별이 존재하는 현 사회"[11]를 명시적으로 보여준 것이라고 하였다.

필자가 지속적으로 문제시 한 부분은 작가가 단어의 사용과 소재 사용에

10. 김선영, 위의 글, 99쪽.
11. 김선영, 위의 글, 99쪽.

있어서 색출과 낙인, 혐오, 차별을 이미 가졌기 때문에 문제가 있다는 것이다. 자본주의 모순으로 성매매를 끌어오고 싶었다면 '성매매'가 아닌 '성노동'으로 이해하고 있어야 한다는 것이다. 가부장적 남성주의 시각에서 부정적인 의미로 사용하는 '성매매'로 성노동자들을 인식하고 있는 김홍석 작가의 도덕적인 판단을 비판하는 것이다. 지금도 끊임없이 논의가 되는 부분이기는 하나, (다시 사용하고 싶지 않은 단어인) '창녀'로 자발적인 노동으로 생계를 이어나가고 있는 성노동자들을 낙인찍은 작가는 퍼포먼스 예술에 앞서서 개인의 도덕과 윤리관에 대한 문제가 있음을 지적하고 싶은 것이다.

자본주의의 모순에 대한 이야기와 인격체의 욕구충족 문제에 대해 문제를 제기하는 부분에서 이 점을 가장 잘 나타낼 수 있는 것 중의 하나로 오경미의 답비평문에서 언급된 결혼정보업체[12]에서 아이디어를 얻어서 반박하고자 한다. 오경미는 해외에서 배우자를 데리고 오는 부분을 지적했다. 굳이 해외까지 갈 필요도 없다. 결혼정보업체는 신부(=여성)라는 한 인격체의 육체가 신랑(=남자)이라는 다른 인격체의 욕구충족수단으로 동원되는 곳이다. 뿐만 아니라 자신이 원하는 능력과 외모에 맞추기 위해서 색출과 차별이 동원되는 곳이기도 하다. 여기에다 해외로 눈을 돌린 사람들은 사회적 소수자를 끌어옴은 말할 것도 없다. 그리고 결혼정보업체는 '돈'이 중요하다. 여자와 남자의 연봉이 중요하고, 한 번의 만남을 위해 들이는 돈은 무시무시할 정도이다. 성노동자들이 노동의 대가로 받는 돈과 이들의 만남을 위해서 들이는 돈의 차이가 어두운 이면과 밝은 이면이라고 말하지 않았으면 좋겠다. 그래도 노동의 대가라도 있지만, 도대체 신랑·신붓감을 구하기 위한 자리를 마련하는 데 돈을 들이는 것은 어떤 변명이 될 것인가!

12. 필자는 이 부분에 있어서 '결혼제도가 한 남자(아버지)로부터 다른 한 남자(남편)가 여자를 양도해 오는 것이라는 사실' 그리고 '여자를 양도받은 남자는 여자의 '평생직장'이 되어 여자의 생계를 부양하겠다는 암묵적 약속의 대가로 여자에 대한 성적 전유권을 갖게 된다'는 박이은실의 주장에 공감하는 바이다. 박이은실, 「노동하는 성애: 성노동」, 『진보평론』, 제29호 2006년 가을호, 221쪽.

하물며 외국에서 어린 신부를 들여오는 것은 말해 무엇 하랴!

3. 사라진 윤리

퍼포먼스 <Post 1945>가 지니는 자본주의 문제는 둘째로 하더라도, 예의와 윤리에 작가는 힘을 주고 있다. 이 퍼포먼스에는 단순히 퍼포머가 등장하여 성노동자 역할을 맡아서 미술관 안을 배회하는 것에 그치지 않는다. 누군가가 성노동자를 찾아서 '당신은 창녀입니까?'라고 질문하면 그녀가 대답하고, 제대로 찾아낸 사람에게 금전적인 보상이 주어진다. 필자의 눈에는 성노동자를 굳이 '창녀'라는 단어를 사용해가면서 등장시키는 것조차 인간에 대한 예의와 윤리는 사라졌다고 생각한다. 그런데 거기에 더해 '색출' 작업까지 시키는 작가는 윤리가 없다 못해 잔인하기까지 하다.

김선영은 "사회적 피해자 위치에 있던 매춘부는 창녀를 찾고 사회적 질타에 괴로워하는 새로운 피해자(동시에 가해자)에 대해 일종의 가해자"13)가 된다고 설명하고 있다. 하지만 여기서 성노동자를 가해자로 설정한 것은 오류이다. 이는 작가가 설정한 것이지 성노동자가 자신의 역할을 가해자로 위치시킨 것이 아니기 때문이다. 이러한 역할 설정은 작가의 성찰 없는 문제 제기 때문에 생겨난 역할이다. 마치 성노동자가 가해자인 것처럼 말하는 것부터가 오류이다.

김슬기는 <Post 1945>를 창작 과정과 퍼포먼스 구현의 측면에서 작품을 비평하고 있다. 글의 서두에서 오경미와 김선영의 글을 분석하면서, "'창녀'를 기용한 것이 작가의 의도를 구현하기 위한 적절한 선택이 아니었다"는 오경미의 결론이 결국 여성주의적 맥락주의의 입장을 견지하기 위한 근거일 뿐 진정한 열린 해석으로서 그 가치를 평가하지 않는다고 말한다.14) 하지만 '창녀' 기용의 문제를 그렇게 간단하게 판단해서는 안 된다. 오경미

13. 김선영, 앞의 글, 101-102쪽.
14. 김슬기, 「<Post 1945>, 퍼포먼스로 읽어내기」, 이 책, 72쪽.

는 글에서 여성주의적 입장을 견지하고 있기는 하지만, 그 외에도 타자의 권익문제, 자본주의 모순 고발 의도의 잘못된 구현, 그리고 윤리적 책임의 문제 등 다각도에서 '창녀' 기용을 비판하고 있기 때문이다.

또한, 작품에서 중요한 것은 누군가가 타인을 '색출'해내어 공개적으로 밝히는 일이라고 생각한다. 작품에서는 이것을 예의와 윤리적 측면으로 설정했다. 김슬기는 작가가 창녀를 찾아가 그녀에게 작품을 의뢰한 것 역시 예의와 윤리를 저버린 일이라고 주장하였다.[15] 이는 이후 퍼포머가 실제 창녀가 아니라 배우였다고 밝힘으로써 작가가 윤리 문제를 피해가고자 했으나 이것은 오히려 성노동자를 대상화한 사실을 인정한 것이라고 하였다.

이 작품은 절대다수의 역할을 가지고 있는 한 인간을 찾는 것이 아니다. '왕서방 찾기'가 아니란 말이다. 용어가 가지는 억압과 낙인의 의미를 이미 관람자들에게 심어주어 시작부터 공평하지 않은 게임을 진행했다. 게다가 작가는 '너희가 어떻게 할지 두고 보자'라는 식으로 상황을 관망했다. 애초에 작가는 성노동자의 문제를 고민하려는 시도는 없었다. 자신이 가지고 있는 잘못된 윤리를 작품화한 것이고, 이것이 사람들에게 잘못된 윤리 인식을 심어준 꼴이 되었다.

4. 펠릭스 곤잘레스-토레스는 아니에요

'사회적 약자'에 초점을 맞춰서 김선영은 펠릭스 곤잘레스-토레스(이하 곤잘레스)의 작품을 제시하면서 필자가 김홍석 작가의 작품을 '사회 약자를 유희의 대상으로 희화화'했음을 지적한 부분을 언급하였다. 이것이 성립되려면 곤잘레스의 <무제(고고댄싱 플랫폼)>의 퍼포먼스가 어떻게 희화화되었는지 설명해야 하는데, 곤잘레스의 이 작품에 대한 이야기 및 다른 작품에서도 사회 약자가 유희의 대상이 된 적은 없다. 단순히 반나체로

15. 김슬기, 위의 글, 74쪽.

춤을 추는 행위가 희화화라고 판단했다면, 이것은 큰 오류이다.

곤잘레스의 <무제(고고댄싱 플랫폼)>는 <무제(자연사 박물관)>와 함께 전시되어 주류 특권층에 대한 비판 및 도전이고, 그들을 유희하는 것이라고 할 수 있다. 자연사 박물관 앞에는 프랭클린 루즈벨트(Roosevelt, Franklin) 대통령이 영웅처럼 멋있게 말을 타고 있는 동상이 있다. 자연사 박물관을 세우는 데 많은 기여를 한 루즈벨트는 양쪽의 인디언과 노예처럼 보이는 사람들 사이에서 단연 돋보인다. 모든 인간은 평등하다고 했으나, 루즈벨트만 너무 돋보이고 옷을 채 다 걸치지도 못한 사람과 미개인 취급을 받던 인디언은 그의 다리를 붙들고 보좌하고 있다. 이런 백인 주류층을 찬양이라도 하는 듯 한 루즈벨트 대통령의 동상이 있는 자연사 박물관에는 루즈벨트 대통령의 업적을 조각한 박물관 외벽이 있고, 거기에 조각된 단어들을 사진으로 찍은 것이 바로 <무제(자연사 박물관)>다. 곤잘레스는 이 사진들을 통해서 백인 주류층, 혹은 기득권을 고스란히 보여주고 있다. 이런 공간에 함께 놓인 <무제(고고댄싱 플랫폼)>는 반나체의 남자가 혼자서 신나게 춤을 추는 것이다. 바로 주류층에 대한 비판이며, 그들의 무지를 깨치고 있는 것이다. '봐라. 나는 나체이며 주류가 아니지만 당당하다'고 외치는 것이다. 이 작품을 김홍석의 <Post 1945>가 '상처 주는 예술'이 아니라는 것을 논증하기 위해 사례로 제시하는 것은 타당하지 않다.

뿐만 아니라 김선영이 "창녀는 작가 본인의 자화상"[16]이며, 그녀들이 "사회가 규정한 여성성의 범주에서 벗어"났다고 말하면서 작가와 그녀들을 "'사이'의 존재의 구체적 표상"[17]라고 주장한다. 이 부분에서 또한 논거는 제시되지 않은 채 주장만 하고 있으며, 앞선 주장과는 모순된다. 앞에서는 분명 가해자와 피해자가 전복되는 상황을 연출하고 있다며 구분을 지었는데, 여기서는 다시 사이의 존재라고 말한다. 이는 김선영 스스로 그녀들

16. 김선영, 앞의 글, 103쪽.
17. 김선영, 앞의 글, 104쪽.

에 대한 위치와 지위에 대한 명확한 정의를 내리지 못했음을 드러내고 있다. 그리고 성노동자들이 사회에서 규정한 여성성의 범주에서 벗어났음은 어떻게 증명할 것인가? 필자는 결코 동의할 수 없다. 대체 사회에서 규정한 여성성은 무엇이며, 이들이 벗어난 것이라고 어떻게 말할 수 있는지도 설명해야 한다. 또 한 가지 더, 그녀들이 김홍석 작가의 자화상이라는 것은 비약이다. 만약 '타자'로 묶는다면 약간의 동의는 할 수 있겠지만, 범주가 너무 다르다고 생각한다. 뿐만 아니라 등가의 관계로 설명하는 것은 이중성이나 대립은 성립하지 않는데, 이것은 피해자와 가해자가 전복된다는 구분을 또다시 부정하는 셈이다.

이 외에도 김선영이 주장하는 부분에 있어서 논거를 밝히지 못한 부분을 지적하자면, 이 퍼포먼스가 진행되던 순간의 관람객들이 실제로 부조리한 사회적 모순을 명징하게 인식했는가 이다. 아마 이 부분은 쉽사리 논증할 수 없는 부분이라고 생각한다.

마지막으로 작가의 태도에 대해서 간략하게 덧붙이면서 길고 긴 논의를 끝내고자 한다. 필자는 침묵으로 일관한 작가의 태도를 '예술가의 배타적인 태도'로 이해했다기보다는 논란에 제대로 대처하지 못하는 작가의 모습을 통해서 작품에 대한, 그리고 사회 소수자에 대한 성찰이 깊지 못했음이 드러난 부분이라고 생각한다. 그리고 '열린 구조'라는 형식과 사회적 이슈로 발전시키고자 했던 수행력은 아무래도 오경미와 필자가 가장 충실히 수행하고 있는 것이 아닐까?

■ 참고 문헌

고정갑희, 「매춘 성노동의 이론화와 성/노동/상품의 위계화」, 『경제와 사회』, 2009년 봄호(통권 제81호).

김선영, 「상처주는 예술? 상처받은 작가」, 김주현 편저, 『퍼포먼스, 몸의 정치: 현장비평과 메타비평』, 여이연, 2013.

김슬기, 「<Post 1945>, 퍼포먼스로 읽어내기」, 김주현 편저, 『퍼포먼스, 몸의 정치: 현장비평과 메타비평』, 여이연, 2013.

김주현, 「작품의 의도와 해석 - 실적 주체, 내포적 주체, 가설적 주체」, 김주현 편저, 『퍼포먼스, 몸의 정치: 현장비평과 메타비평』, 여이연, 2013.

박미선, 「성노동, 성매매, 변혁적인 개념화와 엄밀한 이론화를 향해서」, 『여/성 이론』, 14호, 2006년 5월, 206쪽.

박이은실, 「노동하는 성애: 성노동」, 『진보평론』, 제29호 2006년 가을호.

재반박비평 2
퍼포먼스의 가능성을 다시 생각한다
• 김슬기

1. 들어가며

필자는 예의 두 기조 비평문에 대한 답비평을 통해 김홍석의 <Post 1945>를 '퍼포먼스'로 읽어내야 한다는 점을 강하게 역설한 바 있다. 하지만 오경미는 반박 비평을 통해 이러한 필자의 입장에 동의하면서도, 성노동자에 대한 사회적 낙인을 재강화한 폭력적인 작품이라는 관점에서 여전히 여성주의적 맥락주의의 입장을 견지한다. 반면에 김선영은 반박 비평에서도 역시 필자의 답비평이 제시한 입장의 요점을 비껴서, 자신의 주장만을 되풀이 하고 있다. 그러나 이 퍼포먼스를 읽어내는 데 있어, 그가 주장하는 심미주의 입장이, 필자가 내세운 비판적 다원주의보다 어째서 더 타당할 수 있는지는 밝히지 않는다.

<Post 1945>는 '퍼포먼스'이기 때문에 작가의 의도에만 집중해서 그것을 평가하다 보면, 그 과정에서 발생하는 다양한 가치들을 간과할 수밖에 없다. 그러나 김선영의 반박 비평은 그렇게 묻혀버린 가치들을 재고해야 한다는 주장에 대해 어떠한 동의도 거부도 하지 않고, 필자의 답비평 중 일부만을 가져와 그의 주장을 강화하기 위한 비판을 가하고 있어 그 글은 여전히 설득력이 떨어진다. 더불어 두 기조 비평문에 대한 고은진의 답비평도, 인간의 존엄성을 강조한다는 입장에는 동의할 수 있지만, 그것이 퍼포먼스라는 장르적 특성과 맞물려 어떻게 해석될 수 있는지 제시되지 않아 아쉽다.

이에 이번 재반박문에서는 필자의 답비평에 대한 김선영의 비판에 다시

한 번 이의를 제기하고, 해석 행위는 어떻게 이루어져야 하는가와 관련해 오경미의 질문에 대답하는 것으로 '퍼포먼스'라는 장르적 특성에 적합한 비평을 고민해보고자 한다. 또한 어째서 퍼포먼스를 비판적 다원주의의 입장에서 해석해야 하는지 1차 답비평에서 미처 다루지 못한 근거들을 보강하고, 이러한 입장에서 <Post 1945>를 읽어내는 데 있어 고은진의 주장이 어떻게 효과적으로 적용될 수 있는지 살펴보도록 하겠다.

2. 작가의 의도는 어떻게 구현되는가

필자가 답비평을 통해 김선영의 글이 작가의 의도를 지지하고 강화하는 정도에 머무른다고 평가했던 이유는, 그가 해석한 작가의 의도가 퍼포먼스에서 전혀 구현되지 않았기 때문이다. 애초에 작가가 밝힌 의도는 명확한 대상을 지시하지 않기 때문에 다양한 해석이 가능할 수 있다. 하지만 김선영의 해석이 설득력을 담보하기 위해서는 그것이 퍼포먼스에서 어떻게 구체화되어 드러나는지 납득할 수 있는 근거가 제시되어야 한다. 이제, 다시한 번, "작가 김홍석이 자본주의의 구조적 모순을 화두화하기 위해 성매매라는 사회적 현상을 '그 구조적 모순의 예'로 설정했는지"[1] 살펴보도록 하겠다.

김선영은 "이 둘은(자본주의와 성매매-해석은 필자) '인간의 욕구'라는 교집합을 통해 상호간 멈추지 않는 촉매로 작용하며, (필자들이 퍼포먼스의 내용으로 문제 삼는) 사회적 소수자의 색출과 낙인, 혐오, 차별이 존재하는 현 사회를 유지시킨다. 참여한 관객들은 작가가 문제 삼는 현대사회의 단면을 현실보다 더 실감나게 경험하고 인지한다."[2]라고 이야기한다. 김선영의 주장대로라면 퍼포먼스는 개인의 욕구 충족을 위해 성매매가 이용되고 있다는 것을 보여주어야 한다. 하지만 <Post 1945>는 성매매와 아무 관련이

1. 김선영, 「상처 주는 예술? 상처 받은 작가」, 이 책, 99-100쪽.
2. 김선영, 위의 글, 이 책, 99쪽.

없다. 작가가 성매매를 소재로 활용한 것이 자본주의 체제의 구조적 모순을 고발하기 위한 것은 아니었다는 뜻이다. 퍼포먼스에서 구현될 수 있는 개인의 욕구는 오직 '창녀'를 찾아낸 관객이 받아가는 포상금뿐이다.

이 퍼포먼스에서 자본주의의 모순을 드러내려는 작가의 의도를 구현하는 존재로서 '창녀'가 선택된 것이 적합한 듯 착각을 불러일으키는 이유는 아마도, '창녀'라 이름 붙여진 여성이 금전적 대가를 받았기 때문일 것이다. 퍼포머가 퍼포먼스에 참여하고 돈을 받는 것은 당연한 일임에도 불구하고, 하필 '창녀'라 명명된 퍼포머가 돈을 받았다는 상징적인 사건은 마치 그 여성이, 퍼포먼스가 행해지는 그 시간, 그 장소에서 성노동을 통해 인간의 신체를 상품화한 것처럼 보이도록 만들었다. 이러한 불필요한 효과는 퍼포먼스 수용에 있어 잡음을 발생시켰고 해석에 교란을 가져왔다. 따라서 <Post 1945>를 비평하는 데 있어 진정 중요한 것은, '창녀'가 자본주의 모순을 은유하는지 아닌지를 논증하는 일이 아니라, 그것이 퍼포먼스의 구현과 수용에 있어 의미 없는 논쟁만을 불러일으켰다는 사실을 읽어내는 일이 될 것이다.

작가는 이 퍼포먼스에서 '창녀'가 자본주의 모순의 상징임을 구현하려는 어떠한 시도도 하지 않았다. 또한 필자가 1차 답비평에서 주장한 것처럼 '창녀'는 결코 자본주의 모순의 상징이 될 수도 없다. 만일 현실의 성노동이 인간의 신체를 상품화하여 교환가치로 환원한다는 점에서 자본주의 모순의 상징이 된다면, 지금 이 시대에 존재하는, 육체를 활용하는 수많은 노동자들은 그 안에서 자유로울 수 없다. 그런 맥락에서는 오히려 퍼포먼스와는 별개로, 자본주의라는 시스템 자체가 성노동의 기저에서 작용하는 가부장제의 모순을 은폐한다고 보는 것이 타당하다.

3. 해석 행위에 정답은 없다

오경미는 "성노동자에 대한 사회적 낙인을 재강화한 폭력적인 작품이라는 필자의 평가는 당시 <인간말종 찾기 퍼포먼스>에 참여했던 후속 퍼포머와의 인터뷰를 반영한 것이다. 그저 '창녀'를 기용한 의도와 물리적 구성의 측면을 비판한 것이 아니라 수용의 측면에서 당사자들이 느꼈을 불쾌감(낙인·대상화뿐만 아니라 그들을 향한 미술계의 배타적 태도)을 반영한 것이다"[3]라고 얘기하며, 그의 비평이 수용자의 의견을 고려한다는 점을 강조한다. 하지만 오경미는 여성주의적 입장에서 <Post 1945>를 비판하기 위해 그들의 후속 퍼포먼스를 근거로 활용함으로써 오히려 그들이 획득한 수행성의 의미를 반감시킨다. 또한 필자는 이 지점에서, 하나의 퍼포먼스를 둘러싼 다양한 담론들이 비평의 대상이 될 수 있다는 것이 단순히 수용자의 쾌/불쾌를 반영하는 평가로 치부되어서는 안 된다는 점을 지적하고 싶다.

필자가 1차 답비평에서 여성주의자들의 후속 퍼포먼스를 언급했던 맥락의 초점은 그들이 김홍석 작가를 비판한 이유나 목적보다는 그 행위 자체에 있다. 퍼포먼스를 기획하고 연출한 작가가 아닌 다양한 수용자와 구경꾼과 해석자들이 목소리를 낼 수 있다는 것에 방점이 찍히는 것이다. 그들은 작가에게 대화를 요청하며 갤러리로의 진입을 시도했지만 그것이 저지당하자 자신들만의 방식으로 <Post 1945>를 뒤집어보는 새로운 국면을 만들어냈다. 그러나 김홍석 작가는 이러한 후속 퍼포먼스에 대해 침묵으로 일관함으로써 <인간말종 찾기 퍼포먼스>뿐 아니라 퍼포먼스로서 <Post 1945>가 담보할 수 있었던 가능성까지도 무화시켜버리고 말았다. 필자는 이로 인해 <Post 1945>가 아무런 수행성도 획득하지 못했다는 점을 강조하고자 한 것이다.

계속해서 오경미는 필자가 적절한 혹은 합당한 퍼포먼스 비평이 어떠한

3. 오경미, 「여전히 믿을 수 없다」, 이 책, 93쪽.

것인지 명시하지 않고 있다고 비판한다. 하지만 모든 퍼포먼스에 대해 일괄적으로 적용할 수 있는 적절하거나 합당한 비평이라는 게 과연 가능한가? 해석 행위에 정답은 없다. 그것은 퍼포먼스에 따라 달라질 것이고, 따라서 그 의미망을 좀 더 풍성히 하기 위해서는 해당 퍼포먼스에서 고려해볼 만한 제 요소들을 다각도로 조명하는 일이 필요하다. 그리고 이러한 비평만이 작가에게 귀속된 퍼포먼스를 해방시킬 수 있다는 것을 깨달아야 한다. 이와 관련한 더 자세한 논의는 다음에 이어지는 글에서 퍼포먼스의 장르적 특성을 논의하면서 보강하도록 하겠다.

4. 퍼포먼스는 작가에 귀속되지 않는다

퍼포먼스의 기원은 크게 1950년대 말 조형예술로부터 시작된 액션 페인팅 등의 '아트 퍼포먼스'와 비슷한 시기에 연극으로부터 파생된 리빙씨어터 등의 '퍼포먼스 아트' 두 가지로 분류될 수 있다. 때마침 1962년 존 오스틴(John Austin)이 『How to do things with words』라는 저서를 통해 발화행위이론을 주장함으로써 '수행성(퍼포머티비티)'이라는 개념이 새롭게 등장했고 퍼포먼스에 대한 논의는 본격화되기 시작했다. 서로 다른 두 예술 장르로부터 시작된 퍼포먼스는 지난 반세기 동안 기존 예술의 관습을 거부하고 생산 자체와 그 과정을 중시하는 새로운 가치를 추구하면서 접점을 찾아왔다. 그리고 지금 이 시대 우리는 '아트 퍼포먼스'와 '퍼포먼스 아트'의 구별이 무의미하다는 것을 인정하고 그 둘을 통칭해 '퍼포먼스'라 부른다.

초기의 퍼포먼스 연구는 축제나 제의, 스포츠 등 문화 내의 수행을 뜻하는 문화적 퍼포먼스(Cultural Performance)에 집중되었다. 그렇기 때문에 기존의 미술이나 연극이 미학의 대상이었던 것에 비해 퍼포먼스는 인류학의 대상으로 논의되었고, 전자가 주체성을 담아내려 했다면, 후자는 정체성을 구성해 가고자 했다. 예술로서의 퍼포먼스와 문화적 퍼포먼스의 경계는

여전히 명확하지 않지만, 이후 문화적 퍼포먼스를 해석하는 전통은 '퍼포먼스'라는 예술적 장르에 적지 않은 영향을 끼쳤다. 퍼포먼스에 있어 퍼포머의 임무는 자기 문화의 한계를 침입, 연결, 재해석하고 다시 규정하는 것이라 여겨졌으며, 관객 역시 퍼포먼스와 실제 세계를 넘나드는 적극적인 감상자로 거듭나게 된 것이다.

이런 맥락에서 보자면 퍼포먼스는 결코 작가에 귀속되는 '작품'이 아니라는 것을 알 수 있다. 그것은 관객을 만나 새롭게 태어나는 예술이며, 어떠한 관객을 만나는지에 따라 얼마든지 다른 의미를 생산해낼 수 있는 장르이다. 따라서 퍼포먼스는 관객이 적극적으로 참여해 스스로 의미를 부여해가는 사건이라 정의할 수 있으며, 그로 인해 구현 자체가 다변화되고 수용에 있어서도 더욱 풍부한 해석을 담보하는 실천이라고 할 수 있다. 이제 작가의 의도는 더 이상 퍼포먼스를 평가하는 절대적 기준이 될 수 없고, 오히려 그것을 구성하는 일부에 불과하다.

하지만 <Post 1945>의 메타비평에 참여하고 있는 다른 필자들은 여전히 그것을 작가의 작품이라는 차원에서 비평하는 한계를 보여준다. 특히 김선영은 심미주의 입장을 고수하면서도 그것의 구현과 수용에 대해 언급하고 있어 퍼포먼스라는 장르적 특성을 인식하고 있는 듯 보이나, 글의 전체적 맥락에서 보자면 그것은 작가의 의도를 옹호하기 위한 근거로 활용될 뿐이다. 김선영은 "이러한 필자의 의도는 작품비평의 다양한 관점들 중 특정 시각에서 비롯된 견해가 한 작품을 총체적으로 무력화시킬 수 없다는 판단에 근거한다."[4]라고 얘기하는데, 자신 역시 작가의 배경과 전작들을 근거로 들어 특정 관점으로 작품을 옹호하고 있다는 점을 부인할 수 없을 것이다.

심지어 김선영은 작가가 자신의 퍼포먼스에 대한 비판에 침묵으로 일관한 태도에 대해, "따라서 퍼포먼스가 행해진 후 창녀에 대한 거센 논란이

4. 김선영, 앞의 글, 106쪽.

있자 그녀의 정체를 밝힌 김홍석의 태도는 사회적 비난에 휩쓸린 때늦은 변명이라기보다, <Post 1945> 또한 거짓말을 전제한 또 하나의 '김홍석'작업임을, 또 다른 얼굴의 진짜와 가짜를, 주변부를 공적으로 드러낸 작가의 의도로 읽혀야 한다."5)면서 작가의 의도를 근거로 편들고 있다. 그렇다면 작가의 의도를 알지 못하는 관객의 퍼포먼스 비판은 틀린 것인가? 이제 관객들은 퍼포먼스를 감상하기 위해서 미리미리 작가의 배경에 대해 공부하고 그의 전작들을 빠짐없이 리뷰해야 할지도 모르겠다.

퍼포먼스를 감상하고 쓰는 글은 그 퍼포먼스의 연장선상에 있다. 페기 펠란(Peggy Phelan)은 'Performative Writing'이라는 개념을 통해 이를 주장한 바 있고, "마빈 카슨은 퍼포먼스 자체가 논쟁적인 개념이며 퍼포먼스 연구는 기존의 학문도, 새로운 학문도, 학제간(interdisciplinary) 학문도 아닌, 그것들을 거부하는 반 학제적(antidisciplinary) 학문이라고 하면서 퍼포먼스에 대한 글쓰기나 연구 자체도 퍼포먼스라고 말한다."6) 그렇기 때문에 작가의 의도만을 비평하는 글은 여전히 필자의 의도만을 주장하는 편협함으로 읽히기 쉽다. 독자들은 그러한 비평에서 퍼포먼스에 대한 새로운 담론을 이끌어내려는 시도를 찾아볼 수 없을 것이며, 글쓴이의 의도를 똑바로 해석하고 이해하며 읽어달라는 요구만을 느낄 것이다. 그리고 필자는, 그러한 비평이 글쓴이에 귀속되는 글에 다름 아니라 생각한다.

5. 퍼포먼스의 수행성과 복원해야 할 가치들

고은진은 그의 글 「상처뿐인 퍼포먼스 <Post 1945>」를 통해 "어떤 작품도, 어떤 작가도, 혹은 세상의 그 누구도 한 사람을, 그리고 어떤 직업을 가진 사람이든 희화화하거나 부정적으로 판단하거나 낙인찍는 것은 옳지

5. 김선영, 앞의 글, 105쪽.
6. 김방옥, 「편집인의 글: 퍼포먼스 연구(Performance Studies)라는 새로운 지평」, 한국연극학회, 『퍼포먼스 연구와 연극』, 연극과 인간, 2010, 4쪽.

못하다. 이것은 어떤 이유로든 인간을 차별해서는 안 되는 인간의 존엄성에 반하는 행위이기 때문이다.'[7]라고 주장한다. 그의 이러한 주장은 퍼포먼스가 인류학의 대상이며, 퍼포머가 문화의 한계를 질문하는 임무를 가져야 한다는 필자의 견해와 일맥상통하는 부분이 있다. 물론 인간 존엄성 훼손에 대한 문제는 어떠한 예술 장르에서도 제기될 수 있는 아주 근본적인 질문임에 분명하다. 하지만 작가가 일방적으로 제시하는 예술이 아닌, 관객과 퍼포머가 함께 만들어가는 퍼포먼스에서 이러한 질문들은 첨예한 고민거리들을 던져준다.

그렇기 때문에 고은진의 비판이 인간 존엄성을 근거로 한 원론적인 문제 제기에서 그친 것은 다소 아쉽다. 이에 필자는 이 글을 통해 퍼포먼스가 어떻게 인류 보편의 가치들을 복원하고 지켜나갈 수 있는지 논증해 보고자 한다. 1차 답비평에서 이미 주장한 바 있듯이, 퍼포먼스의 수행성이란 주어지는 것이 아니라 행위를 통해 구성되는 것이다. 리차드 셰크너(Richard Schechner)는 세계의 구축에 기여하는 모든 현상을 수행성으로 읽어낼 수 있다는 점을 역설하며, "퍼포먼스 연구에서 수행성은 다양한 주제들과 연관되는데, 그중에서도 특히 젠더나 인종과 관련된 사회 현실의 구축, 퍼포먼스에서 복원되는 행동적 특징, 퍼포먼스 실천이 퍼포먼스 이론에 대해 갖는 복잡한 관계 등의 주제와 밀접하다."[8]고 주장한다.

그렇다면 <Post 1945>에 참여한 퍼포머와 관객 역시 이러한 수행성을 획득했는가? 그들은 이 퍼포먼스를 통해 '예의와 윤리의 정의 및 한계를 질문하는' 새로운 사회 현실을 구축하거나 행동을 복원했어야 했다. 그러나 <Post 1945>의 여성 성노동자(혹은 작가가 후에 주장한 대로라면, 그것을 연기하는 배우)는 포상금이 걸린 대상으로 전락해 관객과 상호작용을 회피

7. 고은진, 「상처뿐인 퍼포먼스 <Post 1945>」, 이 책, 66-67쪽.
8. 파트리스 파비스, 「21세기 인문학에서의 수행성과 매체성」, 순천향대학교 인문과학연구소 편, 『수행성과 매체성』, 푸른사상, 2012, 21-22쪽.

하게 되었으며, 관객들은 작가가 일방적으로 구성해놓은 상황에 던져져 주체적으로 참여할 수 있는 기회를 박탈당했다. 관객은 '창녀'라는 호명에 동의하지 않을 수도 있고, 그를 '색출'하는 것에 흥미를 느끼지 못할 수도 있다. 때문에 이 퍼포먼스는 안내문이 공개되는 순간, 아무런 수행성도 획득하지 못한 채 여성 성노동자를 희생시키고 인간 존엄성을 훼손했다는 비판에 직면하고 마는 것이다.

일방적으로 전시되는 미술 작품, 혹은 재현을 중심으로 하는 연극에서의 관객들은 작가의 목소리를 잠자코 수용해야 한다. 외면하거나 극장을 뛰쳐나가지 않는다면, 문제의식을 가졌다 할지라도 보고 나와서 작가를 비판하는 것 이상 할 수 있는 일이 없다. 하지만 퍼포먼스의 관객은 스스로 문제라 느끼는 것들을 해체하고 재구성할 수 있다. 그리고 이러한 수행성을 통해 퍼포먼스는 인간의 존엄성을 비롯한 다양한 가치들을 복원하고 재생시킨다. 퍼포먼스의 현장이 조용했던 반면, 그 외부에서 뜨거운 논쟁이 불붙었던 <Post 1945>의 노정은 실패한 퍼포먼스의 수행성을 보여주는 극단적인 예다.

6. 나가며

이상 1차 답비평과 재반박 비평을 통해 필자는, 다른 비평문들의 입장이 단순히 필자와 다르다는 이유만으로 동의하지 않는 오류를 피하기 위해 퍼포먼스의 장르적 특성을 고민해보고자 했다. 필자가 내세운 비판적 다원주의의 입장이 절대적으로 옳다고 주장하기보다, 그것이 퍼포먼스를 읽어내는 효과적인 대안이 될 수 있다는 것을 제시하고 싶었다. 퍼포먼스는 그 자체로 무한한 가능성을 가진 예술이다. 그러므로 그에 대한 글쓰기 역시 한정된 관점에 머무르거나 기존의 관습에 얽매여서는 안 될 것이다.

이런 맥락에서 <Post 1945>는 이 시대 퍼포먼스가 지향해야 할 것들에

대해 시사하는 바가 크다. 작가와 관객의 위상은 물론, 효과적인 구현과 의미 있는 수용에 이르기까지 퍼포먼스는 기존의 어떤 예술보다 명징한 사유를 요구한다. 그러니 이제, 우리 모두는 창작자이며 퍼포머이고 관객이자 비평가라는 자세로, 보다 더 생산적으로 퍼포먼스를 창작하고 감상하며 비판하는 새로운 방법들을 모색해야 할 것이다.

■ 참고 문헌

고은진, 「상처뿐인 퍼포먼스 <Post 1945>」, 김주현 편저, 『퍼포먼스, 몸의 정치: 현장비평과 메타비평』, 여이연, 2013.

김방옥, 「편집인의 글: 퍼포먼스 연구(Performance Studies)라는 새로운 지평」, 한국연극학회, 『퍼포먼스 연구와 연극』, 연극과 인간, 2010.

김선영, 「상처주는 예술? 상처받은 작가」, 김주현 편저, 『퍼포먼스, 몸의 정치; 현장비평과 메타비평』, 여이연, 2013.

오경미, 「여전히 믿을 수 없다」, 김주현 편저, 『퍼포먼스, 몸의 정치: 현장비평과 메타비평』, 여이연, 2013.

파트리스 파비스(Patrice Pavis), 「21세기 인문학에서의 수행성과 매체성」, 순천향대학교 인문과학연구소 편, 『수행성과 매체성』, 푸른사상, 2012.

2부
미술관 밖 퍼포먼스

나꼼수의 '가슴 찾기'

서론 ● ● ● 공동 비평과 대중 토론

● 김주현

2부에 실린 세 편의 비평문은 <나는 꼼수다>(이하 나꼼수)가 권장하고 소셜 네트워크 시스템(이하 SNS)에서 몇몇의 남녀가 참여한 비키니 시위 및 그에 대한 광범위한 토론(이하 나꼼수 비키니 시위-논쟁)을 다룬다. 나꼼수 비키니 시위-논쟁 퍼포먼스는 2012년 1월 중순부터 약 20일 간 대한민국 인터넷을 뜨겁게 달궜다. <나꼼수>는 SNS 문화의 중심에서 일상의 정치를 실현하였다. 스마트 폰의 폭발적인 보급 속도 속에 SNS라는 새로운 문화 공간이 등장하였고 딱딱하고 전문적이던 '정치'는 B급 통신의 다각적인 까발림, 탈권위적 수다, 신랄한 농담 등의 옷으로 갈아입고 일상에 밀착된 정치로 되살아났다. 또한 <나꼼수>의 일상의 정치는 현실 정치로 이어져 서울 시장 재보궐 선거에서 실질적 영향력을 드러냈으며, 19대 국회의원 선거에서는 어느새 유명세를 치르며 공방전의 중심에 서기도 했다.

물론 <나꼼수>는 어느 날 갑자기 등장한 것이 아니다. 이제 '인터랙티브 뉴미디어 예술/문화는 낡은 말이 되었을 정도로 그 기술과 문화가 빠르게 진화하고 있다. 지난 20년간 PC 통신의 플라자 문화로부터 카페, 블로그, 홈피의 웹 문화를 거쳐 SNS의 트위터, 앱 문화에 이르기까지 뉴미디어를 활용한 대중의 문화-정치 퍼포먼스는 변화를 계속해왔다. 이제 4G 시대에 이르러 미적, 문화적, 정치적 주체로서 자신의 의견을 게시하고 타인과의 상호작용을 즐기는 것은 개인의 자유로운 선택이 되었다. 모든 기술적·문화적 조건은 충족되어 있으며 접근 장벽은 없다.

50년 전 포스트예술 시대로의 변동 속에서 제안된 '미술관 밖 예술'은 낯설었고 우려의 대상이었다. 이제 오프라인과 온라인에서 대중들의 문화-정치 퍼포먼스는 서로를 참조하며 증폭한다. 또한 수행의 고유한 위치에서 창발적인(emergent) 양식들도 속속 출현하고 있다. '창발이란 기술적·문화적 토대에 기반하면서 동시에 전에 없던 새로운 것이 단절적으로 등장하는 것을 말한다. 이제 미술관 밖 문화-정치 퍼포먼스에서 특권적 공간과 문화 중재자의 특권은 사라졌다.

1부가 미술관 안 퍼포먼스를 다뤘다면, 2부는 미술관 밖 퍼포먼스를 다룬다. 이미 1부에서 미술관 안 김홍석의 <Post 1945>가 미술관 밖 거리 퍼포먼스인 <인간말종 김홍썩 찾기>로 이어지는 과정을 보았다. 작가와 전문 퍼포머, 그리고 '적당히 준비된' 관객들이 아마추어 퍼포머로서 제 역할을 담당했던 미술관 안 퍼포먼스는 가상과 실제의 아스라한 결합 속에 미술애호가들과 대중들의 관심을 끌었고 각자 다른 관점에서 후속 퍼포먼스를 추동했다.

2부에서 필진이 공동의 비평 대상으로 삼은 것은 '나꼼수 비키니 시위-논쟁' 퍼포먼스이다. 이 퍼포먼스는 미술관이라는 공간의 경계를 넘어선 SNS에서 더 다양한 대중들이 주체로 참여하였다. 나꼼수 측은 방송에서 정봉주 전 국회의원의 석방을 촉구하는 다양한 시위를 모색하다가 마치 즉흥적인 듯 비키니 시위를 제안하였고, 몇몇 여성들이 이에 응하며 나꼼수 비키니 시위-논쟁 퍼포먼스는 시작되었다. 시간이 지나면서 이 퍼포먼스는 방송, 시위, 논쟁이라는 다양한 장르와 미디어를 사용하여 다양한 위치에 선 여성과 남성이 동시적으로, 중첩적으로, 협동하여, 복합적이고 다층적으로 퍼포먼스를 확장해 나갔다.

2부의 필진은 공동 비평의 대상으로 삼은 나꼼수 비키니 시위-논쟁 퍼포먼스의 상호작용과 확장의 양식을 그대로 좇아 상호작용하고 확장하는 공

동 비평문을 작성하였다. 나꼼수 비키니 시위-논쟁 퍼포먼스의 하위 논제를 '비키니 시위와 페미니즘', '나꼼수의 비키니 연쇄 시위와 논쟁의 전말', '성적 판타지 대 성적 결정권'으로 나누어 각기 독립적인 세 편의 비평문을 작성하였다. 각 비평문의 논제는 다른 두 비평문의 논제와 결합되고, 이들이 모인 연작 비평문은 나꼼수 비키니 시위-논쟁 퍼포먼스에 관한 '하나의' 페미니즘 해석과 평가를 제시하게 되었다. 각 비평문들은 서로를 참조하면서 서로를 논거로 사용하고 있다. 필진은 기획 단계부터 함께 하위 논제를 나누고 자료 조사를 하고 토론하면서 비평문 집필을 준비했다. 또한 초고, 재고, 완고가 나올 때마다 서로의 글을 공유하였다. 각 비평문은 각주에 서로의 페이지를 언급했다.

고은진의 「페미니스트의 비키니 시위는 유효한가?」는 나꼼수의 비키니 시위-논쟁 퍼포먼스에 대한 직접적인 비평에 앞서 신체 노출이 '페미니즘 전략'으로서 타당하며 유효한지를 분석한다. 서양과 한국에서 여성들이 노출 시위를 펼쳤던 역사를 되돌아보면서 각각의 전략을 읽고 평가하기 위해서는 시위의 사안과 맥락에 대한 구체적인 이해가 필요하다는 것을 강조한다.

오경미는 「나꼼수 비키니 시위 논쟁, 이대로 끝나도 될까?」에서 나꼼수 비키니 시위-논쟁 퍼포먼스의 일지를 소개하면서, 푸른귀 님, 이보경, 최용민의 연쇄 비키니 시위와 이에 대한 나꼼수의 방어적 태도를 비판적으로 검토한다. 그녀는 나꼼수가 주도한 비키니 시위-논쟁 퍼포먼스에서 핵심 논제는 여성들의 정치적 표현을 시각적 쾌락의 대상으로 소비한 것이라고 주장한다.

김주현은 「누가 여성의 성적 결정권을 걱정하는가?」에서 나꼼수 비키니 시위-논쟁 퍼포먼스가 가부장제의 유사/일부일처제에 속한 남녀의 성적 자기 결정권을 내세운 성적 판타지로 확산되는 것을 비판한다. 이는 자유주의, 가부장제, 유사/일부일처제, 성적 결정권이라는 개념틀 모두를 거스르

는 모순이며 도덕적인 기만이기 때문이다. 누군가 자유주의의 유사/일부일처제에 속해 있다면, 성적 자기 결정권은 자기 자신은 물론 파트너의 성적 행위 역시 대상으로 삼는다. 유사/일부일처제 내부에 있는 어떤 이가 그 외부에 있는 다른 이의 비키니 사진을 성적으로 사용하려면 자신의 파트너와 함께 합의해야 하며, 동시에 사진 게시자와의 명시적 합의도 필요하다는 것이다. 또한 나꼼수 측은 비키니 시위가 개인의 정치적 입장 표명에서 의도되었다고 주장하지만 누구보다 먼저 나꼼수 진영이 그 사진들을 성적으로 대상화했다는 점에서 스스로 퍼포먼스의 실패를 증명했다고 본다.

2부의 끝 '도전과 응답'에서 공동 비평문의 필진은 독자들과 후속 토론을 이어나간다. 비키니 시위와 논쟁이 하나의 퍼포먼스로 이어졌듯이, 비평과 토론 역시 이에 상응하는 양식을 채택하였다. 필진은 이 책의 출판에 앞서 『여/성이론』 26호에 이글의 초고에 해당하는 비평문들을 게재한 바 있다. 필자들은 자신의 제자, 동료, 독자에게 글에 대한 의견들을 보내달라고 부탁했고 그 중에서 흥미로운 도전이 담긴 발언을 선정하여 후속 토론을 이어나갔다.

대중의 문화-정치 퍼포먼스에 대해서는 비평가뿐만 아니라 대중 독자들도 함께 토론을 이어가야 한다. 비평가와 대중들의 토론은 그 자체로 나꼼수 비키니 시위-논쟁의 연속된 내부로서 퍼포먼스의 구성 인자이다. 필진과 독자는 비평과 토론을 통해 이 퍼포먼스를 지속적으로 확장·증폭시키고 있다. 우리 모두가 이 퍼포먼스의 주체인 것이다.

페미니스트의 비키니 시위는 유효한가?

● 고은진

어느 날 인터넷이 들썩였다. 한 여성의 비키니 사진이 인터넷에 게재되면서 그를 둘러싼 찬반논쟁과 누리꾼들의 설전이 끊이지 않았다. 감옥에 수감된 한 정치인의 석방을 위한 시위로서 비키니를 입은 여성이 자신의 사진을 게재한 일이 발단이 되었다. 그 사진을 보면서 필자는 논쟁의 한 가운데에서 개인적인 판단을 보류하고 비키니 시위라는 것이 무엇인지 고민하기 시작했다. 논쟁에 대한 판단 이전에 여성의 비키니 시위, 혹은 노출 시위가 과연 어떻게 이루어 졌으며, 어떻게 바라보아야 할 것인지 생각하게 된 것이다. 그런데 자료를 찾아봄에 있어서 비단 노출 시위에 국한할 문제가 아님을 깨달았다. 여성운동사에서 여성들이 자신을 드러내고, 특히 벗은 몸을 보여준 사례가 있었는지를 다루어야 한다고 생각했다. 따라서 여성들이 자신의 몸을 겉으로 드러내면서 여성들의 권리 신장을 추구했던 퍼포먼스 역사가 존재했는지를 살펴보고자 한다. 그러니 이제 이 글을 읽는 독자들은 비키니 사진은 일단 잊고 여성운동 활동에 대해서 함께 알아보고 고민해보았으면 좋겠다.1)

나, 밖으로 나갈테야!

일부 독자들은 비키니 시위와 여성운동 활동이 관련 없다고 생각할 수도

1. '나꼼수 비키니 시위-논쟁(다양한 관점에 따라서 이 시위에 대한 명칭은 각기 다르나, 여기서는 이와 같은 명칭을 사용하도록 할 것이다.)'에 대한 판단을 보류하고 여성들의 노출 시위에 대한 정보를 제공하는 글에 치중하고자 당시의 사진은 따로 참고자료로 글에 포함하지 않았다.

있으니, 여기서는 여성운동 활동과 이 시위의 연관성부터 알아보고자 한다. 왜냐하면, 여성운동 활동은 또 다른 의미의 '노출'이기 때문이다. 남성중심적 가부장제하에서 여성이 사회적으로 할 수 있는 일이 무엇이었을까? 그들이 할 수 있는 일이 있기나 했을까? 똑같은 사람인데 남자와 여자가 무엇이 그리 크게 다르다고 정치투표도 할 수 없으며, 남들의 눈을 피해서 살아야만 했던 것일까? 공적 장소에 여성이 등장하는 것조차 꺼렸던 역사에서 여성은 제 목소리를 내고 권리를 찾기 위해서 스스로를 노출했다. 이것을 상징적인 노출이라고 말하고 싶다. 그렇다면 여성이 제 권리를 찾은 것은 과연 언제일까? 불과 2세기 전의 일이다. 19세기부터 여성들이 정치적 권리를 찾고자 한 움직임이 있었으나 20세기에 이르러서야 참정권을 획득할 수 있게 되었으니, 성 불평등이 얼마나 오랫동안 지속되었는지 새삼 놀랍다. 물론 18세기 프랑스혁명과 계몽주의로 인해 여성의 정당한 권리에 대한 요구는 있었지만, 이것이 여성운동으로까지 이어지게 된 것은 19세기부터라고 할 수 있다. 그럼 대표적인 여성운동에 어떤 것들이 있는지 살펴보도록 하자.[2)]

그림 2-1. 운동을 촉진하는 포스터, 1909

그림 2-2 WSPU의 창립자 애니 케니와 크리스티나벨 팬크허스트

2 그림 2-1과 2-2는 다음의 홈페이지를 참고하였다. http://thomastallis-history.blogspot.com/2012/03/nuwss-national-union-of-womens-suffrage.html(검색일: 2012. 4. 21).

영국에서 전국여성참정권단체연합(National Union of Women's suffrage Societies: 이하 NUWSS, 1897년)과 여성사회정치연합(the Women's Social and Political Union: 이하 WSPU, 1903년)이 조직되었다. 이 두 단체의 성격과 양상은 달랐지만, 여성참정권을 위해 투쟁하는 목적은 동일했다. NUWSS는 "남성에게 당연히 주어지는 것처럼 동등한 조건으로 여성에게도 주어지는 의회 참정권을 얻기 위하여!"[3]가 조직의 목표였다. 이들의 활동은 여성참정권을 지지하는 의원들에게 압력을 행사하는 정도였으나, 그것의 결과가 미비하자 "투쟁적 조직인 WSPU로부터 자극을 받아 여성자유주의연맹, 영국여성금주협회 및 기타 다른 여성단체들과 함께 런던에서 집회를 개최하는 등 대중적 기반을 갖추어 나가게 되었다."[4] WSPU의 경우도 똑같이 여성참정권에 대한 목적을 가지고 있었지만, 이들은 온건한 NUWSS와는 다르게 "유리창에 돌을 던지는 것에서부터 방화에 이르기까지 전투적 전략(militancy)을 선택하였다."[5] 이들의 강경한 시위 중 1910년 11월 18일에 운동가들이 의회에 진군한 일이 있었다. 이때 "그들은 경찰과 남성 구경꾼들에 의해 공격당했으며 성적으로도 치욕을 당했다. 이날을 '검은 금요일'이라고 부른다"[6]고 천명했다. 여성주의 운동가들은 자신들도 같은 인간이기에 똑같은 권리 추구의 기회를 달라고 했을 외쳤으나 돌아오는 건 인간 이하의 대우와 처벌뿐이었다.

NUWSS와 WSPU는 여성들이 정치적 가치를 바꾸고자 했던 투쟁이었다. 그렇다면 이런 여성주의 활동은 정치적 가치투쟁에만 국한되는 것일까? 결코 그렇지 않다. 오히려 이런 시위는 문화적인 가치를 바꾸기 위해 더 많이 행해졌다고 할 수 있다. 그 첫 번째 이야기로 미술에 눈을 돌려보자.

3. NUWSS의 소식지인 The Common Cause 1910년 4월 18일자; 조성은, 「영국 여성 참정권운동에 대한 일연구, 1897-1928」, 이화여자대학교 석사학위 청구논문, 1999, 16쪽에서 인용.
4. 조성은, 위의 논문, 17쪽.
5. 위의 논문, 24쪽.
6. 위의 논문, 27쪽.

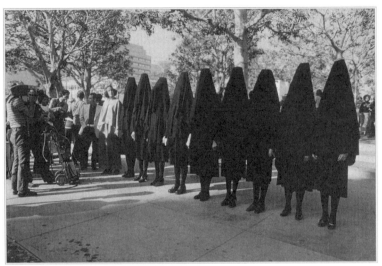

그림 2-3. 수잔 레이시, <애도와 분노 속에서>, 1977

1970년대부터 페미니즘 미술가로서 다른 작가와의 협업과 참여를 중시하는 퍼포먼스를 해왔던 수잔 레이시(Lacy, Suzanne)는 로스앤젤레스에서 <5월의 3주(Three Weeks in May)(1977)>라는 범시민 행사를 기획하여, 3주 동안 강간에 항의하고 그것을 조사했다. 그 해에 레이시는 요셉 보이스(Beuvs, Joseph)와 함께 공부했던 미술가이자 이론가인 레즐리 레보위츠(Labowitz, Leslie)와 공동작업을 시작했다. 그들의 첫 번째 합작인 <애도와 분노 속에서(In Mourning and in Rage)>(1977)(그림2-3)는 로스앤젤레스의 시청 밖에서 시행되었다. 이것은 대중매체가 일련의 살인, 좀 더 일반적으로 말해서 미국 도시에서 확산되는 여성에 대한 폭력을 선정적으로 다루고 있음을 알리기 위해서 여성들을 한데 모은 것이었다.[7] 격렬하지 않아도 검은 옷과 두건을 뒤집어쓴 것만으로도 시각적인 효과는 매우 강렬했다. 이들은 익명의 여성들로 발언은 없지만 어떤 발언보다 더 강한 힘을 보여준

7. 휘트니 채드윅, 『여성, 미술, 사회−중세부터 현대까지 여성 미술의 역사』, 시공아트, 2006, 462
−463쪽.

다. 검은 옷을 택한 것은 바로 애도를 위함이었다. 범죄의 대상인 여성들을 위한 추모이자 애도였으며, 다른 한편으로는 여성을 대상으로 한 범죄와 그것을 다루는 매스컴에 경각심을 가져달라고 시위했던 것이다.

눈여겨보아야 할 또 다른 시위는 매스컴에서 엄청난 주목을 받았던 게릴라 걸즈(Guerrilla Girls)의 시위이다. 이들은 미술계에 존재하는 남성중심적 구조에 대해 불만을 토로했고, 여성과 소수인종 차별에 대해 강도 높은 비난을 하였다. 이 포스터의 문구를 살펴보면 다음과 같다.

> 메트로폴리탄 미술관의 현대미술 섹션이 단 5퍼센트의 여성미술가의 작품을 걸고 있는 반면 이 미술관이 소장한 누드 중 85퍼센트가 여성이다.[8]

그림 2-4. 게릴라 걸즈 포스터, 1989

이들의 주장은 간단하다. 미술사 내에 분명히 존재하고 있는 많은 여성들의 작품은 대체 어디에 걸려있으며, 왜 미술관 내에는 여성누드가 남성누드보다 많은지, 또한 백인 작가에 비해 타 인종 작가들의 비율이 왜 이리 낮은지 의문을 제기하고 있다. 그들의 시위는 공격적이거나 노출을 감행하지 않는다. 미술사 내에서 유명한 작가의 여성누드 작품들을 고릴라 얼굴로 대신하고 자신들이 전하고 싶은 말을 포스터에 써서 공공장소에 붙인다. 물론 그들도 고릴라 탈을 쓰고 말이다. 이들의 가장 유명한 포스터(그림2-4)

8. 임승수 · 이유리, 『세상을 바꾼 예술작품들』, 시대의창, 2009, 22-23쪽.

는 앵그르(Ingres, Jean Auguste Dominique)의 작품 <오달리스크(Grand Odalisque)>(1814)에 고릴라 탈을 씌운 것이다. 이들이 이렇게 한 이유는 바로 "그림 속 여성들이 묘사되는 방식을 개선해보자는 개인적 차원의 변혁에서 벗어나 여성미술가들의 처우와 그림 속 여성들의 모습을 함께 바꿔보자는 집단적 운동가로서의 활동을 모색"9)하기 위한 것이다.

벗어라, 던져라 우리가 간다10)

앞의 사례에서 여성들은 자신의 최소한의 권리를 추구하기 위해서 상징적인 노출을 감행했다. 정치적·문화적 가치의 변화를 위해서 여성들이 대중 앞에 나서는 것이 중요했기 때문이다. 그리고 그것은 곧 여성들의 권리 향상에 도움이 되었다. 그렇다고 해서 남성중심의 가부장적인 제도 내에서 여성들이 마냥 자유로웠던 것은 아니다. 끊임없이 투쟁하는 여성들이 있었으니, 앞으로 살펴볼 이야기들은 여성들이 신체적인 노출을 투쟁의 수단으로 사용한 경우이다. 이들은 가부장적인 사회에서 항상 단정하고 아름다워야만 하는 여성에 대한 견해와 인식을 깨기 위해서 스스로 나선 것이다. 여성의 몸은 자신들의 소유라는 '몸의 주체성과 결정성'을 확고히 하기 위해서, 여성에게 가해졌던 보이지 않던 억압과 폭력에 맞서기 위해서 '노출'이라는 강력한 수단을 사용한 것이다.

한국에서 여성들이 신체를 노출했던 정치적 시위는 바로 1976년에 일어났던 동일방직 여성노동자들의 투쟁이다(그림2-5). 이들은 하루 8시간 동안 식사시간과 휴식 없이 섭씨 32도나 되는 곳에서 1분간 140걸음을 걸어야 했던 작업환경에 대해 노동자로서 최소한의 권리를 되찾고자 1972년에 조합을 만들었고 그때부터 그들의 힘겨운 투쟁이 계속되었다. 그러던 1976년 7월에 불법으로 대의원회의가 치러지고 남성노동자를 신임지부장으로 선

9. 위의 책, 22쪽.
10. 이 제목은 잡년행진의 '벗어라 던져라 잡년이 걷는다' 포스터 문구에서 따온 것이다.

그림 2-5. 1978년 2월 21일, 대의원 선거를 방해하기 위해 구사대들이 노조사무실에서 여성노동자들에게 똥을 뿌렸던 당시의 상황. ⓒ동일방직 해고 노동자 복직추진위원회 제공

출하면서 조합원들의 파업농성이 시작되었다. 3일째 되던 날, 무장 전투경찰 수백 명이 농성장을 에워싸며 연행해 가겠다고 협박했다. 이 과정에서 겁에 질린 이들은 옷을 벗으면 경찰들이 손을 대지 않을 것이라는 생각으로 노출을 하게 되었다.[11] 이들의 노출은 계획적인 것이 아니었고 급박한 상황에서 자신을 지키기 위해 어쩔 수 없이 선택한 최후의 보루였다. 이들은 벗고 싶어 벗은 것은 아니었다. 남성적 가부장제의 공적인 공간에서 어떤 여성이 벗고 싶어 할까? 벗고 싶지 않았지만, 필사적인 저항수단으로 노출을 선택했다. 그래서 지금까지도 후회하는 사람들이 있고, 심지어는 정신병원 치료를 받은 사람들도 있다. 그 여성들은 "가진 것이 몸밖에 없는 노동자"[12]였고, 그것이 노출투쟁으로까지 이어진 것이다.

이렇게 힘없고 소외된 여성들의 노출은 남아공에서도 있었다. 1990년대 후반 남아공에서 토지개혁정책으로 경작권을 상실하여 생존권의 위협을 받게 된 28명의 여성 농민들이 옷을 벗고 행진했다. 70세 여성을 포함한 노출시위대는 "굶주림에 지쳐 버둥대는 상황에 있는 사람들에게는 나체시위가 결코 상스럽고 음란한 행위가 아니다'라고 외쳤다. 그들은 자신들이 주린 배를 움켜쥐고 얼마나 분노하고 있는지를 세상에 알리기 위해서, 그리

11. 정명자, 「"민주주의가 이루어졌다고?" 동일방직, 그 후 30년」, 『프레시안』, 2006년 6월 10일 http://www.pressian.com/article/article.asp?article_num=100605101218 27&Section=03(검색일, 2012. 4. 21).
12. 김주희·임인숙, 「한국 비정규직 여성 노동자들의 노출투쟁: 최후 저항수단으로서의 몸」, 『한국여성학』 제24권 3호(2008), 62쪽.

고 일상생활에서 당면하고 있는 온갖 모순과 갈등을 폭로하겠다는 의도로 노출을 감행했다. 그 시위는 흑백분리주의 시대의 제도화된 관행들과 지형들을 조속히 바꿀 필요성을 알리는 놀라울 정도로 통찰력 있고 용기 있고 대담한 행위였다.[13)

앞에서 봤던 사례는 어쩔 수 없었던 선택의 기로에서 최후의 보루로 노출을 선택하여 투쟁을 강행한 것이었다면, 이제는 노출을 시위와 관련하여 전략적인 수단으로 사용한 사례를 살펴보고자 한다. 그 대표적인 예가 2011년 4월에 캐나다에서 일어났던 <슬럿워크(Slut Walk)>[14)이다(그림2-6).

그림 2-6. 캐나다 슬럿워크 시위

이 시위는 2011년 1월 24일 캐나다 토론토의 대학 캠퍼스 안전교육에서 한 경찰관이 언급한 "성폭행 피해를 당하지 않으려면 매춘부 같은 옷을

13. Rangan, H., & Gilmartin, M., "Gender, Traditional Authority, and the Politics of Rural Reform in South Africa", *Development and Change* 33(4), 2002, p. 655; 김주희·임인숙, 위의 논문, 45–46쪽에서 인용.
14. '슬럿(slut)'이라는 말은 성매매 노동자를 지칭하는 말로, 경찰관이 '슬럿'처럼 입지 말라고 한 발언 때문에 시위 때 많은 여성들이 일부러 성매매 노동자처럼 입고 시위에 참가하였다.

입지 말아야한다"는 발언 때문이었다. 이 시위는 3천여 명이 참여하는 집회로 진행되었으며 "야한 옷을 입고 싶을 때 입을 수 있는 권리"는 점차 확대되어 여성의 자기 결정권을 강조하는 방향[15]으로 전개되었다.

한국에서도 이와 유사한 시위가 일어났는데, 그것은 바로 '잡년행진(그림2-7)'이다. 이 시위는 '고대성추행사건'[16]이 발단이 되어 2011년 7월 16일에 속옷 내지는 다 비치는 옷, 혹은 망사 스타킹과 같은 야한 옷을 입은 여성들이 모여서 성범죄에 반대하는 시위를 벌였다. 이것은 단순히 성범죄 반대뿐만 아니라 야한 옷을 입을 권리를 주장하며, 야한 옷을 입는 것이 성범죄를 용인하는 것이 아니라고 항변하는 것이다.

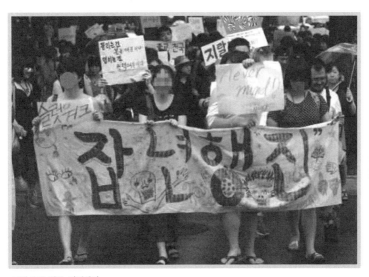

그림 2-7. 한국 잡년행진

15. 김재영, 「성폭행은 여자책임? '슬럿워크' 운동!」, 『국민권익위원회』, 2012년 2월 8일, http://blog. daum. net/loveacrc/5417(검색일: 2012. 4. 2).

16. '고대성추행사건'은 2011년 5월 21일에 발생한 의대생간의 성추행 사건으로, 9월 30일에 가해자 3명에게 실형이 선고되었고, 이들은 곧 항소하였다. 사건이 보도된 후에 가해자들의 출교를 원하는 청원이 여러 곳에서 실시되었다. 그러나 이후 가해자들이 학교에 다시 돌아올 것이라는 소문과 가해자 배씨가 악의적인 설문조사를 실시하거나, 공방 중 사생활폭로로 피해자는 2차 피해를 받기도 하였다. 고유라, 「의대생 성추행 사건, 발단부터 항소에 이르기까지」, 『의대생신문』 83호(2011. 10. 10), http://www.e-mednews.org/336(검색일: 2012. 4.15).

두 시위는 모두 성폭력에 있어서 여성들에게 책임을 전가하는 잘못된 가치관에 대항하기 위한 것이었다. 그래서 캐나다의 경우, 주최 측이 평소대로 입고 나와도 된다고 했음에도 불구하고 속옷만 입거나 짧은 하의, 패인 상의 그리고 망사 스타킹 같은 자극적인 옷차림으로 많은 사람들이 시위에 참여했다. 이들 중 '내가 입은 옷은 당신을 위한 것이 아니다'라는 피켓을 든 여성이 있었는가 하면, 한국의 경우는 '꼴리는 건 본능이나, 덮치는 건 권력이다'라는 피켓으로 여성의 결정권을 주장하였다. 성폭력 피해자인 여성이 원인을 제공했다는 식의 발언을 하는 사람들에 대한 항의와, 사회 전반적인 가치 오류에 대한 재고를 위해 여성들이 스스로 옷을 벗은 것이다. 그래서 이 시위는 통쾌했다. 성범죄의 대상이 된 것은 피해 여성의 옷차림 때문이라는 책임 전가에 일침을 가하고 있기 때문이다. 물론 이 시위를 바라보는 부정적인 시선도 있었다. 왜 굳이 노출을 감행해야 하느냐는 것이다. 공공장소에서 '슬럿'처럼 옷을 입는 것이 보기에 좋지도 않을뿐더러 아이들이 볼까봐 겁난다는 것이다. 그런데 이런 주장을 하는 사람들에게 '짧은 옷과 노출이 심한 옷을 입으면 안 되는 이유라도 있는 것인가? 여성은 항상 단정하고 예쁜 옷만 입어야 하는 것인가?'라고 묻고 싶다. 이 시위에 참여한 이들의 옷이 단순히 '야한' 옷은 아니었다. 좀 더 강했다. 남자들이 싫어하는 과한 화장과 섹시해보이지 않는 야한 옷이었다. 남성적 시선에서 봤을 때 전혀 즐겁지 않은 과격한 모양새였기에 거부감을 내비친 것이다. 이것 또한 여성에 대한 차별이다. 단정하고 예쁜 옷을 입는 여자만이 사회에서 인정받는 여자란 말인가? 혹은 당신들이 원하는 아름다운 여성이 섹시하게 벗어야만 노출시위를 인정할 것인가?

　　또 다른 경우를 살펴보자. 마른 모델들을 선호하는 패션계에 경종을 울리기 위해서 거식증에 걸려 뼈만 앙상하게 남은 이사벨 카로(Isabelle Caro)는 누드 캠페인 사진을 찍었다. 이 캠페인은 "2007년 가을 밀라노 패션

주간에 맞춰서 일간지와 거리 광고판에 일제히 공개되었다. 프랑스의 모델이자 배우였던 이사벨 카로는 15년 동안 거식증을 앓아왔고, 촬영하던 당시는 27세, 31kg"[17]으로 뼈만 앙상하게 남아있는 상태였다. 그런 그녀가 2010년 11월에 갑작스럽게 사망하게 되었고, 이후 2011년 4월에는 한국인 모델 김유리의 죽음으로 모델계 뿐만 아니라 전 세계가 들썩였다. 그녀는 몸무게로 인한 스트레스를 토로하는 글을 남겼다. 여성의 외모가 가장 강조되고 두드러지는 패션계에서는 여성 모델에게 큰 키와 마른 몸을 요구하기 때문이다. 이런 밑도 끝도 없는 외모에 대한 집착 때문에 남들보다 더 말라야하고, 또 말라야 한다. 이것이 결국 목숨까지도 앗아가는 것이다. 여성들에게 있어 이러한 외모에 대한 끝없는 압박은 대체 어디에서 기인하는 것일까? 외모에 대한 사회적인 가치를 바꾸기 위해 누드를 감행했던 이사벨 카로는 결국 이 사회가 가지고 있는 여성에 대한 잘못된 가치 때문에 죽게 된 것이다.

시위가 끝나도 남아있는 것

지금까지 정치적·문화적 시위에서 상징적이거나 간접적인, 혹은 직접적인 여성운동의 노출 활동에 대해서 알아보았다. 각 활동들이 제기하고 있는 문제도 중요한 부분이긴 하지만, 다른 한편으로 시위 자체가 가지고 있는 문제점들 또한 살펴봐야 할 것이다.

여성들이 '노출'을 감행할 때 감수해야 하는 부분은 바로 수치심이나 모멸감이다. 이것을 어떻게 극복할 것인가 하는 문제를 피할 수 없다. 그런데 이 부분에서 벨만(J. David Velleman)의 주장은 시사하는 바가 크다.

모든 노출이 수치심이나 모멸감을 유발하지는 않는다. 본인이 통제하지 못한 노출 상황이나 의도하지 않았던 노출만이 수치심을 유발할 수 있는 것이다.

17. KBS 생로병사의비밀 제작팀, 『여성의 몸(평생 건강 프로젝트)』, 예담, 2008, 28쪽.

비록 공공장소에서 노출을 하더라도 본인이 의도하고 스스로 통제한 행위였다면 수치심을 느끼지 않을 수 있다. 그렇다면, 의도적으로 노출을 투쟁수단으로 사용하는 사람들은 자신들의 벗은 몸 때문에 수치심을 느끼지 않을 수 있다. 노출된 몸에 사회적으로 부여된 수치심이 개인의 노출행위를 통제할 수 있는 내적 통제기제라면, 노출투쟁은 이런 통제기제가 작동되지 않고 있는 일탈적 행위이다.18)

이것은 사회에서 부여한 통제기제보다 여성 스스로 자신의 신체에 대한 주체성을 더 강조하게 된 경우라고 할 수 있겠다. 그런데 이런 신체의 주체성이 언제 어디에서나 가능한 것일까? 시위를 진행하는 상황에서는 자신의 노출을 자신이 통제할 수 있을 것이다. 하지만 시위 이후는 어떨까?

예를 들면, 한국에서 있었던 '잡년행진'의 경우 그것을 보도하는 언론의 태도가 매우 상반되었고, 그로인해 이 시위를 취재하는 방법도 달랐다. 실제로 시위를 취재진들 중에는 바닥에 엎드려 카메라를 아래에서 위로 향하는 각도로 사진을 찍은 사람들도 있었다고 한다.19) 현장에서 노출을 감행한 여성은 자신의 노출에 대한 스스로 통제는 가능하겠지만, 그것이 이미지화되어 인터넷 및 여러 매체에 떠도는

그림 2-8. 잡년행진 포스터

18. Velleman, J. David, "The Genesis of Shame", *Philosophy and Public Affairs* Vol 30. No. 1, 2001, 27–52쪽, 김주희·임인숙, 위의 논문, 44쪽에서 재인용.

19. 필자는 당시 시위에 참여했던 이충열씨와의 인터뷰를 통해서 당시 취재 분위기가 어떠했는지 알아보았다. 소셜네트워크(이하 SNS)로 시위에 관해 알게 되어 '잡년행진'에 참여하게 되었다는 이충열씨는 당시 시위 장소에 도착했을 때 시위에 참여하는 사람들과 취재진들 때문에 매우 혼잡하였다고 설명했다. 노골적으로 카메라 앵글을 아래에서 잡는 사람들이 있었고, 참가자 중 그것을 제지하는 사람도 있었다고 한다.

순간 그것에 대한 통제는 더 이상 불가능해진다. 행사 주최 측에서는 처음부터 이런 부분에 대해서 고민을 했고, 취재 시 사용하는 이미지를 통제하기 위해 포스터(그림2-8)에 '취재 및 촬영을 위한 가이드라인'[20]을 미리 정하고 알렸다. 시위 이후에 주최 측에서 이미지 통제를 했는가에 대한 확실한 정보는 없지만, 우려했던 것처럼 당시의 시위를 선정적으로 다룬 기사는 보지 못했다는 것이 참가자의 이야기였다. 이처럼 시위의 의도와는 상관없이 자신들의 이미지가 어떻게 소비될지 노출 시위자들은 고민해야 한다.

이미지 소비에 대한 문제는 미술 안에서도 끊임없이 제기되고 있는 문제이다. 이러한 문제를 가장 잘 파악하였던 작가는 바로 주디 시카고(Judy Chicago)이다. 시카고는 여성 신체 미와 쾌락을 여성 관점에서 다루는 작가들을 긍정적으로 평가하지만 이들 작품을 도판으로 사용할 때의 위험성을 명확히 알고 있었다. 시카고는 샐리 만(Sally Mann)이 자신과 자신의 딸이 오줌 누는 장면을 찍은 사진을 본인의 책 『여성과 미술』에 싣지 않았다. 시카고는 샐리 만의 사진이 여성의 저항적 이미지를 표현하는 동시에 오줌을 누는 행위가 여성에게 상당히 감각적인 즐거움을 줄 수 있음을 보여준다는 점에서 칭찬한다. 그러나 그녀는 "이 연작의 대표작들은 책에 싣기엔 너무 위험하다. 작가는 전혀 의도하지 않았다 해도, 아동을 대상으로 한 성도착으로 연결 지을 수 있기 때문이다"[21]라고 말한다. 그래서 그녀는

20. '취재 및 촬영을 위한 가이드라인'은 다음과 같다.
 1. 각종 언론매체에서는 기사를 작성할 시 반드시 보도자료를 참고하여 잡년행진의 개최 목적에 어긋나거나 왜곡되지 않도록 합니다.
 2. 행진 당일 사진 촬영 또는 인터뷰 요청 시 반드시 취재원의 사전 동의를 구해야 합니다.
 3. 선정적인 표현, 문구나 자극적인 단어 등을 사용하여 잡년행진의 본래 의미를 퇴색시키지 않도록 주의하여 주십시오.
 4. 인터뷰 요청. 당일 행진 취재를 준비 중인 매체가 있다면 사전에 기획 및 취재 의도를 밝혀주시고 논의해 주십시오.
 5. 행진 촬영 시 촬영을 원치 않는 사람들의 경우 신변 보호를 위해 최대한 노력해 주십시오. (모자이크 처리 등)
21. Chicago, Judith & Lucie-Smith, Edward, *Women and Art: contested Territory*, New York: Ivy Press, 1999, 153쪽; 김주현, 「여성 신체와 미의 남용-포스트페미니즘과 나르시시즘 미학」, 『美學』 제55집, 2008년 9월, 102-103쪽에서 재인용.

도판으로 "오해의 소지가 적은 다른 작품"을 선택했다.[22]

여성들이 자신의 몸을 직접 내보이기 위해서는 지금까지 언급한 자신의 신체에 대한 통제, 그리고 노출의 이미지가 소비되는 부분을 명확하게 인식하고 있어야 한다. 시카고의 말처럼 이미지 소비에 대한 문제점은 그 이미지를 배포하고 사용하는 사람에게도 책임이 있지만, 애초에 그런 이미지를 생산해내는 주체에게도 책임이 있는 것이다. 다양한 가치를 바꾸기 위한 노력들, 그리고 자신의 입장을 명확히 표명하는 일은 중요하다. 자신의 의도와 목적이 오도되는 일이 있어서는 안 되기 때문이다.

무엇이 그토록 당신을 벗게 했는가!

지금까지 다양한 여성운동 활동을 소개했다. 공적 장소에 등장하는 것조차 꺼렸던 여성들이 자신의 목소리를 높였던 상징적인 노출에서부터 기존에 있었던 누드사진을 사용하거나 벗고자 하지 않았는데 벗을 수밖에 없었던 소극적인 노출, 그리고 직접적인 노출을 수단으로 삼았던 시위까지, 여성운동 활동의 역사적 맥락을 함께 훑어보았다. 여기서 필자가 주목했던 것은 여성운동 활동에서 신체적 노출을 감행했던 문제에 대한 부분이었다. 이것이 왜 중요할까? 필자는 앞에서부터 계속 이야기했던 여성운동 활동의 맥락에서 나꼼수 비키니 시위 논쟁이 어떤 위치를 차지 할 수 있을지 살펴보고 싶었다. '푸른귀'라는 닉네임을 가진 여성이 수감된 정치인 석방을 위한 시위의 일환으로 자신의 비키니 사진을 인터넷이라는 가상의 공간에 소비시킨 부분이 어떤 맥락을 가질 수 있을지 궁금했던 것이다. 이미지의 생산 과정이 이데올로기에 오염되어 있고, 비키니 시위에서 재현된 여성성은 그들이 말하는 정치적 발언이라기보다는 가부장제의 스테레오 타입을 그대로 체현[23]한 것에 지나지 않는다. 이런 그녀의 비키니 시위는 성공했다

22 김주현도 역시 이러한 뜻에 동의하며 "샐리 만의 사진을 도판으로 공개하지 않는다"고 밝혔다. 김주현, 앞의 글, 103쪽 각주.

고 말할 수 있을까? 혹은 그녀가 개인의 주체성과 여성의 신체 주체성을 모두 가지고 있으며, 그것을 스스로 잘 통제하고 있는 것일까? 자신의 이미지 소비에 대한 통제는 또 어떠했는가? 이 모든 질문들에 대한 답은 이 글을 읽는 독자들의 몫이다. 하지만 여기서 그 판단을 한 번 더 보류해두자. 앞으로 이어질 두 글들을 다 읽어보고 다시 생각해보기를 권한다.

■ 참고 문헌

고유라, 「의대생 성추행 사건, 발단부터 항소에 이르기까지」, 『의대생신문』 83호(2011.10.10), http://www.e-mednews.org/336(검색일: 2012. 4. 15).

김재영, 「성폭행은 여자책임? '슬럿워크' 운동」, 『국민권익위원회』, 2012년 2월 8일, http://blog.daum.net/loveacrc/5417(검색: 2012. 4. 12).

김주현, 「여성 신체와 미의 남용 - 포스트페미니즘과 나르시시즘 미학」, 『美學』 제55집, 2008년 9월.

김주현, 「퍼포먼스의 존재론과 휴리스틱스」, 김주현 외, 『퍼포먼스, 몸의 정치: 현장비평과 메타비평』, 여이연, 2013.

김주희·임인숙, 「한국 비정규직 여성 노동자들의 노출투쟁: 최후 저항수단으로서의 몸」, 『한국여성학』 제24권 3호(2008).

임승수·이유리, 『세상을 바꾼 예술작품들』, 시대의창, 2009.

정명자, 「"민주주의가 이루어졌다고?" 동일방직, 그 후 30년」, 『프레시안』, 2006년 6월 10일, http://www.pressian.com/article/article.asp?article_num=10060510121827&Section=03(검색일: 2012. 4. 21).

조성은, 「영국 여성 참정권운동에 대한 일연구, 1897-1928」, 이화여자대학교 석사학위 청구논문, 1999.

채드윅, 휘트니, 『여성, 미술, 사회 - 중세부터 현대까지 여성 미술의 역사』, 김이순 역 옮김, 시공아트, 2006.

KBS 생로병사의비밀 제작팀, 『여성의 몸(평생 건강 프로젝트)』, 예담, 2008.

23. 김주현, 「작품의 의도와 해석-실재 주체, 내포적 주체, 가설적 주체」, 이 책, 262쪽.

나꼼수 비키니 시위 논쟁, 이렇게 끝나도 될까?

● 오경미

<나는꼼수다> (이하 나꼼수) 4인방과 관련된 비키니 시위 논쟁은 2012년 새해부터 한국을 떠들썩하게 만들었다. 이 논쟁은 1월 26일에 언론이 대대적으로 기사를 보도하면서 공론화되었다. 그러나 2월 5일 나꼼수 총수 김어준의 사과하지 않겠다는 입장표명과, 2월 7일 정봉주 전의원의 사과편지를 끝으로 논쟁은 유야무야 마무리되었다. 시간이 어느 정도 지난 시점에서 이 논쟁을 들추어보는 이유는 다양한 정치적 입장들에 의해 이 논쟁의 논점이 변질되었다고 생각하기 때문이다.

필자는 나꼼수 비키니 시위 논쟁의 세 가지 핵심 사건인 푸른귀 님의 시위, MBC의 이보경 기자와 사진작가 최용민의 연쇄시위, 추후 나꼼수가 표명한 입장을 중심으로 이 논쟁에 얽혀 있는 문제점들을 살펴보고자 한다. 먼저 논쟁의 방아쇠 역할을 한 푸른귀 님의 시위와 푸른귀 님과 나꼼수를 지지하기 위해 MBC 이보영 기자와 사진작가 최용민이 벌인 연쇄시위를 통해 정치적 주체로서의 여성, 그리고 자신의 신체를 정치적 표현의 수단으로 활용하는 문제를 논의할 것이며, 나꼼수의 입장 표명을 통해서 여성의 정치적 표현(신체)을 시각적 쾌락의 대상으로 바라보는 남성 중심적 시각을 문제시할 것이다.

아쉽다, 푸른귀 님…

오늘날 여성들이 정치적 발언을 위해 자신의 신체 일부나 전체를 노출하

는 비키니 시위 또는 누드 시위가 자주 벌어지곤 한다. 여성이 신체를 적당히 가리는 것을 미덕으로 여기는 대부분의 사회와 문화에서 여성이 비키니만 입고 거리를 활보한다는 것은 강한 충격을 야기하기 때문에 적절한 정치적 표현의 수단이 될 수 있다. 절박함을 표현한다는 점에서 강한 효과를 얻을 수 있고, 여성들이 가부장적 남성들의 시선을 정면으로 응수하는 성 정치적인 의미까지도 담을 수 있기 때문이다. 그러므로 비키니 시위 혹은 노출 시위는 그 목적과 자율성이 충분히 반영된다면 여성이 정치적 주체성을 획득하기에 효과적인 수단으로 활용될 수 있다.[1]

정봉주 구명을 위해 '푸른귀'라는 ID를 쓰는 한 여성이 벌인 비키니 1인 시위 역시 주목할 만하며 의미가 있는 사건이다. 한국에서 특정 정당을 지지하고, 정치 사범으로 현재 구속되어 있는 특정 정치인을 지지하는 1인 시위, 그것도 여성에 의한 시위는 그간 흔치 않았다는 점에서 유의미하다. 정치라는 공적인 영역이 주로 남성들의 성역으로 인식되어 왔고, 정치적 주체는 암묵적으로 남성을 지칭하는 용어로 수용되는 한국의 정치 현실에서, 여성이 자신의 신체를 드러내어 정치적 발언을 했다는 것은 파격적이고 그만큼 절박함을 표현하였다고 해석할 수 있기 때문이다. 그러나 이 시위는 근본적인 한계를 안고 있다. 어떤 이들은 이 시위로 인해 불쾌했고, 어떤 이들은 이 시위를 보며 성적 쾌락을 느꼈고, 어떤 이들은 이 여성의 볼륨감 넘치는 몸매에 주눅이 드는 경험을 했다.

푸른귀 님은 총 두 장의 사진[2]을 찍고 인터넷에 게재하였는데, '가슴이 터지도록 나와라 정봉주'라는 문구를 가슴에 적은 뒤 오른 손 엄지를 세우

1. 고은진, 「페미니스트의 비키니 시위는 유효한가?」, 이 책, 142-145쪽.
2. 이 글을 준비하면서 고은진과 필자 그리고 김주현은 '나와라 정봉주 국민본부' 홈페이지에서 비키니 시위를 처음 시도했던 푸른귀 님의 사진과 그 후에 등장한 여러 비키니 시위 여성들의 사진을 게재하지 않기로 결정을 하였다. 그 이유는 이 글에 푸른귀 님의 사진을 비롯한 다른 비키니 사진을 싣는 순간 이 사진들이 당시 그녀들의 의도와 다르게 성적 쾌락의 수단으로 활용되었던 것과 동일한 결과를 야기할 수 있기 때문이다. 이는 주디 시카고가 자신의 책 『여성과 미술』에 샐리 만이 그녀의 딸과 함께 오줌 누는 장면을 싣지 않았던 그 목적과 같다. 고은진, 위의 책, 147-148쪽.

고 있다. 한 장의 사진은 각도가 위에서 아래를 향하고 있으며 또 다른 한 장은 가슴을 정면에서 촬영하여 가슴을 강하게 부각하고 있다. 이 여성의 신체적 특성과 문구는 여성이 전달하고자 하는 정치적 의견의 의미와 효과를 증폭시키는 효과를 분명히 가진다. 그러나 동시에 남성의 성적인 상상력을 자극하고, 성적인 행위를 노골적으로 암시하는 행위로 읽힐 가능성도 있다.

인터넷 사이트인 <나와라 정봉주 국민본부>에 게재되어 있는 이 사진에는 많은 댓글이 달려있는데, 그 중 "정봉주 의원님께 감사해야 할 사진이네요", "봉도사님 나오기 전에 제 코피가 먼저 나오겠어요..ㅋ"3) 등 노골적으로 자신이 이 사진을 보며 성적인 상상을 하고 있다는 암시를 하는 댓글이 달려 있다. 또 푸른귀 님이 사진을 게재한 6일 후인 26일에 '불법미인'이라는 ID의 여성 역시 푸른귀 님과 동일한 의도로 비키니 사진을 찍어 동일한 홈페이지에 게재하였다. 이 사진에도 역시 푸른귀 님의 사진의 댓글과 유사한 댓글이 달렸다. "봉도사님 이거 보시면 흥분하실텐데, 큰일입니다, 약빨두안서시면...", "저거 프린트해서 봉도사님 감옥에 보내고싶다 ㅋㅋ; 감퇴제 드시니까 괜찮겟지?ㅋㅋ", "맘도 몸도 너무 이쁜 처자...동생소개하고시퍼요...감사하고..사랑해요..", "누가 개시한 가슴인가 안했으면 더 내려봐 진단해 보게"4) 이 같은 댓글은 푸른귀 님 혹은 그녀와 동일한 인식을 공유하는 여성들의 의도와 달리 이 사진을 다른 의미로 받아들이고 해석하는 사람들이 있음을 여실히 증명한다.

이 비키니 시위가 가진 또 다른 한계는, 푸른귀 님이 의도치 않게 비키니 시위를 특정인만의 성역으로 만들어버렸다는 것이다. "타고 난 신체적 특성이 미흡하여 벤치마킹 못하고 있습니다. 부러우면 지는거다...ㅠㅠ"5),

3. http://www.freebongju.net/index.php?mid=Authenticshot&page=33&document_srl=42859&cpage=2#comment(검색일: 2012. 3. 18).
4. http://www.freebongju.net/index.php?mid=Authenticshot&page=28&document_srl=57619(검색일: 2012. 3. 18).

"난 살쪄도 가슴만 빼고 찌더만....부럽당..암튼 옷태도 날거고 수영장 가도 너무 예쁘겠네요. 좋겠땅...아~~~부러우면 지는거당. 그래도 응원합니다. 뭐라뭐라 지껄이는 사람들....에잇..찌질이들...하고 넘기삼...."6)과 같은 댓글들이 달렸다.

자신의 몸이 자신의 의도와 상관없는 의미로 해석될 가능성이 있다는 점을 푸른귀 님은 더 고민했어야 했다. 고은진의 글에서 보는 바와 같이 비키니 혹은 노출 시위는 정치적·문화적 의제를 전달하는 효과적인 수단으로 활용될 수 있지만 그것이 사회·문화적으로 소비되는 순간 그 시위를 행한 정치 주체들의 의도를 벗어나는 결과가 발생할 수 있기 때문이다.7)

지금까지 비키니 시위 논쟁을 보는 필자의 관점을 간략하게 정리했다. 이 사건이 벌어졌을 당시 페미니스트들과 나꼼수의 반응은 어떠했을까?

페미니스트 vs. 나꼼수

이 논쟁은 어떻게 대한민국을 들끓게 할 정도로 파급력을 가지게 되었을까? 공지영이나 진중권과 같은, 진보진영 혹은 나꼼수의 동지라고 여겨졌던 유명인들이 나꼼수를 비판한 것이 가장 큰 이유일 것이다. 정치적 입장과 신념을 위해서는 내부 비판을 꺼려하는 것이 한국의 정치 현실이지만(이와 같은 정치적 성향은 진보와 보수 양측에서 동일하게 나타난다) 이들은 이 어리석은 관행을 반복하지 않았다. 페미니즘적 입장에서 나꼼수를 비판한 의견들을 제외하고 정봉주 전의원이 수감된 날부터 1월 31일까지 일어난 일들은 일지형식으로 간략하게 정리하고 넘어가겠다.

5. http://www.freebongju.net/index.php?mid=Authenticshot&page=33&document_srl=42859&qpage=2#comment(검색일: 2012. 3. 18).
6. http://www.freebongju.net/index.php?mid=Authenticshot&page=28&document_srl=57619(검색일: 2012. 3. 18).
7. 고은진, 앞의 글, 145~148쪽.

일 시	내　용
1월 17일	정봉주 전 의원 수감
1월 20일	푸른귀 비키니 1인 시위 사진 업데이트
1월 21일	김용민이 "정봉주 전의원이 성욕 감퇴제 복용하고 있으니 수영복 사진 마음 놓고 보내라"고 한 발언 방송됨
1월 26일	·한명숙 의원의 정봉주 전의원 면회 ·정봉주 전의원 구속에 반대하는 유시민 의원의 1인 시위 ·비키니 시위 사진이 언론에 본격적으로 보도
	불법미인 또 다른 비키니 시위 사진 유포
	비키니 시위 찬반 논란 확산
1월 27일	주진우 기자가 "가슴 응원 사진 대박이다. 코피를 조심하라"고 적은 '접견 민원인 서신'을 트위터에 공개
1월 28일	공지영이 트위터에 공식적으로 나꼼수 3인방에게 사과 요구
	이화여자대학교 커뮤니티에 주진우 기자를 비판하는 글 게재
1월 30일	진중권 역시 나꼼수에게 공식적으로 사과 요구
1월 31일	보수진영이 이 사건에 미온하게 대처하는 진보진영 비판

　공지영은 1월 28일 자신의 트위터를 통해 나꼼수가 여성을 성적으로 비하한 점은 분명히 사과해야 한다는 의견을 표명하였다. 이는 1월 21일 김용민이 "정봉주 전의원이 성욕 감퇴제를 먹고 있으니 수영복 사진을 마음 놓고 보내시라"[8]고 언급한 것과 주진우가 "비키니 사진 대박이다 코피를 조심하라"[9]고 쓰고 트위터에 올린 정봉주 전의원 접견 서신을 접한 뒤에 벌어진 일이다. 같은 날 주진우의 접견 서신을 보고 한 네티즌은 <주진우 기자님께 보내는 메일>이라는 제목의 장문의 글을 이화여자대학교

8.　장윤선, 「씨바 조또은? 나꼼수에 엄숙 요구하지 마」, 『오마이뉴스』, 2012년 2월 4일, http://www.ohmynews.com/NWS_Web/view/at_pg.aspx?CNTN_CD=A00016934 57(검색일: 2012. 3. 18).

9.　테오(팟캐스트 '누나 화났다' 진행자), 「'나꼼수' 네 분께 드리는 편지」, 『경향신문』, 20112년 2월 6일, http://news.khan.co.kr/kh_news/khan_art_view.html?artid=2012 02062107225&code=990402(검색일 : 2012. 3. 18).

동문 커뮤니티에 게재하였고[10] 이 글은 빠르게 인터넷 상에 퍼지게 된다. 진중권 역시 자신의 트위터에 공지영과 같은 의견을 내면서 나꼼수가 사과할 것을 요구하였다.

이 세 입장은 나꼼수 멤버들이 대수롭지 않게 생각한 문제, 이 여성의 정치적 의도보다 신체를 주요 이슈로 거론하며 시각적 쾌락과 유희의 대상으로 바라본 사실을 지적하며 이 사건의 논점을 명확하게 했다. 그러나 나꼼수 멤버들은 이러한 반응들에 묵묵부답으로 일관했다. 이 논쟁은 그 후 8일간 더 지속된 후 마무리되었다. 과연 이 논쟁의 논점은 사건이 마무리되는 그 순간까지 유지되었을까?

연쇄시위, 무차별적 논점 일탈

우리들은 시간이 흐르면서 뚜렷한 정치적 입장을 가진 이들이 각자의 목적을 위해 적극적으로 이 논쟁을 쟁점화하는 것을 보았다. 그 중 MBC 이보경 기자와 사진작가 최용민이 나꼼수는 물론 푸른귀 님까지 옹호하기 위해 실행한 또 다른 시위는 눈여겨 볼 필요가 있다. 푸른귀 님의 비키니 시위와 같으면서도 다른 이들의 시위는 어떤 의미를 함축하고 있을까?

이들의 시위에는 푸른귀 님의 시위로 인해 나꼼수를 비난하는 여론이 조성되자 이를 잠재우기 위해 푸른귀 님의 비키니 시위에서 젠더의 문제를 삭제하려는 의도가 전제되어 있다. 이보경의 비키니 사진과 최용민의 누드는 푸른귀 님의 시위에서 '(여성의) 가슴은 쟁점이 아니다'라는 아주 강한 반박이다. 그러나 이 둘의 반박은 케케묵은 성역할을 반복하여 여성에게서 정치적 발언과 표현의 자율성을 박탈해버리는 결과를 낳았다. 이들은 이 논쟁에서 젠더 문제를 없애 페미니스트들의 비판을 정면으로 반박하려 하

10. 조수경, 「나꼼수 '가슴응원'? 진보와 꼰대의 차이 뭔가」, 『미디어오늘』, 2012년 1월 3일,
 http://news.naver.com/main/read.nhn?mode=LSD&mid=sec&sid1=103&oid=006&aid=0000054514
 (검색일: 2012. 3. 15).

였으나 그들의 의도와 달리 오히려 젠더 문제를 부각하는 결과를 초래했다.

이보경과 최용민은 각기 다른 방식으로 이 논쟁에서 가슴을 지워내려 하였다. 이 둘의 사진에서 공통점을 발견할 수 있는데, 그것은 이들의 육체가 '젊고 볼륨 있는 여성'의 것이 아니라는 사실이다. 즉 동등하지 않은 근거로 반박을 한 지점에서부터 논점 일탈은 시작되었다.[11]

사진작가 최용민의 사진은 비키니라기보다는 누드 사진에 가깝다. 몸은 정면을 향하게 하여 조명에 최대한 노출하고, 시선은 등 뒤쪽으로 돌려 얼굴이 노출되지 않도록 함으로써 관람자가 그의 몸에 시선을 집중할 수 있도록 하였다. 또한 그는 "형 진지하다, 내 모델 내놔"라는 문구를 가슴과 옆구리에 페인팅하여 누드 사진의 의도를 전달하고 있다.

이보경은 눈이 내린 아파트 주차장에서 분홍색 비키니를 입고 셔터쉐이드를 쓰고 가슴에 "가슴이 쪼그라들도록", "나와라 정봉주"라는 페인팅을 하고 찍은 사진을 2월 3일 인터넷에 게재하였다.[12] 그녀는 "추운 날씨에 노구를 이끌고" 나꼼수를 응원하기 위해 비키니 사진을 찍었다고 덧붙였다.[13] 같은 날 그녀는 한 언론사와의 인터뷰에서 "푸른귀 님은 일종의 찧고 까부는 수준인데 너무 과도하게 비난의 대상"이 되고 있기 때문에 시위에 동참하였다고 밝혔다.[14]

이들은 이 논쟁에 너무 단순하게 접근하였다. 이 논쟁은 이들의 생각처럼 단순히 여성성을 제거하는 방식으로 해결될 수 없고, 그렇게 되어서도 안 된다. 이 둘의 반박은 결과적으로 여성은 정치적 주체성을 가질 수 없다는 결론을 도출하거나 여성의 정치적 주체성을 특정한 방식으로 한정해 버렸다. 이보경은 나이 든 여성의 신체를 부정적으로 묘사하고 말았다. '쪼

11. 두 사람의 사진 역시 푸른귀 님의 사진을 게재하지 않았던 것과 동일한 이유로 이 글에 싣지 않았다.
12. 조현호, 「MBC 중견 여기자 '나와라 정봉주' 동조 비키니 시위」, 『미디어오늘』, 2012년 2월 3일, http://www.mediatoday.co.kr/news/articleView.html?idxno=100135(검색일: 2012. 2. 8).
13. 조현호, 위의 글.
14. 위의 글.

그라든 가슴과 '노구'는 가슴 때문에 논란이 일었으니 가슴을 없애고 정치적 의도만을 부각하겠다는 취지였을 것이다. 그러나 한편으로 이 표현은 가슴이 빈약하거나 나이가 들어 가슴이 쪼그라들었다는 의미로도 읽힐 수 있다. 즉 이보경은 가슴을 비가시화하기 위해 나이 든 여성의 가슴을 더 이상 매력적이지 않은 것으로 묘사해 버린 것이다.

최용민의 누드 사진은 여성의 정치적 주체성이 남성의 그것과 동등한 의미와 지위를 갖지 않음을 보여주었다. 최용민의 누드는 타인의 시선을 경유할 필요도 없으며 그럴 의도도 처음부터 없다. 그는 자신의 누드 사진으로 강함, 진지함, 결연함을 과시하는데, 그의 남성성은 근육질 몸매로 인해 더욱 두드러진다. 이것은 푸른귀 님이 자신의 신체를 통해 정치적 주체성을 표상하는 것과 반대이다. 최용민의 누드 사진은 남성과 여성 사이에 존재하는 성차를 확고히 구분한다. 푸른귀 님은 가슴이 터지도록(감정이 북받쳐 올라) 정봉주가 나와야 한다고 외쳐대지만 최용민은 진지하고 침착한 태도와 강인한 행동으로 상대를 압도한다. 이와 같은 구도는 감정은 여성의 것, 이성은 남성의 것이라는 성역할 구분을 반복하고 있는 것이다.

신체적 특성과 그에 맞는 적절한 태도는 정치적 주체의 발언에도 영향을 미친다. 이보경과 최용민은 성차를 근거로 정치적 주체성을 특정한 성향으로 구분하고 규정하였다. 둘의 주장에는 남성(혹은 여성의 냄새를 풍기지 않는 이보경과 같은 사람)만이 이성적인 사고를 할 수 있고, 여성들은 남성들이 성공적으로 정치적 사안을 마무리할 수 있도록 '가슴'으로 그들을 응원하고 격려한다는 케케묵은 성역할 구분이 전제되어 있다. 이보경이 푸른귀 님의 비키니 시위를 "찧고 까부는 수준"[15]이라고 한 발언 역시 그녀가 푸른귀 님의 태도를 깜찍하고 귀여운 것으로 규정하고 있다고 해석할 수 있다. 그러므로 이들의 시위는 애초의 비키니 시위에서 가슴을 지워내기보

15. 위의 글.

다, 혹은 푸른귀 님의 비키니 시위에서 정치적 의도를 부각했다기보다 오히
려 정치적 발언과 표현의 방식을 젠더화했을 뿐이다. 여성의 정치적 주체성
은 결국 귀엽고 깜찍한 애교로 마무리 되었다. 나꼼수는 이 문제에 어떤
대답을 했으며 그 대답에는 어떤 의미들이 숨겨져 있을까?

또 다시, 나꼼수

결국 나꼼수는 입장표명만 했을 뿐 사과하지 않았고 이 논쟁은 유야무야
마무리되었다. 이 논쟁을 이렇게 끝내도 되는 것일까? 우리들은 나꼼수와
결별하는 것 외에는 다른 방법이 없는 것일까?

나꼼수는 사건이 무의미하게 마무리되어 갈 즈음 2월 5일에 공개한 방송
에서 자신들의 입장을 밝혔다. 그러나 그 입장표명은 매우 실망스러웠으며,
이들의 반박이야 말로 이 사건의 본질을 가장 잘못 해석한 주장이었다.
나꼼수가 제시하고 있는 입장을 정리하면서 이들이 간과했던 문제점과 여
성주의 진영에서 불쾌해했던 지점은 무엇인지를 이야기해 보자.

비키니 시위 논쟁과 관련하여 나꼼수가 밝힌 입장은 대략 네 가지 정도
로 정리할 수 있다. 나꼼수는 ①파편화된 정보들의 잘못된 배열로 이상한
인과 관계가 만들어졌으며 이 신뢰할 수 없는 인과 관계가 주진우와 김용민
을 마초로 둔갑시켰고, ②비키니녀와 나꼼수 4인방 사이에는 권력 관계가
성립하지 않기 때문에 성희롱이 아니며, ③성적으로 대상화했지만 짧은 순
간이고 생물학적 완성도에 감탄한 것이다. 또한 모든 사람들이 타인을 성적
인 대상으로 바라보기 때문에 문제없으며, ④저질 성적 개그를 하는 것은
정봉주를 기분 좋게 하고 '가카'를 열 받게 만들려는 의도라고 하였다.[16]

나꼼수는 푸른귀 님이 수영복 사진을 올린 시기보다 정 전의원이 성욕
감퇴제를 복용하고 있으니 수영복 사진을 올리라는 내용을 녹음한 날짜가

16. 나는꼼수다, 「봉주5회」, 『딴지라디오 홈페이지』(http://radio.ddanzi.com), 2012년 2월 10일 방송분,
 http://radio.ddanzi.com/index.php?mid=Ggomsu&page=2&document_srl=18938(검색일: 2012. 2. 11).

시기적으로 앞서기 때문에 그녀가 비키니 사진을 올린 것과 자신들은 아무 상관이 없다고 주장하였다. 그러나 인과 관계가 성립되지 않는다는 사실이 여성주의 진영에서 느낀 불쾌한 감정을 해소해주지 않는다. 왜냐하면 여성주의 진영에서 불쾌한 감정을 느낀 것은 인과 관계에 의한 배열이 아니라 '수영복 이야기', '성욕 감퇴제 이야기', '코피', '수영복 사진 분과' 등 나꼼수가 그간 방송에서 지속적으로 여성들을 성적 농담의 대상, 시각적 쾌락과 유희의 대상으로 환원해 왔던 측면들 때문이다. 인과 관계가 맞아떨어졌다고 생각했기 때문에 감정이 폭발한 것이며, 이와 같은 불쾌한 감정은 오래 전부터 축적되어 있었다.

또 김어준은 푸른귀 님과 자신들 사이에는 권력 관계가 성립하지 않기 때문에 성희롱이 아니라고 주장하였다. 그러나 이 주장은 성희롱이 발생하는 여러 상황들 중에서 극히 부분적인 사례를 이 사건에 적용한 것이다. 성희롱의 발생에 권력 관계의 성립 여부를 논하는 것이 이 사건에 대한 적절한 변론이 될 수 있을까? 성희롱은 직장 내(혹은 특정한 단체 내)의 계급 관계가 역전된 상태에서도 일어날 수 있다. 남성 부하 직원이 여성 직장 상사를 성희롱 하는 경우도 흔히 발생한다. 할머니가 젊은 남성에게 성희롱 혹은 성폭력을 당하기도 한다. 따라서 성희롱이 권력 관계 때문에 발생하므로 이 비키니 시위에 대한 자신들의 반응은 성희롱이 아니라는 나꼼수의 변론은 설득력이 떨어진다.

또한 자신들이 이 여성을 짧은 순간(1초도 안 걸리는 순간) 성적인 대상으로 본 것은 사실이지만 그 후 "이 시위의 방식, 발랄하고 통쾌한 시위 방식에 관해 논의했고 생물학적 완성도에 감탄한 것은 사실이지만 누구나 타인을 대상화한다"[17]고 반론을 펼쳤다. 나아가 "섹시한 동지도 있을 수 있다"며 덧붙였다. 그러나 주진우 기자는 수영복 사진을 접한 뒤 정봉주

17. 위의 방송.

의원을 면회하기 위해 작성한 접견 서신에 "수영복 사진 대박이다, 코피를 조심하라"[18]라고 트위터에 올렸다. 1초라는 시간 안에 그 모든 행동들을 할 수 있었을까? 정말 이것이 가능했다면 주진우의 민첩함이란 대단한 수준이라고 말할 수 있겠다. 또한 김어준은 모든 사람들이 타인을 성적 대상으로 바라본다고 자신 있게 말하며 자신의 주장을 강화하는데, 그 근거가 무엇인지 궁금하다.

마지막으로 김어준은 야한 농담을 하고 방송에서 성적 코드를 강화시킨 장본인이 자신이며 이와 같은 행동을 하는 이유는 정봉주 전의원의 기분을 풀어주고, 청와대에 보고되는 접견 서신을 보고 '가카'가 열 받도록 하려는 목적이 있다고 설명했다. 그러나 김어준의 발언은 여성들의 신체적인 특성을 위무의 목적으로 대상화하고 있음을 시인한 것이며 여성을 농담 따먹기의 대상으로 바라보고 남성들의 정치적 논쟁을 위한 수단으로 도구화하였음을 인정한 발언이다. 정봉주 전의원의 기분을 풀어주는 데 있어 성적인 농담만한 것이 없고 이 성적인 농담에는 꼭 여성들이 등장해야 제 맛이라는 의미를 담고 있기 때문이다. 또한 성적 농담의 궁극적 목적이 '가카' 열 받게 하기라면서, 정작 성욕이 감퇴했다는 정봉주 전의원의 코피를 걱정한 것은 스스로 자신들의 의도를 배반한 것을 증명한다.[19] 여성들이 나꼼수에 실망하고 등을 돌린 것은 이러한 구구절절한 입장이 그다지 설득적이지도 않고 그들이 말하는 변화의 과정에 섹슈얼리티, 젠더의 문제는 '여전히' 빠져 있다는 사실을 알게 되어서일 것이다. 이 사건을 경험하면서 여성들은 나꼼수가 자신들을 정치적 주체 혹은 동지로 인식하기보다 정복하거나 빼앗아야 하는 대상, 누군가를 열 받게 하기 위해 사용하는 도구 내지 수단으로 간주한다고 느꼈다. 또한 여성들은 나꼼수를 비롯한 진보 남성들이 지향하는 변혁의 스펙트럼이 그리 넓지 않으며 이 변화에 늘 그래왔듯이 여성의

18. 테오, 앞의 글.
19. 김주현, 「누가 여성의 성적 결정권을 걱정하는가?」, 이 책, 188쪽.

문제는 빠져있다는 사실을 깨닫고 실망하였던 것이다. 여성들은 나꼼수만은 다르기를 바랐으며 지금까지 그렇지 않았다면 앞으로 변화할 수 있기를 바라고 기다리고 있다. 공지영이 나꼼수에게 사과를 요구하면서도 그들에 대한 신뢰는 여전하다는 말을 덧붙인 것은 아마도 이 같은 맥락일 것이다.

■ 참고 문헌

고은진, 「페미니스트의 비키니 시위는 유효한가?」, 김주현 외, 『퍼포먼스, 몸의 정치: 현장비평과 메타비평』, 여이연, 2013년.

김화영, 「김용민 인터넷방송서 욕설·막말 파문」, 『연합뉴스』, 2012년 4월 3일, http://news.naver.com/main/read.nhn?mode=LSD&mid=sec&sid1=100&oid=001&aid=0005573723(검색일: 2012. 4. 5).

나는꼼수다, 「봉주5회」, 『딴지라디오』(http://radio.ddanzi.com), 2012년 2월 10일 방송분. http://radio.ddanzi.com/index.php?mid=Ggomsu&page=2&document_srl=18938(검색일: 2012. 2. 11).

불법미인, 「불법미인의 불법시위」, 『나와라 정봉주 국민본부 홈페이지』, http://www.freebongju.net/index.php?mid=Authenticshot&page=28&document_srl=57619(검색일: 2012. 3. 18).

장윤선, 「씨바 조또는? 나꼼수에 엄숙 요구하지 마」, 『오마이뉴스』, 2012년 2월 4일, http://www.ohmynews.com/NWS_Web/view/at_pg.aspx?CNTN_CD=A0001693457(검색일: 2012. 3. 18).

조수경, 「나꼼수 '가슴응원'? 진보와 꼰대의 차이 뭔가」, 『미디어오늘』, 2012년 1월 3일, http://news.naver.com/main/read.nhn?mode=LSD&mid=sec&sid1=103&oid=006&aid=0000054514(검색일: 2012. 3. 15).

조현호, 「MBC 중견 여기자 '나와라 정봉주' 동조 비키니 시위」, 『미디어오늘』, 2012년 2월 3일. http://www.mediatoday.co.kr/news/articleView.html?idxno=100135(검색일: 2012. 2. 8).

테오(팟캐스트 '누나 화났다' 진행자), 「'나꼼수' 네 분께 드리는 편지」, 『경향신문』, 20112년 2월 6일, http://news.khan.co.kr/kh_news/khan_art_view.html?artid=201202062107225&code=990402(검색일: 2012. 3. 18).

푸른귀, 「가슴이 터지도록」, 『나와라 정봉주 국민본부 홈페이지』, http://www.freebongju.net/ndex.php?mid=Authenticshot&page=33&document_srl=42859&cpage=1#comment(검색일: 2012. 3. 18).

누가 여성의 성적 결정권을 걱정하는가?

● 김주현

　이 글은 앞의 두 글과 달리, <나는 꼼수다>가 권장하고 SNS에서 몇몇의 남녀가 참여한 나꼼수 비키니 시위-논쟁 퍼포먼스의 정치적 올바름 여부를 논의하지 않는다. '다소 논점일탈일 수도 있지만' 필자는 나꼼수 비키니 시위-논쟁을 가부장제 일부일처제의 성적 판타지와 성적 자기 결정권의 관점에서 바라보고자 한다. 아니 도대체 나꼼수 비키니 시위-논쟁이 가부장제 일부일처제와 무슨 관련이 있단 말인가? 결혼을 무기로 남편에게 붙어 그의 돈, 성, 감정을 독점하는 가부장제의 수혜자 여성들은 물론, 기회만 있으면 화목한 집안 자랑에 목숨을 거는 가족주의 수호자들이나 입에 올릴 법한 일부일처제를 근거로 나꼼수 비키니 시위-논쟁을 말하겠다니, 경악과 실망 속에 지금 이 책을 덮어야겠다고 다짐하는 독자가 있을지 모르겠다. 아! 그렇다면 당황한 필자는 이 성마른 독자들께 잠시만 기다려달라고, 왜 필자가 이토록 고루한 논제를 다루려 하는지 잠시만 더 읽어달라고 간절하게 부탁해야겠다.

　필자는 이미 고백했다. "다소 논점일탈일 수도 있지만"이라고. 데이비드 흄(David Hume)을 굳이 언급하지 않더라도, 우리는 근접성으로 인과관계를 판단하는 오류를 자주 범한다. 하지만 현실 세계에서 겪는 사건 중에는 상상을 뛰어넘는 충격 속에 그저 존재를 의식한 것만으로 판단력을 마비시키는 강력한 것들이 있다. 만일 그토록 강력한 사건 몇 개가 시·공간적으로 근접하여 일어난다면 이들의 관계는 필연적인 양 보인다. 이제부터 나꼼수 비키니 시위-논쟁이 한창이던 바로 그때, 필자에게 실제로 일어났던 사건을 이야기 하려고 한다. 그래서 회의주의자인 흄과 비판적 독자들에게 답을

구하고자 한다. 과연 나꼼수 비키니 시위-논쟁의 바로 그 시기에 필자가 겪은 개인적 사건을 함께 논의하는 것이 논점 일탈인지/아닌지를 말이다.

여성주의 흥신소를 찾아서

필자는 나꼼수 비키니 시위 논쟁 당시 이에 대해 적극적이고 진지한 대응을 하지 않았다.[1] 1월 초 "푸른귀"라는 아이디의 한 여성(이하 푸른귀 님)이 정봉주 전 국회의원(이하 정봉주)의 석방을 지지하며 비키니 사진을 올렸고 몇몇의 여성과 남성 사진 역시 잇달아 게시되었다.[2] 이 퍼포먼스는 전문 논객과 대중의 격렬한 논쟁으로 이어졌는데, 이 논쟁 역시 퍼포먼스의 통합적 연쇄로서 간주되어야 한다. 다각적 관점에 선 사람들이 상호작용하는 퍼포먼스는 어느새 SNS 문화 정치의 보편적 양식이 되었다. SNS에서 '비키니 시위-논쟁' 퍼포먼스의 무한 연쇄는 이제 퍼포먼스가 미술관을 나와 어디에서든 이루어질 수 있으며 예술가가 아니더라도 누구나 참여할 수 있고, 상호작용 속에 끊임없이 증식한다는 것을 보여준다.[3]

그러나 나꼼수 비키니 시위-논쟁이 '자발적 게시'와 '리트윗'을 통해 끊임없이 확장·재구성되는 흥미로운 퍼포먼스의 구조를 보여줌에도 불구하고, 당시 필자는 멍한 상태로 불쾌감만 느꼈다. 이 퍼포먼스가 사소하거나 무의미해서가 아니었다. 필자는 당시 이에 버금가는/더 강력한 사건을 겪고 있었다. 시·공간적 근접성은 두 사건의 유사성으로 수렴되며 마치 이 두 사건이 태생적으로 견고하게 결속된 것처럼 보였다. 나꼼수 비키니 시위 논쟁 일지에 따르면,[4] 푸른귀 님이 비키니 사진을 게시하고 공지영 씨가 나꼼수에 대해 지지와 연대 사이에서 세밀하게 의문을 제기한 트윗이 올라

1. 필자는 나꼼수 비키니 시위를 둘러싼 토론이 과도한 성 대결로 치달을 무렵 개인 홈페이지에 이 토론이 논점일탈을 범하고 있다고 적었던 것 외에 이를 주제로 발언한 바 없다.
2. 오경미, 「나꼼수 비키니 논쟁, 이렇게 끝나도 될까?」, 이 책, 154쪽.
3. 고은진, 「페미니스트 비키니 시위는 유효한가?」, 이 책, 145-146쪽.
4. 오경미, 앞의 글, 154쪽.

오기 전, 그러니까 1월 22일 경이었다. 필자는 후배로부터 충격적인 문자 한 통을 받았다. 문자에는 다음과 같은 질문이 적혀있었다. "언니, 간통 현장을 잡아주는 여성주의 흥신소가 있나요? 저 지금 급해요ㅠ ㅠ;;;"

이 문자는 간통죄 유지에 긍정적이지 않던 필자에게 다른 시각을 제공해 주었다. 후배는 남편에게 그의 연애를 눈치 챘다는 정보를 어설프게 흘림으로써 파트너[5] 보호 차원의 역공격을 당하고, 조심스레 찾아간 흥신소로부터 개인정보를 공개하겠다는 협박까지 받게 되면서 이 모든 일이 후배 자신의 결함과 잘못 탓인 양 몰리고 있었다. 피해자가 가해자로 전도되는 이상한 상황이었고 후배는 자기모멸과 죄책감에 거의 제정신이 아니었다.

세상은 시끄러웠다. 보수 매체는 여성 운동 단체가 정치적 동지 의식으로 나꼼수의 마초적 행위에 비판적 태도를 취하지 않는다고 연일 떠들었고, 김어준은 오프라인 시사토크쇼에서 정체 모를 권력 관계의 부재를 운운하며 음모론을 반복했다. 필자는 가부장제 일부일처제에 속한 남성/여성들이 성적 자기 결정권을 '자유롭게' 발휘한 나쁜 예, 곧 후배 남편의 간통을 마주하고는, 성적 농담과 판타지가 뒤섞인 일상의 문화-정치, 곧 나꼼수 비키니 시위-논쟁 퍼포먼스에 대해 점점 더 불쾌해졌다.

그 시기 필자는 바빴다. 본의 아니게 가부장제 일부일처제의 더러운 그림자 속을 헤집게 된 것이다. 심장이 벌렁거려 물도 밥도 못 먹는다는 후배의 손을 잡고 상담소와 모임을 찾아다니며 아직도 우리 사회에서 전업 주부란 참으로 무력한 존재라는 것[6]을 새삼 깨달았다. 만일 당신이 배우자[7]의 뜨거운 연애를 발견했다면 그 이후의 일정은 정해져있다. 물론 처음

5. 배우자의 성적 파트너를 보통 '상간녀', 혹은 '상간남'으로 부른다.
6. 물론 가부장제 수혜자로서 막강한 권력을 행사하고 있는 전업 주부들도 있다. 여기에서 이들은 다루지 않겠다.
7. 유사/일부일처제란 아직 혼인신고는 하지 않았지만 지속적으로 일대일 관계를 유지하고 있는 커플을 뜻한다. 법적인 규제는 없지만 커플들은 사귀는 동안 배타적인 이항관계를 유지하고자 한다. 이 글에서는 유사/일부일처제 관계에 있는 지속적인 성적 파트너를 '배우자', '파트너', '상대방'과 같은 용어를 혼용한다. 혼인 관계에 있는 지속적인 성적 파트너는 응당 '배우자'라 부르겠

엔 충격, 공포, 황망함을 견디기 어려울 것이다. 그러나 신중하고 기민하게 움직여야 한다. 배우자 간통의 추정/직시 — 예를 들어 배우자의 통화 목록 이나 잦은 출장, 혹은 가방 속 섹스 도구의 발견 등 — 의 충격을 추스를 새도 없이, '이젠 더 이상 사랑 따위 바라지도 않으니 재산 분할이라도 제대로 하게' 누구라도 하고 싶지 않을 온갖 더럽고 치사한 증거 찾기에 나서야 한다. 두려운 마음으로 흥신소를 물색하고, 거의 해커 수준으로 배우자와 그 성적 파트너의 개인 정보를 확보하고, 법적 조언을 얻어 만반의 준비를 해두어도, 정작 소송은 길고 어렵고, 승소는 쉽지 않으며, 승소를 한다 해도 손에 쥐는 건 거의 없다. 거기다 그 기간 내내 견뎌야 하는 감정 노동은 어쩔 것인가? 그러니 차라리 배우자의 사생활 따위야 처음부터 아는 척 하지 말고, '너는 너, 나는 나'로 사는 게 차선의 해결책이라는 거다. 그러나 그 형벌(모른 척하기, 무시하기)의 집행자 역시 평생 같은 형벌(모른 척 당하기, 무시당하기)을 감내해야 하니 얼마나 황당한가? 벌을 주는 자가 같은 벌을 받아야 하는 부당한 구조인 것이다.

도대체 이 고통을 누구와 나눌 수 있을까? 이 부끄러움, 모멸감, 죄책감을 평화롭게 가정을 꾸리고 있는/있다고 믿는 유부녀들이 알기나 할까? 바로 후배 역시 얼마 전까지 다음 휴가지를 결정하는 게 일상의 최대 고민인 팔자 좋은 유부녀였다. 후배는 간통과 이혼에 대한 정보를 검색하다 같은 처지에서 고통과 조언을 나누는 인터넷 카페를 찾아냈고, 다행스럽게도 조금씩 마음의 안정을 찾기 시작했다. 후배가 '처음 안 날'이라는 제목으로 카페에 글을 올렸을 때, 만일 간통 현장을 잡을 요량이면 함께 가주겠다며 언제든 전화하라는 답글이 올라왔다. 무엇보다 스스로를 지켜야 한다며 정신 차리라고, 밥 잘 챙겨먹고 예쁜 옷도 입고 아이들에게 평상시처럼 잘 해주라는 조언도 올라왔다. 후배는 카페에 올라온 글들을 읽으며 소리

지만 유사/일부일처제에서는 그렇게 부를 수 없기 때문이다.

내어 울었다. 결국 쪽지를 보내 오프라인에서 카페 회원 한 분을 만났다. 배우자의 상습적 연애를 벌써 3년째 조용히 지켜보며 뒤를 캐고 있다는 그 분은 후배에게 노하우를 담담히 전수했다. 함께 그 분을 만났던 날, 필자는 그 비장하고 허망한 표정이 마음에 남아 잠을 자지 못했다.

시간은 빠르게 흘렀다. 정봉주의 사과 편지가 공개되고 비키니 시위-논쟁 퍼포먼스의 열기가 사그라지기 시작할 무렵이었다.[8] 후배는 일상을 꾸리기 시작했다. 요리도 하고 청소도 하고 아이들 질문에도 제대로 답변하기 시작했다. 지금 후배는 여성단체에서 상담을 받고, 법적 조언을 구하고, 카페 활동도 하면서 마지막 싸움을 준비하고 있다. 평생의 신역이 될 듯하니 서두르지 않겠다고, 그간의 고마움을 담아 설핏 미소도 보여주었다. 후배는 내 집 마련하며 친정에서 빌려온 돈을 다 갚고, 아이들이 모두 성인이 되는 4년 뒤에, 이혼하기로 결심했다. 더 이상 아내로는 살지 않겠지만, 남은 4년간 죽을힘으로 엄마와 딸로서의 의무를 다하겠다는 것이다. 동시에 끝없는 감시, 증거 모으기, 법적으로 유리한 위치에 서기 등 긴장을 늦추지 않고 할 일이 많단다. 요즘의 놀라운 정보 통신의 발전이 역으로 배우자와 그 파트너의 신상 털기에 여러모로 도움이 된다고 한다.[9] 참 이상한 말이지만 그렇게 마음에 칼을 품는 것도 삶을 지키는 한 방법일 수도 있겠다 싶다.

낭만적 사랑은 열정적 사랑의 일상화?

여성주의 흥신소를 찾는 절박한 요청은 필자에게 많은 생각을 하게 만들었다. 많은 사람들을 만났고, 막장 드라마에 나올 법한 엄청난 사연들을 듣게 되면서 가부장제 일부일처제의 어두운 그림자, 특히나 가장 내밀하고

8. 오경미, 앞의 글, 154쪽.
9. 그 기술들은 배우자의 간통으로 고통 받고 있는 사람들이 어렵게 확보한 것들로서, 여기에 공개하지 않는다.

치욕스러운 면면을 들여다보게 되었다.

하지만 처음부터 이 글의 관점과 방향에 대해 불편함을 느낀 독자라면 이제 더 이상 참지 못하고 한마디 하고 싶을지 모르겠다. 성, 사랑, 섹슈얼리티는 사적인 것이고, 감정, 취향, 판타지와 관련되어 있는데, 이를 부부라는 명분으로, 혹은 가부장제 결혼제도로 규제하겠다는 것은 너무 고루하지 않을까? 기혼자라고 해서 사랑을 해서는 안 된다는 법이 있는가? 일상을 비집고 기적처럼 찾아온 사랑을 굳이 '간통'이라 부르고, 소중한 파트너를 '상간남/녀'라 부르는 것은 의도적인 폄하와 비난이 아닌가? 사랑으로 맺어진 부부라 해도 사랑의 유통기한은 있기 마련이고, 오히려 배우자에게 새로운 사랑이 찾아왔다면 축복하며 아름답게 이별하면 되는 것 아닌가? 게다가 사랑에는 반드시 파트너가 있기 마련인데, 꼭 간통이 남성의 전유물이라도 되는 양 후배의 경험에 초점을 맞추는 것은 '성급한 일반화의 오류'가 아닌가? 어차피 이것은 모두 성적 자기 결정권의 문제 아닌가?

아닌 게 아니라 '여성주의 흥신소'를 찾는 후배의 문자를 받자마자 필자는 여성주의자 몇 분에게 도움을 청했다. 그분들도 "글쎄… 그런 건 없는 걸로 아는데… 간통은 사적인 건데… 이를 법적으로 구속하는 것에는 반대하는 입장이라…"든지, 아니면 "흥신소가 필요하다는 건 아무튼 증거를 잡아 상대를 협박하거나 법으로 처벌하겠다는 건데, 배우자라고 해서 상대의 감정을 모두 소유하고 관할할 수 있는지부터 증명해야 하지 않나?"와 같은 답변을 하였다. 물론 친절하게 여성주의 상담소와 변호사들을 추천해주었고, 이러한 상황이 얼마나 어려울지 후배를 걱정해주었지만, 그래도 결국 사랑을 법, 제도로 통제하거나 처벌하는 것에는 반대하거나 유보하는 입장이었다.

필자도 전에는 그렇게 생각했다. 사랑이 끝났다면 '찌질하게' 굴지 말고 '쿨하게' 보내주라고. 하지만 후배를 통해 가부장제 결혼의 진면목을 다시

그림 2-9. 애드바르트 뭉크, <눈맞춤>, 1894, 뭉크
미술관. 사랑에 빠진 첫 순간을 표현하고 있다.

보게 되었고, 간통죄에 대해 좀 더 신중한 입장에 서게 되었다. 오해를 막기 위해 먼저 말해야겠다. 필자는 간통죄 유지나 가부장제 일부일처제의 신성함, '정상 가족'의 수호, 조강지처의 권한 등등을 주장하려는 것이 아니다. 그러나 이 글의 논의 대상은 이미 일부일처제, 혹은 배타적이고 지속적인 2항 관계(유사/일부일처제)에 속해있거나, 혹은 이를 지지하고 지향하는 사람들로 한정한다. 그 이유는 필자의 후배를 비롯하여 많은 사람들이 속해있고 지지하고 지향하는 이 현상이 왜 보편적인지, 그리고 그럼에도 왜 갈등과 고통이 계속되는지를 살피기 위해서이다.

필자의 의문은 다음과 같다. 유사/일부일처제를 선택한 사람들은 자신의 성적 결정을 막연히 당연한 것, 자연스러운 것, 정상적인 것으로 간주할 뿐, 왜 스스로 유사/일부일처제를 수행한다는 것이 무엇인지, 그럼으로써 자신에게 주어진 역할과 규범이 무엇인지를 명확히 인지하지 못하는가? 다른 선택을 하고 싶다면, 다르게 살고 싶다면, 그렇게 하라. 그러나 지금 유사/일부일처제를 선택했다면, 그 제도와 규범 안에서 자신이 어떻게 미끄러지고 있는지, 그것이 의미 있는 미끄러짐인지, 아니면 기만적인 책략인지를 진지하게 따져보라는 것이다. 따라서 이 글은 유사/일부일처제와 무관하게 사는 사람들을 다루지 않는다. 즉, 다자 관계나 임시적 2항 관계(예를 들어 원나잇 스탠드, 섹파[10] 등), 비혼 등을 지지하고 지향하는 사람들의

10. 섹스 파트너를 지칭하는 인터넷 용어이다. 섹스 파트너는 임시적이기도, 지속적이기도 하고, 경제적 보상을 하기도 하고, 하지 않기도 한다. 인터넷 검색창에 '섹파'를 치면 섹파를 연결해주

경우 이 글을 부분적으로, 혹은 유비적으로 적용할 수는 있겠지만 그 가치와 양상은 매우 다를 것이다.[11)

군이 엥겔스의 『가족의 기원』을 언급하지 않더라도, 가부장제와 자본주의는 일부일처제와 깊은 관련이 있다. 성, 사랑, 섹슈얼리티는 사회의 지배권력과 담론에 깊이 관련되어 있고, 그런 점에서 공적이고 정치적이다. 그러나 서양 근대의 결혼제도는 공/사 구분을 통해 가정의 영역을 신비화한다. 가정은 사적 영역을 대표하며, 윤리나 법적 통제로부터 면책 특권을 부여 받는다. 그야말로 사적 공간인 가정에서 존재론적 위계, 강압적인 성별 분업, 폭력, 모욕, 감금 등이 일어난다고 해도, 그것은 집안일로 치부된다.

그러나 가정은 전적으로 사적 공간이 아니다. 원칙상 일부일처제는 신의(fidelity), 곧 정조를 의무로 한다. 일부일처제의 배타적 2항 관계는 문자 그대로 서로를 독점하는 것을 뜻한다. 그러나 정조의 의무는 비대칭적으로, 임신과 출산을 담당하는 여성에게만 강요되었다. 근대의 가정 역시 다른 사회적 관계와 마찬가지로 사적 소유, 곧 재산권 행사를 주된 과제로 삼았다. 아내의 정조는 적자 상속의 필요조건이다. 결국 가부장제와 자본주의가 결합된 지배 권력과 담론이 부부간 비대칭적 윤리를 만들어낸 것이다.

기든스(Anthony Giddens)는 열정적 사랑을 일상생활을 벗어나는 긴박함으로 규정한다.[12) 세상의 모든 것이 갑자기 정지하고 동시에 자신의 이익과 관심사마저 저버리는 열정적 사랑에서는 오직 성적 매력만이 중요하다. 열정적 사랑은 밤도망, 밀월여행으로 상징되며 그 근간은 '에피소드적 섹슈얼리티'이다.

그런데 근대 가정의 낭만적 사랑은 열정적 사랑의 전형적 특징인 성적 매혹, 즉 상대방에 대한 일시적 이상화를 영구적인 것으로 변화시키려 한다.

는 사이트를 쉽게 찾을 수 있고, 스마트 폰 어플에서도 얼마든지 섹파를 구할 수 있다.

11. 이들을 논외로 하는 것은 이들이 다 좋기 때문이 아니라 지면상 이를 다룰 수 없기 때문이다. 이들의 성적 수행에 대한 후속 논문을 기대한다.

12. 앤서니 기든스, 『현대사회의 성, 사랑, 에로티시즘: 친밀성의 구조 변동』, 새물결, 2001.

그러나 이는 이념일 뿐이다. 낭만적 사랑은 열정적 사랑의 안정적 지속화가 아니라 변이이고 결국 다른 종류의 것이다. 열정적 사랑이 일상으로부터의 일시적 해방을 추구한다면 낭만적 사랑은 자유와 자아실현을 결합한다. 즉, 열정적 사랑이 오직 상대의 성적 매력에 몰두한다면 낭만적 사랑은 자신의 삶을 완성해줄 상대의 인격적 매력에 끌린다. 즉, 낭만적 사랑은 영혼의 사랑으로 규정된다.

지적했듯이, 서양 근대에 부르주아 가정은 상속의 적법성을 판별하는 아내의 정조와 모성을 발명했다. 따라서 부부의 성은 '생식(reproduction)'을 목표로 한다. 칸트나 쇼펜하우어가 부부의 성에서 쾌락을 언급하기는 했지만 그것은 언제나 부차적인 목표였다. 가정/일터, 사적/공적 영역의 구분은 자녀 양육을 모성애에 귀속시켰다. 이제 여성은 아내이자 어머니라는 이중적 이미지를 갖게 된다. 그리고 이 이중적 이미지에서 아내란 성적 파트너가 아니라13) 가정 살림을 도맡는 사람을 뜻한다. 또한 어머니는 상속자를 양육하는 사람을 뜻한다. '아내가 여자보다 아름답다'는 말은 아내는 '성적으로 매력 있는 '여자가 아니라는 뜻이고, 이는 아내와의 섹스를 가족 간 근친상간이라고 농담하는 이유가 된다.

영혼의 사랑이란 불완전한 존재가 타자(배우자)를 통해 자신을 완성하는 것을 뜻한다. 낭만적 사랑은 '동반자적 사랑'으로, 원칙상 남편과 아내는 모두 불완전한 존재이다. 그러나 낭만적 사랑은 가부장제에 기반하므로 이 사랑은 오직 여성만의 과업이 된다. 불완전한 존재인 여성은 완전한 남성에 의존한다. 여성은 소위 '남편 뒷바라지'를 통해 남편에 대한 '투사적 정체성'을 확보한다.

근대 가정의 여성은 존재론적으로, 사회적으로 남편에게 종속되며, 영혼의 사랑은 부부가 더 이상 성적으로 끌리는 것은 불가능하다는 것을 전제한

13. 신혼 기간에는 열정적 사랑이 낭만적 사랑 속에서 지속되는듯한 착각에 빠지기도 한다.

다. 이것은 낭만적 사랑의 안정된 일상을 사는 기혼자에게 열정적 사랑의 틈입이 언제든 일어날 수 있다는 것을 뜻한다. 즉, 낭만적 사랑의 결혼은 원칙상 배우자의 열정적 사랑을 규제할 힘이 없다. 그래서 낭만적 사랑은 '강박적 섹슈얼리티'로 규정된다. 부부가 배타적이고 지속적인 이항관계라는 것은 강박적일 뿐이다. 영혼의 사랑은 배우자의 열정적 사랑을 막는 것이 아니라 그것을 용서하고 승인하는 것을 뜻한다. 니클라스 루만(Niklas Luhmann)은 18세기 빅토리아조의 낭만적 사랑은 열정적 사랑과 결혼을 통합하고자 많은 선행 조치를 취했지만, 결국 성도덕의 실패작이었을 뿐이라고 지적한다.[14]

남편과 아내 모두 열정적 사랑에 빠질 수 있다. 앞에서 언급했듯이, 간통에는 파트너가 있기 마련이고 유부남의 간통 파트너는 유부녀일 수도 있다. 또한 최근 여성들의 사회 진출과 의식화를 통해 낭만적 사랑의 성별 비대칭성이 점점 완화되고 있다. 게다가 가사 노동이나 자녀 양육을 아예 하지 않거나 남편과 분담하는 유부녀들도 늘어나고 있다. 이에 따라 전에 비해 영혼의 사랑보다 자발적으로 열정적 사랑을 택하고 추구하는 유부녀들도 늘어나고 있다. 그러나 원칙과 실천 모두에서 남편이 열정적 사랑에 빠질 가능성이 더 높다. 낭만적 사랑은 여성을 사적 가정 영역에 고립시키고, 불완전한 존재로서 남성에게 의존하게 만들며, 아내로

그림 2-10. 얀 베르메르, <열린 창가에서 편지를 읽는 여인>, 1657, 드레스덴 국립 미술관. 그림 속 여성은 구애의 편지를 받고 근심과 설렘 속에 고심하고 있다.

14. 니콜라스 루만, 『열정으로서의 사랑: 친밀성의 코드화』, 새물결, 2008, 24쪽.

서의 살림과 어머니로서의 자녀 양육에 몰두하게 만든다. 낭만적 사랑의 일상은 여성에게 더 밀착되기 때문에 아내들은 이를 끊어내고 열정적 사랑에 빠져들 기회가 상대적으로 적다. 나아가 남성의 간통 상대가 비혼 여성일 수 있고 가부장제의 남녀 관계가 여전히 남성의 욕망에 의해 주도된다는 점은 열정적 사랑에 빠지고 싶은 남편들에게 유리하게 작동한다.

잠깐! 쉬어가기

남자들의 간통이라니! 몇몇 독자들은, 결코 그렇지 않다고, 요즘이 어떤 세상인데 아직도 여성들을 그토록 무력하고 소외된 존재로 생각하냐고, 필자의 분석이 시대착오적이라고 생각하는 독자들이 있을 것이다. 물론이다. 그래서 필자는 유사/일부일처제에서 낭만적 사랑의 신의가 오직 여성에게만 강요되던 현상은 완화되었고, 열정적 사랑에 몸을 맡기는 여성들이 늘어나고, 숨어있던 숫자가 가시화되고 있다고 말했다.

그러나 그럼에도 아직 신의의 성별 비대칭성은 존재한다. 이 글의 결론을 다시 미리 말하자면 남자 혹은 여자가 섹스이든, 자위이든, 성적 판타지이든 간에, 어떤 성적 퍼포먼스를 유사/일부일처제 관계의 파트너와 함께 혹은 혼자 혹은 다른 이와 수행하고자 한다면, 이 관계 안에 있는 커플은 각기 성적 자기 결정권자로서 이에 대해 서로 토론하고 합의해야 한다는 것이다. 이것이 자유주의적 유사/일부일처제에서 성적 자기 결정권의 진정한 의미이다. 필자의 관심은 남성 혹은 여성 중 누가 간통을 하는가가 아니며, 설사 둘 중 누가 간통을 하더라도 필자의 결론을 손상시키지 않는다. 그럼에도 왜 필자는 계속 남성들의 간통을 언급하는가? 어쨌든 현실에서는 아직 간통하는 남성들이 수적으로 많고[15], 그로 인해 독특한 양상이 나타나

15. 이는 실제로 간통을 한 경우만을 지칭하는 것이 아니다. 이후의 논의는 성적 수행에서 유사/일부일처제의 파트너를 속이고 다른 상대를 찾는 모든 행위를 포함한다.

고 있기 때문이다. 이 양상은 구체적으로 분석되어야 한다. 현실을 간과하고 결론만을 주장하는 것은 의미가 없다.

필자는 강의실에서 20대 대학생들에게 페미니즘을 강의할 때 그 '초연한 발랄함'에 종종 당황한다. 이제 막 10대를 통과한 초롱초롱한 눈망울의 남/여학생들은 성적 차별이든 성적 차이이든, 그것은 자신과 무관하다고 생각한다. 대부분 이들이 경험한 사회생활은 학교였고 여전히 학교에 속한 이들은 특별히 불운한 일을 겪지 않았다면, 남성/여성으로 살아간다는 것을 심각하게 생각할 기회가 없었을 것이다. 꿈 많은 이들은 아직 미래를 알지 못하며 현실의 경험조차 미화한다. 그러나 대학의 회식, 엠티, 조별활동, 장학생 선정, 혹은 직장의 취업, 승진 등 일련의 사건을 겪으면서 성별 정체성의 의미와 함의를 깨닫기 시작한다. 성별 정체성에 대한 자각은 연애를 시작하고, 특히 성관계를 갖거나 임신, 출산, 육아에 돌입할 때 명확해진다. 아직도 이념상 순결 이데올로기가 만연한 한국에서 영계 신드롬, 곧 '무지함의 섹시함'이 격려되다가 갑자기 산전수전 다 겪은 폭 퍼진 아줌마로 전이되는 과정은 너무 빠르다. 이에 대해 어떻게 대처할 것인가?16) 그럼에도 이들은 현실감이 없다. 모든 남성/여성이 각기 다른데, 어떻게 그들을 하나로 묶는단 말인가? 위치의 복합적 차이가 부상하면서 이들은 공감과 연대에 더욱 냉담해졌다.

그런데 돌이켜보면 필자 역시 다른 여성들의 이야기에서 단절감과 생경함을 자주 느꼈다. 벌써 8년 전의 일이다. 필자는 공동 연구팀에서 페미니즘 미학을 연구했다. 이때 같은 연구팀의 여러 여성 학자들과의 만남은 남성/여성들의 차이와 동일성을 이해하는 계기가 되었다. 처음에는 매주 세미나에서 이 여성 학자들이 제시하는 사례나 관심사는 필자에게 구태의연하게

16. 한국 학생들보다 성관계를 일찍 시작하고 공적으로 성 담론이 더 많이 논의되는 서양의 경우, 대학 안에 미혼모 학생들을 위한 다양한 지원 프로그램이 마련되어 있고, 교내 성폭력이나 데이트 강간을 막는 가이드라인이나 사후 대응을 위한 학칙, 상담소, 커뮤니티 등이 잘 갖춰져 있다.

느껴졌다. 이 여성들과 필자의 나이차는 지금 필자와 학생들의 나이차보다 훨씬 적었는데도 말이다. 예를 들어 그 여성 학자들은 부엌에 들어오는 것에 치욕을 느끼거나, 아내 혼자만의 여행을 '깨진 접시'로 비유하고, 아내의 의견을 '버릇없는 말대답'으로 간주하는 자신의 남편들을 자주 언급했고, 그 남편들을 '남자들'로 일반화했다. 그래서 필자는 우리의 연구가 지지부진한 것이 페미니즘의 변화된 상황을 제대로 읽지 못하는 연구자들의 결함 때문이라고 감히 생각하기도 했다.

그러나 이 연구가 끝나갈 무렵, 이 여성 학자들 중 누군가가 노래방에서 <공항의 이별>이라는 노래를 부를 때, 필자는 아무리 노력해도 절대로 공감할 수 없는(따라 부를 수 없는) 차이의 지평이 있다는 것을 마침내 깨달았다. 그것은 매주의 세미나가 주지 못한 가르침이었다. 여성/남성들이 연령, 지역, 계층, 민족, 종교, 학력, 취향 등에서 차이가 있다고 말하면서도 필자는 필자의 연령, 지역, 계층, 민족, 종료, 학력, 취향이 보편적이며, 연구할 가치가 있다고 단정하는 오류를 범했던 것이다. 필자는 마침내 생각했다. 이것이 살아있는 현실이구나. 이런 현실이 실재하는데 나는 무슨 권리로 이들의 경험을 삭제하는가? 이들은 우리 사회의 성원으로서 아직도 긴 인생을 남겨두고 있다. '그들의' 구태가 아니라 '우리의' 살아있는 현실이라는 말이다.

게다가 시각을 바꾸어보면 20~30대 유부남, 유부녀의 상황도 이분들과 별반 다를 게 없다. 후배의 생생한 사례를 보라. 아이를 키우며 집에 갇힌 여성들이 화려했던 지난날을 눈물로 회상하는 일은 다반사이며, 뛰어난 화장술로 빛나는 외모를 자랑했던 여자 친구가 이제는 아내가 되어 분장을 지웠을 때, 정체성 변경은 관계의 변경으로 나아가 삶의 변경으로 이어지는 경우도 많다. 즉, 민얼굴의 아내 대신 바깥의 화장한 여자를 찾고, 그 여자를 집에 데려다 놓으면, 다시 바깥의 화장한 여자를 찾아 나가는 일이 반복된

다. 일부일처제 관계가 서로를 존중하고 사랑이 충만하기만 한 것은 아니라는 말이다.

그러니 가부장제 유사/일부일처제에서 권력을 가진 남성의 간통에 대한 비판적 분석은 여전히 유효하다. 이는 '내가 그렇게 호락호락 당할 사람이 아닌', 혹은 '내가 하면 했을' 여자라는 식으로 접근하는 것은 위험하다. 미안하지만, 독자의 가정은 어떤가? 독자의 일터는 어떤가? 독자의

그림 2-11. 라인 지역 화가, <사랑의 마력>, 15세기 후반, 라이프치히 조형미술관, 아름다운 여성 뒤에 뜨거운 열망으로 그녀를 바라보고 있는 남성이 서있다.

광장은 어떤가? 새침하게 관망하지 말고 오피스 와이프, 카플 동료, 카톡 친구, 희롱질 어플 사용자 사이에서 벌어지는 일이 '원래 이상한 사람들의 예외적 사건'일 뿐인지, 그 현실을 들여다 볼 필요가 있다.

누구 좋으라는 성적 결정권?

이제 후배의 이야기로 되돌아오자. 결혼 10년차, 40대 초반의 후배는 결코 여리고 철없는 소녀가 아니다. 후배에게 사랑은 일상이고 익숙하다. 그녀의 사랑은 열정적 사랑도, 낭만적 사랑도 아니다. 그녀가 남편을 신뢰하고 가사를 돌보며 자녀들을 양육한 것은 기든스 식으로 말하자면 합류적 사랑이었다. 그녀는 강박적이고 중독적 관계가 아니라, 친밀한 관계인 남편과 배려의 섹스를 즐겼고, 그것으로부터 시작된 임신, 출산, 육아, 가사노동, 어른 공경, 잡다한 경조사 등의 긴 과정을 모두 사랑이라 간주했다. 성적 수행의 범위가 훨씬 더 커진 것이다. 후배에게 사랑은 충동이나 성기의 문제가 아니라, 평생을 함께 하면서 배우자의 인격 전체를 배우고 포용하는

친밀한 상호침투였다.[17] 그녀는 일부일처제의 신의, 곧 정조가 이 친밀함의 상징이라고 생각했다. 그래서 10년 이상 쌓아온 친밀한 관계와 익숙하고 다정한 섹스가 들킬지 모르는 불안과 공포 속 낯선 관계와 열정적 섹스에 무너졌다는 것을 견딜 수 없었다. 그래서 남편의 배신은 그녀의 인생을 거짓으로 만들었고 그녀의 존재 전체를 흔들었다.

이들 부부는 서로 다른 사랑을 했다. 후배는 합류적 사랑을 원했지만 그녀의 남편은 낭만적 사랑의 강박적 섹슈얼리티를 아내에게는 강요하면서 자신은 열정적 사랑을 탐닉했다. 레나타 살레츨(Renata Salecl)에 따르면 그녀의 남편은 낭만적 사랑의 '안정적 파트너'와 열정적 사랑의 '(손에 넣기 어려운) 위험한 파트너' 모두를 포기할 수 없었다.[18] 그래서 그들의 결혼은 불가능했고 기만적이었다. 그러나 두 사람은 10년을 함께 살면서 그것에 대해 진지하게 이야기를 나눈 적이 없었다. 그저 자기 식으로 서로를 믿었고 기대했다. 결국 잠복한 갈등이 터졌다. 친밀성이 사라진 이 결혼을 후배는 계속할 생각이 없다. 가부장제 일부일처제의 혜택을 챙기며 기만적으로 남편을 이용할 수도 있겠지만[19] 그녀는 더 이상 강박적 삶은 원하지 않는다. 단지 잠시만 아이들을 위해, 부모님을 위해 견뎌보려고 하는 것이다.

이제 먼 길을 돌아 마침내 필자의 논제에 도달했다. 도대체 성적 자기결정권이란 무엇인가? 흔히 성적 결정권은 '자유주의적 관점에서 성을 소유한 개인의 주체적 권한 행사로 간주된다. 대부분의 여성들은 '부정적 방식'[20]으로 성적 주체성의 회복을 권유받는다. 즉, 여성이 성적 주체로서 자신을 인식한다는 것은 관습적인 성도덕으로부터의 자유나 해방을 뜻한다. 여성들은 무성의 존재나 성적 욕망이 없는 존재가 아니며 나아가 타인

17. 위의 책, 251-258쪽.
18. 레나타 살레츨, 「사랑과 성적 차이: 남자와 여자의 이중화된 파트너들」, 슬라보예 지젝 외, 『성관계는 없다』, 도서출판 b, 2005, 273-274쪽.
19. 위의 글, 290-292쪽.
20. ~부터의 자유, 곧 '남성의 성적 욕망과 만족으로부터의 자유로운 여성의 주체적 결정권'

의 성적 욕망을 위한 도구가 아니다. 여성의 성적 주체성과 쾌락을 승인하는 것은 자유주의 시민에 여성이 포함될 수 있다는 것을 의미한다. 이는 여성의 지위와 가치의 변화를 반영하고 촉구한다. 그래서 급진주의 페미니스트는 여성의 성적 자기 결정권을 강하게 주장했다.

그러나 여성의 성적 결정권은 여전히 자유주의적 개념이라는 점에서 근원적인 한계가 있다. 정희진은 성적 자기 결정권이 사적 소유, 재산권 행사에 기반을 둔 개념[21]이라는 점에서 비판적 입장에 서있다. 그녀는 몸/정신 이분법과 원자적 개인을 전제로 하는 자유주의에서 여성이 성적 자기 결정권을 갖는다는 것은 여성을 정신적 주체로서 간주하는 것이고, 자신의 성을 주체적으로 소유하고 사용한다는 것은 결국 성을 철저히 사적인 것으로 방치한다고 비판한다. 성을 권력의 문제가 아니라 의사소통의 문제로 바라보기에 가부장제의 성적 수행의 핵심을 놓치고 있다는 것이다. 필자는 성적 자기 결정권을 자유주의적 주체 개념에 대한 해체와 재구성의 관점에서 세밀하게 논의해야 한다는 정희진의 주장에 동의한다. 개인이 원하는 것이 무엇인지를 선택하고, 그것을 행위로 옮기는 것은 개인의 자발적 의지로만 이루어지는 것은 아니다. 성적 자기 결정권 개념은 개인의 몸에 대한 결정 내용이 사회 혹은 상대방과의 상호작용과 사회적 맥락 안에서 형성된다는 사실을 제외하고 있다. 또한 여성의 몸에 대한 자기 결정 역시 여성의 정신에 의해 투명하게 구성되는 것이 아니며, 약자인 여성의 결정이기에 올바른 것도 아니다.

또한 여성이 성적 자기 결정권의 이름으로 자신의 섹슈얼리티를 자원으로 사용하는 것은 논란거리이다.[22] 정희진은 성적 결정권이 성폭력처럼 성적 자기 결정을 침해하는 사안에 대한 대안이 될 수도 있지만, 성매매, 낙태, 외모꾸미기, 노출처럼 여성이 자발적으로 자신의 몸을 자원·투자·처

21. 정희진, 「성적 자기결정권을 넘어서」, 『섹슈얼리티 강의, 두 번째』, 동녘, 2006, 243쪽.
22. 위의 글, 244쪽.

벌·학대하는 대상으로 삼을 논거로도 이용될 수 있음[23])을 주목한다. 노출, 외모꾸미기, 섹스 등은 가부장제·자본주의 맥락에서 수행되고 있다. 자발적 결정 여부를 판단하는 것은 훨씬 복잡하다.

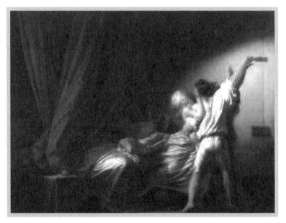

그림 2-12. 장-오노레 프리나고르, <빗장>, 1776-1778, 파리 루브르 박물관. 남자는 도망가는 여성을 완력으로 제압하고 방문의 빗장을 잠근다. 강간 직전의 모습이다.

게다가 남성들이 여성의 성적 결정권을 격려하는 것이 여성의 섹슈얼리티를 자원화하는 것을 목표로 할 때는 더욱 심각하다. 왜 남성들은 그토록 여성들의 성적 결정권을 걱정하는가? 자유주의 남성들이야 말할 것도 없고, 왜 진보적 남성들(예를 들어 나꼼수와 그를 지지하는 논객들, 혹은 열정적 사랑의 틈입을 기다리거나 즐기는 사람들)조차 여성에 관한 한 자유주의 신봉자가 되는가? 그들이 여성들의 성적 자유를 열렬히 지지하고, 여성들이 성적으로 자유로운 주체가 되기를 희망하는 이유는 무엇인가?

"오빠는 억지로 안 해", "네가 자유로울 때 우리의 쾌락은 완전해져"와 같은 발언은 상호 주체적 관계를 지지하는 듯이 보인다. 그러나 만일 여성의 자유로운 성적 결정이 남성의 쾌락에 저항하거나 감소시킨다면 남성들

23. 위의 글, 245쪽.

은 이 여성의 자유로운 성적 결정권을 여전히 격려하고 인정할 것인가?
남성들이 걱정하고 격려하는 여성의 성적 자유는 그가 그녀를 원할 때,
"좋아, 나도 당신을 원해"를 의미하지 "싫어, 지금 하고 싶지 않아"를 의미
하지 않는다. 남성이 여성에게 너그럽게 성적 자유를 하사했음에도 여성이
"노우"라고 말한다면, 이때 그녀의 거절은 그녀가 억압적인 성 개념과 도덕
에 무비판적이며,[24] 스스로 자유로운 존재가 아님을 반증하는 표지가 된다.
이는 남성들이 여성을 다시 무시하거나 비난하는 이유가 된다.

남성들이 여성들의 성적 자기 결정권을 격려하는 것은 논리적, 도덕적으
로 모두 문제이다. 남성의 욕망에 부응하는 것만을 여성의 자유라고 재규정
한 성적 자기 결정권 개념은 그 자체로 모순이다. 표면적으로는 자발적으로
보이지만 철저히 타율적이기 때문이다. 또한 그 개념적 모순은 논리적으로
나쁠 뿐 아니라, 기만적 책략으로 의도되었다는 점에서 도덕적으로 나쁘다.
타자의 자유를 격려하는 척 하면서 타자를 도구화하는 것은 기만이며 반도
덕적이다.

그러나 성적 자기 결정권에서 아직 논의하지 않은 더 중요한 문제가
남아있다. 남성들이 여성들의 성적 자기 결정권을 격려했을 때 전제가 되었
던 것은 여성도 자신처럼 성적으로 자유로운 존재가 되라는 너그러운 계몽
이었다. 그런데 과연 남성들은 정말로 성적으로 자유로운 주체라 할 수
있을까? 여성들의 성적 자기 결정권을 걱정하기 전에 남성들은 자기 점검부
터 해야 하지 않을까?

사생활의 무한 자유?

여성의 성적 자기 결정권은 자유주의 개념으로 근대 시민인 남성이 가진
권리를 여성 역시 확보하려고 할 때 부상한다. 이는 남성이 주체로서 이미

24. '그녀는 여성을 억압하는 성 관념과 성도덕을 신봉하는 촌스럽고 무식한 여성'이라는 뜻.

자유로운 성적 자기 결정권을 가진 존재라는 것을 전제한다. 주인과 노예의 변증법에서 주인이 노예로 미끄러지지 않으려면 전적으로 새로운 관계의 지평이 필요하듯이, 너그러운 남성들은 여성들에게 성적 자기 결정권을 갖도록 격려한다. 성적 자기 결정권에 입각한 상호 주체성이 '더 많은 쾌락'이라는 자유주의의 선을 증진시킬 것이기 때문이다.

그러나 지적했듯이 자유주의의 소유 주체와 성적 결정권은 도전받고 있다. 조광제는 근대적 주체의 선택권, 자발적 결정이 주체의 권위를 유지하고 강화하는 방식으로 작동한다는 것을 비판한다.[25] 그는 자본주의적 배타적 소유에 기반한 개인의 주체성은 더 낮은 강도의 주체성을 가진 타인을 소유하고 지배하는 것[26]이라고 규정한다. 이러한 비판은 어떻게 소유나 권리가 아니라 탈주체의 관점에서 여성주의적 주체를 재구성해야 하는지 탐구하도록 이끈다. '몸을 되찾는' 소유와 몸을 마음껏 이용하는 권리의 관점이 아니라 몸을 식민화하지 않는 저항적 성적 자기 결정권에 대한 창안[27]이 필요하다. 여성들의 성적 자유와 결정을 논의하기 위해서는 탈주체적 타자 중심의 관계, 혹은 공통감에서 나온 실천[28]과 같은 새로운 존재론과 윤리학으로의 이동이 필요할 것이다.

그러나 이러한 탐구는 후속 과제로 남겨두자.[29] 이미 밝혔듯이 이 글은 유사/일부일처제에 속하거나 이를 지지하고 지향하는 사람들의 성적 수행을 대상으로 삼기에 이들이 지지하는 자유주의의 관점에서 배타적 이항관계의 실체를 밝히고자 한다. 유사/일부일처의 커플은 어떤 다른 관계보다

25. 조광제, 「주체의 신화를 넘어서」, 이정우 외, 『주체』, 산해, 2004, 57쪽.
26. 위의 글, 60쪽.
27. 정희진, 앞의 글, 247쪽.
28. 김석수, 「21세기 시민 주체의 길」, 이정우 외, 『주체』, 산해, 2004, 94~95쪽.
29. 필자는 정희진, 조광제, 김석수와 더불어 근대 자유주의에 근거한 개인의 주체성과 성적 자기 결정권을 지지하지 않는다. 이를 위해 존재론, 정치학, 윤리학의 대안이 필요하다. 그러나 이 글에서는 대안을 논의하지 않는다. 나꼼수 진영과 푸른귀 님, 그리고 후배 남편을 비롯한 유사/일부일처제에 속한 남성들이 다양한 성적 수행을 자유주의적 성적 자기 결정권 안에서 주장하므로 필자는 그것의 결함과 오류를 밝히는 것을 이 글의 목적으로 삼는다.

상호적이며 권력의 평형 관계를 이루고 있다고 알려져 있지만, 그 진면목은 끝없는 배신 욕망/미수, 책임 회피[30]라는 충격이 필자가 이 글을 쓰게 된 이유였다. 지금부터의 분석은 유사/일부일처제가 실제로는 자유주의조차 위반하고 있으며, 결국 이것은 근본적으로 자유주의와 유사/일부일처제 모두의 결함임을 보여줄 것이다.

흔히들 자유는 어떠한 제한도 없다고 생각한다. 자유주의는 자기 이익의 무한 추구, 쾌락의 증대를 선으로 간주한다. 전산업사회에서 금욕이 선이었다면, 자본주의는 욕망과 이익을 도덕적 선으로 전환했다. 이익과 쾌락은 많으면 많을수록 좋은 것이다. 자유주의, 신자유주의에서 고독한 개인의 무한 경쟁이 부추겨지는 이유이다. 지금 가진 것이 무엇이고 그것이 자신의 필요에 충분한지와 무관하게, 무조건 달리고 또 달리고, 가지고 또 가지는 것이 자유주의의 선이다. 그런데 재화가 유한한 사회에서 모든 사람이 이익과 쾌락을 무한히 추구한다면 어떤 일이 발생할까? 갈등과 혼란, 책략과 전쟁이 난무한다. 그래서 무한 자유에 유일한 제약이 존재하는데 이는 다른 사람의 이익과 쾌락 추구를 방해해서는 안 된다는 것이다. 즉, 자유주의에서 도덕적 제약은 '해악의 원리'에 기반한다.

그렇다면 유사/일부일처제의 성적 수행에 동일한 제약을 가할 수 있을까? 주지한 바대로, 자유주의는 공/사 구분을 주장하며 법, 제도, 윤리를 공적 영역에만 적용해왔다. 이는 사생활의 자유가 허용된다는 뜻이다. 그래서 교양 있는 사람들은 쿨하게 말한다. "그건 사생활일 뿐이야."

정말 사랑은 사생활인가? 사랑은 폭풍 같은 감정, 충동, 욕망의 문제이기에 합리적 추론이나 합의는 불가능한 것인가? 그러나 유사/일부일처제의 자유주의자들은 스스로 열정적 사랑의 임시성에 머물지 않고 그것을 지속하기 위해 다양한 법, 제도, 규범과 같은 공적 영역을 끌어들였다. 낭만적

30. 어쩔 수 없음. 열정적 사랑을 향한 충동은 본능이며 통제할 수 없다는 것.

사랑의 처절한 가족주의 강령과 법적 보호들을 생각해보라. 심지어 열정적 사랑 역시 사회적 관계를 완전히 떠나지 않는 한, 공적 맥락으로부터 완전히 자유로울 수는 없다. 그렇지 않다면 왜 발각을 두려워하는가?

사랑에도 해악의 원칙은 작동한다. 충동이든 욕망이든 사랑이든, 그것이 사적 관계 내부 혹은 외부의 다른 이에게 피해를 준다면 그것은 제약의 대상이 된다. 파트너에 대한 해악은 이미 후배의 사례로 제시했다. 게다가 아이들은 어떤가? 배우자의 일상 전체를 흔드는 열정적 사랑의 배신은 부부 싸움으로 이어지고, 적나라한 사유가 아이들에게까지 전해진다. 배신의 해악은 성인인 부모도 감당하기 어려운 높은 강도이기에, 가해자든 피해자든 감정적 보상을 위해 아이들에게 하소연하거나 배우자를 싸잡아 비난하는 경우들도 많다. 평소에도 없던 합리성이 그 극한 상황에서 아이들을 상대로 발휘되기 어렵고 결국 아이들에게 트라우마로 남기 쉽다. 열정적 사랑에 빠진 배우자의 입장에서는 너무나 많은 타자들이 연결된 낭만적 사랑의 공동체가 부담스럽겠지만, 본디 유사/일부일처제의 사랑과 그 궤적은 이토록 길고 무겁다. 낭만적 사랑을 시작했을 때 이 사실을 숙지했어야 한다.

그런데 자유주의에서 사생활은 해악의 원칙에 의해서만 통제받지는 않는다. 이제 성적 결정권의 자유가 자유주의에 친화적이고, 자유주의가 사생활을 전적으로 보호한다는 생각은 자유주의에 대한 오해에 기반한 것임을 분명히 해야겠다. 자유주의 윤리는 해악의 원리 이외에 '간섭의 원리', '불쾌의 원리', '법적 규제주의' 등 다양한 원리를 포함한다. 어떠한 사안에 이들 원리 중 무엇을 어떻게 적용해야 하는지는 논란의 여지가 있지만, 그럼에도 이 다양한 원리의 필요성은 인간의 삶과 행위가 자유주의의 출발점인 원자적 개인의 자율성에 의해 완료되지 않는다는 것을 함축한다.

간섭의 원리는 타자에 대한 해악이 아니라 자기 자신에 대한 해악을 막기 위해 도입되었다. 사고무친의 한 개인의 자살이 어떤 누구에게도 영향

을 끼치지 않고 소위 생명 경시와 같은 사회적 영향도 끼치지 않게 비밀리에 진행되었다면 해악의 원리의 적용대상이 아니다. 그럼에도 그 자살이 자기 자신에게 해악을 끼쳤다는 점[31]에서 그가 죽기로 결심한 것을 막는 간섭이 요청되는 것이다.

불쾌의 원칙이나 법적 규제주의는 해악의 원리나 간섭의 원리보다 훨씬 조심스럽게 논의되어야 한다. 그러나 성적 모욕과 같은 불쾌감은 그 모욕을 준 개인의 성적 자기 결정권의 자유가 남용될 수 있으며 이를 공적으로 제한해야 할 근거가 된다. 모욕에 기반한 성희롱이 법적 규제와 처벌의 대상이라는 것은 자유주의가 공적 영역은 물론 사적 영역의 자유를 무한히 승인하지 않는다는 것을 보여준다.

그렇다면 나꼼수 비키니 시위-논쟁 퍼포먼스와 열정적 사랑은 어떤가? 필자는 충격적인 두 사건을 동시에 겪었던 지난 겨울, 판단을 유보한 채 점점 더 강력한 불쾌감만을 느꼈다고 말했다. 불쾌감의 실재성 그 자체는 "논점을 벗어난 어리석은 여성들의 과도한 반응"이 아니라, 이 사건 자체가 논쟁적이며, 우리 사회가 성적 이슈를 다루는 데 보다 더 신중해야 한다는 것을 보여주는 하나의 표지라 하겠다.

푸른귀 님이 스스로 벗었고 스스로 사진을 게시했다는 것 혹은 후배의 남편이 유부남이면서 뜨겁게 타오르는 열정적 사랑을 자발적으로 선택했다는 것은 성적 자기 결정권의 맹점이다. 표면적인 자발성은 성적 수행의 중층적 맥락에서 더 세밀하게 분석되어야 한다. 왜 여성은 가슴으로 말해야 하는지 그 전략의 올바름을 세밀하게 논의하지 않고 내가 좋아서 한 일이니 어떤 사람도 이에 대해 왈가왈부하지 말라는 태도는 자발적 선택의 근간인 자유주의에 대한 오해에 기초하고 있다. 그녀의 행위가 다른 여성들과 남성들에게 그리고 자기 자신에게 어떤 해악과 불쾌감을 끼쳤는지 생각해보라.

31. 그의 생명을 앗아갔다는 것을 의미한다. 그러나 여기에서 '죽음 보다 못한 삶과 같은 자기 해악의 질에 대한 토론은 멈추기로 한다.

마찬가지로 유사/일부일처 내부에 있으면서 사랑은 은밀하고 충동적이어서 어쩔 수 없는 자발적 선택이라고 간주하는 것 역시 자유주의와 그 세부 원리를 간과하고 있다.[32]

걱정 말라더니 코피 걱정?

푸른귀 님과 후속 퍼포머들, 나꼼수 출연자, 그리고 지지 논객들이 주장했던 바대로 유사/일부일처제에 속한 커플에게 '성적 자기 결정권'의 '자유'를 승인한다고 해보자. 그렇다면 이 자유는 성적 수행에 관한 모든 행위에 적용되어야 한다. 자유주의는 성적 행위를 사적인 것으로 규정하였으므로 이제 와서 사적인 성적 수행을 '그냥 사생활'과 '사생활의 사생활'로 분류할 수는 없다. 즉 유사/일부일처 관계에 있는 커플이 함께 하는 섹스는 그냥 사생활이고, 혼자 하는 섹스나 이 관계 바깥에 있는 섹스는 사생활의 사생활이라 괄호 칠 수 없다.

유사/일부일처제 관계에 있는 커플은 성적 자기 결정권을 가지고 무엇을 하는가? 만일 특정한 성적 수행 A, B가 있다고 하자. "나는 A를 하고 싶은데 넌 어때?"라고 말하면 "응, 나도 좋아" 혹은 "아니 나는 싫어. B가 어때?"와 같은 방식으로 자기 의사를 밝힐 것이다. 두 성적 주체의 의견이 다르므로 협상을 통해 합리적 선택을 해야 한다. 결정을 내리고 행위를 하는 것, 그것이 성적 수행이다. 이 수행을 관할하는 것이 성적 자기 결정권이다.

그런데 A를 원하는 파트너와 B를 원하는 파트너 사이에 협상은 어떻게 진행될까? A를 원하는 파트너와 B를 원하는 파트너는 그 A, 혹은 B를 혼자, 혹은 3자와 해도 좋을지, 아니면 서로 양보하며 함께 A, B를 할 것인지, 아니면 함께 절충안인 C를 할 것인지를 합의해야 한다. 만일 함께 하지

32 그러나 각 사안에서 간섭과 불쾌의 정도는 세밀하게 논의되어야 하며, 매번 법적 규제를 해야 하는 것도 아니다. 자유주의에서 사생활의 자유와 자발적 결정은 원리상 그렇게 선언적이지 않으며, 같은 공동체에 속한 타자와의 관계를 반영하고 있다. 각 세부 원리가 구체적 사안에 어떻게 적용되어야 하는지는 각 사례에서 논의되어야 할 문제이다.

않기로 했다면, 자위든, 사이버 섹스든, 간통이든 파트너의 허락이 필요하다. 왜냐하면 이 모든 것은 다 사생활이기 때문이다. 그냥 사생활과 사생활의 사생활은 구분할 수 없다. 자유주의 유사/일부일처제에 속해있는 한, 그들은 배타적인 이항관계로 성적 수행을 계약했고 그것의 상징은 신의이다. 자유주의에서 성적 결정권이 재산권 행사에 근거하고 있으므로, 만일 배우자와 합의하지 않고 간통으로부터 사이버섹스에 이르기까지 자신의 성을 혼외의 상대와 수행한다면 그것은 부부의 공동 재산을 배우자 몰래 처분한 것과 같다.

그림 2-13. 살바도르 달리, <위대한 자위 행위자>, 1929, 마드리드 레니아 소피아 국립미술관 ⓒSalvador Dali, fundació Gala-Salvador Dali, SACK, 2013

필자의 결론은 다음과 같다. 당신이 자유주의의 유사/일부일처제에 속해있다면, 파트너의 성적 자기 결정권을 존중하고, 성적 수행의 순간 그와 합의하라. 섹스든 자위든 성적 판타지든 간에, 어떤 성적 퍼포먼스를 유사/일부일처제 관계의 파트너와 함께, 혹은 혼자, 혹은 다른 이와 수행하고자 한다면, 이 관계 안에 있는 한 서로는 성적 자기 결정권자로서 이에 대해 토론하고 합리적으로 합의를 해야 한다. 성적 판타지에는 다양한 매체의 화보, 동영상, 섹스용품 등이 포함된다. 제3자의 사진을 성적 수행에 사용하

려면 유사/일부일처제의 성적 파트너와 합의해야 한다. 또한 그 사진의 게시자와도 합의가 필요하다. 그/녀 역시 자유주의에서는 비인격적 쾌락의 대상이 아니라 성적 자기 결정권자이기 때문이다.

그런데 남성들이 유사/일부일처제를 그만둘 생각은 없으면서 어떠한 합의도 없이 '사생활의 사생활'을 꿈꾸며 시도하고 유지하는 이유는 뭔가? '유부남의 품위'는 기대할 수 없는 것인가? 10년 전의 이야기이다. 필자는 전시를 위해 한국을 방문한 재미교포 기획자와 밥을 먹다가 이러저러한 이야기 끝에 필자가 기혼자라고 말했다. 그러자 그는 매우 불쾌한 표정으로 필자를 쳐다보았다. 필자는 당황하여 왜 그렇게 바라보냐고 물었다. 그는 무슨 의도로 반지를 끼지 않았냐고 되물었다. 필자는 행사 준비에 반지가 거추장스러워 끼지 않았다고 했다. 그는 반지의 의미에 대해 다음과 같이 역설했다. 반지를 낀다는 것은 자신에게 지속적이고 독점적인 성적 파트너가 있으며 그 사람에게 신의를 지킨다는 것을 주변 사람에게 알리는 것이다. 동시에 다른 사람이 반지를 낀 사람에게 성적으로 접근해서는 안 된다는 것을 알려준다. 그런데 필자가 반지를 끼지 않아 마치 그의 성적 접근이 가능한 것처럼 보이게 했다는 것이다. 반지를 끼고 싶지 않다면 이혼부터 하라며 그는 필자를 비난했다.

한국에서 반지의 의미나 기혼자의 품위는 일반화되어 있지 않다. 기혼자의 품위는 본인이 지키는 것이기도 하지만 타인들 역시 존중해줘야 한다. 유부남이 일찍 집에 들어가겠다고 하면 '아내에게 잡혀 사는 남자'로 조롱하고, 유부남에게 직접적으로 성적 어필을 하는 경우가 빈번하다. 물론 유부남들 스스로 기혼자의 품위 따위는 아랑곳하지 않고 먼저 작업을 걸거나 떼를 지어 여성 도우미가 있는 유흥업소나 성매매 업소를 찾아가기도 한다. 자유주의에서 성과 사랑이 사생활이라면 자신과 성적 관계에 있지 않은 누군가에게 '섹시하다'고 말하는 것도 반도덕적이다. 아무에게나 섹시하다

고 말하고 그 말을 들으면 칭찬인 줄 하는 한국 사회는 자유주의에서는 용납할 수 없는 무식과 무례로 가득 차있다. 왜 지누션의 션은 불가능한 덕을 갖춘 존재로 추앙/비난받는가? 유사/일부일처제 관계에 들어가려면 그 정도 각오는 했어야 한다. 그럴 자신이 없다면 다른 선택을 했어야 한다. 성적 자기 결정권을 가진 주체는 새로운 유사/일부일처 관계를 위해, 혹은 다자 관계, 혹은 임시적 관계를 위해 지금의 유사/일부일처제를 깰 권리를 갖는다. 이것이 은밀한 성적 수행, 사생활의 사생활을 감행하기 전에 먼저 결정해야 할 일이다.

남성들이 나꼼수 비키니 시위-논쟁 퍼포먼스에서 여성의 성적 자기 결정권의 자유를 격려했을 때, 그 여성은 그들의 사생활에서 유사/일부일처제 관계에 있는 파트너는 아닌 듯하다. 인터넷에서 떠도는 농담 중에 가장 예쁜 여자는 '모르는 여자'라는 말이 있다. 또한 세상에 두 종류의 유부녀가 있는데 하나는 자기 아내이고 또 다른 하나는 남의 아내들이라며 "전자는 가장 맛이 없고 후자는 가장 맛있다"고 말한다. 남성들은 모르는 여성들의 성적 자기 결정권을 진심으로 걱정한다. 이는 모르는 여성에게 '두려워하지 말고 자신에게 적극적으로 다가오라'고 전하는 메시지이다. 반면 남성들은 유사/일부일처제의 오랜 파트너의 성적 자기 결정권의 자유에 대해서는 별반 관심이 없다. 그래서 알도 나우리(Aldo Naouri)는 낭만적 사랑의 성적 수행은 지속적 파트너에게 더 이상 관심도, 합의도 없이, 남성은 포르노그래피로, 여성은 섹스도구로 종결된다고 말한다.33)

정봉주 전 의원이 유부남인 것으로 안다. 자유주의에 따르면 정봉주의 성욕 감퇴를 대중에게 공개할 필요가 없다. 그것은 정봉주와 그의 아내의 문제이다. 그런데 나꼼수는 정봉주의 성욕 감퇴가 단지 개인의 사생활이 아니라 부당한 체포의 결과이므로 이를 공적, 정치적 이슈로 전환했다. 그

33. 알도 나우리, 『간통』, 고려원북스, 2012, 106쪽.

래, 좋은 은유이다. 개인적인 것은 정치적이다. 그래서 나꼼수는 SNS 퍼포먼스를 기획하고 홍보했다. 나꼼수 측은 정봉주의 성욕이 감퇴되었으니, "걱정 말고 비키니 사진을 올리시라"고 했다. 그것은 여성들의 비키니 사진이 정봉주의 성욕을 회복하기 위한 것이 아니라, "가카"의 정치적 탄압을 비판하고 정봉주의 석방을 위한 정치적 행동으로 촉구되었다는 뜻이다. 고은진[34]과 오경미[35]는 앞에서 왜 그 정치적 행동이 꼭 비키니여야 했는지를 물었다. 그러나 필자는 순진한 태도로 그들의 의도를 믿어주기로 한다. 정봉주는 여자들이 비키니는커녕 다 벗고 춤춘다 해도 꿈쩍도 안 할 만큼 성욕이 감퇴되었다는 것 아닌가? 그리고 그것은 "가카" 때문이 아닌가? 그러니 나꼼수 측은 다른 불순한 의도는 있을 수 없고 걱정 말라고 했다. 이 정치-문화 퍼포먼스에서 정봉주가 맡은 역할은 여성들의 노출에도 꿈쩍 말고 자신의 성욕 감퇴를 묵묵히 증명하는 것이다. 그래야 "가카"의 잘못이 드러난다.

그런데 어찌되었는가? "가슴사진 대박이다. 코피조심"이라는 문구는 그러니까 정봉주의 성욕 감퇴가 거짓말이었음을 뜻한다. 그리고 이것은 "가카"는 잘못이 없다는 결론을 도출한다. 이 퍼포먼스는 실패다. 이 순진한 지지자는 궁금하다. 이렇게 중요한 문화-정치 퍼포먼스를 기획하면서 꼭 '성욕 감퇴'라는 은유를 채택할 필요가 있었을까? 퍼포먼스 기획자와 참여자들은 반대집단에게 빌미를 제공하지 않도록 더 영리해져야 했다.

필자는 퍼포먼스의 의도까지 곡해할 생각은 없다. 그러나 전략과 수행은 잘못되었다. 결과적으로 퍼포먼스에서 정치적 이슈는 사라지고 가슴만이 남았다. 퍼포먼스의 참여자인 여자들이 비키니 사진을 올린 것은 "가카"의 실정이 정봉주의 성욕 감퇴 같은 해악을 낳고 있다는 정치적 입장 표명이라 할 수 있다. 하지만 여자들은 자신의 가슴이 성적 판타지의 대상이 되어도

34. 고은진, 앞의 글, 145–147쪽.
35. 오경미, 앞의 글, 155–158쪽.

좋다고 자발적으로 승인한 적은 없다.

정치적 입장 표명과 가슴 노출을 결합하는 전략과 그것을 수행하는 과정에서 전자가 후자에게 가려질 가능성을 퍼포먼스 기획자와 참여자가 세밀하게 고민하지 못했다는 고은진과 오경미의 비판은 유효하다. 퍼포먼스가 시작되자마자 기획자 스스로 무절제와 경박함으로 자신들의 의도를 배반했다. 주진우는 나꼼수를 반대하는 대중보다 먼저 비키니 시위에서 정치적 입장 외에 다른 것을 보았고 즐거워했다. 결코 시위자들의 가슴을 성적 대상으로 보지 않으며, 볼 수 없다던 정치적 암울함을 명랑한 코피로 대체했으며 열광했다. 스스로 약속을 깼다.

사실 정봉주의 성욕 감퇴 여부를 증명하려면 정봉주에게 가장 성적으로 매력적인 그의 아내가 '1빠'로 사진을 올렸어야 했다. 그런데 정작 엄한 남의 여자들 가슴만 실컷 구경했고 성욕 감퇴는 거짓임이 증명됐다. 왜 모르는 여자들에게 성적 결정권의 자유를 부추기면서, 자기 아내의 성적 자기 결정권에는 관심이 없는가? 이로부터 또 다른 질문이 제기된다. 만일 정봉주의 아내 사진이 올라왔다면 그때도 주진우가 그 가슴 대박이라며 정봉주에게 코피 걱정을 고백했을까?[36]

필자는 정봉주의 성욕이 회복되길 진심으로 바란다. 그러나 이제 더 이상 그의 성생활에 대해 듣고 싶지 않다. 나꼼수 측은 자유주의를 따라 푸른귀 님과 후속 퍼포머들의 성적 자기 결정권의 자유를 지지했다. 성적 자기 결정권은 재산권 행사이고 사생활이다. 성적 수행에 관한 대화가 유효한 관계와 그렇지 않은 관계를 분별했으면 한다. 그런데 진짜 궁금해서 묻는 건데, 나꼼수 출연자들이 자유주의자였던가?

36. 모르는 여인의 성적 결정권의 자유는 격려하면서도 왜 가까이 있는 친밀한 여인의 성적 결정권의 자유에 대해서는 개입하기 두려워하는가? 만일 주진우와 정봉주, 그리고 여타의 나꼼수 지지자들이 필자가 정봉주의 아내를 언급한 것에 불편함을 느낀다면 왜 푸른귀 님은 되고, 그 아내는 안 되는지를 먼저 설명해야 할 것이다.

너나 잘 하세요

나꼼수의 문화-정치가 수행되는 SNS공간은 일상과 정치, 사적인 것과 공적인 것, 전문가와 대중, 송신과 수신의 경계를 넘어 통합, 상호작용, 공유라고 하는 새로운 민주적 공공성을 만들어내고 있다. SNS는 자유주의의 공/사 구분을 넘어서며 개인의 자율성, 자유, 권리에도 도전한다.

SNS에서의 성적 수행도 마찬가지이다. 앞에서 필자는 과학기술의 발전이 사생활 공개나 개인의 신상 털기에 적극적으로 활용되고 있다고 말했다. 연애기법 전수 블로거로 주목받고 있는 한 여성 디자이너는 자신의 사진이 카톡에 공개되자 친구 맺기를 요청하는 유부남들 때문에 괴롭다고 토로했다. 아무리 남자 꼬시기의 적나라한 기법을 전수하는 그녀이지만 유부남과의 연애는 단호히 사절한다. 그럼에도 SNS 세계에는 성적판타지에 목숨거는 유부남이 넘쳐난다. 그러나 그 정보가 아주 쉽게 아내에게 그리고 모두에게 공개된다는 것은 잘 모르는 것 같다.

아이클라우드는 아이패드, 아이폰, 아이맥, 애플TV까지 다양한 애플기기들끼리 콘텐츠를 공유할 수 있는 프로그램이다. 한번 아이클라우드를 깔면 서로의 콘텐츠가 자동으로 전송된다. 남편 휴대전화에 담긴 유흥업소 방문 사진이나 내연녀와의 하드 코어 사진은 물론 독특한 취향의 야동이나 불법 몰카에 이르기까지 가족 공용 컴퓨터에 그대로 전송된다. 성적 판타지의 이름으로 수행된 기록들이 전 가족에게 공개되는 것이다. 그런데 판타지라는 이름으로 거리낌 없이 자유를 즐기던 유부남들은 막상 '사생활의 사생활'이 공개되는 것은 부끄러운가보다. 아이클라우드 사진첩에서 개별 삭제가 안 되던 초기에 애플사에는 남성들의 불만이 폭주했다.

하지만 스마트폰은 사생활의 사생활을 지키려는 유부남 고객들을 위한 배려도 잊지 않는다. 양다리, 혹은 혼외 연애를 즐기고 있는 유사/일부일처제 남성들은 다른 연인이 들키지 않게 문자함을 분리하는 어플들을 즐겨

사용한다. 아예 휴대전화 광고는 비밀
연애를 지켜주는 기능을 과시함으로
써 유사/일부일처제 속에서 은밀한
일탈을 꿈꾸는 남성 고객의 구매를 자
극한다. 게다가 <후즈 데어?> 같은
어플 등을 통해 가까운 곳에 위치한
낯선 이들과 짜릿한 희롱질은 물론 그
이상의 진도를 뺄 수 있는 방법도 무
궁무진하다.

당신은능력자 ?
톡 16 | 친구 62 | 따르는이 1901

맞추해주삼ㅋ
지마당 04.03 22:56 🔔 0

오이건뭐지???
GOA_상협 04.03 22:51 🔔 0

승가 짝짝짝
삼충훈 04.03 22:39 🔔 0

싸나이 ㅋㅋ
지성 04.03 22:36 🔔 0

ㅋㅋㅋㅋㅋㅋㅋㄱㅋㅋㅋ
지마당 04.03 22:05 🔔 0

그림 2-14. <후즈 데어?> 어플 초기 화면. SNS
에서 성적 자기 결정권을 행사하는 자유로운 남
성, 여성들.

그러나 스마트 폰은 아내나 여자
친구도 사용한다. 감추려는 기술과 공
유하려는 기술이 경쟁하듯 발전하고 있다. 그러니 이러한 기술적 환경 내에
서 유사/일부일처제의 성적 주체들은 서로의 성적 판타지를 상호 증진하기
로 합의하는 것이 낫지 않은가? 성적 자기 결정권의 자유를 상호 인정하고
다양한 선택을 공개하고 합의하라는 말이다. 자기 몸을 성적으로 대상화하
기를 자발적으로 결정한, 모르는 여성과의 사이버 섹스는 유사/일부일처제
의 파트너에게 승인과 지원을 받으면 된다. 온/오프 공간에서 모르는 여자
의 성적 자기 결정권의 자유는 그렇게도 열렬히 지지하지만, 자신의 지속적
파트너의 성적 자기 결정권에는 무심하거나 반대하는 것, 그리고 남성 자신
의 성적 자기 결정권의 자유를 남용하는 것은 부조리하다. 모르는 여자들
걱정은 이제 그만하고 자신의 성적 수행에 대한 비판적 반성부터 제대로
했으면 한다.

이제 독자에게 질문을 던지는 것으로 이 글을 닫아야겠다. 필자는 지난겨
울 나꼼수의 비키니 시위-논쟁 퍼포먼스와 후배 부부의 간통 사건을 동시에

겪으면서 가부장제 유사/일부일처제의 성적 판타지와 성적 자기 결정권의 기만적인 공모에 불쾌감을 느꼈다. 기만적 공모의 측면에서 필자가 이 두 사건을 함께 논의한 것은 논점일탈인가?

　나꼼수의 문화-정치 퍼포먼스는 물론, 개개인의 성적 퍼포먼스 역시 정교하게 기획되고 수행되어야 한다. 자신의 정체성을 구성하는 복합적 위치에는 자신이 지금 어떤 성적 관계를 맺고 있는가도 포함된다. 그 퍼포먼스는 일상에 산포된 미시 권력의 복합성을 반영해야 한다. 회심의 미소를 짓고 있는 반대 집단들의 복합적 관계를 냉철하게 인식함은 물론 같은 전선에 선 다양한 개인들의 차이를 존중하면서 말이다. 나꼼수와 후배의 남편은 그럴 듯한 '위악의 재기'에 스스로 감동받았을지는 모르겠지만, 더 끔찍한 상호 모욕의 논리는 간과했다.

■ 참고 문헌

고은진, 「페미니스트 비키니 시위는 유효한가?」, 김주현 외, 『퍼포먼스, 몸의 정치학: 현장비평과 메타비평』, 여이연, 2013.

기든스, 앤서니, 『현대사회의 성, 사랑, 에로티시즘: 친밀성의 구조 변동』, 새물결, 2001.

김석수, 「21세기 시민 주체의 길」, 이정우 외, 『주체』, 산해, 2004.

나우리, 알도, 『간통』, 고려원북스, 2012.

루만, 니콜라스, 『열정으로서의 사랑: 친밀성의 코드화』, 새물결, 2008.

살레츨, 레나타, 「사랑과 성적 차이: 남자와 여자의 이중화된 파트너들」, 슬라보예 지젝 외, 『성관계는 없다』, 도서출판 b, 2005.

오경미, 「나꼼수 비키니 논쟁, 이렇게 끝나도 될까?」, 김주현 외, 『퍼포먼스, 몸의 정치학: 현장비평과 메타비평』, 여이연, 2013.

정희진, 「성적 자기결정권을 넘어서」, 『섹슈얼리티 강의, 두 번째』, 동녘, 2006.

조광제, 「주체의 신화를 넘어서」, 이정우 외, 『주체』, 산해, 2004.

도전과 응답

도전과 응답 1

비키니 시위의 위치 찾기
● 고은진

필자는 평소 활동하고 있는 인터넷 동호회 게시판에 글을 올려서 다음의 질문들을 받았다. 그 중 한 명은 나꼼수를 좋아하는 대학원생 여성으로, 이 글에 매우 지대한 관심을 보이며 메일을 통해 궁금한 부분을 질문하였다. 다른 또 한명은 평소에 나꼼수나 여성운동에 관심이 없는 30대 회사원으로 비키니 시위에는 관심이 없었으나 필자의 글을 읽고 관심을 갖게 되었다며 메일로 질문을 보냈다.

▶ **도전: 대학원생 최OO 님이 저자의 메일로 보내온 질문**
(2012. 10. 15. 14:18:22)

글 잘 읽었습니다. 그런데 제 생각에는 나꼼수 비키니 시위는 68혁명 때 피임을 촉구하면서 상의를 탈의하거나 록 가수의 콘서트 때 그루피들이 속옷을 벗어서 던지는 것이 은진 씨가 설명한 페미니스트들의 비키니 시위보다 성격이 비슷한 것 같아요. 저항에 대한 운동과 시위보다는 오히려 여성적 주체로서의 몸의 인식을 보여준다랄까? 남성들이 자신의 몸을 이용해서 본능을 표출하는 것이 사회 전반에 암암리 표면화되었듯이 지금은 미약하지만 이렇게 하는 것이 여성의 벗은 몸을 관음적이나 미학적으로 아름답게 하는 것으로 객체화하지 않고 현실적으로 드러내는 것은 좋다고 생각하는데, 은진 씨의 글은 그것이 잘못된 것이라고 말하고 있는 것 같아요.

▶ **응답: 최OO 님께 보낸 답신**(2012. 10. 16. 18:39:20)

시간 내서 제 글을 읽어주셔서 감사합니다. 전해준 질문에 제가 두 가지

답변을 드리고 싶은데요, 첫 번째로는 최OO 씨가 말하는 68혁명 때 피임을 촉구하면서 상의를 탈의한 경우는 제가 설명한 여성들의 운동과 그 맥을 같이하는 부분이네요. 하지만 그루피의 경우는 많이 다른 것 같습니다. 그루피는 록 그룹을 따라다니며 탈의를 하거나 심한 경우에는 성적인 관계까지도 갖는 등 팬덤 현상에서도 가장 극단적인 형태라고 할 수 있는데요, 이런 경우를 나꼼수 비키니 시위와 유사하다고 생각하는 것만으로도 그들의 한계를 여실히 드러낸다고 볼 수 있습니다. 왜냐하면, 나꼼수 비키니 시위는 여성이 나꼼수 혹은 감옥에 투옥된 정봉주 의원의 성적인 욕구를 충족시키기 위한 팬덤의 형태가 아닌, 여성이 자신이 지닌 여성성을 가지고 정치적 발언을 하는 것이라고 주장했습니다. 만약에 나꼼수 비키니 시위를 록 그룹의 팬덤과 비교한다면 그것이야말로 나꼼수 주장에 반하는 것이지요. 저는 차라리 나꼼수 비키니 시위를 팬덤의 하나라고 설명했다면 그것을 윤리적 문제로 삼을 수는 있지만 그들의 팬심이니 의도적 성적 표현을 가지고 이렇게까지 왈가왈부하지 않을 것입니다. 하지만 이것을 정치적 목소리를 높인 여성들의 노출운동과 동일시했고, 저는 그것이 잘못됐다고 말하고 싶은 것이죠.

두 번째로 앞서 말한 '여성적 주체로서의 몸의 인식을 보여준다'는 질문 자님의 부분은 잘못된 생각입니다. 왜냐하면, 나꼼수 비키니 시위는 여성적 주체로서 몸의 인식을 선정적으로 보여주었기 때문이죠. 그리고 감옥에 있는 정치인을 위한 시위운동 과정에서 '코피' 및 '생물학적 완성도'와 같은 언급들이 오고갔고, 그것은 결코 여성주체로서의 몸의 인식을 보여주는 것은 아니라는 것이죠. 오히려 여성적 주체로서의 몸이라기보다는 성적인 유희의 여성 몸의 인식을 보여주게 된 것입니다. 여성적 주체로서의 몸의 인식이 왜 성적인 부분과 함께 가는 것인지, 그렇지 않고도 여성 몸의 인식을 제대로 보여주어야 함을 저는 주장하고 싶었던 것입니다. 뿐만 아니라

여성적 주체로서의 몸의 인식을 보여준 이후에 소비되는 문제도 결코 간과해서는 안 되는데, 나꼼수 비키니 시위는 이후에 소비되는 문제에서 실패했기 때문에, 그리고 애초에 여성의 성적인 부분만을 부각했기 때문에 관음적으로 소비되었을 뿐 정작 여성주체는 나타나지 않는다는 것이 저의 생각입니다.

저의 글이 제대로 답변이 되었는지 모르겠네요. 시간을 내어 저의 글을 읽어주셔서 감사합니다.

▶ **도전: 이OO님이 저자의 메일로 보내온 질문**(2012. 10. 12. 18:46:02)

고은진 씨, 글 잘 읽었습니다. 고은진 씨 글에서 여성주의 활동과 함께 다양한 노출시위를 함께 다루고 있는데, 이 두 영역이 유사하다고 보는 것은 '여성의 시위'라는 공통분모 외에는 크게 와 닿지 않습니다. 그리고 글에서 나꼼수 비키니 시위가 이후 이미지 소비의 실패 외에는 문제가 없다고 주장하는 것인지 잘 모르겠네요.

▶ **응답: 이OO 님께 보낸 답신**(2012. 10. 13. 13:39:11)

안녕하세요. 이OO씨. 시간을 내서 제 글을 읽어주셔서 감사합니다. 질문에 답변을 해드리자면, 일단 저는 여성주의 활동과 노출시위가 단순히 '여성 시위'에서 그치는 것이 아니라, '여권신장을 위한 여성들의 정치적인 시위활동'임을 말하고 싶었습니다. 이런 활동 중에서도 대표적이고 의의가 있는 활동들을 위주로 나열하였고, 이것이 옷을 벗어던지는 노출의 의미에서 더 확장하여 감추고 숨어있던 여성들이 공적 영역으로 나아간 신분의 노출까지도 같은 맥락이라고 보는 것이죠. 아마 이런 의미 확장이 조금 모호했거나 이해하기 쉽지 않았던 것 같습니다.

그리고 글에서는 대표적이고 의의가 있는 활동들은 자신들의 노출문제가 어떤 효과가 있을지 깊은 성찰을 한 경우들이라고 생각합니다. 하지만

나꼼수 비키니 시위는 이미지의 소비에 대한 통제가 제대로 이루어지지 않았기 때문에 '성희롱'이라는 극단적인 비판까지 나오게 된 것이지요. 이 지점을 저는 말하고 싶었습니다.

제가 글의 서두에서도 언급했듯이 나꼼수 비키니 시위에 대한 찬반논쟁에 앞서서 여성운동 활동의 맥락을 살펴보고자 했던 것입니다. 이 글은 총 세 편의 글 중에서 첫 번째에 해당하는 글이기 때문에 서론의 성격을 지니고 있습니다. 아마 그렇게 생각하고 읽으면 실패 여부에 대한 주장보다는 그런 판단을 하기 위한 자료와 정보를 제공하는 것에 글의 목적이 더 크다고 할 수 있습니다. 여성운동 활동과 나꼼수 비키니 시위가 왜 그 맥을 함께하지 못하는지와 이미지 소비에서 비키니 시위가 실패했다는 것을 제 글을 통해서 알게 되었으면 좋겠습니다. 그 외에 또 어떠한 문제가 있는지는 이어지는 글들을 읽고서 판단했으면 하는 것이 저의 바람입니다. 감사합니다.

도전과 응답 2

비키니 시위 여성들에 대한 오해와 이해
● 오경미

> 필자는 도전과 응답을 위해 지인을 통해 몇 명의 예술가들을 소개받았다. 그리고 그들에게 이 글을 읽어줄 것을 부탁드렸고 더불어 허심탄회한 질문을 해줄 것을 요청 드렸다. 다음은 김OO 작가가 이메일로 보내온 질문과 그에 대한 필자의 답변이다.

▶ **도전: 김OO 작가가 필자에게 보낸 질문**(2012. 10. 18, 02:43:44)

경미씨, 안녕하세요? 저는 김OO입니다. 글 잘 읽었습니다. 경미씨의 글을 읽고 그 비키니 시위 때문에 벌어졌던 나꼼수와 그들의 지지층들과 페미니스트들 혹은 페미니즘 진영을 옹호하는 사람들 간의 논쟁이 왜 그렇게 치열했었는지 조금은 이해하게 되었습니다.

하지만 여전히 저에게는 풀리지 않는 의문점이 있습니다. 경미씨를 비롯해 나꼼수 멤버들을 비판하는 입장에 서 계시는 여성주의자들이 지나치게 나꼼수 멤버들과 남성들에게만 책임을 묻고 그들의 행동이 잘못되었다고 비판하는 데 주력하고 있는 듯이 보인다는 것입니다.

저는 나꼼수 멤버들과 남성들만이 비판을 받아서는 안 된다고 생각합니다. 푸른귀 님이 애초에 이런 일이 벌어지도록 원인을 제공했다고 생각할 수도 있기 때문입니다. 몇몇 여성들은 자신의 몸매를 남성들 혹은 사람들에게 과시하기 위해 의도적으로 이런 종류의 사진을 찍어 웹상에 공개합니다. 푸른귀 님에게도 이런 의도가 있었다고 저는 생각을 합니다. 왜냐하면 그녀도 자신의 가슴이 최대한 부각되는 각도로 사진을 찍었고 몸매를 최대한

노출할 수 있는 비키니를 선택했기 때문입니다. 푸른귀 님이 비키니 사진을 찍은 1차적인 목적이 1인 시위였다고 하더라도 남성들의 시선을 의식하고 즐기고자 하는 마음이 정말 없었을까요? 또한 그녀 역시도 자신의 사진을 본 남성들이 보인 반응에 만족스러워했을지도 모르는 일 아닐까요?

▶ **응답: 필자가 김OO 님께 보낸 답메일**(2012. 10. 19, 12:29:31)

김OO 님 안녕하세요. 질문 감사드립니다. 또한 제 글로 인해 이 논쟁에 얽힌 당사자들의 입장을 이해하는 데 도움이 되셨다니 고맙습니다.

말씀하신 것처럼 저 역시도 가장 처음으로 비키니 시위를 시작한 푸른귀 님이 의도했던 그렇지 않았건 간에 그런 원인 혹은 가능성을 제공했다고 볼 수 있다고 생각합니다. 그렇기 때문에 저 역시도 글에서 푸른귀 님이 자신의 사진을 웹상에 게재할 때 조금 더 신중한 태도를 취했더라면 좋았을 것 같다는 아쉬움을 토로했었지요. 글에서도 말씀을 드렸듯이 시각적인 이미지가 특히 여성의 신체와 관련된 것이라면 게재하는 배포자가 아무리 좋은 의도로 이미지를 제시한다고 하여도 수용하는 이들이 그것을 잘못 받아들일 가능성이 농후하기 때문에 당시 푸른귀 님이 조금 더 고민을 했으면 좋았겠다는 것이 저의 생각입니다.

그렇지만 푸른귀 님이 자신의 의사를 명확하게 밝히지 않은 이상 섣불리 그녀의 의도를 일반화해서는 안 된다고 생각합니다. 김OO 님께서 말씀하신 것처럼 남성들에게 자신의 몸매를 보여주고 과시하기 위해 웹상에 신체를 과도하게 노출하거나 특정 부위를 부각한 사진들을 올리고 그에 대한 남성들의 반응을 즐기는 여성들이 있는 것은 사실입니다. 그러나 설령 푸른귀 님이 일부 독특한 여성들의 욕망과 동일한 의도를 가지고 사진을 게재했다고 할지라도, 당사자가 그 의도를 명확하게 밝히지 않은 이상 김OO 님을 비롯한 누구도 그녀가 남성들에게 섹스어필하려 사진을 게재했다고 생각해서는 안 된다고 생각합니다.

저는 김OO 님께 조심스럽게 시각적인 이미지들을 '볼 권리'와 그러한 이미지들을 주관적인(성적인) 시각으로 '해석할 권리'를 분리시켜 주실 것을 요청 드립니다. 푸른귀 님을 비롯하여 비키니 시위를 행한 모든 분들은 그것이 독특한 형식일지라도 '시위'이기 때문에 많은 사람들이 보면 볼수록 좋을 것이라 생각했을 것입니다. 다시 말해 인터넷에 접속하는 모든 이들이 자신들의 신체를 볼 것이라고 분명히 생각했을 것입니다. 그러므로 비키니 시위자들은 인터넷에 접속하는 모든 이들에게 자신들의 신체를 볼 권리를 제공한 것이라고 해석할 수 있다고 생각합니다.

그러나 그들을 성적인 농담의 대상으로 삼을 권리는 볼 권리와는 명확히 구분되어야 한다고 생각합니다. 그분들을 성적인 농담으로 대상화하는 권리는 개인적인 차원의 문제입니다. 시위에 가담한 분들은 이 비키니 시위가 행해지는 장소라고 규정된 공공의 공간에 자신의 사진을 게재한 것입니다. 그분들은 자신들의 사진이 어떻게 소비되기를 원하는지 처음부터 명확하게 밝힌 것이라고 볼 수 있지요. 그렇기 때문에 푸른귀 님을 비롯한 비키니 시위 참여자들의 의도를 성적인 것으로 받아들이는 것은 그들의 의도, 그들이 제공한 권리를 넘어 개인적인 차원에서 확대해석하는 것이라 생각됩니다. 그럼에도 불구하고 비키니 시위자들의 사진에서 섹스어필하려는 의도가 다분히 느껴지신다면, 사적인 느낌을 공개적인 공간에서 공공연하게 얘기하기보다 개인적인 연락을 통해서 그 의도를 파악해 주시는 것이 좋지 않을까 생각합니다.

도전과 응답 3

유사/일부일처제의 성적 퍼포먼스
● 김주현

2012년 9월 14일 금요일 오후 7시부터 9시까지 '광진구민을 위한 인문
강좌: 관계' 중 필자가 강의한 '가족의 탄생: 자유주의와 친밀한 관계'
시간에 필자는 수강생들과 「누가 여성의 성적 결정권을 걱정하는가?」
를 함께 읽었다. 다음은 그날 강의에 참여한 수강생들의 질문과 필자
의 답변이다.

▶ **도전: 수강생 A(익명, 50대 초반, 여성, 기혼)**

오늘 강의 내용에 많이 공감했어요. 이제 우리 나이 쯤 되는 부부들은
너무 허물이 없는 것 같아요. 너무들 거침이 없죠. 요즘 남편과 산에 다니는
데, 산에서 지긋한 나이의 부부들을 자주 만나게 되요. 그러다 우연히 막걸
리 한 잔을 같이 하게 되었는데, 술에 취해선지 어떤 부인이 처음 본 남의
남편한테 "오빠~ 오빠~" 하면서 뺨을 톡톡 만지고 스킨십을 하더군요...
왜 '꼬리를 친다'는 말 있잖아요. 다들 보고 있는데, 참 민망하더군요. 남편
들은 말할 것도 없어요. 다 늙어서 건강 지키자고 아내랑 함께 산에 오르면
서도 젊은 여자들이 지나가면 힐끔거리죠.. 참.... 그냥 못 본 척 하면 되지만,
부부로 산 게 몇 십 년인데, 배우자를 바로 옆에 두고도 매번 기회만 되면
딴 생각을 하니 한심하기 짝이 없어요. 이건 농담도, 장난도 아니잖아요?
아내랑 산에 다니면서도 저러는데 남자들끼리만 있을 땐 무슨 짓을 하고
다닐까요? 아무리 살만큼 살았고 인생에 즐거움이 없다지만, 그래서 억울하

다는 건가요? 이 나이에 이제라도 마음껏 자기 욕망을 분출하겠다는 건지…
그럴 때마다 참 창피하죠. 나이가 들어서도 멋지게 사랑하는 방법은 없을까
요? 그런 기대는 헛된 것이겠지요?

▶ 도전: 수강생 B(익명, 30대 중반, 여성, 기혼)

그러니 저는 알고 싶지 않아요. 글에서는 스마트폰 같은 것들로 남편의
행적을 알아낼 수 있다고 했는데, 그렇게 알아내서 이득이 될 게 있을까요?
오히려 저는 겁이 나요. 그냥 믿고 살아야지, 의심하기 시작하면 끝이 없어
요. 게다가 <후즈 데어?> 같은 앱들까지 있다니, 요즘 젊은 여자들 너무
무서워요. 즐기며 살겠다는데 할 말은 없지만 그래도 상대는 가려야 하지
않나요? 글에 나온 연애 컨설턴트 말처럼 "적어도 유부남은 만나지 않는다"
정도의 상도의는 있어야 하는 것 아닌가요?

▶ 도전: 수강생 C(익명, 30대 후반, 남성, 기혼)

오늘따라 저 말고는 남성 수강생이 아무도 안 오셔서 괜히 타겟이 되는
것 같아 마음이 불편한데요… 글에 나와 있는 것처럼 바람에는 상대가
있는 거잖아요. 그러니 '신의'는 남녀 모두의 문제인 것이죠. 하지만 저는
오늘 글을 읽으면서 <후즈 데어?> 같은 앱 이용자가 순수하게 자발적으로
성적 욕망을 분출하는 사람들일지는 의심스럽네요. 오히려 그 여자들 사진
을 올린 건 다른 사람들, 예를 들어 업주들이 아닐까요? 이런 앱이 그저
잠깐 놀아보려는 개인들끼리의 만남의 장이 아니라 이런 걸로 장사를 하는
사람들이 있다니까요. 그래서 "저렇게 몸이 달아 먼저 달려드는 여자애들
이 있는데, 어디 한번 놀아나 볼까?"하고 맘 푹 놓고 시작했다가 뒷감당하기
힘든 경우들도 있어요. 아니… 그럴 것 같다고요. 하하.

하하, 그러니까 C선생님은 저 앱을 오늘 처음 보신 거죠? (모두 웃음) 예, 좋은 지적이시네요. 요즘 SNS가 직접민주주의의 장처럼 긍정적으로 평가하는 사람들이 많은데, 꼭 그렇기만 한 건 아닌 것 같아요. 아마 연배들이 있으니까 기억하실 것 같은데, PC 통신 처음 시작되었을 때 '플라자'에서 나눴던 토론들은 정말 엄청난 것들이었어요. 저는 농담처럼 어떤 학회에서도 초기 PC 통신 시기 '플라자'에서의 토론 수준 이상의 토론을 본 적이 없다고 말하곤 하지요. 마찬가지로 스마트폰 초창기에 트위터 열풍이 돌면서 다중들의 단문 토론이 각광을 받았었죠. '닫힌 웹에서 열린 앱으로'와 같은 문구가 그 상황을 정확히 보여준다고 할 수 있죠. 하지만 앱의 상업성을 무시할 수 없고, 오히려 지금은 그것만이 진실이 된 것 같기도 해요. 글에도 썼지만, 불과 몇 분이면 신상 털기가 가능한 세상이 되었고요. 그런데 이걸 가지고 '사적/공적 영역의 구분이 사라진 혁명적 세상'이라고 떠든다는 건 진짜 논점일탈이지요. 자유롭게 소통할 수 있는 도구가 있다고 해도, 스스로가 자유롭지 않다면 그리고 자유를 보장할 사회적 장치를 마련되어 있지 않다면 주체의 자유와 권리만을 외치는 것은 너무 해맑은 거 아닐까요?

성 역시 마찬가지지요. 내 성이니까 마음대로 해도 될까요? 그래서 저는 글에서 성적 자기 결정권을 소유의 관점에서만 바라보는 것의 문제점을 지적했던 거예요. 성은 사적이고 은밀한 소유의 문제가 아니라 윤리와 정치의 문제인 것이지요. 그 말은 성적 퍼포먼스에서 '주체의 권리' 뿐 아니라 '타자에 대한 책임'이 중요하다는 말이에요. 그래서 저는 C선생님의 발언은 여러 겹으로 읽힐 수 있고, 다소 위험하다고도 생각해요.

어쨌든 저는 <후즈 데어?>의 이용자들이 여성이든 남성이든 모두 누군가에게 이용당하고 있다고 보지는 않아요. 자발적으로 성을 즐기겠다는

여성들에게 홀딱 속아 놀러 나간 남성들은 그것이 장삿속이었는지, 악의적인 장난이었는지 여부를 따지기 전에, 혹은 그것과 더불어 어쨌든 그러그러한 성적 퍼포먼스를 수행한 자신의 자발성에는 아무런 문제가 없는지를 생각해 봐야겠지요. 무조건 상대의 탓이다, '낚였다'라고 억울해 할 일은 아닐 거예요. "보라고! 여자들이 저렇게 벗고 사랑을 원하는데, 이 여성들을 존중하는 착한 남자라면 당연히 반응해주어야 하지 않겠어?"라고 항변한다면, 그 남성은 성적인 퍼포먼스에 자기반성, 합리적 선택, 결과에 대한 책임 같은 것들은 개입할 수 없고, 해서도 안 된다는 말을 하고 있는 것일까요? 그건 성은 본능이기에 이성으로 따질 일이 아니라는 말인지, 아니면 너무 윤리적으로 여성의 성적 욕망에 부응해준 것이라는 말인지 불분명하네요. 하지만 사실은 둘 다 아닐 거예요. '그냥 잠깐 놀려고 했는데 당했다'라는 양가감정 속에 자기를 변호하느라 급하게 튀어 나온 말들이겠지요. 정말로 여성을 존중하는 남자라면, 그토록 착한 마음씨를 아내나 연인, 그러니까 지금 유사/일부일처제 관계에 있는 성적 파트너에게도 좀 보여주면 어떨까요? 그래서 저는 글에서 남성들은 (모르는 남의) 여자들의 성적 결정권 걱정은 그만하고, 자신들의 성적 퍼포먼스에 대해 먼저 자기반성을 하라고 했던 것이지요.

그리고 A선생님 말씀을 듣고 보니, 제가 글에서 '차이와 다양성'을 더 진정성 있게 고민해야 한다고 저의 경험을 쓰기는 했었지만, 더욱 더 많은 분들의 구체적 상황에 관심을 가져야겠다는 생각을 하게 됩니다. 저는 말씀하신 상황에 대해 '희롱질'이라는 표현을 써요. 죄송해요. 좀 표현이 그런가요? 나이가 들었다고 성적인 관심이나 욕망이 없는 건 아니잖아요? 마찬가지로 결혼을 했다고 해도 모르는 사람과 불현듯 열정적 사랑에 빠지고 싶다는 열망도 있겠지요. 그래서 농담인 척, 장난인 척 하면서 상대에게 따뜻한 관심을 보여주고 다정하게 대해주면, "아, 나를 좋아하나?"하면서

가슴도 떨리고 그렇게 되잖아요. 그러다가 진짜로 사랑에 빠지는 경우도 있겠지만, 하지만 대부분은 그냥 '희롱질'이지요. 그렇게 기만적인 상황임을 스스로 알면서 애써 무뎌진 성적 감각을 깨우는 거랄까요? 그래서 사람들은 '어쨌든 남녀를 붙여놓으면 사단이 난다'고 하지요. 그 남녀가 이성애자라면요. 그래서 저는 '희롱질'이라고 말한 거예요. 물론 어려운 얘기예요. 잠시 희롱질을 즐긴 것이 뭐가 큰 잘못이라고, 그 정도 즐거움도 없다면 어떻게 살라고, 이렇게 빡빡하니 배우자에게 정이 떨어진다고 되레 더 큰 소리를 내고 말지요.

그런데 글에도 썼듯이 이제 배우자가 아니라 다른 사람이 정말로 좋아졌다면 어쩔 수 없어요. 자신의 감정을 신중하게 생각해보고, 그러고도 "그래, 이제는 더 이상 안 되겠다. 이제는 새로운 사랑을 선택하겠다" 싶으면 배우자에게 솔직하게 말하세요. 끝까지 배우자를 존중하면서요. 하지만 제가 말씀드린 건요. 희롱질은 하지 말라는 거예요. 물론 밖에 나가 모르는 사람들이랑 희롱질하기로 배우자랑 서로 합의했다면 문제는 없을 거예요. 그러나 서로 합의하지 않았다면, 절대 하시면 안 돼요. 적어도 배타적 이항관계를 유지하고 있는 한에서는 배우자에게 신의를 지키라는 거예요. 그게 싫으면 결혼하지 말았어야죠. 그러니 자신 없는 사람은 결혼하면 안돼요. 우리나라처럼 '결혼 권하는 사회'는 곤란해요. 결혼이 얼마나 어려운 건데, 그렇게 밀려서 막 하면 안 되지요. 배우자의 소중한 인생은 물론 자신의 인생이 걸린 일이잖아요. 이 여자, 저 여자, 이 남자, 저 남자랑 희롱질 하면서 사는 게 좋은 사람은 그렇게 사셔야 해요. 결혼해서 배우자 상처주지 마세요. 배타적 이항관계로 사는 것만이 정상은 아니잖아요. 희롱질 하면서 가볍게 즐기고 헤어지는 것도 사랑의 또 다른 양태일 테고, 이러한 것을 좋아하는 사람이 억지로 결혼하면 배우자도 자녀도 부모님들도 그리고 우리 사회도 모두 불행해지겠지요.

그러니 B선생님, 그렇게 포기하지 마세요. 남편하고 편안하게, 솔직하게 이야기 해보세요. 그리고 나서 서로 사생활은 공개하지 않기로, 각자 알아서 살기로 합의하시게 되면 그때는 모른 척 하세요. 하지만 지레 겁이 나서, 남편을 모르는 척 한다면 그건 남편을 존중하는 것이 아니라 오히려 무시하는 거예요. 남편 분은 진심으로 B선생님을 사랑하고 있고 신의를 지키고 있는데, "나는 상처받지 않을 거야"하고 마음을 닫아버린다면 남편 분은 얼마나 마음이 아프겠어요?

제가 글에서 말하고 싶었던 것은 사랑은 결단코 하나의 유형이 아니라는 것이었어요. 사랑하는 방식은 커플마다 다를 거예요. 하지만 적어도 유사/일부일처 관계라면 그 유형을 정하고 수행할 때 서로 충분히 토론하고 합의해야 한다는 거예요. 내가 내 연인을 지키지 못하면서, 연인의 연인에게 "그래도 유부남, 유부녀는 건드리지 말아주세요"하는 건 책임 방기에요. 물론 연애에서는 골키퍼 있는 골대엔 공차면 안 되는 건 기본 상도의 맞아요. 골대가 골키퍼만 원하는 한에서는요. (웃음)

> 필자는 2012년 6월 28일 필자의 홈페이지 "Classroom 게시판"에 필자의 글을 읽고 토론에 참여할 사람을 구한다는 공고를 냈다.

▶ **도전: 이메일 유저명 제일 님이 필자의 메일로 보내온 질문**
(2012. 7. 13, 02:07:15)

선생님 안녕하세요? 저는 지난 학기에 선생님의 수업 〈예술과 여성〉을 수강했던 ○○○입니다. 얼마 전에 선생님 홈페이지에 들렀다가 『여/성이론』 26호에 실린 선생님의 글 「누가 여성의 성적 결정권을 걱정하는가?」를 읽고 궁금한 점이 있으면 질문을 보내달라는 글을 읽고는 도서관에서 책을 찾아 읽었습니다.

처음에 제목만 보고는 좀 뻔한 내용이겠다고 생각했는데, 글을 읽어 내려가면서, 처음엔 신기했고, 점점 재미있다가, 글을 닫을 무렵엔 찔리기도 하고 마음이 무거워졌습니다. 수업에서는 농담인지, 진담인지, '사랑은 언제나 실패하기 마련'이라는 표현을 하시기에, 페미니스트들은 '사랑보다는 투쟁인가?' 하고 생각했었는데, 선생님의 글은 읽어보니, 이제는 알겠네요. 사랑, 결혼이 얼마나 힘든 일인지… 정말 제대로 하지 않으면 상대에게도, 그리고 자신에게도 상처로만 남을 것 같아요. 선생님의 글은 이제껏 제가 읽었던 어떤 글보다 사랑과 결혼의 신뢰, 책임을 강조하고 있어서 정말 의외였습니다. 한 학기 수업을 다 들었는데도 아직 제가 페미니즘을 잘 모르는구나 싶어요.

그런데 선생님, 제가 궁금한 건요. 선생님의 주장엔 단서 조항이 있잖아요. '유사/일부일처제 관계를 선택한 이에 한하여 서로의 성적 수행에 대해 합의해야 한다고 말이에요. 그럼 복수적 관계의 사랑에서는 어떤가요?

또 다른 질문도 있어요. '자유주의적 관점에서 친밀한 사적 관계에 도덕이 필요 없다고 말하는 이들은 공적인 맥락을 무시하고 있으면서도 필요에 따라 자신들의 이익을 지키기 위해서라면 법과 도덕을 내세우는' 비일관성을 비판하셨는데, 그렇다면 자유주의가 아닌 관점에서는 사랑에 대해 어떻게 말해야 하나요? 자유주의자들의 유사/일부일처 관계의 기만성을 비판하신 것까지는 잘 알겠는데, 대안적 사랑에 대해서는 글에 나와 있지 않아서요. 궁금해지네요.

▶ **응답: 필자가 이메일 유저명 제일 님께 보낸 답 메일**
(2012. 7. 15, 05:12:53)

제일 님, 안녕하세요? 수업시간에도 항상 열의를 보여주시더니, 수업이 끝난 뒤에도 이렇게 글도 찾아 읽고 질문도 보내주니 반갑고 고맙습니다. 더운 여름 잘 지내고 계신지요?

첫 번째 질문은 말씀하신대로 단서 조항이에요. 단서조항이 없다면 글이 너무 길어질 것 같아 글의 범위를 한정하기 위해 유사/일부일처제의 사랑을 수행하고 있는 사람들을 대상으로 삼았어요. 그리고 유사/일부일처제 중에서도 현재 한국의 결혼제도가 합법이라고 승인하고 있는 이성애자들에 집중되어 있고요.

우선 유사/일부일처제라고 해도, 가부장제적 이성애주의자의 관계와 동성애자들의 관계는 다르기 때문에, 이를 글 안에서 손쉽게 일반화할 수 없을 것이라 판단했어요. 마찬가지로 복수적 관계를 갖는 사람들의 경우에는 그 복수적 관계가 특정 집단들 전체의 상호성일 수도, 혹은 부분적 상호성, 혹은 다른 개인, 집단과의 부분적 상호성일 수도 있기 때문에, 이러한 사랑 역시 간단하게 일반화할 수 없어서 제외했답니다. 즉, 사랑이라고 하면 만연하고 정상적이라 여기는 이성애적 유사/일부일처 관계를 우선적으로 다루었을 뿐입니다.

그런데 미안하지만 지금 복수적 관계의 사랑에 대해서는 여기에서 답할 수는 없을 것 같아요. 왜냐하면 답변을 하려면, 읽으신 글보다 더 긴 글을 써야 할 것 같아서 말이지요. 이는 각주 11번에서도 언급했지요. 잠시 기다려주시면 후속 글을 써볼게요. 물론 제 글이 아니더라도, 이 주제를 다루고 있는 다른 글을 찾아 읽어보시면 좋을 것 같아요.

두 번째 질문에 대해서도 크게는 같은 답변을 드려야겠네요. 자유주의적이지 않은 사랑을 이야기하려면 새 글이 필요할 것 같아요. 그러나 지금 당장 답변드릴 수 있는 것이 있네요. 자유주의자가 오해한 것은 사랑이 사적인 것이고 감정의 소용돌이 속에 돌발적으로 발생하는 것이라 사랑에 윤리나 책임을 물어서는 안 된다는 것이었죠. 그러면서도 가부장의 이익에 맞게 정조, 모성, 상속과 같은 법과 도덕을 강요했다는 것이 모순이고요. 그렇다면 비자유주의적 사랑에서는 더더욱 사랑의 윤리와 책임이 중요하

지 않겠어요? 원자적 개인, 권리, 경쟁과 욕망의 무한 실현이 아니라, 관계적 타자들, 윤리와 책임, 공동체적 돌봄이 중요한 비자유주의적 가치를 상상한다면 그때의 사랑은 더더욱 타인에 대한 책임과 공동의 노력을 강조할 것입니다. 제 글의 목표는 자유주의를 승인하는 한에서 그들의 오해를 비판하는 것이 아니라, 자유주의 안에서 사랑을 말하는 것 자체가 모순이라는 것을 밝히려는 것이었지요.

3부
미학 교실

페미니즘 비평이론 찾기

서론 • • • 현장비평과 메타비평의 만남

• 김주현

　3부에 실린 세 편의 글은 각기 페미니즘 비평 이론의 핵심 논제들, 곧 예술작품의 존재론, 해석의 의도와 주체, 다원적 성차 등을 다룸으로써 현장비평의 이론적 토대를 제공한다. 특정 퍼포먼스를 비평하기 위해서는 비평의 방법론이 필요하다. 예술관(conception of art)이란 특정 예술가가 예술에 대해 가지고 있는 생각, 취향, 혹은 작가 양식(personal style) 등을 일컫는다. 예술가는 자신의 예술관을 선언할 수 있으며 논증할 필요는 없다. 예술가의 예술관이 설득력이 있는지 여부는 작품으로 보여주면 된다. 반면, 예술가의 예술관이 설득력이 있는지, 그리고 자신의 작품 안에 그것이 잘 체현되었는지 여부는 비평과 이론이 증명해야 한다.

　비평가의 비평관은 단지 '나는 이 작품을 좋아해, 혹은 싫어해'와 같은 감정적 선호의 단순한 선언은 아니다. 비평가는 특정 작품에 대해 호/불호의 감정적인 판단을 내릴 수 있지만, 그것은 반드시 논거와 함께 제시되어야 한다. 논거와 함께 제시된 주장을 논증이라고 한다. 미학이나 예술이론의 학술 논문으로부터 메타비평과 현장비평에 이르기까지 비평가가 자신의 비평관을 피력하고 정당화하는 지면은 다양할 수 있지만, 현장비평문은 반드시 비평관에 입각하여 쓰어야 한다. 엄밀한 의미에서 '인상 비평'은 비평이라 할 수 없다.

　하나의 비평에는 명확한 비평관이 요구된다. 비평문과 후속 토론에서 비평관은 비평가의 발언을 이끄는 토대이다. 물론 한 비평가의 비평관은

시간에 따라, 혹은 종종 장르에 따라 변할 수 있지만, 그렇다고 해도 매 비평문에는 그 순간 자신의 비평관이 제시되어야 하며, 비평관은 논거 입증(backing)을 통해 지지되어야 한다. 비평은 동일한 작품을 경험하는 다양한 사람들이 자신의 평가를 수용할 수 있도록 설득하는 논거를 제공해야 하기 때문이다. 비평문 발표 후 후속 토론에서도 비평관과 비평 논증의 구체적 내용들은 언제나 토론의 주제가 된다. 다양한 사람들과의 상호 토론은 답이 정해져 있지 않고, 예상치 못한 변주와 확장의 가능성을 열어두고 있지만, 비평가는 물론 모든 토론의 참여자는 논증적 발언(argumentative writing/speaking)을 해야 한다. 그래야 토론이 가능하다. 비평은 선언되는 것이 아니라 논증되어야 한다.

현재 한국의 비평문들은 미술 잡지의 산발적 지면에 짧게 실리고 있기에 논증이 충분하게 완성된 비평문을 발견하기란 그리 쉽지 않다. 미술 잡지의 지면이 광고 수익을 최대화하는 방식으로 배분되기 때문에 심도 깊고 폭넓은 비평에 많은 지면을 할애하지 않는다. 그러나 이 불가피한 조건은 불행하게도 한국 미술계의 관행으로 굳어지면서 어느새 한국 미술 비평의 특징이 되어버렸다. 즉, 한국에서 비평이란 짧은 리뷰를 뜻할 뿐이다. 이러한 상황은 비평가들에게 길고 충실한 논증을 담은 비평문을 작성할 것을 요구하지 않았고, 동시에 독자들 역시도 수준 높은 긴 비평문을 집중하여 읽을 역량을 갖추지 못하게 되었다. 미술 잡지의 비평문 중에는 직접 인용인지, 간접 인용인지, 글쓰기의 기본 원칙을 지키지 않는 글들이 많고, 인용 출처가 나와 있는 경우도 거의 없다. 정교한 논증 구성이나 글쓰기 윤리 준수는 잡지 판매나 디자인의 방해 요소로 간주되고, 편집부가 윤색하여 투고 원문과 다른 글들이 출판되기도 한다.

필자는 짧은 리뷰가 불필요하다고 생각하지는 않지만 미술 비평문은 전반적으로 학술 논문에 준하는 길이와 논증 수준을 갖춰야 한다고 생각한

다. 다만 그 논증의 참고문헌이 반드시 학술 문헌으로 국한될 필요는 없다. 마이클 프리드(Michael Fried)가 "틀린 말을 하는 것이 아무 것도 말하지 않는 것보다 낫다"고 했듯이, 확고한 비평관으로 스스로의 발언에 책임을 지고 지속적으로 활동을 펼치는 비평가가 필요한 것이다. 우리라고 『아트 포럼』이나 『옥토버』 같은 전문적인 비평 잡지를 출간하지 못할 이유가 있을까? 확고한 비평관이 담긴 비평문이 꼼꼼하게 읽히고 후속 작업에서 그/녀의 비평관이 변주되고 발전하는 것을 확인할 수 있어야 하지 않는가? 관객과 독자들은 이 흥미진진한 과정을 마음껏 즐길 수 있는 그 날을 기다리고 있다. 전문 비평 잡지를 출간할 경제적 준비가 되어 있지 못하다고 손사래를 치기 전에, 경제적 고민만큼, 혹은 그 이상으로 비평가와 독자 모두 비평 이론과 논증, 토론의 원칙과 예의를 배워야 한다. 정직이 최선의 방책이다.

또한 비평에 대한 비평 역시 필요하다. 이를 메타비평이라고 부르는데 비평가들과 미학자들은 타인의 비평문을 세밀하게 논평하고 후속 토론을 주고받는 가운데 각 비평의 가치를 가늠할 수 있을 것이다. 현장비평에 메타비평이 필요하듯, 메타비평을 위해서도 현장비평이 필요하다. 미학자들 역시 현장에 대한 깊은 관심을 가지고 실천적 기여에 대해 더 많이 고민해야 할 것이다. 이러한 문제의식에서 3부에 실린 비평이론과 미학은 1부의 미술관 안 퍼포먼스와 2부의 미술관 밖 퍼포먼스에 실린 비평문의 논거 입증으로 사용할 수 있는 미학이론과 페미니즘 이론을 제공하고 있다. 3부가 목표로 삼는 메타비평과 현장비평과의 만남의 구체적 방법은 1부, 2부의 각 비평문의 본문과 각주에서 확인할 수 있다.

첫 번째 글, 「행위로서의 예술과 맥락의 관계성」은 예술작품의 존재론을 탐구한다. 예술작품의 존재론은 이 책의 1부와 2부에서 논의한 미술관 안/-밖의 퍼포먼스가 도대체 무엇이었는지, 그 정체성을 확인하고 평가할 때

우리가 고려해야할 내적 요소가 무엇인지를 판단하는 근거가 된다. 맥락주의는 예술의 표면적 구조 외에도 창조와 감상이라는 미적 경험의 전 과정을 개별 작품의 '정체성 확인의 요소(identifying elements)'로 간주한다. 맥락주의는 예술작품의 미적 내용(aesthetic contents)을 확인하고 작품을 평가할 때 작품의 내적 요소들에 근거해야 한다는 내부주의로 간주될 수 있다. 이 글은 커리(Gregory Currie)의 예술작품의 존재론에 기대고 있는데, 그의 '휴리스틱스(heuristics)'는 맥락의 상대성을 피할 수 있는 단초를 제공한다. 그러나 커리의 휴리스틱스는 고정적이고 추상적인 구조로 향한다는 점에서 비판과 수정이 요구된다.

이 글에서 필자는 예술을 행위 타입으로 보는 커리의 가설에 반대하며, 예술작품을 맥락적이고 관점적인 인간의 해석 행위로서, 행위자의 정체성과 행위 시간을 통해 끊임없이 재구성되는 존재로 제안한다. 이때 휴리스틱스의 관계주의적 구성은 개별 작품을 구성한 다양한 맥락과 그에 기반한 특정한 정체성 확인이 합당한지(intelligible) 여부를 판별할 기준이 된다. 특정 예술작품은 시·공간에 따라 매번 다르게 재생산되며, 구체적인 관점과 맥락에 선 개개인은 제작, 감상, 비평이라는 해석적 수행에 참여하는 예술가, 관객, 비평가, 토론자로서 모두 동등하며 상호 협력하는 퍼포머이다. 이러한 해석적 수행은 각자의 구체적 위치와 해석이 일어나는 위치의 관계적 그물망 때문에 결코 상대적이지 않으며, 해석의 공동체는 특정 예술작품의 정체성을 확인할 수 있고 그에 대한 평가도 내릴 수 있다.

다양한 위치의 퍼포머들이 변주를 거듭하는 해석적 수행의 휴리스틱스는 아무렇게나 이루어지지 않는다. 해석적 수행이 관계주의적으로 구성되기 때문에 작품의 정체성 확인이나 작품에 대한 미적 평가는 양가논리학의 참(truth)이 아니라, 다가논리학의 설득력(plausibility)을 확보할 수 있다. 다가논리학에서는 작품의 제작, 해석, 평가의 특정 위치에서 복수의 해석적

수행이 모순 없이 수행될 수 있고, 동시에 관계주의적 휴리스틱스 연산에 의해 그 복수의 해석적 수행 중에 무엇이 더 좋은지를 판정하는 것이 가능하다. 열린 해석과 평가의 가능성을 열어놓으면서도 무엇이 더 옳고 바람직한지를 추론할 수 있다는 점에서 관계주의적 휴리스틱스 연산은 '비판적 다원주의'의 구체적인 논증 방법론이라 할 수 있다.

두 번째 글, 「작품의 의도와 해석: 실재 주체, 내포적 주체, 가설적 주체」에서는 퍼포먼스의 의도를 파악하고 그 의미를 해석하는 과정에서 그 해석의 주체는 누구이며, 이들의 해석을 신뢰할 근거는 무엇인지를 밝힌다. 1부와 2부에서 다뤘던 미술관 안/-밖 퍼포먼스에 퍼포머로서 직접 관여했던 참여자들과 이후 비평과 토론에 참여한 비평가와 관객들이 과연 누구인지, 이들을 작품을 구성하는 퍼포머로 승인할 수 있는지를 묻고, 그/녀의 위치 구성이 작품의 해석과 평가에 연계되는 과정을 논의한다.

퍼포머들은 현실을 살아가는 구체적인 개인들이면서 동시에 허구와 만나고 그것을 경험하고 미적 판단을 내린다. 미학에서 '허구의 패러독스' 논쟁은 실재와 허구라는 서로 다른 영역에 속한 주체와 대상이 어떻게 미적으로 의미 있는 경험을 할 수 있는가를 토론한다. 필자는 이 논쟁을 다시 들여다보며 내포적 주체와 실재 주체 모두를 비판한다. 현실을 살아가는 개인의 정체성은 고정되어 있지 않다. 그러나 이 유동하며 미끄러지는 개인의 정체성은 적어도 미적 경험의 그 순간 가장 그럴 듯한(plausible) 존재론적 좌표 이동을 거쳐 재구성된다. 이를 가설적 주체라 한다.

필자는 실재적 주체와 미적 주체 모두의 본질주의를 거부하지만 적어도 특정 경험이 일어나는 순간의 실재적이고 동시에 허구적인 존재론적 위치의 복합성, 곧 가설적 주체를 통해 가장 그럴 듯한 해석(들)과 평가(들)를 찾아낼 수 있다고 본다. 이들 해석과 평가의 그럴듯함을 가려내는 것이 동시대의 비평 토론으로, 이 비평 토론에는 비평가, 작가 뿐 아니라 관객

역시도 동등하게 참여할 수 있고 그래야 한다. 부재자의 대변인은 없다. 토론에서 목소리를 내지 않는 한 해석과 평가는 목소리를 내는 자들에게 독점될 뿐이다. 가설적 위치에서의 비평 토론은 타자를 배우고 인정하며 합의에 이르는 길을 독려할 뿐 아니라 차후의 미적 경험에서 가설적 주체의 위치 구성에 영향을 끼친다.

세 번째 글, 「미적 범주로서의 성차와 작품의 다원적 정체성」에서는 페미니즘 미학의 핵심 개념으로 논의되어온 '성별'이 미적 주체와 작품의 정체성 범주(identifying factor)로 채택될 수 있는지, 그 방식은 무엇인지를 논의한다. 이 책 1, 2부의 비평문들이 '페미니즘'을 긍정적, 부정적으로 적용한다고 했을 때, 우선 고려해야 할 것은 '성별' 범주의 복합성과 다층성이다. 해석자의 자아 정체성과 작품의 정체성 탐구에 사용되는 성별 범주는 '여성의(female)', '여성적인(feminine)', '페미니즘의(feminist)'로 세분되며, 이 범주들에 관련된 '여성'은 차이의 관점에서 세 개의 층위로 세분된다. 이 세상의 모든 여성들은 단일하지도, 보편적인 본질을 공유하지 않는다. 마찬가지로 어떤 작품이 여성예술(women's art)로 간주될 때 작품은 형식상 동일한 물리적 구조를 채택하거나 내용상 동일한 페미니즘 정치학을 추구하지도 않는다.

이 글은 다음의 두 가지 질문에 답변하고자 하는데, 첫째는 '여성'의 다양성에도 불구하고 개인과 작품에 성별 정체성 범주를 적용할 수 있는가이고 둘째는 '여성'의 다양성에도 불구하고 페미니즘 미학을 논의할 수 있는가이다. 첫 번째 질문에 대한 필자의 대답은 '그렇다'이다. 세상에는 서로 다른 여성들이 존재하고 그들은 모두 미적 경험을 하고 있다. 모든 사람들은 가부장제 사회의 성별 체계에 조건화되어 있고, 그 누구도 예외는 아니다. 그렇다면 미적 경험 역시 가부장제 사회의 성별 체계를 무시하고 환상의 세계에서 일어나는 것은 아닐 것이다. 예술 속에서 탈성별화를 경험하거나 그것을 의도한다면 이러한 부정, 무시, 해체, 재구성 역시 가부장제의 성별

체계에 대한 다양한 수행 중의 하나인 것이다.

로지 브라이도티(Rosi Braidotti)는 성차를 세 개의 층위로 제안한다. 브라이도티의 1차적 성차는 여성과 남성이라는 일반적 범주 속에 나타나는 차이이다. 2차적 성차는 다양한 여성들 사이의 차이를 가리킨다. 3차적 성차는 끊임없이 '여성이 되고 있는(becoming a woman)' 자기 자신과의 차이이다. 이제 해석의 퍼포머인 자아정체성과 예술작품의 성별 정체성은 다음과 같이 해석되고 평가될 수 있다. 자아든 예술작품이든 정체성은 해체의 운동 중 구체적인 위치에서 구성된다. 각 위치에 성별이 개입될 때는 다시 세 개 층위의 성차를 고려해야 하며 각 성차를 형성하는 다양한 비교 항목들을 세밀하게 고려해야 한다.

두 번째 질문에 대한 필자의 대답 역시 '그렇다'이다. 두 번째 질문은 페미니즘 미학이 차이를 다룰 수 있는지, 그리고 그것이 페미니즘에 어떻게 기여하는지를 묻고 있다. '여성'을 둘러싼 끝없는 변화와 운동은 결코 단일한 페미니즘을 궁극 목적으로 설정하지 않는다. 데리다(Jaque Derrida)는 '위치의 정치학(politics of location)'을 통해 해체가 목적론적 형이상학이 아니라는 것을 분명히 한다. 해체의 운동은 하나의 구체적인 사건이며 시작과 끝이 있다. 데리다는 해체의 다양한 구체적인 위치를 통해 그 운동 과정을 분석하고 평가할 수 있음을 밝혔다.

자아와 작품의 정체성은 시·공간에 따라 매번 다르게 재생산되지만 이러한 정체성 확인을 이끄는 해석적 수행은 구체적 위치와 관계성 속에서 이루어지기에 우리의 비평과 토론은 상대적이지 않다. 비판적 다원주의는 동일한 작품에 대해 서로 다르게 해석하고 평가할 때 그 수행의 구체적 위치를 분석하고, 적절하게 개입된 해석의 요인과 그렇지 않은 것들을 가려내며, 각 요소들이 복합적으로 도출한 추론의 타당성을 판단할 수 있다. 모든 작품은 아니지만 어떤 작품에서는 그 작품을 제작하고 감상하고 비평

하는 휴리스틱스에 성, 성별, 섹슈얼리티, 성별 정치학이 핵심적인 내적 요소이다. 이 책의 1부와 2부에서 비평의 대상으로 삼았던 퍼포먼스들 역시 그렇다.

행위로서의 예술과 맥락의 관계주의[1]

● 김주현

1. 예술작품과 정체성 확인

예술작품의 존재론은 예술작품의 존재론적 종(kinds)과 그 개별 작품들의 정체성(identity)을 규명하는 것을 과제로 삼는다. 한 작품의 정체성을 탐구하는 것은 개별 작품 뿐 아니라, 구체적인 상황과 예술의 쟁점을 해석하고 평가하는 것에도 통찰을 제공해준다. 예를 들어, 예술가의 의도와 작품의 미적 정체성은 얼마나 밀접하게 관련되어 있는가, 작품은 어디에 위치하는가, 작품이 자신의 사례(instance)와 어떠한 관계를 맺고 있는가의 문제는 작품의 정체성 확인에 관한 논의이다. 작품의 정체성은 개별 작품에 대한 미적 경험의 실제를 이해하고 평가하며, 나아가 바람직한 방향으로 인도한다는 점에서 이론적 중요성을 갖는다.

작품의 정체성을 확인하려면 작품의 외적/내적 속성을 구분할 필요가 있다.[2] 한 작품의 의미와 가치를 논의하기 위해 참조해야 하는 것은 작품의 내적 속성일 것이다. 그렇다면 개별 작품에서 내적인 것과 외적인 것을 구분하는 기준은 무엇인가? 그리고 어떤 요소가 작품의 내적 요소로 승인받을 수 있는 적절성(relevance)의 기준은 무엇일까? 예술작품의 존재론에서 오랫동안 지배적 위치를 점했던 경험적 구조주의(empirical structuralism)는 예술이란 관찰자가 읽거나 듣거나 보는 경험 속에서 고려해야 할 것은

1. 이 글은 졸고, 「실행적 존재로서의 예술작품」(철학연구회 편, 『철학연구』 67집, 2004)을 수정·발전시킨 것이다.
2. Carolyn Korsmeyer, "Perceptions, Pleasures, Arts: Considering Aesthetics", Janet A. Kourany (ed.) *Philosophy in a Feminist Voice*, Princeton, NJ: Princeton University Press, 1997, p. 155.

오직 작품 그 자체가 가지고 있는 것이며, 그것은 지각적 경험의 대상인 표면의 형식적 구조라고 주장한다. 작품에 대한 이해와 평가가 작품 그 자체가 가지고 있는 것들에 한정되어야 한다는 것은 내부주의의 요구이며, 경험적 구조주의에 따르면 예술작품은 순수한 물리적 대상, 곧 형식으로 국한된다. 이때 예술가를 포함한 작품의 발생 기원, 제작 과정, 의도, 인지적·도덕적 기준 등은 작품에 무관한 것으로 간주된다.

그러나 예술작품의 존재론적 탐구가 예술 행위의 '최종 산물(end product)'에 초점을 맞추는 것은 그 시작에서부터 논란의 여지가 있다. 우선 '최종'이라는 말은 모호하다. 하나의 제작 과정에 있어서 최종적인 것은 무엇인가? 도대체 우리는 언제 작품이 완성된다고 말할 수 있는가? 최종의 완성품임을 확인할 기준이 있는가? 최종의 완성품을 논의한다는 것은 이미 작품을 신성불가침(inviolable)의 대상으로 간주하는 것은 아닌가? 또한 '산물'이라는 말은 애매하다. 영어의 'product'는 제작 과정의 결과, 즉 그 생산물을 지칭하기도 하지만, 동시에 생산 과정을 지칭하기도 한다. 따라서 예술 행위의 최종 산물에 대한 규정은 예술작품의 존재론의 전제나 출발점이 아니라 논증을 필요로 하는 주장(claim)인 것이다. 만일 작품과 적절한 관계에 있는 '내적 요소들'을 단지 지각적 경험의 실재 자극물인 대상의 내적 속성, 곧 표면적 구조로 국한하지 않고 예술 행위에 연루된 다양한 과정적, 환경적 요소들까지 고려한다면,[3] 그것으로부터 작품의 '정체성 확인의 요소'는 변경될 것이고, 예술작품의 존재론은 새롭게 구성되어야 할 것이다.

맥락주의는 예술의 표면적 구조 외에도 창조 및 감상이라는 미적 경험 과정을 개별 작품의 정체성 확인의 요소로 제안한다. 이 글에서는 예술작품의 정체성을 확인하고, 작품을 평가할 때 작품의 내적 요소들에 근거해야

3. 이것은 기존의 예술 존재론, 즉 경험적 구조주의에 대한 비판으로부터 가능하다. 경험적 구조주의에 대한 비판적은 졸고, 「맥락주의와 예술로서의 정체성 확인」, 한국미학회 편, 『미학』 34집, 2003에서 참조할 것.

한다는 내부주의 이론으로서 맥락주의가 설득력을 확보할 수 있을지를 살펴보고자 한다. 중심 문제는 '맥락주의자들이 작품의 내적 구성 요소라고 주장하는 맥락의 적절성을 판별할 기준이 있는가? 그리고 작품의 맥락이란 어떠한 것들을 포함하며 어떻게 구성되는가?'이다. 작품의 맥락이 개별 작품의 정체성을 확인하는 요소 중 하나로 제안된다면 그것은 명확하며 식별할 수 있어야 할 것이다. 필자가 수행성에 기초한 예술작품의 존재론을 구성하면서 그 핵심 개념으로 제안하는 것은 '휴리스틱스'[4]이다. 이제 커리의 타입 일원론을 비판적으로 검토하면서, 예술작품이란 인간의 맥락적인 해석 행위로서 구체적인 행위자와 행위 시간을 통해 끊임없이 재구성되는 존재로 제안하고자 한다. 예술 행위자는 임의로 휴리스틱스를 구성하는 것이 아니라 특정한 관점과 맥락 속에서 상호 관계적인 설득력을 갖게끔 구성한다. 이때 휴리스틱스의 관계주의적 구성은 특정한 정체성 확인이 합당한지 여부를 판별하는 기준이 된다.

2. 커리의 예술 존재론: 휴리스틱스와 구조

작품의 정체성 확인의 요소는 예술작품의 존재론의 중심 논제이다. 예를 들어 <함머클라비어 소나타>의 경우, 커리는 지구와 쌍둥이 별이 모든 면에서 동일하고 지구의 베토벤과 쌍둥이 별의 쌍둥이 베토벤이 각기 <함머클라비어 소나타>를 작곡하였다면, 그 결과물은 동일한 작품이라고 주장한다. 그것은 최종적으로 생산한 소리 구조 S가 동일하고, 제작의 역사와 환경 H가 정확하게 동일하다는 기준에 의존한다.[5] 반면, 레빈슨(Jerrold

4. 휴리스틱스는 하나의 도착점, 즉 최종의 물리적 귀결물에 이르게 되는 과정 혹은 경로를 의미한다.
5. Gregory Currie, *An Ontology of Art*, London: MacMillan Press LTD, 1989, pp. 62-64. 커리는 작품의 소리 구조는 추상적 존재이므로 이것은 구체적이고 경험적인 행위자에 의해 '창조'된 것이 아니라 단지 '발견'된 것으로 주장한다. 왜냐하면 그에게 소리 구조는 이미 존재하고 있었던 것이기 때문이다. 쌍둥이 별의 역사적 시간이 지구보다 일정한 정도로 앞서고 있다고 가정한다면, 모든 가능 세계를 통털어 '이미 존재하고 있는' 소리 구조를 새로 '창조'하는 것이 불가능하기

Levinson)에게 예술작품이란 특정 시간 τ에 특정 작곡자 C에 의해 지시된 구조 S이다. 이때 레빈슨이 작품의 정체성을 확인하는 요소는 구조, 사람(작곡자), (작곡)시간이다.6) 레빈슨은 예술가 개인의 정체성과 제작 시기를 개별 작품의 내적 요인으로 간주한다. '예술적 맥락에서의 아주 작은 차이들조차 그 작품이 가지게 될 특정한 미적, 혹은 예술적 요소의 질(종류)과 양(정도)에 변화를 불러일으킨다는 '세밀한 개별화(fine individuation)의 요구'7)에 따라 레빈슨은 쌍둥이 별의 쌍둥이 베토벤은 지구의 베토벤과는 다른 <함머클라비어 소나타>를 제작하며, 따라서 이 둘은 다른 작품이라고 주장했다.

커리와 레빈슨은 맥락주의로 묶일 수 있지만, 이들이 각기 작품의 내적 요소이자 정체성 확인의 조건으로 제시한 맥락적 요인들에는 차이가 있다. 레빈슨은 예술가나 제작 시기와 같이 구체적인 예술 생산의 계기들을 작품의 맥락 안에 포함한 반면, 커리의 맥락은 추상적인 소리 구조에 이르게 되는 일반적이고 고정된 제작 경로, 즉 휴리스틱스이다. 두 사람 사이의 이견은 좁게는 개인 예술가나 제작 시기를 비롯한 구체적인 제작의 역사를 작품의 내적 요소로 간주할 수 있는가에 관한 것이지만, 이것은 곧 예술작품의 존재론에서의 입장 차이를 보여주는 것이다. 커리는 예술작품을 특정한 휴리스틱스를 거쳐 특정한 구조를 발견하는 행위 타입으로 간주한다. 반면 레빈슨에게 예술작품은 특정 시간, 특정 예술가에 의해 지시된 특정

때문에 지구의 베토벤이 <함머클라비어 소나타>를 창조했다고 말할 수 없다는 주장이다. 반창조론과 창조론을 둘러싼 커리와 레빈슨 간의 논쟁은 이들이 예술작품의 존재론에서 상이한 입장을 취하고 있음을 보여주는 한 국면이다. Jerrold Levinson, "Art as Action", *Pleasures of Aesthetics: Philosophical Essays*, Ithaca, NY: Cornell University Press, 1996a.

6. Jerrold Levinson, "What a Musical Work Is", *Journal of Philosophy*, Vol. 77, 1980, p. 13.

7. 이러한 주장은 레빈슨이 음악 작품의 존재론을 개진하면서 제시되었다. 본문에서는 음악에서의 그의 요구를 예술에 대한 일반적인 기술로 변경해서 인용했다. 원문에서는 음악 작품에 대해 다음과 같이 기술하고 있다. "세밀한 개별화의 요구: 음악 작품은 서로 다른 음악사적인 맥락에서 동일한 소리 구조를 생산한 작곡가들은 명백히 다른 음악 작품을 작곡한 것이어야만 한다." 그는 음악 작품이 단순히 추상적인 구조라는 주장에 대한 반대 논변 중 하나로 세밀한 개별화의 요구를 제시했다.

구조로서, 예술 장르에 따라 타입이거나, 토큰으로 분류된다.[8]

이제 예술작품을 특정한 휴리스틱스를 거쳐 특정한 구조에 도달한 예술가의 성취 행위(achievement)로 간주하는 커리의 예술 존재론을 살펴보자.[9] 커리의 예술 존재론을 설명할 수 있는 가장 적절한 표현은 '수행적 존재로서의 예술작품'이 될 것이다. 그는 예술작품을 표면적 구조와 같은 물리적 대상이나 인간의 창조적 상상력과 같은 정신적 대상으로 간주하는 것이 아니라, 인간의 행위로 간주한다. 예술은 인간의 행위로서, 그 수행성(performativity)은 예술작품의 존재론적 특징이 된다. 이때 예술작품은 예술가의 수행의 최종적 산물－시각적 패턴, 단어나 소리 연쇄와 같은 물리적 구조－뿐 아니라, 그 패턴이나 구조에 이르게 된 예술가의 휴리스틱스(heuristics of achievement)를 포함한다. 따라서 커리에 따르면 작품의 휴리스틱스는 작품의 내적 요소로서 개별 작품을 감상하고 평가할 때 고려해야 할 적법한 대상 중 하나가 된다.

커리는 예술작품의 수행성을 행위 타입 가설을 통해 다음과 같이 정식화한다. 예술작품이란 수행 주체 χ가 수행 시간 τ에 휴리스틱스 H를 통해 구조 S를 발견하는(**D**) 사건 타입 [χ, S, H, **D**, τ]이다. 그리고 나서 그는 <함머클라비어 소나타>를 [B, S, H, **D**, τ]로 표기하고 그것을 곧 [χ, S, H, **D**, τ]라는 음악 타입의 토큰이라고 말한다. 그에게 예술작품이란 두 개의 열려진 항－행위 주체 χ와 행위 시간 τ－을 가진 행위 타입이며, 이때 예술은 3항 관계의 행위 타입－휴리스틱스인 H를 경유하여 특정 소리 구조 S를 발견하는(**D**) 행위 타입－이 된다.[10] 여기에서 **D**는 모든 예술작

8. Jerrold Levinson, "The Work of Visual Art", *Pleasures of Aesthetics: Philosophical Essays*, Ithaca, NY: Cornell University Press, 1996b.
9. 필자는 이 글에서 커리의 예술작품의 존재론을 비판적으로 고찰하면서 커리를 보완할 수 있는 힌트로서 레빈슨의 역사적 맥락주의를 도입할 것이다. 그러나 레빈슨은 작품의 개별화 조건에서 이원론을 제안하고 있는데, 필자는 이를 비판한다. Levinson, 1996b; 졸저, 『여성주의 미학과 예술작품의 존재론: 한국 현대 여성 미술을 중심으로』, 아트북스, 2008.
10. Currie(1989), *op. cit.*, p. 70.

품에 나타나는 상수이기 때문에 하나의 예술작품을 다른 작품들과 구분하는 정체성 확인의 요소는 오직 구조 S와 휴리스틱스 H가 된다.

커리가 개별 작품의 정체성 확인의 요소로서 구조 S와 휴리스틱스 H를 제시했을 때, S와 H는 이미 고정된 것이다. 그는 예술작품이 반복적으로 그리고 복수적으로 수행될 수 있는 행위라고 주장한다. 특정한 구조에 이르게 되는 휴리스틱스는 정해져 있고, 누구나 아무 때라도 그 휴리스틱스를 따라 동일한 구조를 발견하게 된다면, 결국 그때 그/녀의 행위는 동일한 작품이 된다는 것이다.[11]

그러나 커리의 주장은 혼란을 야기할 수 있다. 커리는 휴리스틱스를 예술작품의 정체성을 확인하는 내적 요소로 제안하면서도 그 과정을 매우 기계적인 경로로 고정했다. 그는 작곡자가 고정된 휴리스틱스를 거쳐 동일한 소리 구조에 도달하는 것은 작품의 토큰이 될 수 있으나 연주자가 그 소리 구조를 연주하는(play, perform) 것은 그 작품의 토큰이 아니라고 보았다. 연주자들이 특정한 연주 수단을 통해 소리 구조를 물리적 매체 안에 체현하는(embodying) 것은 예술작품의 사례일 수는 있으나 사례가 토큰은 아니라고 단언한다. 커리에게 예술작품은 특정한 휴리스틱스를 통해 하나의 구조를 산출하는 행위(enactment)이다. 만일 예술가의 수행(performance)을 통해 성취된 것들을 감상하는 것을 작품에 대한 미적 감상이라고 한다면, 이때 수행이라는 단어는 오해를 불러일으킬 여지가 있다고 커리는 경계한

11. 커리는 자신의 예술작품의 존재론을 다음과 같은 방식으로 요약하고 있다.
　　1. 작품의 패턴이나 구조는 작품의 부분적인 구성 요소이다. 동일한 구조는 다른 작품들도 공유할 수 있기 때문에 동일한 구조만으로 작품의 정체성을 판정할 수는 없다. 2. 그렇다면 작품을 구분하는 것은 작곡자나 저자가 그 구조에 이르게 되는 환경, 즉 휴리스틱스이다. 이때 휴리스틱스란 미적 감상에 적합한 요소들, 즉 원칙상 작가가 이용할 수 있는 정보들(available information)과 형이상학적 가정, 언어적 적용의 관습들에 의해 구성된다. 3. 이것은 작곡의 복수 사례를 가능하게 만든다. 이러한 논의는 수많은 작품들을 동일하게 만드는 구조주의와 동일한 작품이 하나 이상 존재할 가능성을 거부하는 창조론 사이의 중간적 방식이 된다. 4. 작품의 구성 요소 중 작곡자의 정체성과 작곡 시간은 작품의 정체성과 무관하다. 5. 예술작품에 대한 감상은 특정한 종류의 수행에 대한 미적 감상이다. *ibid*, pp. 64-66.

다. 왜냐하면 수행은 연주나 공연의 의미로 이해되기 쉽기 때문이다. 그러나 커리에게 예술 행위란 연주나 공연과 같은 수행이 아니라, 작곡자가 행한(enact) 것─추상적인 소리 구조를 발견한 것─을 의미한다. 그의 논의에 따르면 특정 작품을 연주하고 공연한 것은 작품의 사례일 수는 있어도 작품의 토큰이 될 수는 없다. 그에게 작품은 추상적인 소리 구조에 이르는 행위이지, 그 소리 구조를 물리적으로 체현하는 행위(연주)가 아니다.12) 따라서 커리에 따르면 연주나 공연을 비롯한 체현 행위는 예술의 타입도 토큰도 아니게 된다. 커리는 연주과 같이 물리적으로 체현된 실체 및 수행의 존재론적 지위에는 관심을 기울이지 않는다.

3. 커리의 타입 일원론 비판

맥락주의 예술작품의 존재론을 모색함에 있어서 커리의 액션 타입 가설과 휴리스틱스 개념은 작품의 수행성을 설명할 힌트를 보여주고 있다. 그러나 휴리스틱스의 고정성에 기초하여 예술작품을 하나의 타입으로 간주하는 것은 논란의 여지가 있다. 앞에서 지적했듯이, 커리가 개별 작품 <함머클라비어 소나타>를 토큰 사건으로 표기한 뒤, 다시 그것을 타입 사건으로 재표기했던 것을 상기할 필요가 있다. 이 과정은 예술의 수행자와 수행 시간을 삭제함으로써 이루어졌다.

이것은 커리가 단순히 개별 작품의 정체성을 논의할 때는 예술작품을 토큰으로 간주하고, 일반적인 예술, 즉 비예술 행위와 구분되는 예술 행위를 논의할 때는 예술을 타입으로 간주한 것이라고 해석할 수도 있다. 그러나 이러한 해석에는 문제가 있다. 만일 예술이라는 일반적인 행위를 논의하려면, $[B, S, H, \mathbf{D}, \tau]$라는 <함머클라이버 소나타>를 경유할 필요 없이 $[\chi, S, H, \mathbf{D}, \tau]$로 표기하면 된다. 그런데 커리의 논의는 <함머클라이버

12. *ibid*, pp. 75-76.

소나타>를 중심으로 진행되었고 그것을 다시 [X, S, H, **D**, 기로 표기했다는 것이 문제의 핵심이다. [X, S, H, **D**, 기와 [B, S, H, **D**, 기는 각기 타입 <함머클라비어 소나타>와 토큰 <함머클라비어 소나타>을 표기한다. 커리에게 <함머클라비어 소나타>이 <함머클라비어 소나타>의 토큰이 된다는 것은 오직 동일한 휴리스틱스를 거쳐 동일한 소리 구조에 이르게 된 여러 번의 작곡 행위 중 하나라는 것을 의미한다. 그러나 커리의 토큰은 우리가 일반적으로 토큰이라고 지칭하는 것, 즉 개별적인 물리적 체현물-연주 -이 아니라 타입과 사례 사이에서 모호하게 존재하는 추상적인 행위 (enactment)들-여러 번의 작곡 행위-을 지시하고 있다는 점에서 문제가 있다.13)

이 점에서 예술 존재론자들은 커리의 타입과 토큰 개념은 일반적인 이원론자와 차이가 있음을 지적하면서 그를 타입 일원론자로 평가했다.14) 그런데 문제는 개별 작품의 정체성과 개별화를 확인하는 기준으로서 S와 H를 제시하는 커리의 주장은 타입 일원론에도 잘 맞아 떨어지지 않는다는 것이다. 오히려 그의 논의는 <함머클라비어 소나타>와 <월광 소나타>를 다른 작품으로 확인하는 것이 이들을 타입보다는 토큰으로 간주할 때 가능하다

13. 여기에서 커리의 사례 개념은 매우 독특하다는 것을 다시 한 번 상기할 필요가 있다. 흔히 예술 존재론에서 사례는 타입의 토큰들을 의미한다. 왜냐하면 음악 작품의 경우 타입은 소리 구조이고 토큰은 그것의 연주이기 때문이다. 그런데 커리에게 연주는 작품의 사례일 수는 있어도 그 연주가 연주되고 있는(the performable) 소리 구조의 토큰은 아니게 된다. 연주가 동일한 소리 구조를 참조한다고 해도 그것에 이르는 발견적 경로가 작곡의 발견적 경로와 다르기 때문이다. 또한 이것은 <함머클라비어 소나타>의 작곡 행위와 <함머클라비어 소타나>의 연주 행위가 다른 종류의 행위라는 것을 함축하고 있다.

14. "다양한 예술작품들을 관통하는 단일성(uniform)에 주목하고 그것을 규정함으로써 예술작품의 존재론을 일원론적으로 주장하는 사람들이 있다. 그러나 이들은 엄밀한 의미에서 일원론자라기보다는 통합적인 단일 이론가(unitive uniform theorist)로 지칭될 수 있다. 이들은 타입과 토큰 같은 근원적인 존재론적 구분을 거부하기 때문에 타입과 토큰에 기초하여 분류하는 것(일원론/이원론)은 정당하지 않다. 커리는 타입이 아니라 토큰을 거부함으로써 통합적인 단일 이론을 제시하고 있다. 그의 존재론적 입장은 예술이란 어떤 사람이 (개인의 자기 정체성과는 무관하게) 특정한 휴리스틱스를 거쳐 특정한 구조를 발견하는 행위 타입이라는 것이다." Nicholas Wolterstorff, "Ontology of Art" David Cooper (ed.) *A Companion to Aesthetics*, Oxford, UK: Blackwell, 1995, p.313, () 안은 필자가 삽입. 이 문제는 다음의 4절에서 본격적으로 논의하겠다.

고 주장하는 것처럼 읽힐 수 있다. 이것은 그가 수행적 존재로서의 예술작품을 제시하면서도, 예술 행위들이 수행되는 구체적인 과정 중 많은 부분들을 우연적 요소로 간과했기 때문이다.15) 이것은 다음의 몇 가지 점에서 비판의 대상이 된다.

첫 번째로 비판되어야 할 것은 커리가 개별 작품을 미적 경험의 대상으로 다루면서 미적 경험을 설명하는 방식은 전통적인 미적 이론(aesthetic theory)의 기본 개념들과 이론틀을 의심 없이 수용하고 있다는 사실이다. 그에게 미적 경험의 주체는 사심 없는(disinterested) 자아, 즉 개인의 관점이나 맥락이 개입되지 않은 보편자이며, 미적 경험의 대상인 예술작품은 작가의 손을 떠난 후 자율적이고 독립적으로 존재하는 상태, 즉 제작 과정의 최종 결과물로서 고정된 실체이자 신성불가침의(inviolable) 대상이다.16) 그는 심지어 월터스토프가 문학 작품과 음악 작품의 수정 가능성을 주장했던 것17)에도 반대하면서 악보나 연주는 수정될 수 있을지라도, 추상적 구조들 자체와 휴리스틱스는 수정될 수 없다고 본다. 그리고 이러한 연유로 어떤 예술은 단일 예술로, 또 다른 예술은 복수 예술로 구분할 수 없다고 주장한다. 그에게 예술이란 모든 장르에서 추상적인 타입이기 때문이다. 커리에게 예술작품은 작가의 손을 떠난 이후에는 어떠한 이유로도 변경이 불가능하며, 따라서 각 작품은 고유의 고정된 미적 정체성을 가지게 된다.

커리가 개별 작품의 휴리스틱스에서 행위자 개인의 자아정체성을 쉽게 제거할 수 있었던 것은 미적 주체를 구체적인 역사적 개인, 즉 개별 신체를 가지고 현실의 삶을 살고 있는 인간이 아니라 보편적이고 초월적인, 곧

15. 커리는 예술 행위자와 행위 시간 모두를 진지하게 논의하고 있지 않으며, 더구나 이들을 개별 작품의 존재론에서 무관한(irrelevant) 것으로 간주하고 있다. 이제 이 지점에서 예술작품을 '수행적 존재'로 바라보는 커리의 존재론은 레빈슨이 강조한 '작품 제작 과정의 구체적 역사'로부터 힌트를 얻을 필요가 있다. 레빈슨은 예술가와 창작의 시간을 작품의 정체성을 결정하는 중요한 내적 요소로 보았다.

16. Currie(1989), op. cit., p. 88.

17. Nicholas Wolterstorff, World and Works of Art, Oxford, UK: Clarendon Press, 1980, pp. 171-173.

사심 없는-자아로 상정했던 까닭이다. 그러나 우리가 미적 주체로서 행위할 때 초월적이고 보편적 관점을 유지할 수 있는지는 의심의 여지가 있다.[18] 더구나 예술에 대한 미적 경험은 대상 그 자체에 대한 단순한 수동적 수용이 아니라 주체의 판단과 반응에 의존한 구성적 경험으로써 간주된다면 미적 경험에 대한 커리의 명료한 가정은 우선적으로 증명되어야 한다.[19] 그러나 커리의 행위 타입 가설－추상적인 행위 타입으로서의 예술작품－은 행위자와 행위 시간을 간략히 배제해 버렸다. 커리는 예술작품의 존재론에서 행위자와 행위 시간을 열린 항(open place)라고 단언할 뿐, 그 이상의 설명을 제공하지 않는다.

두 번째로 지적되어야 할 것은 커리가 휴리스틱스를 위해 구성한 사건 토큰의 예증들 안에는 자기 반박적 모순이 나타나고 있다는 것이다. 커리는 개별 작품을 예술 행위 타입의 토큰으로 표기할 때에는 개별 예술가와 제작 시기를 언급하고 있지만, 그것들은 휴리스틱스에 어떠한 영향도 끼치지 않는 것으로 사소화된다.[20] 커리에게 예술가 χ와 제작시기 τ에 대입된 구체적인 변화나 개별적인 상황은 휴리스틱스를 변경하는 내적 요소가 아니다. 그에게 한 작품의 미적 내용을 판별하는 정체성 확인의 요소는 오직 구조 S와 휴리스틱스 H이며, 이를 통해 개별 작품의 미적 정체성은 고정된다.

그러나 커리가 구체적인 사례들을 논의하는 곳에서 이러한 주장은 일관적으로 지지되지 않는다. 휴리스틱스는 그 자체로－표면에 대한 지각 경험의 방식으로－인식되는 것이 아니다. 휴리스틱스를 미적으로 감상하는 것은 예술가가 특정한 물리적 구조에 이르게 되는 행위에서 '미적으로 관계된 적절한(relevant) 사실들'이 무엇인지 그들을 규명하는(specify) 것으로부터

18. Peggy Z. Brand, "Disinterestedness and Political Art", Carolyn Korsmeyer (ed.), *Aesthetics: The Big Questions*, Oxford: Blackwell Publishing, 1998.
19. 졸고, 「여성의 '미적 경험'과 페미니즘 미학의 가능성」, 한국여성학회 편, 『한국여성학』 15권 제1호, 1999.
20. 예술가 χ와 제작시기 τ는 열린 항으로 표기되고 있다.

시작한다.21) 예를 들어, 베토벤의 <함머클라비어 소나타>는 특정한 소리 구조를 가지고 있다. 그러나 커리는 소리 구조만으로 작품의 정체성을 확인할 수 없다고 했는데, 왜냐하면 그것이 어떻게 그 소리 구조에 이르게 된 것인지를 보여주는 특정한 휴리스틱스가 드러나야 하기 때문이다. 그렇다면 <함머클라비어 소나타>는 베토벤이 속해 있던 사회, 예술가와의 음악적 영향 관계, 화성, 악장, 오케스트라 구성 방식, 장르별 예술적 관습 등과 같은 구체적인 요소들로부터 조직되고 구성된 휴리스틱스와 그것이 도달하게 된 소리 구조라고 보아야 할 것이다.

그렇다면 이제 작품의 미적 정체성을 확인하는 요소 중 또 다른 하나인 '구조' 역시 변경 가능한 '물리적 귀결물'로 확장 변경되어야 한다. <함머클라비어 소나타>의 휴리스틱스와 그 물리적 귀결물은 수행 주체와 수행 시간에 따라 그 내적 구성이 달라진다. 구체적이고 역사적인 예술 행위자가 휴리스틱스를 거쳐 마침내 도달하게 되는 것은 추상적이고 형식적인 표면적 구조일 뿐 아니라 그것을 체현하고 있는 물리적 매체들을 포함한다. 물리적 귀결물은 우리의 눈앞에 현현하고 있는 물리적 개체라는 점에서 커리의 구조보다는 마골리스의 '물리적이고 문화적으로 체현된 개체'와 더 유사하다. 작품의 물리적 귀결물은 고정된 형식으로 남아있는 것(S)이 아니라 그것 역시 수행의 맥락에서 끊임없이 변화하고(s) 있다.

물론 커리의 주장대로 작품의 물리적 구조에 이르게 하는 휴리스틱스를 구성하는 요소들에는 행위자나 행위 시간과는 무관한, 고정된 것들이 존재할 수도 있다. 예를 들어, 어떤 그림이 울트라 마린으로 칠해졌다거나, 조각상이 카라라산 대리석으로 만들어졌다거나, 소설이 18세기 영어로 쓰여졌다는 것은 누가, 언제 행위 했는지와는 무관한 객관적 사실이라고 여겨지기도 한다. 그러나 미켈란젤로가 두치오가 실패 후 버린 대리석을 의도적으로

21. Currie(1989), op. cit., p. 68.

주어와 <다비드> 상을 제작했다든지, 남아공의 소설가 앙드레 브링크가
자신의 소설 <Kennis van did Aand(Looking on Darkness)>에 대한 판금
선언 이후 아프리카어가 아닌 영어로 소설을 쓰기 시작한 것[22]은 작품의
휴리스틱스에서 행위 주체에 해당하는 예술가– 의 자아정체성 및 개인사
– 나 행위 시간을 열린 항으로 간주할 수 없으며, 나아가 휴리스틱스와
구조를 고정된 것으로 상정할 수 없음을 보여준다. 우리가 고정된 것이라고
쉽게 믿었던 물리적 매체조차도 작품을 구성하도록 선택될 때에는 행위자
와 행위 시간에 영향을 받으며, 이것은 결국 작품의 미적 정체성에 직접적
으로 관여한다.

　레빈슨은 휴리스틱스는 오직 실재(real) 작가가 알았거나 알 수 있었던
것에만 기초해서 구성되어야 한다는 커리의 주장에 반대한다.[23] 그러나
커리는 이 문제를 '미적' 차원의 전통적 논의에 의존해서 회피하고자 한다.
레빈슨이 작가가 몰랐던 것까지 휴리스틱스 안에 포함할 것을 주장할 때,
커리는 이것이 명시적으로 불가능하지는 않겠지만, 휴리스틱스에 포함되
어야 할 것은 미적으로 관련된 것이기만 하면 된다고 주장한다.[24] 커리는
이것을 문화적 근접성(proximity)이라고 말하는데, 예술가가 알았던 것이든
몰랐던 것이든, 그것이 그 작품에 대한 미적 감상과 적절하게 관련되는
한에서 휴리스틱스의 구성 요소가 될 수 있다는 것이다. 그러나 커리가
'언제, 누구의' 미적 경험인지를 문제 삼지 않으면서, 즉 하나의 예술작품에
대한 미적 경험은 보편적인 것이라고 전제한 채, 작품에 대한 미적 감상에
서 휴리스틱스의 차원에서 적절하다고 생각되는 것은 무엇이든 그것이 그
작품에 본유적인 것이라고 주장하는 것[25]은 증명되지 않은 선전제를 반복

22. 영어로 쓰여진 브링크의 소설로는 <A Dry White Season>, <States of Emergency> 등이 있다.
　　David Novitz, "Messages in Art", Stephen Davies (ed.), *Art and its Messages: Meaning, Morality
　　and Society*, University Park, PA: The Pennsylvania University Press, 1997, pp. 84-85.
23. Levinson(1996a), *op. cit*, p. 140.
24. Currie(1989), *op. cit*, p. 71-72.
25. *ibid*, p. 72.

하는 것에 불과하다. 이 경우 커리에게 미적 차원에서 적절한 것들은 언제나 미리 결정되어 있는 것이 된다. 커리는 미적 감상에서 적절한 것들을 미리 정해놓고서 마치 휴리스틱스의 개방성을 보증하듯이 '원칙상의 이용 가능성' 혹은 '원칙상의 접근 가능성'을 주장하고 있을 뿐이다.

이제 휴리스틱스가 작품의 정체성을 확인하는 요소 중 하나로서 작동하려면, 휴리스틱스는 그 경로 위를 걸어가고 있는 행위자와 그 경로가 놓여져 있는 시간적, 공간적 맥락을 포함해야만 한다. 그런데 커리는 스스로 의식하지 못했지만 이미 이것을 무의식적으로 승인하고 있었던 듯하다. 커리는 휴리스틱스를 위한 예증에서 구체적인 행위자와 행위 시간을 내적 요소로 포함하는 흥미로운 실수를 범하고 있다. 그가 휴리스틱스의 구성 요소로 들었던 사실, 사건, 규범, 전제는 추상적인 조건이 아니라 구체적인 행위자와 행위 시간과 관계된 것이었다. 이것은 오히려 개별 예술가와 구체적인 제작 시기가 예술 행위의 휴리스틱스를 구성하며 이러한 요소들의 변화가 작품의 미적 정체성에 직접적으로 영향을 끼치는 사례들이 존재한다는 반증이 된다.

'톨스토이는 『전쟁과 평화』의 표면의 언어 구조로 나아갈 때, 나폴레옹의 러시아 침략을 신중하게 참조했다[26]', '코페르니쿠스는 천동설 이론으로 나아갈 때 2-3세기 전 아랍 천문학자들이 몇 가지 세부 사항에서 유사한 체계를 제시했었다는 것을 알았다[27]'와 같은 사례가 그것이다. 커리가 톨스토이는 『전쟁과 평화』를 생산하면서 '나폴레옹의 러시아 침략을 신중히 고려했다고 언급했을 때, 커리는 명시적이고 적극적으로 톨스토이라는 작가 개인이나 작품이 쓰여진 시기를 휴리스틱스 구성의 내적 요소로 승인하기를 주장한 것은 아니었다. 커리에게 『전쟁과 평화』의 휴리스틱스는 그 고유의 표면적 언어 구조로 나아가게 되는 추상적이고 총체적인 과정 전체

26. *ibid*, p. 74.
27. *ibid*, p. 72

를 의미한다. 그런 한에서 이 추상적이고 총괄적인 과정이 어느 시기이든, 어떤 사람에 의해서든 반복될 수 있으며, 이러한 반복에 의해 동일한 작품 『전쟁과 평화』가 복수로 생산될 수 있다고 보았던 것이다. 물론 이때 커리가 주장하는 복수 생산 가능성은 동일한 작품이 여러 개 생산될 수 있다는 의미이다. 그러나 『전쟁과 평화』의 휴리스틱스에서 행위 시기가 달랐거나 톨스토이가 아닌 다른 예술가에 의해 생산되었거나 '나폴레옹의 러시아 침략에 대한 톨스토이의 역사적·정치적 관점'이 달랐다면, 『전쟁과 평화』의 발견적 구조와 그것의─언어적 구조를 포함한─물리적 귀결물은 달라졌을 것이고, 나아가 『전쟁과 평화』의 미적 정체성도 달라졌을 것이다.

이러한 사례들 중 가장 흥미로운 것은 커리의 중심 사례인 <함머클라비어 소나타>이다. 커리가 자신의 타입 일원론을 주장하기 위해 고안한 쌍둥이 별, 쌍둥이 예술가 가설은 오히려 구체적인 행위자와 행위 시간을 휴리스틱스에 포함시켜야 한다고 주장한다는 점에서 자기 반박적이다. 쌍둥이 별 쌍둥이 예술가 가설은 개별 예술가나 제작 시기를 열린 항으로 상정하지 않는다. 오히려 지구의 <함머클라비어 소나타>와 쌍둥이 별의 <함머클라비어 소나타>를 동일하다고 확인하는 것은 특정 시간과 특정 예술 행위자를 지정한 휴리스틱스이다. 이것이 함축하는 바는 <함머클라비어 소나타>는 오직 베토벤에 의해서, 바로 그 시기에만 제작될 수 있었다는 것이다. 쌍둥이 베토벤이나 그의 예술 행위 시간은 실제로는 개인의 자기 정체성이나 역사적 맥락에 있어서 지구의 베토벤이나 그의 예술 행위 시간과 동일하다는 것을 전제하고 있기 때문에, <함머클라비어 소나타>는 베토벤과 쌍둥이 베토벤에 의해서 그리고 지구와 쌍둥이 별의 동일한 역사적 시기에 오직 그때에만 생산될 수 있다. 정말로 개별 예술작품이 타입이라면, <함머클라비어 소나타>는 베토벤과 그의 행위 시간만이 아니라 불특정 다수에 의해 불특정 시기에 수행될 수 있어야 한다. 그럼에도 커리의 논의는 베토

벤과 그의 행위 시간에 기울어 있는데, 그렇다면 그는 왜 <함머클라비어 소나타>라는 사건 타입에서 불특정 주체 χ와 τ가 지구 혹은 쌍둥이 별에서 반드시 베토벤과 그의 행위 시간(B_1와 τ_1) 혹은 쌍둥이 베토벤과 그의 행위 시간(B_2와 τ_2)이어야만 하는지 그리고 더 정확하게는 왜 쌍둥이 베토벤과 그의 행위 시간이 오직 베토벤과 그의 행위 시간으로만 대체될 수 있는지($B=B_1=B_2/\tau=\tau_1=\tau_2$)를 자세히 설명하지 않았다.[28] 커리는 모든 사람과 모든 시간이 아니라 오직 베토벤과 그의 행위 시간만을 <함머클라비어 소나타>의 휴리스틱스에 합당하게 참여할 수 있는 χ와 τ로 한정한 것이다. 그것은 결국 사건 타입이 아니라 사건 토큰이다. 이제 휴리스틱스의 표기 중 χ와 τ는 B와 τ_1으로 변경되어야 한다. 이것은 커리의 예증이 도출하는 결론이 <함머클라비어 소나타>가 [B, s_1, h_1, **D**, τ_1]라는 사건 토큰이지, [χ, S, H, **D**, τ]라는 사건 타입이 아니라는 것을 보여준다.

커리가 처음에 <함머클라비어 소나타>를 [χ, S, H, **D**, τ]가 아니라 [B, S, H, **D**, τ]로 표기했을 때 이것은 그 스스로 말했듯이 사건 토큰이었다.[29] 베토벤이라는 특정 행위자와 그의 행위 시간이 지정된 사건이었기 때문이다. 그런데 앞에서 지적했듯이, 행위 주체와 행위 시간이 지정된 이후에도 휴리스틱스가 사건 타입의 정체성을 확인할 수 있는 요소(H)로 남아 있을 수 있는지, 그리고 그것에 기초하여 도달하게 된 작품의 물리적 구조가 그렇게 추상적인 형태(S)로 남아 있을 수 있는지가 문제가 된다. 이것이

28. 예증의 실패는 단순한 실수가 아니다. 이것은 커리의 타입 일원론 논증을 무너뜨리기 때문이다. 예술작품의 정체성에 예술가 개인의 정체성이 관여한다는 것은 결국 쌍둥이 별의 쌍둥이 예술가와 지구의 예술가 그리고 쌍둥이 별의 다른 예술가와 지구의 다른 예술가의 정체성을 어떻게 확인할 것인가를 해명하는 것으로부터 논의되어야 한다. 커리는 예증을 통해 한편으로는 누구라도 그 작품을 수행할 수 있다고 주장하면서 다른 한편으로는 지구의 특정 예술가와 쌍둥이 별의 그 쌍둥이 예술가만이 그 작품을 수행할 수 있다고 주장한다. 이 두 주장은 양립 불가능하다. 지구의 특정 예술가와 쌍둥이 별의 그 쌍둥이 예술가를 동일한 존재로 확인하는 것이 지구나 쌍둥이 별의 '모든' 예술가들의 정체성을 동일하게 간주하거나 혹은 전혀 무의미한 것으로 사소화 할 것을 함축하지는 않는다.

29. *ibid*, p. 69.

커리의 타입 일원론에 대한 세 번째 비판이다. 커리의 맥락주의가 예술작품의 존재론으로서 가지는 강점은 작품의 정체성이 단지 지각 경험의 대상인 표면의 구조뿐 아니라 그것이 성취된 과정까지도 작품의 내부로서 미적 감상의 대상이 된다는 것에 있다. 그런데 그 맥락이 구체적인 행위 주체와 행위 시간을 제외한 휴리스틱스로 회귀한다면 맥락주의의 강점은 사라져 버린다.

 <함머클라비어 소나타>가 [B, S, H, **D**, τ]로 표기되어야 한다면, 그것은 토큰으로서 <함머클라비어 소나타$_n$>이며 [χ, s, h, **D**, τ]로 표기되어야 한다. 커리가 예로 들었던 베토벤의 함머클라비어 소나타는 [B(=χ$_1$), s$_1$, h$_1$, **D**, τ$_1$]로 표기되는 <함머클라비어 소나타$_1$>이다. 그것은 베토벤이라는 특정 예술 행위자 χ$_1$ 곧 B가 특정 시간 τ$_1$에 특정한 휴리스틱스 h$_1$를 거쳐 특정한 구조 s$_1$에 도착한 사건 토큰임을 지시한다. 그리고 이때 <함머클라비어 소나타$_1$>은 수행 주체 베토벤 B와 수행시간 τ$_1$이 생략된 's$_1$, h$_1$, **D**'간의 3항 관계의 행위로 설명될 수도 있는데, 만일 이러한 주장이 설득력을 가질 수 있다면, 그것은 휴리스틱스 h$_1$에 B(=χ$_1$)와 τ$_1$이 포함된 한에서이다. 이제까지의 논의에 따르면 [χ, s, h, **D**, τ]로 표기된 <함머클라비어 소나타$_n$>에서 <함머클라비어 소나타$_1$>과 <함머클라비어 소나타$_2$>를 구분하는 기준은 s와 h가 된다. 이 둘 중 하나만 변경되어도 그것은 다른 예술작품이 될 것이다.

4. 타입/토큰과 존재론적 분류

 지금까지 커리의 타입 일원론이 갖는 문제를 살펴보았다. 그러나 타입 일원론 비판에서 아직 언급하지 않은 문제가 남아있다. 그것은 타입과 토큰 이원론으로 예술작품의 존재론을 탐구하는 것에 관한 것이다.

 개별 작품의 존재론적 양태에 기초하여 다양한 예술작품들을 분류하고

그 정체성 확인의 요소를 탐색하는 것은 많은 이론가들에 의해 다양하게 주장되어 왔지만[30] 여전히 가장 많은 지지를 받고 있는 것은 이원론이다. 타입/토큰 이원론은 퍼스(Charles S. Peirce)로부터 예술작품의 존재론적 양태를 설명하는 일반적 개념으로 활용되어 왔지만 정교한 개념은 아니라는 비판을 받았다. 퍼스의 타입/토큰 구분이 미학에 도입된 것은 예술작품의 존재론적 양태, '연주될 수 있는 것(the performable)'과 '그것의 연주'와 같은 미묘한 예술 현상과 경험을 더 잘 설명하기 위해서였다.[31] 퍼스는 반복적으로 쓰이고 발화될 수 있는 것을 타입으로, 반면 쓰여진 것 그 자체나 소리내는 것 그 자체를 토큰으로 보았다.[32] 그러나 이러한 구분과 그 존재론적인 의미를 승인하지 않고 다양한 예술들의 존재론적 양태를 단일하게 고려하는 이론들이 등장하기도 했다. 예를 들어 타입 일원론이나 토큰 일원론으로 지칭되는 이론가들은 타입이나 토큰에 기초한 존재론적 분류표 안에 들어가기를 원하지 않는다. 왜냐하면 일원론자들은 토큰과 타입이 상호 대응항(counterpart)으로 상정되는 한, 이들을 의미 있는 단위로 받아들이지 않기 때문이다. 이 점에서 월터스토프는 이들에게 타입이나 토큰을 적용하는 것은 이들의 진의, 즉 예술작품의 존재론적 본성에 대한 적절한 설명일 수 없다고 주장했다.[33] 다양한 이론들을 분류할 목적에 의해 타입 일원론

30. 월터스토프는 예술작품의 존재론적 양태들을 설명하면서 일원론과 이원론으로 나누고, 일원론은 다시 관념론, 유명론, 행위 타입론으로, 이원론은 다시 이원론적 단일 이론과 부분적 이론으로 재분류한다. Wolterstorff(1995), op. cit., pp. 310-314. 이원론적 단일 이론은 모든 장르의 예술이 작품인 타입과 사례인 토큰들을 가지고 있다는 입장이고, 부분적 이원론은 어떤 장르의 예술은 타입이 작품이고, 또 다른 장르의 예술은 토큰이 작품이라는 입장이다. 가장 일반적으로 언급되는 이원론은 부분적 이원론이다. 영미권의 대표적인 예술 존재론자들인 월하임(Richard Wolheim, Art and Its Object, New York: Cambridge University Press, 1980), 월터스토프(1980), 레빈슨(1996b) 등이 이 입장에 속한다. 예술작품의 존재론에 본격적으로 헌신하지 않는 영미권의 미학자들도 대부분 이들의 견해를 상식적인 수준에서 수용하고 있다. Robert Stecker, Artworks: Definition, Meaning, Value, University Park, PA: The Pennsylvania University Press, 1997, p. 1.
31. 이 점에서 커리의 타입/토큰 구분은 이들 개념의 일반적인 사용 방식을 거스른다는 것을 이미 지적했다.
32. Charles S. Peirce, Collected Works of C. S. Peirce, Cambridge, MA: Harvard University Press, 1933, p. 537.

혹은 토큰 일원론이라는 명칭을 사용하는 것은 혼란을 불러일으킨다. 일원론자들이 거부하는 이분법적인 개념쌍 중 하나는 소거하고 나머지 하나에 의지하기보다는, 새로운 개념이나 명칭을 찾을 필요가 있다. 타입이나 토큰을 예술작품의 존재론의 기초 개념으로 승인하지 않으며 나아가 이들의 이분법도 승인하지 않는 일원론자가 끊임없이 대응항, 예건대 토큰이나 타입의 결여를 비판받는다면, 이때 이원론이라는 이론적 전제에 대한 증명의 부담은 일원론자가 아니라 비판자들에게 있다.

다른 한편, 다양한 예술작품들의 존재론적 차이를 설명함에 있어서 타입/토큰과 같은 일반 개념 체계의 유용성을 인정한다 하더라도, 예술작품의 존재론의 기초 개념으로 타입/토큰을 채택하는 것에 의문을 제기하는 입장도 있다. 타입/토큰 개념은 언어 철학이나 심리 철학에서 먼저 사용되었다. 그러나 예술작품에서 미적 내용의 독자성(uniqueness)이나 개별성은 언어나 다른 일상적 존재자들에서의 것과는 차이가 있다. 따라서 이들 개념을 예술작품에 일반적으로 적용하는 것에 대한 비판이 계속되었다. 타입/토큰 개념은 보편자/개별자, 정신/물질과 같은 이분법적인 분류 체계이기 때문에, 그 분류 체계나 이원론이 예술작품에 적용되어야 할 이유가 명확하게 제시되지 않는 한, 타입/토큰을 예술작품에 끌어들이고 타입의 속성들이 토큰의 속성으로 이송될(transmit) 수 있다는 견해는 의심스럽다.[34]

5. 복합적이고 총괄적인 수행으로서의 예술

3절에서 커리의 타입 일원론에는 휴리스틱스인 H에 구체적 개인 x와 구체적인 수행 시간 τ가 배제되어 있다는 것을 비판하면서 <함머클라비어 소나타ₕ>의 χ와 τ가 매번 다르게 대입된다면 작품의 휴리스틱스는 고정된

33. Wolterstorff(1995), *op. cit.*
34. Oswald Hanfling, *Philosophical Aesthetics: An Introduction*, Oxford UK: Blackwell, 1993, pp. 77~80.

경로로 남아 있을 수 없으며 나아가 그 휴리스틱스를 경유해 도달하게 된 구조도 고정될 수 없다는 것을 논의했다. 필자는 모든 예술작품을 미적 경험의 대상으로서 수행적인 존재로 간주하며, 개별 작품의 정체성을 확인하고 개별화시키는 기준은 예술 행위가 수행된 휴리스틱스와 그러한 과정을 거친 모든 결과들이 귀속된 물리적 귀결물이라고 주장하고자 한다. 이제 예술작품의 존재론적 특성 중 수행성에 주목하면서 작품의 정체성 조건으로서 커리의 H를 h로 그리고 S를 s로 변경할 이론적 근거를 관계주의 (relationism)에 기초하여 논의하고자 한다.

휴리스틱스란, 마골리스 식으로 말하자면, 이력(career) 혹은 역사(history) 이다.[35] 개념들은 끊임없이 변경되는 예술작품의 질적 내용을 하나로 묶는 숫자적 정체성(numerical identity)의 장치이다. 예술작품은 자신이 구성된 맥락을 내적 요소로 가진다. 나아가 작품의 맥락이란 바로 그 작품의 정체성을 확인하는 담론에 의존적이다. 그러나 개별 작품의 미적 정체성이 단순히 표면적 구조뿐 아니라 그것이 생산되거나 제시된 과정 – 휴리스틱스 – 을 포함한다는 것은 그 휴리스틱스의 구성이 임의적일 수 있다는 공격을 받을 수 있다.[36] 휴리스틱스가 예술작품의 정체성을 결정하는 내적 요인이라는 주장은 물리적 귀결물이 일치한다고 하더라도[37] 휴리스틱스를 공유했을 때에만, 그것이 동일한 작품임을 확인할 수 있다는 것을 의미한다.

35. Joseph Margolis, *Historied Thought, Constructed World*, Berkeley, CA: University of California Press, 1995, pp. 137–151.
36. 개별 작품의 미적 정체성이 단순히 작품 표면의 구조뿐 아니라, 그것이 생산되거나 제시된 과정을 포함한다는 것은 상대주의와 회의주의의 혐의를 피하기 어렵다는 비판이 제기될 수 있다. 첫 번째 비판은 우선 작품의 정체성을 결정하기에는 휴리스틱스라는 것이 의지할 대응론적 토대, 곧 증명 가능한 증거가 없다는 것이다. 그러나 휴리스틱스의 구성에서 그 대응론적인 진리성을 보증할 역사적 증거나 과거 복원 가능성은 성취될 수 없다. 두 번째 비판은 휴리스틱스의 합당성 여부는 담론적 실천 안에서 끊임없이 재확인된다는 것이다. 그러나 담론적 실천이 우리가 가진 합당함의 유일한 근거라는 것을 진지하게 논의할 필요가 있다. 이 글의 후반부는 이 문제를 다룬다.
37. 그러나 이것은 현실적으로도 논리적으로도 불가능하다. 필자는 이 글에서 커리의 S가 s로 변경될 것을 논의해왔다.

예술작품에 대한 맥락주의 존재론에서 휴리스틱스 개념이 갖는 장점은 단순히 작품의 맥락을 언급할 뿐 아니라 그 맥락들이 어떻게 형성되는지, 그리고 그러한 형성이 합당하게(reasonable) 이루어졌는지를 가늠할 수 있는 기준을 제시할 수 있다는 것이다.

이제 맥락의 상대성과 임의성을 논박하기 위하여 그 핵심 개념인 '휴리스틱스'를 비판적으로 재구성해 보겠다. 휴리스틱스라는 것은 하나의 행위가 목표로 삼는 물리적 귀결물에 이르게 되는 경로를 의미한다. 인간의 행위인 과학 탐구나 예술 생산 행위에서 두 개의 과학 이론이나 두 개의 예술작품이 지각 경험상 동치라고 해도 이들은 맥락적 사실에 의해 서로 다른 것으로 확인될 수 있다. 과학 이론 및 예술작품에 대한 정체 확인과 평가에서 맥락을 고려한다는 것은 그것들을 지지할 경험적 증거들 뿐 아니라, 그것들을 구성하게끔 인도한 가정과 지령(direction)의 세트가 필요하다는 것을 보여준다. 휴리스틱스는 새 이론과 새 작품을 창조하고 제시하기 위해 어떠한 형이상학이 필요한지, 어떤 종류의 분석적 모델들이 효과적인지, 어떤 기술들(descriptions)이 적절할지를 판단하고 이미 그 이론과 작품 구성을 인도할 특정한 전제들, 예컨대 과학관이나 예술관을 선택하는 과정 역시 포함한다. 즉, 휴리스틱스는 예술 행위자의 세계관이나 가치관을 포함한다.[38] 뿐만 아니라 행위자, 예컨대 과학자와 예술가의 영감이나 창안, 가치지향, 연구의 목적도 새 이론과 새 작품을 산출하는 데 중요한 역할을 하며, 이론과 작품의 적합한 '내적 구성 요소들'이다. 이것은 페미니즘 미학에 중요한 통찰을 제공한다. 예술 행위자의 성별화된 관점이나 페미니즘 관점은 개별 작품을 확인하고 평가하는 내적 요소로서 진지하게 고려되어야 한다. 새로운 작품을 창조하고 제시하는 것은 전통적인 탐구, 예술 생산의 원칙이나 규범을 그대로 좇는 기계적인 과정이 아니다. 작품의 정체

38. Currie(1989), op. cit., p. 67.

확인을 인도하는 휴리스틱스는 그 자체가 작품에 구성적인 것으로, 복합적인 요소들이 총괄적으로 결합된 '하나'의 단위이다.[39]

휴리스틱스가 이렇게 총괄적이고 복합적으로 구성된다면, 이들의 적합성을 어떻게 확인할 수 있을까? 애초에 휴리스틱스 개념은 인공 지능을 탐구하는 심리 철학자들에 의해 논의되었다. 특정 문제를 해결하기 위해 검색해야 할 경우의 수가 폭발적으로 증가하고 있는 상황이라면, '철저한 전체 검색을 통해 최선의 경우의 수들을 찾아내는 알고리즘을 쓰기는 어렵다. 그러나 개략적이고 경험적인 휴리스틱스 연산[40], 즉 '어림짐작(rules of thumb)의 방법'은 문제 해결의 새로운 가능성을 보여준다.

체스 경기에서 한 수를 두는 데에는 30^{80} 수, 즉 대략 10^{118} 만큼 경우의 수가 있다. 백만 대의 컴퓨터가 각각 초당 백만 개의 경우의 수를 점검한다 해도, 알고리즘의 방식으로 이 경우의 수 전체를 점검하는 데는 10^{100}년이 걸릴 것이다. 그리고 설사 그렇게 시간을 들여 검색한다고 해도 그것은 궁극적인 승리를 보장하지 않는다. 그러나 휴리스틱스 연산이란 어느 정도의 확률로, 곧 효과적으로 파악될 수 있고 그런 파악이 반복적으로 달성된다면, 궁극적인 승리에 도달할 수 있게 해주는 중간 단계의 목표들을 각기 연쇄적으로 제시함으로서 한정된 경우의 수를 점검하는 방법이다. 모든 체스의 말들이 아니라, 현재 수행 중인 체스 경기의 말들 중 중요도에 따라 중앙을 장악한 말들만을 가지고 상대의 왕을 공격할 수만을 점검하는 것은 최종 승리를 위해 중간 목표들을 성취해 나가는 방법이다. 일단 중간 목표가 주어지면 모든 수를 고려하는 것이 아니라 가능성 있는 몇 개의 수를

39. 그러나 커리 자신은 휴리스틱스에 작품 생산의 사회·역사적 맥락과 예술가의 사회·역사적 관심, 신념이 포함된다고 보지 않았다. 이 점에서 커리는 레빈슨과 마찬가지로 휴리스틱스를 예술적 맥락으로 한정하는 고립주의를 지지하고 있다.

40. 이미 밝혔듯, 이 글에서는 커리의 'heuristics'를 휴리스틱스로 번역하였다. 그러나 심리 철학이나 인공 지능 연구에서는 알고리즘과 대조되는 '휴리스틱스 연산'이라는 용어가 이미 사용되고 있으므로, 이와 같은 맥락에서는 '휴리스틱스' 대신 '휴리스틱스 연산'이라는 용어를 사용하겠다.

고려함으로써 단계별로 목표에 접근해 나가는 것이 휴리스틱스 연산이다. 이렇게 중간 목표들을 성취함으로써 최종 승리에 이르게 될 확률은 높아진다. 물론 휴리스틱스 연산이 모든 문제에서 철저한 검색, 곧 알고리즘보다 언제나 효과적인 것은 아니다. 그러나 처음의 선택에서는 너무나 많은 경우의 수가 존재하지만 목표를 달성하게 해주는 경우의 수는 극소수에 지나지 않는 사례에서는 휴리스틱스 연산이 훨씬 효율적이다.[41]

예술작품의 미적 정체성을 확인하는 요소가 휴리스틱스와 그 물리적 귀결물이라고 할 때, 휴리스틱스는 작품 그 자체가 실행된 경로이면서 동시에 한정된 실행의 맥락과 관점에서 작동하고 있는 어림짐작된 경우의 수들이 합당하게 구성된다. 즉 개별 작품의 휴리스틱스란 그것을 구성한 연산법을 지칭하면서 동시에 그로부터 구성된 경로 그 자체를 지칭한다.

기존의 예술작품 혹은 지금 생산되고 있는 예술작품에서 작품의 휴리스틱스를 구성하고 추적하는 일은 알고리즘의 방식으로 실행되지는 않는다. 하나의 예술작품은 반드시 그것이 생산되거나 제시된 예술적, 사회적, 경제적, 기술적인 이유 및 여타의 이유들을 가지고 있으며, 그러한 필요와 요구에 적합한 체현의 방식을 선택하고, 실제 그 물리적 체현 과정을 거쳐 하나의 물리적 귀결물에 이르게 된다. 따라서 하나의 예술작품을 생산하는 일은 철저한 검색을 통한 모든 가능한 경우의 수들을 고려하고 그것을 순차적으로 모두 실행해보는 것이 아니다. 새로운 예술작품을 생산한다는 것은 창조성이라는 예술적 규범, 즉 '창조적인 작품이란 특정 시점 τ_1에서 그 이전에는 전혀 존재하지 않았던 새로운 존재를 생산함'이라는 요건을 만족시켜야 하는 것으로 논의되어 왔다. 그러나 엄밀한 의미에서 어떠한 창조성도 상상조차 불가능한 완전히 새로운 것을 만들어내기 위해 과거 역사와 철저히 단절할 것을 요구하지 않는다. 예술가들은 예술사, 과학사, 철학사, 자연적·

41. 처치랜드, 『물질과 의식: 현대 심리철학 입문』, 석봉래 옮김, 서광사, 1992, pp. 179-181.

인공적 매체, 테크놀로지 등을 총동원해 새로운 작품에 이를 수 있는 전제, 규범, 기술, 매체를 일일이 모두 검색한 이후 마침내 그들이 체현한 하나의 구조에 이르지 않는다. 예술의 행위 주체들은 작품을 창작하면서 각기 자신이 처한 생산 맥락과 관점에서 자신이 설정한 예술적 목표에 가장 걸맞는 체현의 과정을 모색하고 그것을 경유한다. 그렇다면, 특정한 물리적 귀결물에 이른 휴리스틱스에 참여한 경우의 수와 그들 간의 적절한 조합은 유일하지는 않지만 어느 정도의 범위로 결정될 수 있다. 따라서 합당한 휴리스틱스와 합당하지 않은 휴리스틱스를 판별할 수 있으며 그것에 따라 하나의 작품에 대해 확인된 미적 정체성이 합당한지 여부도 판별할 수 있다.

이때의 합당함 혹은 설득력은 관계주의(relationism)의 방식으로 이해되어야 한다. 관계주의는 작품의 미적 속성들과 그에 대한 평가가 관계의 복합체 안에서 행해져야 하고, 그런 한에서 보편적인 객관성을 확보할 수 있다고 주장한다.42) 그러나 관계주의는 예술작품의 평가에서 새로운 입장은 아니며 객관주의를 모색했던 미학자들43)에 의해 이미 오래 전부터 지지되어 왔다는 것을 주목할 필요가 있다. 최소한 13세기 이래로 특정한 속성들은 다른 속성들과의 복합적인 관계 속에서만 존재한다는 것이 받아들여졌다.44) 작품의 미적 속성들 중에도 이러한 것들이 있다. 이러한 논의는 상대주의자들이 가정하는 것처럼 작품의 미적 속성들이 주관적이거나 상

42. Guy Sircello, "Expressive Properties of Art", John W. Bender & H. Gene Blocker(eds.), *Contemporary Philosophy of Art: Readings in Analytic Aesthetics*, Upper Saddle River, NJ: Prentice Hall, 1993, pp. 268-282.

43. 대표적으로 비어즐리가 여기에 해당한다. 비어즐리는 맥락성을 거부하지 않았고, 나아가 그것을 분석하고 설명하고자 했다. 비어즐리는 예술의 '자율성'을 옹호하기 위해 예술의 맥락성을 논거로 사용했다. 그는 맥락성을 승인하는 것은 '상대주의를 상대화하는' 전략이며, 각각의 맥락 안에서 예술 비평은 그들의 내적 논리에 문제가 없는 한 객관적인 합의를 이끌어낼 수 있다고 보았다. Monroe C. Beardsley, "The Refutation of Relativism", John W. Bender & H. Gene Blocker(ed.) *Contemporary Philosophy of Art: Readings in Analytic Aesthetics*, Upper Saddle River, NJ: Prentice Hall, 1993.

44. John W. Bender & H. Gene Blocker, *Contemporary Philosophy of Art: Readings in Analytic Aesthetics*, Upper Saddle River, NJ: Prentice Hall, 1993, p. 495.

대적이지 않다는 것을 보여준다. 진정한 상대주의는 미적 속성들을 인간 심리학이나 문화적 맥락과 무관하게 독립적으로 대상 속에 존재하는 일항 (one place) 술어로 간주한다. 그러나 미적 속성의 '관계성'이나 '맥락성'이 진지하게 고려된다면, 상대주의의 인식론적 독침은 제거될 것이다.

하나의 작품을 구성하는 휴리스틱스에 참여할 수 있는 요소들을 한정짓고, 그들에 기초하여 실행의 경로를 모색하는 휴리스틱스 연산은 관계주의적 의미에서 설득력을 확보할 수 있다. 휴리스틱스는 어느 정도 합당하게 구성될 수 있다. 적어도 축적되어 있는 역사들, 경험적 증거들, 미적 경험을 확장시킬 수 있는 지지대로서 형이상학적, 도덕적 전제와 규범들이 휴리스틱스의 구성 요소로 채택된다면, 이들의 내적 상호 관계를 토대로 휴리스틱스에 포함될 구성 요소의 경우의 수는 한정된다. 휴리스틱스를 구성하는 경우의 수와 그들의 조직화는 상호 관계적인 방식에서 어느 정도 제한이 있다.

또한 동일한 물리적 귀결물에 이르도록 인도하는 몇 개의 휴리스틱스가 추정될 수 있다면, 그 승률을 각기 계산함으로써 그 중에서 더 설득력 있는 휴리스틱스를 판별할 수 있을 것이다. 한 작품의 정체성은 어떻게 그것의 마지막 도착점, 곧 물리적 귀결물에 이르게 되었는지 그 휴리스틱스를 추론하고 재구성하는 것을 포함한다. 이때 휴리스틱스는 한정된 목표를 가장 높은 승률로 달성할 요소들로 구성되기 때문에 유일하지는 않지만 결코 자의적이거나 상대적이지 않다.45)

따라서 예술작품을 미적 경험의 대상이라고 본다면, 예술작품에 대한 미적 감상은 단순히 지각적 식별력의 문제가 아니며, 휴리스틱스를 포착할

45. 필자가 휴리스틱스의 임의성을 극복하기 위한 방안으로 제시한 관계주의적 합당함, 설득력, 수용 가능성은 이론 이성이 추구해 온 보편적이고 선험적인 추론의 규칙이나 규범에 근거하지 않는다. 개별 작품의 정체성 확인을 둘러싼 담론은 고전적 의미의 참 거짓을 판정하는 작업이 아니다. 그러나 작품이 물리적 귀결물과 휴리스틱스에 의해 구성될 때, 휴리스틱스의 구성 요소들이 적절하게 선택되고 또 합당하게 하나의 단위로 구성되었는가의 여부는 확인될 수 있다.

수 있는 총괄적인 인지 능력을 필요로 한다. 커리는 비평가의 임무를 강조하면서 개별 작품의 정체성을 확인하기 위해 휴리스틱스를 인식하고 구성하는 방법을 밝히고 있다.[46] 비평가의 일차적 임무는 우리 눈앞에 현전하는 패턴이나 연쇄들 속에서 우리가 간과했거나 쉽게 알아챌 수 없었던 것들을 경험하고 의미화할 수 있게끔 돕는 것이다. 그러나 그보다 더 핵심적인 임무는 전기적, 개념적, 역사적 연구를 통해 그 예술가가 최종적 산물에 이르게 된 길을 이해하도록 돕는 것이다. 비평가는 예술가가 어떤 길을 통해 그 작품을 만들었는지, 또 제작 초기에 예술가가 가지고 있었던 목적과 의도가 최종적 산물에서 어떻게 명확해지고 사라지고 변화되었는지를 드러내 보여준다. 비평가는 예술가의 휴리스틱스를 보여준다. 즉, 예술가가 제작의 과정에서 최종적 산물에 이르기 위해 해결하려고 한 문제가 무엇이며, 그것들을 어떻게 해결했는지를 우리에게 보여주는 것이다.

이것은 캐롤(Noël Carroll)의 정체성 확인의 서사 짜기(complication of identifying narrative)와도 유사하다. 하나의 작품은 특정한 문제 상황에서 그것을 해결하려는 의도와 목표를 가지고 제작된다. 이 과정은 단순히 작품에 부가되는 우연적이고 외적인 해석이 아니라, 작품의 내적 구성 요소이다. 제작의 맥락이 작품의 구성 요소로서 적합한가는 이러한 과정이 합당하게 진행되었는지의 여부에 달려 있다.[47] 즉 예술에 대한 미적 경험은 캐롤에 따르면 정체성 확인의 서사가 실천적 추론에 적합하게 짜였는지, 커리에 따르면 휴리스틱스가 관계주의적인 설득력을 갖도록 짜였는지에 대한 검토를 포함하며, 그것으로부터 예술 행위자는 보다 합당한 경험을 구성하고 선택하고 권장하게 된다. 이것은 전통적이고 보수적인 비평에 도전하는 또 다른 비평들 그리고 전문적인 비평가의 권위에 도전하는 일반 감상자들

46. Currie(1989), *op. cit.*, p. 68.
47. Noël Carroll, "Historical Narratives and the Philosophy of Art", *The Journal of Aesthetics and Art Criticism*, Vol. 51, 1993, p. 316.

의 비평들이 담론의 실천 안에서 특정 작품의 정체성 확인과 미적 판단을 변경할 수 있다는 것을 의미한다. 개별 작품의 휴리스틱스를 구성하는 예술 행위자는 미적 보편자가 아니라, 자신의 관점과 맥락 위에 서있는 구체적이고 역사적인 개인이다. 한 작품의 휴리스틱스가 더 조밀하게 짜여 있으며, 그것은 작품의 휴리스틱스가 일반 예술가나 불특정 시점에서 발생하는 것이 아니라 특정 맥락과 관점 위에서 수행된다는 것을 함축한다.[48]

커리는 휴리스틱스를 H라는 고정된 형태로 제시했고 또 실행 주체나 실행 시간을 H로부터 배제함으로써 휴리스틱스의 임의성을 피하고자 했다. 그러나 필자는 이 글에서 휴리스틱스가 매 작품마다 변경되는 h로서 그것은 χ와 τ를 우연적인 것으로 배제할 수 없음을 논의했다. 이때 특정한 휴리스틱스 h_1에서는 χ와 τ가 열린 항으로 남아 있는 것이 아니라 구체적인 상수(χ_1, τ_1)로 대체된다는 것을 주목할 필요가 있다. χ와 τ가 결정되고 그것으로부터 휴리스틱스에 참여하는 많은 요소들이 결정된다면 이들의 구성이 임의적이지 않게 되는 근거가 된다. 특정 작품의 휴리스틱스가 선험적으로 주어져 있거나 일반적인 기준으로서 작동하지 않으며, 특정 행위자가 특정 시간에 예술 행위를 수행해 가면서 그것에 참여하는 수많은 요소들을 구체적으로 선택하는 것으로부터 이들을 조합하며 마침내 그 경로의 마지막 목적지에 도달하게 되는 전체 과정을 의미한다. 따라서 휴리스틱스에서 그 경로뿐 아니라 목적지조차 미리 정해져 있지 않다.

6. 페미니즘 예술의 미적 정체성

개별작품에 대한 미적 정체성 확인의 서사가 페미니즘 관점으로 구성되어 있을 때 과연 동시대의 담론 공동체, 동시대의 예술계는 그것의 설득력을 정당하게 판정할 수 있을까? 이제껏 우리는 예술계라는 제도 안에서

48. 이것은 레빈슨이 언급한 세밀한 개별화의 요구를 관점주의 입장에서 표현한 말이다.

작동했던 남성적 관점의 보편주의, 이성적 법칙의 배타성으로부터 끊임없이 배제되고 소외되었던 여성들의 역사를 알고 있다. 뿐만 아니라 담론 공동체와 토론의 합당성에 기초한 페미니즘 미학은 오직 엘리트 여성들만을 위한 것이라는 비난도 예상할 수 있다. 이러한 비판과 비난에 대해 필자는 다음과 같이 응답하고자 한다.

첫째로 필자는 여성들이 남성들과의 대화에 참여하는 한 반드시 패자가 될 것이라는 예단에 반대한다. 필자는 여성들이 명예 남성이 되어 남성적 언어를 구사하는 한, 그것은 근원적으로 설득력을 확보하기 어렵다는 것을 선행 연구들에서 지적했다[49]. 이것은 여성들이 남성적 언어 능력을 연마하는 것으로 해결될 문제는 아니다. 그렇다면 이러한 어려운 조건들을 빌미로 여성들은 기존의 담론 영역 안에서 이야기하기를 그만 두어야 하는가? 과연 여성들은 그동안 얼마나 진지하고 집요하게 여성들의 맥락과 관점에서 남성들과 이야기해왔는가? 이러한 논쟁을 통해 현실의 남성들과 성차별주의자들을 설득하고 변화시키는 작업은 얼마나 진전되었던가? 여성들은 말을 하지 못하며, 더 정확하게는 여성들과 성차별주의자들은 '말이 통하지 않는다'는 가정으로부터 여성들과 페미니스트들이 담론의 실천을 거부한다면, 이러한 주장은 페미니즘을 여성들만의 비밀 수다 클럽('우리끼리 말해요')으로 만들어 버린다. 만일 여성들이 각기 자신의 맥락과 관점에서 담론의 세계에 뛰어들어 스스로의 목소리를 내기 시작한다면 어떤 일이 벌어질지 아무도 모른다. 담론의 세계에 여성들이 절반의 성원으로서 목소리를 낸다는 것은 그것 자체로 담론의 세계를 변화시키기 시작할 것이다.

그러나 진지한 페미니스트들이 휴리스틱스의 관계주의적 설득력과 관련하여 제기한 문제는 여성들의 목소리가 어떻게 발화되어야 하는지, 그리고 담론의 세계 안에서 작동하고 있는 권력은 어떻게 변경될 수 있을 것인

49. 졸저(2008), 앞의 책, 2008, 21쪽의 각주 8, 38-45쪽.

가이다. 이에 대해 필자는 성별화된 이성은 남성에 속한 것이라는 가정과 담론적 실천이 순수하게 지적이고 이론적이라는 가정에 반대한다.

몇몇 페미니스트들이 전통 철학자들의 성별 이분법 및 위계법—정신 대 몸, 이성 대 감성, 문화 대 자연, 적극성 대 수동성 등—을 수용하고 있다는 것은 비판적 반성을 필요로 한다. 이들은 종종 가부장제의 여성적 유산에 과도하게 애착심을 가지고 있으며 나아가 성별 이원론 그 자체를 전제로서 받아들이기도 한다.50) 계몽주의 철학자들이 목적론적 세계관 안에서 자연적 보충이론으로 양성을 설명했을 때, 여성들에게 할당된 것은 가족과 감정의 세계였으며, 이때 여성들이 탁월한 능력을 발휘할 분야로서 추천된 것은 사랑과 겸손함 그리고 구체적인 상황에 감정 이입하기였다. 따라서 "여성들의 철학은 추론하는 것이 아니라 느끼는 것"51)이라고 주장되기도 했다. 여성들이 여성적 가치를 가부장제 철학이 규정한 여성의 영역으로부터 구성하려는 시도는 현실적으로도 논리적으로도 많은 문제를 안고 있다. 이들의 이론은 현실의 실재 여자들을 반영하고 있지 않을 뿐 아니라, 사회·역사적 맥락을 유지하기 위해 피지배층에게 강요했던 규범을 자신들의 본유적이고 긍정적인 가치로 전화시키고 있기 때문이다. 따라서 이러한 주장을 하려면 더 신중할 필요가 있다. 페미니즘은 현실의 여자들을 미화하거나 정당화하는 것을 목표로 삼지는 않는다.

전통적인 이원론이 주장해 온 여성 대 남성, 감성 대 이성의 구도에서 벗어나 지식은 중립적이기 보다 관점적이고 자기 이익, 감정, 권력을 추구하고 반영한다고 주장한다면, 이성과 감성, 지식과 권력은 남성과 여성에게 모두 적용될 수 있다. 담론은 그동안 여성들의 사회적 통제를 유지하려는

50. Ann Ferguson, "Does Reason Have a Gender?", Marilyn Pearsall (ed.) *Women and Values: Readings in Recent Feminist Philosophy*, Belmont, CA: Wadsworth Publishing Company, 1999, p. 60.
51. Immanuel Kant, "Observation on the Feeling of the Beautiful and Sublime", Martha Lee Osborne (ed.), *Women in Western Thought*, New York, NY: Random House, 1979, pp. 160-161.

책략으로 이성을 남성들에게 할당했다. 그러나 이제 담론은 페미니즘을 대안적 담론 체계로 변경할 전투의 장소가 된다. 지식과 담론은 본래적으로 중립적이거나 규칙 지배적인 것이 아니다. 따라서 담론에 참여하는 여성과 페미니스트들은 자신의 이야기를 더 많은 사람들이 주목하고 동의하도록 매 상황마다 다양한 전략을 구사해야 하며, 실천의 효율성을 위해 전통적인 추론 방식을 사용할 수도 있다.

분명한 것은 페미니즘이 변방에서 하나의 자치구를 확보하려는 부문 운동이 아니라는 것이다. 페미니즘 실천은 물론 다양한 여성들에 의해 그들의 관점과 맥락에서 다른 방식으로 매진될 수 있지만 가부장제 담론이 인간들에게 반복적으로 수행하기를 강요하는 삶의 방식과 가치관, 곧 성차별주의와 그것으로부터 야기되는 현실적 억압들의 정당화를 거부하고 해체하려는 공동의 목표를 갖기도 한다. 그렇다면 페미니즘이 가부장제를 작동시키는 중심적 기제, 즉 가부장제라는 지배 담론을 정면에서 공격하는 것은 불가피하다. 만일 가부장제 담론은 공격하지 않고 남겨둔 채로, 몇몇 분야에서 여성의 요구를 관철시키는 것은 기만적인 '여성 달래기'에 불과할 것이다. 이것은 각기 개별적이고 구체적인 영역에서 페미니즘의 부문 운동이 무가치하다거나 중요하지 않다는 뜻이 아니다. 페미니즘 이론은 이론적 완결성이나 정치적 경향성의 과시가 아니라 언제나 실천적인 효력 안에서만 정당성을 입증 받을 수 있다.

페미니즘 담론은 전문적인 영역 – 학술, 비평 – 에서의 실천을 포함하고 있지만, 광범위하게는 일상의 살아있는 모든 여성들이 구사하는 담론이다. 예를 들어 여성 고용 평등법이나 호주제 폐지 운동은 특정한 성과만을 성취하려는 작업이 아니라 그 자체가 가부장제 담론을 페미니즘 담론으로 대체하고, 상식이 되게 만들고, 페미니즘이 설득력과 합당함의 기준이 되도록 인도하는 담론적 실천인 것이다. 따라서 필자는 여성 개개인의 담론적

실천이 전문적 비평가들의 특권을 해체할 수 있다고 생각한다. 담론적 실천은 한가로운 엘리트 여성들이 지적 내공을 자랑하는 이론적이고 유희적인 작업이 아니다. 가부장제를 유지하는 지배 담론의 핵심적인 기초 개념들과 이론 틀을 비판하고 대안 담론을 제시하는 것, 그것이 페미니즘의 담론적 실천인 것이다.

페미니즘 담론이 지배 담론을 거부하고 대안 담론으로 자리할 수 있는 것은 페미니즘 담론의 설득력으로부터 나온다. 필자가 휴리스틱스의 임의성을 극복하기 위한 방안으로 제시한 관계주의적 합당함, 설득력, 수용 가능성은 이론 이성이 추구해 온 보편적이고 선험적인 추론의 규칙이나 규범이 아니다. 개별 작품의 정체성 확인을 둘러싼 담론은 고전적 의미의 참거짓으로 판별되지 않는다. 그러나 예술작품이 물리적 귀결물과 휴리스틱스에 의해 구성될 때, 휴리스틱스의 구성 요소들은 적절하게 선택되고 합당하게 하나의 단위로 구성되었는가의 여부는 확인할 수 있다.

커리는 휴리스틱스를 H라는 고정된 형태로 제시했고 또 실행 주체나 실행 시간을 H로부터 배제함으로써 임의성을 피하고자 했다. 그러나 필자는 앞에서 휴리스틱스는 매 작품마다 변경되는 h로서 그것은 χ와 τ를 우연적인 것으로 배제할 수 없다고 보았다. 특정한 휴리스틱스 h_1에서는 χ와 τ가 열린 항으로 남아 있는 것이 아니라 구체적인 상수(χ_1, τ_1)로 대체된다는 것을 주목할 필요가 있다. χ와 τ가 결정되고 그것으로부터 휴리스틱스에 참여하는 많은 요소들이 결정된다면, 이러한 구성은 임의적이지 않게 되는 이유가 된다. 예술 행위자는 개별 작품의 정체성을 확인할 때, 휴리스틱스 연산에 의존하여 작품이 속하는 문화적 범주를 둘러싼 역사적 사실들, 역사 속의 위치, 장르 규범과 전복, 예술 행위자의 정체성과 개인사, 경제적·정치적 사건들과 구조들 그리고 그것에 대한 태도들을 관계주의적 방식으로 구성한다.[52] 담론 공동체 역시 관계주의적 사고로 특정 정체성 확인의

휴리스틱스를 검토함으로써 그것의 설득력을 승인할 것이다.

그러나 관계주의적 설득력은 보편적이고 단일한 진리를 추구하거나 증명하는 것이 아님을 다시 한 번 강조할 필요가 있다. 이것은 앞에서 휴리스틱스의 임의성을 논의하기 시작했을 때 제기되었던 두 번째 문제, 즉 총괄적이고 복합적인 휴리스틱스가 개별 작품의 미적 정체성을 고정하는 결정력을 가지고 있는지에 대한 답이 될 수 있을 것이다. 휴리스틱스의 구성이 관계주의적인 설득력을 갖는다고 주장하는 것은 개별 작품이 생산되고 제시된 하나의 고정된 휴리스틱스가 존재하며 그것에 기초하여 개별 작품의 미적 정체성이 고정되어 있다는 것을 함축하지 않는다. 휴리스틱스는 정체성 확인의 맥락에 따라 얼마든지 다르게 구성될 수 있다.[53]

그러나 매번 작품의 미적 정체성이 맥락에 따라 달라진다면 그들이 기대고 있는 설득력의 기준은 너무나 약하며 나아가 예술작품의 미적 정체성은 결코 파악될 수 없을 것이라는 비판[54]이 제기될 수 있다. 그러나 예술작품의 미적 속성들은 일항 속성으로서 대상 내부에 존재하는 것이 아니다. 만일 작품이 이미 존재하는 것이 아니라 정체성 확인 과정을 통해 구성되고 있는 것이라고 한다면, 휴리스틱스의 합당함을 절대적인 것이나 유일한 것으로 강화하려는 시도는 불가능한 것이 된다.

개별 작품의 정체성이 고정되지 않는다는 것이 그것에 대한 우리의 예술적 경험을 무한히 연기시키고 궁극적으로는 작품 자체를 소멸시킨다는 것을 의미하지는 않는다. 예술작품의 정체성이 고정되지 않는다는 것은 시간과 개인을 초월하여 보편적인 정체성이 존재하지 않는다는 것을 의미할 뿐이다.

52. Ismay Barwell, "Who's Telling This Story, Anyway? or, How to Tell the Gender of a Storyteller?", Stephen Davies (ed.) Art and its Messages: Meaning, Morality and Society, University Park, PA: The Pennsylvania University Press, 1997, p. 95.
53. 그래서 커리는 미적 정체성을 확인함에 있어 비평가와 그가 재구성한 휴리스틱스, 곧 비평적, 해석적 서사(narrative)를 강조한 것이다.
54. 이러한 반대자들은 대부분 개별 작품의 미적 정체성을 확인하는 것이 가능하려면, 아직 발견되지 않았을지라도 작품의 미적 정체성이 고정되어 있다는 것을 전제해야 한다고 믿는다.

예술작품의 미적 정체성은 그 작품이 산출된 맥락과 관점에 의존한다면, 그 순간 확인될 수 있다. 이러한 접근은 양립 가능한 정체 확인들이 존재한다는 것을 의미한다. 잘 구성된 동등한 정체성 확인들이 존재할 수 있다.

그러나 이것은 보다 더 설득력 있는 정체 확인과 그렇지 않은 정체 확인을 분별할 수 없다는 의미는 아니다. 특정한 시점에 확인한 미적 정체성 중 그 작품에 대한 정체성으로서 무엇이 더 적합한 지도 확인할 수 있는데, 그것은 미적 정체성 확인의 경로가 설득력 있게 구성되었는지를 정체성 확인의 맥락 및 관점 안에서 상호 관계에 기초하여 판정할 수 있기 때문이다. 만일 페미니즘 관점에서 특정 작품을 정체 확인했을 때, 담론 공동체에게 그것이 합당할 뿐 아니라, 성차별주의의 정체성 확인보다 더 설득력을 갖는 것으로 받아들여진다면, 다른 관점을 가진 사람들도 그 작품에 대한 자신들의 예술 행위에서 페미니즘 관점의 휴리스틱스를 채택하고 그것에 기초하여 자신의 휴리스틱스를 축적적이고 총괄적으로 완성해 나갈 것이다.

■ 참고문헌

김주현, 「여성의 '미적 경험'과 페미니즘 미학의 가능성」, 한국여성학회 편, 『한국여성학』 15권 제1호, 1999.
_____, 「맥락주의와 예술로서의 정체성 확인」, 한국미학회 편, 『미학』 34집, 2003.
_____, 『여성주의 미학과 예술작품의 존재론: 한국 현대 여성 미술을 중심으로』, 아트북스, 2008.
처치랜드, 『물질과 의식: 현대 심리철학 입문』, 석봉래 옮김, 서광사, 1992.
Barwell, Ismay, "Who's Telling This Story, Anyway? or, How to Tell the Gender of a Storyteller?" Stephen Davies (ed.), *Art and its Messages: Meaning, Morality and Society*, University Park: The Pennsylvania university Press, 1997.
Bender, John W. & H. Gene Blocker (eds.), *Contemporary Philosophy of Art: Readings in Analytic Aesthetics*, Upper Saddle River: Prentice Hall, 1993.
Brand, Peggy Z., "Disinterestedness and Political Art", Carolyn Korsmeyer (ed.),

Aesthetics: The Big Questions, Oxford: Blackwell Publishing, 1998.

Carroll, Noël, "Historical Narratives and the Philosophy of Art", *The Journal of Aesthetics and Art Criticism,* Vol. 51, 1993.

Currie, Gregory, *An Ontology of Art*, London: MacMillan Press LTD., 1989.

Ferguson, Ann, "Does Reason Have a Gender?", Marilyn Pearsall (ed.), *Women and Values: Readings in Recent Feminist Philosophy*, Belmont, CA: Wadsworth Publishing Company. 1999.

Hanfling, Oswald, *Philosophical Aesthetics: An Introduction*, Oxford: Blackwell, 1993.

Kant, Immanuel, "Observation on the Feeling of the Beautiful and Sublime, Martha Lee Osborne (ed.) *Women in Western Thought*, New York, NY: Random House, 1979.

Korsmeyer, Carolyn, "Perceptions, Pleasures, Arts: Considering Aesthetics", Janet A. Kourany (ed.), *Philosophy in a Feminist Voice*, Princeton, NJ: Princeton University Press, 1997.

Levinson, Jerrold, "What a Musical Work Is", *Journal of Philosophy*, Vol. 77, 1980.

_____, "Art as Action" *Pleasures of Aesthetics: Philosophical Essays*, Ithaca, NY: Cornell University Press, 1996a.

_____, "The Work of Visual Art", *Pleasures of Aesthetics: Philosophical Essays*, Ithaca, NY: Cornell University Press, 1996b.

Margolis, Joseph, *Historied Thought, Constructed World*, Berkeley, CA: University of California Press, 1995.

Novitz, David, "Messages in Art", Stephen Davies (ed.), *Art and its Messages: Meaning, Morality and Society*, University Park, PA: The Pennsylvania University Press, 1997.

Peirce, Charles S., *Collected Works of C. S. Peirce*, Cambridge, MA: Harvard University Press, 1933.

Sircello, Guy, "Expressive Properties of Art", John W. Bender & H. Gene Blocker (eds.)m *Contemporary Philosophy of Art: Readings in Analytic Aesthetics*, Upper Saddle River, NJ: Prentice Hall, 1993.

Stecker, Robert, *Artworks: Definition, Meaning, Value*, University Park, PA: The Pennsylvania University Press, 1997.

Wolterstorff, Nicholas, *World and Works of Art*, Oxford, UK: Clarendon Press, 1980.

_____, "Ontology of Art", David Cooper (ed.), *A Companion to Aesthetics*, Oxford, UK: Blackwell, 1995.

작품의 의도와 해석:
실재 주체, 내포적 주체, 가설적 주체[1]

● 김주현

1. 전통 미학과 내포적 주체

서구 근대에 미학이 독립된 학문으로 등장했을 때, 중심 연구 주제는 미적 판단의 불일치, 차이, 다양성이었다. 특정 대상 X에 대한 미적 경험과 판단은 감각, 감정과 같은 다양한 심성 능력들(faculty)과 그 활동의 총체적인 과정을 통해 이루어진다. 동일한 대상 X에 대해 어떤 개인 S_1은 "X가 아름답다"고 판단하고, 또 다른 개인 S_2는 "X가 추하다"고 판단한다면, 이는 S_1과 S_2 사이의 미적 판단의 차이를 보여준다. 미적 경험에는 개개인의 감각, 감정, 욕망, 상상력이 개입하기에, 미적 판단은 주관적이라고 간주되었다.

테리 이글턴(1995), 뤽 페리(1994) 등은 근대에서 '미적인 것(the aesthetic)'의 등장이 갖는 혁명성에 주목한다. 존재신론의 퇴거와 계몽주의는 정치적, 경제적, 종교적 혁명과 더불어 새로운 사회철학을 요구하고 있었다. 인식론자로서 알려진 근대 철학자들이 직접 정치가나 외교관으로 활동했을 뿐아니라 말년에 자기 학문의 완결판으로 사회철학이나 윤리학을 집필한 것은 우연이 아니다. 개신교와 자본주의가 결혼을 하고, 부르주아들이 지배계층으로 부상하는 가운데, 합리적 이기심[2]은 근대적 삶을 설명하는 기초

1. 이 글은 졸고, 「심미적 범주로서의 성차와 여성주체」(한국고전여성문학회 편, 『한국고전여성문학연구』 13집, 2006)를 수정·발전시킨 것이다.
2. 합리적 이기심이란 자유주의 윤리학의 중심 개념이다. 사회의 각 성원들이 자신의 욕망을 추구한다고 할 때, 천부인권을 부여받은 개인의 욕망 추구를 방해할 수 있는 것은 아무것도 없다. 다만 '도덕적 측면의 제약론'이 있는데, 나의 욕망 추구가 다른 사람의 욕망 추구를 방해해서는

개념이 되었다. 이기주의에 기초한 자유주의 윤리학은 개인의 욕망을 승인할 뿐 아니라 도덕적 행위의 시발점으로 간주한다. 고대와 중세의 이성중심주의-존재신론을 상기할 때, 욕망과 감정에 대한 근대인들의 관심과 승인은 실로 놀라운 사건이라 할 수 있다.

애초에 그리스어 '아이스테시스(aisthesis)'는 개념적 사유 영역과 대비되는 지각과 감정 영역에 관련된 말이었다. 18세기에 등장한 미적인 것(the aesthetic)은 인간이 감각과 감정에 뒤엉키고 비반성적 습관 속에 연명하고 육체의 자연 발생적 충동 속에 살아간다는 것을 보여준다. 미적 주체로서의 인간, 곧 호모 에스테티쿠스(homo aestheticus)는 과학적 이성을 넘어선다. 미적 경험은 법칙과 원리가 아니라 물질과 감정의 체험에 주목하고 보편성과 일반성보다는 주관성과 차이에 관심을 기울인다.

자유주의 윤리학, 곧 합리적 이기심과 욕망의 추구는 근대 자본주의적 삶의 양식으로 새롭게 자리 잡았다. 이제 지배 세력이 된 부르주아는 자신들만의 새로운 미학을 필요로 했다. 형이상학적 미학, 객관주의 미(美)이론에서 미적 판단이란 대상이 내부에 지닌 속성들을 판별하는 것이었고, 이때 대상 내부의 미적 속성이란 합리적 질서, 즉 수적 관계로 간주되었다. 그러나 근대의 부르주아 미학에 따르면 누구든 지적인 훈련을 받지 않아도 오감의 경험과 감정에 충실하기만 하면 미적 주체가 되어 미적 판단을 내릴 수 있다. 이제 미적 경험이란 인지적, 도덕적 배경이나 조건과 무관하게 대상에 대한 지각의 순간 즉각적으로 발생하는 쾌, 곧 감정을 경험하는 것이 되었다.

그런데 미적인 것은 성공하자마자 실패한다. 미적인 것은 근대 사회를

안 된다는 윤리적 제약이다. 나의 욕망을 위해 다른 사람의 욕망을 방해하고 억압하기보다는 내가 다른 사람들의 욕망을 존중하고, 배려하고 조정함으로써 차선의 결과를 얻어낼 수 있다. 이것이 이기심의 합리적 계산이다. 홉스는 자연이란 만인에 대한 만인의 투쟁 상태에 있으며, 오직 인간이 도덕적일 수 있는 것은 나의 욕망을 성취하기 위해 나의 이기심을 합리적으로 조정하는 것에 달려있다고 보았다.

재편할 부르주아의 이데올로기로 부상했지만 예상치 못한 난점을 안고 있었다. 그것은 미적인 것의 가변성, 역동성이다. 물질, 욕망, 감정, 주관성은 변화무쌍하고 강력하며 통제 불가능하다. 게다가 미적인 것들은 가상의 것으로 거짓말을 양산한다. 미적인 것은 이성적 질서에 대한 저항과 부정으로는 높이 평가될 수 있지만, 새로운 시대의 지배 이데올로기로 긍정적으로 작동하기에는 위험스러운 것처럼 보였다. '모든' 사람들의 욕망과 감정을 승인한다는 것은 곧 상대주의와 무정부주의로 직결되며 부르주아의 지배를 위협하고 해체할 수 있다.

따라서 미적인 것들은 길들여질 필요가 있었다. 통제할 수 있는 기준과 규범을 갖추는 것은 미적인 것에 대한 이성의 지배를 의미한다. 이제 미학은 미적 이성을 중심에 놓는다. 미적 이성은 과학적 이성과 변별되며, 자율성을 확보하지만, 미적 영역의 감정, 상상, 욕망, 가변성, 다양성, 차이는 다시 이성의 통제 하에서 배제되거나 유순해진다.

예를 들어 샤프츠베리(3rd Earl of Shaftesbury)의 사심 없음(disinterestedness)은 욕망, 감정, 이기심, 주관성으로부터 미적인 것을 결별시킨다. 사심 없음은 개인의 욕망, 사적 소유로부터 벗어나 대상이 지닌 형식적 속성에 집중하는 것이다. 일상에서 느끼는 뜨거운 욕망과 현실적 감정은 미적인 것과 구분되는데, 이때 그 구분의 기준이 사심 없음인 것이다. 벤더는 미적 감정은 냉담하다(cool emotion)고 주장하면서 일상의 감정을 식혀 미적 감정으로 나아가는 장치로 세 개의 디(3D) ─ 사심 없음, 자율성(detachment), 거리감(distance) ─ 를 설명한다.3) 이들은 이제 미적 경험을 일상적이고 즉

3. 여러 이론가들은 각자 입장에 따라 3디 중 하나 이상을 들어 미적 이성과 미적 판단의 보편성을 설명했다. 3디는 그 경계가 분명하지 않지만 대충 다음과 같이 설명될 수 있다. 사심 없음은 사적 소유, 경제적 이득과 무관하게 대상의 형식 그 자체에 집중하는 태도이다. 자율성은 미적 경험이 인지적이거나 도덕적 도구가 아니며, 또한 이들과 독립적인 내적 원리와 가치를 갖는다는 것이다. 또한 거리는 미적 대상이란 실재 세계가 아니라 탈일상적이고 고유한 존재임을 보여준다. John Bender & H. Gene Blocker, *Contemporary Philosophy of Art: Reading in Analytic Aesthetics*, Upper Saddle River, NJ: Prentice Hall, 1993.

흥적인 감정이 아니라, 이차적이고 반성적이라고 제안한다.[4] 말할 것도 없이 이차적이고 반성적인 것이란 미적 경험 안에 '어떤 방식으로든' 이성이 개입한다는 것을 보여준다. 이제 미적 영역은 감정과 욕망이 아니라 새로운 유사(pseudo) - 이성, 미적 이성을 필요로 한다.

사심 없음을 비롯한 3디는 미적 경험이 개인이 직면한 삶의 이해관계나 문제 상황과는 무관하다(irrelevance)는 것을 보증한다. 이제 미적 판단에서 선언된 개인적 선호와 취향은 곧 보편타당성을 갖게 된다. 이것이 취미의 이율배반이라는 것이다. 취미의 이율배반은 취미 판단이 완전히 개인적인 것이지만 동시에 보편타당하다는 것을 말한다.

칸트는 이것을 명확히 한다. 타타르키에비치(Wladyslaw Tatarkiewicz), 쿤(Richard Kuhn), 호프스테터(Albert Hofstadter)를 비롯한 수많은 미학사가들은 칸트를 미학의 설립자로 인정하고 있다. 칸트의 미학사적 의미는 인간의 심성 능력과 활동 영역을 구분하고, 각기 그것에 고유한 원리들을 탐구하고 완성했다는 것이다. 애초에 칸트는 자신의 비판 철학에서 미학이 독립적 교과가 될 것임을 상상하지 못했다. 그러나 목적론적 판단으로부터 발전한 형식적 합목적성은 미적 영역의 선험적 원리로 자리 잡게 된다. 칸트에게 미적 이성은 반성적 판단력으로서 상상력과 오성의 자유로운 유희 능력이다. '자유로운 유희'의 모호함에도 불구하고, 형식적 합목적성이라는 선험적 원리는 미적 판단의 보편성을 보증한다. 칸트는 인간의 심성 능력과 자연의 형식이 마치 잘 맞아떨어지도록 만들어진 것 같다는 '형식적 합목적성'에 의해 특정 대상에 대한 '적합한' 미적 감정을 식별할 수 있으며, 그것으로부터 미적 판단의 보편타당성을 증명할 수 있다고 보았다.

결국 근대 미학의 전통적인 담론들[5]은 미적 판단의 차이와 다양성을

4. Francis Hutcheson, "An Inquiry into the Original of Our Ideas of Beauty", George Dickie (ed.), *Aesthetics*, New York, NY: Martin's Press, 1989.
5. 여기에서 다소 도식적으로 '전통 미학'이라 지칭한 것은 아직 많은 설명을 필요로 한다. '전통 미학'이라는 용어를 사용하는 것은 "무엇을 '전통 미학'이라고 부를 것인가"라는 문제를 불러일

일소하는데 초점을 맞췄다. 근대의 심미주의(aestheticism)는 차이와 다양성을 극복해야 할 문제 상황으로 설정하고 개인의 미적 경험이 보편성과 필요성에 이를 수 있는 이론적 장치를 마련하는 것을 목표로 했다. 차이의 미학을 승인한다는 것은 이성적인 삶을 벗어나 통제할 수 없는 자유와 욕망을 격려하는 것처럼 보였고, 전통 미학은 이를 규제하기 위해 다시 이성중심주의의 강령 아래로 미학을 포섭한 것이다.6) 미학은 차이, 다양성, 독특성으로부터 그것들을 지배하고 통제할 정체성 원리(principle of identity)를 고안하는 것으로 탐구의 중심을 옮겼다. 이는 주관적인 감각,

으킨다. 왜냐하면 미학 탐구에는 다양한 접근과 입장이 존재하며, 또한 철학이 '권위에 대한 도전'을 탐구의 특징으로 삼고 있는 한, '새로운' 미학이 미학의 역사 안에 끊임없이 합류할 것이기 때문이다.

그러나 간략하게 '전통 미학'의 윤곽을 제시하자면 다음과 같다. 필자는 칸트의 『판단력 비판』(1790)에서 '미적인 것들'이 독립한 이래, '미적인 것들'과 '예술적인 것들'에 고유하고 전문적인 문제들을 이끌어내고 집중해온 분석미학의 노정에 이 용어를 사용하고자 한다. '정통성 시비'라는 민감한 문제와 관련하여, 철학의 역사가 시작된 이후로 현대에 이르기까지, 특히 유럽에서 강세를 보이고 있는, 예술에 대한 존재론적, 인식론적, 사회 철학적 가치를 강조하는 이론들이 존재해왔다는 것은 분명히 지적되어야만 한다. 그러나 칸트로부터, 비트겐슈타인을 경유하여 분석미학에 이르기까지, 탐구의 노정은 미학이 독립된 자신의 영역을 확립하려는 자기반성의 작업이기도 하다.

이것은 미학의 출발이 서구 근대 사회 구성과 깊이 관련되어 있음을 추정할 수 있는 근거가 된다. 그러나 1980년대 후반에 이르면 분석 미학의 내부에서부터 분석 미학의 위기를 감지하고 '깃발 하강식'을 선포하며 새로운 미학의 가능성을 탐구하는 논의들이 공공연하게 등장하기 시작한다. 이 시기의 논의들은 통상적으로 '후기 분석 미학'이라고 불린다. 후기 분석 미학의 시대에 '새로운' 미학의 도전은 다양하게 진행되었으며, 페미니즘 미학을 비롯한 이러한 경향은 분석 미학 내부로부터 자율성과 보편성의 신화에 의문을 던지는 역사적 움직임이다. 최근 분석 미학과 유럽 미학의 제휴 가능성이 심도 깊게 논의되고 있다. 전통 미학과 페미니즘 미학 간의 관계를 논의함에 있어 필자는 페미니즘 미학의 등장이 전통 미학에 대한 최초의 거부나 유일한 대안은 아니라고 생각한다. 마골리스(Joseph Margolis)가 지적했듯이 페미니즘 미학의 등장은 후기 분석 미학의 만연한 현상 중 하나이고 따라서 페미니즘은 단절적이고 고립적인 새로운 학파라기보다는 미학사가 선택할 수 있는 전복적인 하나의 대안일 것이다.

그러나 마골리스가 페미니즘 당파성 위에서 이러한 발언을 한 것은 아니라는 점은 보다 반성적으로 숙고될 필요가 있다. 후기 분석 미학의 이론적 경향이 페미니즘에 호의적이며 또한 일정 부분 겹쳐질 수 있다고 해도, 이론과 실천 모두에서 우리 시대 페미니즘의 도전과 그 놀라운 성취 없이 후기 분석 미학 그 자체로부터 페미니즘 미학이 등장한 것은 아니다. 따라서 페미니즘 미학과 후기 분석 미학 간의 유사성과 차이점은 분명히 논의될 필요가 있을 것이다. 따라서 이 글에서는 칸트로부터 후기 분석미학 이전까지의 영미권의 분석 미학적 탐구를 '전통 미학'이라는 이름으로 부르고 있음을 밝혀 둔다. 전통미학과 페미니즘 미학에 관한 보다 자세한 논의는 졸고, 『여성주의 미학과 예술작품의 존재론』(아트북스, 2008)에서 다루었다.

6. 테리 이글턴, 『미학사상』, 한신문화사, 1995, 19쪽.

감정의 영역을 이성으로 길들이는 것이었고, 곧 미학의 원리는 보편적이고 필연적인 것이 되었다.

근대의 심미주의는 미적 주체를 보편자로 규정한다. 미적 주체는 자신의 관점과 맥락에 서서 삶의 문제를 해결하는 생활인이 아니라, 미적 영역의 역사적 관습과 권위를 체득하고 다양한 사례를 능숙하게 다루는 자격 있는 주체(qualified subject)이다. '적절한' 미적 주체는 개인의 관점, 맥락, 문제를 떠난 보편자이다. 그/녀는 성, 국적, 인종, 경제적 계급, 정치적 입장을 갖지 않는 초월적 보편자로서 대상의 지각 형식에서 동일한 감정을 경험하게 될 것이며, 이로부터 판단의 일치, 보편적 합의로 나아간다.[7]

그러나 보편적인 미적 주체가 가능한가? 그리고 현실의 삶을 떠나서 그/녀는 어디에 어떻게 존재하고 있는가? 나아가 성별이 지워진 미적 주체 안에 여성은 포함되는가? 보편적 경험으로부터 사장된 미적 차이들은 더 이상 남아있지 않은가? 먼저 전통적인 심미주의가 주장하는 내포적 주체를 살펴보자.

심미주의의 자율성은 궁극적으로 예술과 삶을 구분하고 고유의 기준과 원리를 통해 미적 형성물(aesthetic imagination)[8]의 존재론과 미적 주체를 논의해왔다. 심미주의는 미적 대상인 예술과 그 주체인 인간을 고도로 형식화한다. 그렇다면 현실 세계의 인간은 어떻게 미적 인간으로 전환되며 미적 세계를 경험하는가? 허구가 이야기라고 하는 내용적 국면과 표현적 국면을 가진 하나의 구조로 제시되었을 때 전통 미학은 미적 주체를 허구의 세계 내에 존재하는 내포적 주체로 상정한다. 관객이 객석에 앉아서 스크린을

7. 흄과 같은 경험주의자는 보다 더 솔직하게 '공통감'을 보편적 합의의 토대로 찾지만, 칸트를 비롯한 대부분의 미적 이성론자들은 심성 능력의 선천적 형식으로 회귀한다.
8. 이 글에서는 '미적 가상(imagination)' 대신 '미적 형성물' 혹은 '미적 구성물'이라는 용어를 사용한다. 일반적으로 '가상'이라는 용어는 인식론적으로는 거짓을, 가치론적으로는 열등함을 함축한다. 이 글은 우리가 대면하고 수행하며 의미화하고 평가하는 세계는 미적인 것이고 그것이 곧 현실적인 것이라는 미적 액티비즘을 향하고 있으므로, 논의의 혼란 및 오해를 피하기 위해 '형성물', 혹은 '구성물'이라는 용어를 채택한다.

들여다보거나, 독자가 책장을 넘기며 책을 읽고 있음에도 불구하고, 그들은 어떻게 '스스로 마치 실재하는 그 장면 속에 있는 것 같은' 생각을 갖게 되는가? 또한 작가는 어떻게 하나의 작품 안에서 가능한 진술의 종류와 수를 제한함으로써 사건들이 '말 그대로 독자의 눈앞에서 벌어지고 있다는 환상을 유지할 수 있는가?

먼로 비어즐리(Monroe C. Beardsley)는 작가와 화자를 구분한다. 이때 작가는 역사적 맥락 안에 살아 숨 쉬는 실재 작가(real author)이고 화자(narrator)는 하나의 문학 작품 안의 발화자이다. 그는 '문학 작품 속의 화자는 실재 작가와 동일시 될 수 없다. 만일 작가가 화자와 자신을 연결시키는 어떤 현실의 맥락이나 주장을 제공하지 않는다면, 화자의 성격과 조건은 오로지 작품의 내부의 증거에 의해서만 이해되어야 한다고 주장한다.[9] 그러나 작품을 등장인물 중 한 사람인 화자의 이야기로 간주하기는 어렵다. 예를 들어 <셜록 홈즈>에서 화자인 왓슨은 스스로 똑똑하다고 믿지만 그것은 혼자만의 생각일 뿐, 그것은 작품 안에서조차 통용되지 않는다.

반면 웨인 부드(Wayne C. Booth)는 '내포적 작가(implied author)'라고 하는 제3의 개념을 제안했다. 그는 "실재 작가는 단순히 이상적이고 개성 없는 일반적 인간을 창조하는 것이 아니라, 실재 작가의 내포적 변형이라 할 수 있다. 이 내포적 작가를 공식적인 저술가라 부르든, 아니면 제2의 자아(second self)라고 부르든, 독자가 내포적 작가로부터 얻는 인상이 작가가 독자에게 끼칠 영향력 중의 하나"라고 밝혔다.[10] 비어즐리가 작품의 내적 맥락에 나타난 증거를 통해 화자가 '작가가 될 수 있다고 했을 때, 그 작가는 실재 작가가 아니라 내포적 작가를 뜻한다. 그러나 반의도주의자인 비어즐리에게 맥락의 내적 증거란 언제나 작품의 형식적 특질과 구조일 뿐이다. 내포적 작가는 역사를 가진 살아있는 주체가 아니라 하나의 완결된

9. Monroe C. Beardsley, *Aesthetics*, New York, NY: Hackett, 1958, p. 240.
10. 웨인 부드, 『소설의 수사학』, 최상규 옮김, 예림기획, 1999, 70-71쪽.

미적 구조물로부터 추정된 형식적 가상이다.

내포적 작가는 화자와 달리 작품 내부에 개인적인 목소리를 갖지 않으며 독자와의 직접적인 소통 수단도 가지고 있지 않다. 그러나 내포적 작가는 전체적인 구성과 등장인물들의 목소리, 그리고 독자가 알아차릴 수 있도록 선택한 모든 수단을 통해 말없이 독자에게 말을 건다.11) 내포적 저자는 독자에 의해 재구축된다. 그러나 내포적 저자를 구축하는 것은 실재 독자가 아니라 내포적 독자이다. 이들은 책을 읽으며 거실에 앉아 있는 실체로서의 개개인이 아니라 서사 그 자체가 전제하고 있는 수용자이다. 내포적 저자와 내포적 독자를 구성하는 것은 작품 그 자체인 것이다. 내포적 작가/독자, 곧 내포적 주체란 엄밀한 의미에서 수동적이다. 미적 경험의 주도권은 작품 그 자체에 있으며 내포적 주체들은 작품의 미적 논리에 의해 구성되기 때문이다. 내포적 주체는 다양한 관점과 맥락에 기초하여 유동적으로 형성되는 것이 아니다. 하나의 작품은 이미 완결된 미적 내용을 가지며, 내포적 주체들은 숨겨진 미적 내용을 발견해야 한다.

허구의 패러독스(paradox of fiction)12)에 관한 왈튼(Kendall Walton)의 '체하기(make-believe) 게임', '본다고 상상하기 이론'은 미적 주체를 내포적 주체로 간주한다. 허구의 패러독스에 대한 왈튼의 해결책은 허구가 거짓임에도 불구하고 허구로부터/허구 안에서 구성된 내포적 주체들은 허구적 존재로서 허구를 참인 체 한다는 것이다. 왈튼의 '체하기 게임'은 허구에 참여하

11. 채트먼, 『영화와 소설의 서사구조: 이야기와 담론』, 한용환 옮김, 푸른사상, 2003, 161-168쪽.
12. 허구의 패러독스는 실제의 경우, 어떤 이야기를 듣고 감정적으로 반응했을지라도, 그것이 거짓이라는 것을 알게 되면 그 감정적 반응은 중단되지만, 허구의 경우, 그것이 거짓을 알고 있음에도 불구하고 감정적으로 반응한다는 것이다. 허구의 패러독스는 다음의 명제들로 이루어진다.
 a) 감상자는 허구에 등장하는 인물과 사건들이 순전히 허구라는 것을 안다.
 b) 대상들에 대한 감정은 대상의 존재와 면모들에 대한 인식적 믿음을 전제로 한다.
 c) 허구적 인물이나 상황에 대해 우리는 인식적 믿음을 갖지 않는다.
 패러독스를 해결하기 위한 다양한 논의들은 이 세 가지 명제들을 각기 부정하고자 했다. 그러나 이 글에서 허구의 패러독스의 핵심은 실재와 허구의 이원론적 전제에 기초하고 있으며, 확장된 심미주의와 가설적 주체는 이 전제들을 반박할 수 있다고 주장한다.

는 것으로, 그것은 '자신에 관해 안으로부터 상상하기'를 통해 이루어진다. '체하기 게임' 세계에서 실재 주체인 우리는 상상을 통해 작품의 세계 속에 참여하고 이때 작품의 내적 관점에 의해 실재 주체는 허구적인 미적 주체가 된다.[13] 즉, 허구적 예술작품에 대한 적절한 감상은 우리가 그 허구 세계 속에 있는 가상의 존재라고 상상할 때 성립한다.

커리(Gregory Currie)는 이것을 '미적 주체의 내적 관점'이라고 칭한다.[14] '안으로부터 상상하기'란 마치 내포적 독자가 대상적으로(de re), 곧 작품 내부에 존재하는 것처럼, 즉 숨겨진 등장인물처럼 허구의 세계 안에 존재한 다고 간주하는 것이다. 왈튼에게 묘사(depiction)란 감상자의 실제적 시각 행위가 소도구로 기능하는 재현이다. 이때, 자기 상상이란 이러한 묘사를 통해 허구적 세계 내에 존재하는 주체를 그 허구 세계 내부에 실재하는 것처럼, 대상적으로 인식하는 것이다.

그러나 왈튼의 '체하기 게임'에서 미적 주체의 자기 상상은 설득력을 갖지 못한다.[15] 허구의 내부에 스스로를 상상적으로 위치시키려는 시도는 곧, 내포적 주체의 극단적 형태이자 초과로 평가될 수 있다. 내포적 주체는 실재 세계로부터의 단절(detachment)과 거리(distance)가 필요하다. 그렇다 면 게임 세계 안에서 '본다고 상상'하려면, 내포적 주체와 실재 주체 간의 육체적 연결의 문제를 해명해야 할 것이다. 예를 들어 한 여성이 자신의 성별을 끊어내고, 작품의 내적 논리 안에서 보편적이고 상상적인 남성 주체 가 된다는 것을 대상적으로 증명하는 것은 존재론적인 난점을 불러일으킨다.

결국 '체하기 게임'을 통해 작품 세계의 내적 관점을 완전히 체득한다는 것은 불가능하며 그 존재론적 입지가 분명하지 않다는 점에서 내포적 주체

13. Kendall Walton, *Mimesis as Make-Believe: On the Foundations of Representational Arts*, Cambridge, MA: Harvard University Press, 1990, p. 60.
14. Gregory Currie, "Visual Fictions", *The Philosophical Quarterly*, Vol. 41, No. 163, 1992, p. 136.
15. 특히 그의 사진적 사실주의는 체하기 게임에 비일관적이다. 이에 관해서는 다음의 논문을 참조 할 것, 오종환, 「허구의 인식적 특성과 허구적 대상의 존재론적 지위」, 『미학』 27집, 1999, 86~89쪽.

는 실패한다. 내포적 주체의 구성은 내포적 독자를 요청한다. 또한 내포적 독자는 궁극적으로 이미 완결된 작품의 미적 내용으로 환원된다. 그렇다면 쓰이지 않은 이야기나 전지적 작가 시점에서 내포적 주체를 구성하는 것은 그렇게 쉽고 간단한 문제가 아니게 된다. 특히 내포적 주체를 구성하기 위해 쓰이지 않은 이야기들 속에 기입해야 할 수많은 정보, 곧 도덕적, 정치적 신념을 요구한다면 정보를 가진 독자(informed reader)란 단순히 사심 없는 태도를 갖춘 자격 있는 주체로 충분할 것 같지 않기 때문이다.

2. 여성적 응시와 실재 주체

내포적 주체는 무성(asexual, degenderd)의 미적 보편자이다. 미적 보편성의 신화는 개별적인 삶의 역사적 맥락을 미적 경험으로부터 제외시킨다. 중립성의 표방은 역설적으로 의도적인 배제와 조작을 야기해왔다. 오랜 예술의 역사에서 여성은 제작과 향유의 주체가 될 수 없었으며 오직 대상으로서만 승인되었다. 또한 대상화된 여성은 남성적 시선에 의해 형상화되었으므로 그 이미지는 여성 주체를 재현한 것으로 간주되기 어렵다. 따라서 초창기 페미니즘 문화 이론가들은 미적 주권을 박탈당했던 여성들을 복권시키기 위해서 남성의 특권적 시선에 기초한 내포적 주체가 아니라 실재 주체로서 미적 주체 담론을 바꾸고자 했다.

그렇다면 미적 주체는 실재 주체로 간주되어야 하는가? 이제 미적 주체를 실재 주체로 간주하는 논의들을 살펴보자. '이미지 관점'에 속한 페미니스트들은 모방론의 신화에 도전한다. 예술이 자연의 투명한 거울로서 실제를 모방한다면 이미지는 현실의 충실한 재현이 된다. 그러나 이미지 관점의 이론가들이 주목하는 것은 이미지 생산 과정이 이데올로기에 오염되어 있다는 것이다. 작품에 재현된 여성성은 가부장제의 스테레오 타입을 그대로 체현하며 동시에 강화하는 인과적 효력을 갖는다. 곧, 재현의 투명성에 관

한 오랜 믿음은 이미지의 진리치를 보증하는 것으로 간주되지만, 모방의 방향은 실재에서 이미지로 향하는 것이 아니라 이미지에서 실재로 향한다는 것이다. 모방의 인과론에 따르면 현실은 이미지를 모방함으로서 가부장제를 공고화한다. 이미지 관점의 이론가들은 재현의 과정이 가부장제 이데올로기에 의해 조작되어 있다는 점을 지적하면서 실재 여성의 관점에서 재현 체계가 변경되어야 한다고 주장했다.

그러나 이미지 관점의 모방론 비판은 '이미지가 현실을 그대로 모방한다/할 수 있다는 것을 겨냥한 것이 아니라, 모방 과정에 이데올로기가 개입된다는 것을 겨냥한다는 점에서 문제가 있다. 이들은 여성 이미지가 가부장제적 스테레오 타입으로 고정되는 것은 성차별적인 제작 과정 때문이라고 진단한다.[16] 그리고 실재 여성의 관점에서 재현 체계를 변경하도록 제시한 구체적인 처방은 매체 제작 사업 안에 여성을 더 많이 고용할 것과 '더 나은' 여성 이미지를 위해서 매체가 공정한 입장에 설 것 등이다.

그러나 현실과 이미지의 비대칭성은 이데올로기적인 조작에 따른 나쁜 결과만은 아니다. 매체가 드러내는 여성의 부정적 이미지를 일소하자는 이미지 관점의 이론가들은 어디엔가 여성의 '진정한 이미지', '긍정적 이미지'가 존재한다는 것을 전제한다. 곧 가부장제적 시선에 오염되지 않는 '진짜 실재' 여성이 존재하며 동시에 이 실재 여성을 재현할 수 있는 투명한 재현의 구조가 존재한다는 것을 가정한다. 이 두 가지 가정은 모두 논란의 여지가 있다. 첫 번째로 '진정한 여성'에 관한 존재론적인 지지가 필요하다. 이것은 여성의 본질을 확인할 수 있을 뿐 아니라 현실 세계의 모든 여성들이 이 본질을 공유하고 있어야 한다는 것을 의미한다. 두 번째로 모방의 양 방향 중 현실이 이미지를 재현한다는 인과적 효력은 다층적인 분석을 필요로 한다. 모방론의 구조 안에서 모방의 양 방향은 그 자체로 인간의

16. Gaye Tuchman, "The Newspaper as a Social Movement's Resource", *Hearth and Home: Images of Women in the Mass Media*, New York, NY: Oxford University Press, 1978, pp. 186-215.

미적 행위에서 주목해야 할 특성이지만, 여기에서 더욱 주목해야 할 것은 현실이 이미지를 재현하는 모방 행위가 일방향적으로, 획일적으로, 필연적으로 이루어지지 않는다는 것이다. 여성의 이미지나 스테레오 타입은 계속해서 변화하고 있고 감상자들이 그 스테레오 타입을 체현하는 과정과 결과 역시 매우 다양하다.[17)

이미지 관점의 페미니즘 문화 비평은 '더 나은 이미지'나 '더 많은 여성'을 통해 여성 문화의 지평을 넓히려는 노력으로 평가될 수 있으나, 여성이 실재 주체로서 이미지의 생산과 향유에 참여하여 만들어내는 미적 차이와 의미를 명석하게 보여주지 못한다. 실재 여성들이 미적 주체로서 경험한 미적인 내용은 그 성별로 인해 차이를 보일 것이라는 추측과 기대가 표명되었을 뿐, 예술작품의 존재론과 의미론에서 어떻게 현실의 다양한 주체들이 미적 범주로서 기능하는지를 보여주지 못했다.

미적 주체로서 실재 여성 주체를 제안하고 있는 또 다른 페미니즘 문화이론으로는 '의미화 관점'의 탐구들이 있다. 의미화 관점은 가부장제 권력관계에 의해 '이미지를 바라보는 방식'이 어떻게 구성되는지를 고찰한다. 여성 관객의 특성(female spectatorship) 및 관객으로서의 여성 주체성에 관한 논의는 1975년 로라 멀비의 기념비적 논문 「시각적 쾌락과 서사 영화」로부터 시작되었다. 멀비의 주체 분석은 영화를 보고 있는 실재 남성 관객과 실재 여성 관객에 기초한다. 멀비는 할리우드 영화에서 남성 관객이 주체가 되는 것은 극중 남자 주인공과 동일시할 수 있기 때문인데, 이는 내러티브적인 요소 뿐 아니라 카메라의 시선, 극중 남자 주인공의 시선, 그리고 남성 관객의 시선이 릴레이됨으로써 가능하다고 보았다. 여기에서 시선의 문제는 동일시의 주요한 동기가 된다. 이때 남성의 시선은 욕망과 관련되어 있으며 여성은 남성의 시각적 쾌락의 대상이 된다. 멀비의 결론은 가부장제

17. 하나의 이미지에 대한 실제적 효력은 다양한 양태로 나타난다. 이것은 2절의 끝부분에서 의미화 관점과 함께 실재 주체를 미적 주체로 제안하는 이론들을 비판하면서 다시 논의할 것이다.

사회에서 여성은 보는 주체가 아니라 보이는 대상으로서만 존재한다는 것이다. 여성 관객이 시선의 주체가 된다면 그것은 오직 자신의 실재 성별을 버리고 남성적 시선을 채택할 때이다. 만일 여성이 남성적 쾌를 경험한다면 그것은 성도착과 같은 존재론적인 문제를 가지고 있거나 정치적으로 옳지 못한 것으로 간주된다.[18]

멀비의 글은 남성을 주인공으로 한 전형적인 할리우드 영화를 분석의 대상으로 삼고 있으며 이때 남성 관객의 쾌락은 남성적 내러티브와 연관되어 있다. 내러티브와 영화 장치에서 남성적 시선이란 미적 행위를 통해 주체의 성별을 결정짓는다는 것이다. 멀비의 초기 논문에 대한 페미니즘 비판은 동일시를 오직 시선의 문제로 규정하고 있다는 것, 정신분석학적 가정을 여성의 미적 경험과 쾌에 적용했다는 것, 나아가 그 적용이 라깡의 거울 단계에 대한 오해에 기초하고 있다는 것에서 다양하게 제기되었다. 그러나 멀비에 대한 가장 의미 있는 비판은 멀비가 여성을 보이는 대상으로 한정짓고 있으며, 여성이 시각의 주체가 될 때 그것을 여성적 시각(female gaze)이라고 한다면 그것이 남성적 시선과 어떻게 다른지를 명확히 발언하지 않는다는 점이다.[19]

이것은 매우 흥미로운 미학 논쟁을 불러일으킨다. 멀비의 주장에서 실재 남성 관객이 남성적 내러티브나 남성적 영화 장치에 어떻게 직접적으로

18. 이수연, 「여성 관객과 시선의 정치학」, 『대중매체와 성의 정치학』, 나남, 1999, 299쪽.
19. 멀비는 1975년에 발표한 「시각적 쾌락과 서사 영화」에 쏟아진 비판에 답하여 후속 논문 「<하오의 결투>에서 영감을 받아 다시 쓴 시각적 쾌락과 서사 영화」를 1981년에 발표했다. 이 논문에서 멀비는 고전적 서사 영화를 볼 때 남성과 달리 여성에게 어떤 일이 벌어지는지를 묻는다. 그러나 그녀는 여전히 남성적 시선을 미적 경험의 필수조건으로 간주하면서 여성 관객의 위치를 '남성복장착용자(transvestite)'로 파악한다. 성인 여성의 남근 단계로의 퇴행을 의미하는 이 개념은 성전환적(transsexual) 동일시를 내성화하며, 쉽게 정착하지 못하고 떠도는 여성 관람자의 자기 분열증으로 설명된다. 그러나 메리 앤 도앤(Mary Ann Doane)은 멀비의 이성복장 착용자란 단지 이미지를 지배하고 욕망하는 응시로 나아가기 위해 여성이 유사(pseudo) 남성이 되는 것이라고 비판한다. 멀비의 후속 논문에서도 여성 주체의 자리는 없다는 것이다. Mary Ann Doane, "Film and the Masquerade: Theorizing the Female Spectator", *Screen*, Vol. 23, 1982, pp. 74-87.

반응하게 되는지, 또한 남성적 시선이라는 미적 경험의 조건이 어떻게 작품의 미적 내용을 성별에 따라 다르게 구성하게 되는지는 불분명하다. 관객, 내러티브, 장치를 남성적인 것으로 간주한다는 것은 여성 관객이 시선을 통해 남성이 된다는 것을 의미하는 것이다. 이것은 미적 경험을 통해 실재 주체의 성별 정체성이 변동될 수 있다는 것을 의미한다. 그렇다면 이 변동이 '미적인' 것인지, '실재적'인 것인지를 명확히 할 필요가 있다. 또한 '미적' 성별의 변동과 '실재' 성별의 변동 사이의 관계도 분명하게 밝혀야 한다. 나아가 여성 관객의 성별 정체성이 변화되거나 해체된다고 해서 그것을 정치적으로 옳지 않은 것으로 간주하는 미적 수행이나 정체성 수행의 다층성과 역동성을 고려할 때 너무 단순한 주장이다.

멀비는 실재 여성 주체와 실재 남성 주체를 중심으로 작품의 의미화 과정을 논의했지만, 그 실재 주체들이 주도권을 갖는 것이 아니라 오히려 실재 주체는 미적 장치와 이데올로기적 장치에 의해 구성되고 규범화된다는 역설적 결론에 이르게 되었다. 멀비가 보여주듯이, 미적 행위의 특수한 위치에서 실재 주체의 특정한 맥락과 관점이 개입되는 과정을 더 세밀하게 제시하지 않는다면, 미적 주체를 실재 주체로 주장하는 것은 미적인 것을 이데올로기와 같은 외적 현실로 환원시키는 강한 외부주의로 귀결될 것이다.

실재 주체에 관한 논쟁은 전통적으로 의도주의(intentionalism) 논쟁과 연관된다. 의도주의는 작품 밖에 존재하고 있는 실재 저자, 역사적 주체가 작품의 의미를 결정한다고 주장한다. 레빈슨(Jerrold Levinson)은 허구의 패러독스와 관련하여 실재 주체가 허구적 주체로 상상되는 게임 세계는 원천적으로 성립되지 않는다고 주장한다.[20] 그는 내포적 주체를 비판하면서 허구의 패러독스를 예술적 경험의 관례를 둘러싼 지식의 측면에서 해결하고자 한다. 미적 주체는 실재 주체로서 미적 경험의 관습(convention)을 알

20. Jerrold Levinson, "Seeing, Imagining at the Movies", *The Philosophical Quarterly*, Vol. 43, No. 170, 1993, pp. 71-72.

고 있다는 것이다. 그러나 지식을 통해 실재 주체의 허구적 감정을 설명하는 것은 충분하지 않다. 관습에 대한 지식을 가지고 미적 세계에 참여할 때, 실재 주체의 다양한 현실의 조건들이 미적 경험 안에 어떻게 반영되는 지가 밝혀져야 하기 때문이다. 레빈슨 역시도 허구적 감정이 실재한다면, 게임 세계를 가능하게 만드는 수단은 명시적이지 않은 방식으로 존재할 것이라는 모호한 발언을 남겼다.

페미니즘 미학은 미적 주체로서 여성들을 배제해왔던 예술사를 비판하면서 여성의 시선과 여성의 쾌를 논의할 새로운 패러다임을 모색해왔다. 페미니즘 문화 이론가들이 이미지 분석 및 의미화 실천에서 여성 시선의 누락과 불가능성을 지적했을 때, 이들이 염두에 두었던 것은 현실에 뿌리 내린 실재 여성 주체였다. 그러나 페미니즘 미학이 가능하기 위해 반드시 미적 주체를 실재 주체로 상정해야만 하는 것은 아니다. 이제 실재 주체가 갖는 문제를 다음과 같이 요약할 수 있다.

첫째, 미적 주체로서의 여성과 남성을 실재 주체로 상정하는 것은 성별 정체성을 둘러싼 본질주의와 미적 경험의 일반화로 이어진다. 둘째, 미적 경험은 모든 여자들과 남자들을 동일한 강도와 방식으로 인도하지 않으며 나아가 필연적으로 실제 이데올로기 효과를 산출하지도 않는다. 가부장제 문화에서 여성 이미지는 남성의 시각적 쾌락의 대상으로 비판되어 왔지만, '보이기'는 권력과 통제력을 소유하는 하나의 방식일 수 있다.[21] 미적 경험이 이루어지는 다양한 위치가 존재하며 또한 모든 여성들이 동일한 위치에 서있는 것은 아니다. 셋째, 미적 세계와 현실의 세계는 반영과 효력에서 인과적 관계에 있지 않으며, 특히 미적 쾌는 페미니즘 이데올로기만으로

21. 앤 체트코비치(Ann Cvtkovich)는 시선의 주체만이 권력을 갖는 것이 아니라 응시의 대상도 권력을 가질 수 있음을 논의했다. 초창기 페미니즘 문화 이론가들은 매체에 나타난 '아름다운 여성 이미지'가 '실재하는 자연스러운' 여성들의 힘을 빼앗고 왜곡하는 잘못된 이미지들, 혹은 인공적 이미지들이라고 주장했지만, 체트코비치는 이들을 실재 주체가 아니라 '문화적 기호들'로서 이해하고자 한다. Ann Cvtkovich, "The Power of Seeing and Being Seen: Truth or Dance, Paris is Burning", *Film Theory Goes to the Movies*, New York: Routledge, 1993, pp. 155~169.

남김없이 해명되지는 않는다. 여성 이미지가 궁극적으로는 여성의 섹슈얼리티와 상품성을 결합한 가부장제와 자본주의 문화의 일부인 것은 분명하지만 여성 아이콘을 착취나 대상화 같은 부수적 효과로만 간주하는 것은 단순한 분석이다.[22] 이미지 관점과 의미화 관점의 페미니즘 문화 비평은 미적 세계와 현실 세계를 동일 층위로 간주하고 이들을 매개하는 것은 실재 주체라고 본다. 그러나 이 경우, 허구의 패러독스는 결코 발생하지 않을 것이다. 미적 세계는 현실 세계의 일부일 뿐이며 더 정확하게는 가부장제 이데올로기 장치일 뿐이다. 여기에 여성 주체의 자리는 없다.

여성의 미적 경험을 논의하기 위해 반드시 실재 여성에 근거해야 할 이유는 없다. 여성 주체, 성차, 성별화된 미적 경험 등을 논의하기 위해서는 역사적 토대 위에서 개인들이 참여하는 미적 상상과 그로부터 발생하는 쾌에 주목할 필요가 있다. 예술과 같은 미적 형성물을 구성하는 과정과 그에 연루된 상상과 쾌는 미적 액티비즘(aesthetic activism)[23]의 핵심적 요소이다. 미적 상상을 통해 해방의 세계를 구성하고 그것이 곧 현실의 세계를 구성하는 방법임을 주장하는 미적 액티비즘은 구체적인 행위의 맥락과 관점에 기초한다. 미적 액티비즘은 미적 행위를 통해 새로운 현실을 구성한다는 점에서 존재-생성적(onto-genetic) 특성을 갖는다. 이때 성별 정체성과 성별화된 미적 경험은 시간의 선후 관계나 수행의 인과 관계로 이루어지는 것이 아니라 상호 관련된 동시간의 경험이다. 이제 미적 액티비즘과 가설적 주체를 통해 여성의 미적 경험과 그것으로부터의 여성 주체 형성을 논의해 보겠다.

22. 주진숙, 「시선과 권력 그리고 그것을 해체하기」, 『대중매체와 성의 정치학』, 나남, 1999, 355–356쪽.

23. 미적 액티비즘은 일람(Diane Elam)의 '윤리적/정치적 행위(action)'로부터 힌트를 얻었다. 일람이 주장한 액티비즘은 토대로서의 정체성을 거부한다. 주체에 대한 해체는 '주체'와 '권리'를 주장하는 정치 담론에 대한 재고를 요구한다. 그녀는 권리가 아닌 의무에 기초한 윤리학/정치학에 주목하는데, 의무란 주체로도, 객체로도 자리매김할 수 없는 타자에 대한 책임을 의미한다. 이것은 3절에서 보다 자세히 논의될 것이다. Diane Elam, *Feminism and Deconstruction*, New York, NY: Routledge, 1994, p. 87.

3. 미적 액티비즘과 가설적 주체

일반적으로 심미주의(aestheticism)는 미적 대상과 미적 감수성으로 구성된 자율적 영역으로서 비미적인 현실 세계와 분리된 세계를 지시하는 용어로 사용되었다. 이것을 1절에서 전통미학의 심미주의 혹은 '협의의 심미주의'로 지칭했다. 그러나 이제 '미적 액티비즘'에서 '미적'인 것은 '확장된 심미주의'를 지시한다. 확장된 심미주의는 단순히 자율적인 미적 세계라는 제한된 영역에 갇혀진 것이 아니라, 현실 전체를 포괄하도록 확장된다.

메길(Allen Megill)은 예술, 언어, 담론, 텍스트가 인간 경험의 일차적 영역을 구성한다는 점에서 심미주의라는 용어를 사용하고 있다.[24] 그가 니체로부터 심미주의의 계보를 탐구하기 시작했을 때, 그의 관심은 현실이 오히려 텍스트적 허구라는 데 있었다. 허구는 거짓말로 통칭되지만 어디에도 진실이나 참된 실재가 존재하지 않는다면, 텍스트적 허구들이란 세계에 대한 해석이 아니라 그 자체로 수많은 세계들, 다양한 세계의 판본들이라 할 것이다. 확장된 심미주의로서 미적 액티비즘은 존재-생성적 특성을 갖는다. 우리가 살고 있는 세계 자체가 끊임없이 창조되고 재창조되는 예술작품, 곧 미적 형성물이다.[25] 세계 자체가 미적 형성물이라는 것은 미적 형성물의 '배후'나 '그것을 넘어서는' 것은 아무것도 없다는 것을 뜻한다. 푸코 식으로 말하자면 미적 행위란 '어디에' 개입하는 문제가 아니라 '함께 경험'하는 문제이다.[26] 미적 액티비즘에서 역사적 개인의 미적 행위는 상상의 세계, 상상의 자아를 형성해낸다. 미적 상상의 세계는 인간 행위의 실질적 장

24. 메길은 『극단의 예언자들: 니체, 하이데거, 푸코, 데리다』에서 심미주의자로서 니체, 하이데거, 푸코, 데리다를 다루고 있다. 그는 이들이 각기 예술작품, 담론, 텍스트를 통해 다원적인 미적 형성물의 존재론을 구축한 것으로 평가했다. 특별히 그는 푸코를 다루는 장의 제목으로 '담론의 액티비즘'을 사용했다. 알렌 메길, 『극단의 예언자들: 니체, 하이데거, 푸코, 데리다』, 정일준 옮김, 새물결, 1996.
25. "존재와 세계는 오직 미적 현상으로서만 정당화 될 수 있다." 니체, 『비극의 탄생-자기 비판에의 시도』, 김대경 옮김, 청하, 1992, 28쪽.
26. 메길(1996), 앞의 책, 394쪽.

(field)으로 세계를 재구성하고, 상상의 자아는 끊임없이 변화하는 개인의 새로운 정체성이 된다. 미적 액티비즘 안에서 미적 형성물과 미적 주체를 논의하게 되면, 허구의 패러독스는 마침내 또 다른 출구를 찾을 수 있다. 미적 액티비즘에서 실재와 허구, 작품과 현실, 상상의 자아와 현실의 개인, 미적 세계와 실재 세계의 구분이 사라지기 때문이다.

미적 행위는 반드시 미적 행위자를 필요로 한다. 미적 주체를 내포적 주체로 주장하는 사람들은 이야기(narrative)란 반드시 말해지거나 들려질 필요는 없다고 주장하기도 했다.[27] 그러나 어떤 이야기가 아직 누구에게도 말해지지 않았더라도, 그것은 언제든지 발화될 가능성을 가지고 있다. 이야기가 발화되는 그 순간에는 텍스트의 내적 구조뿐 아니라 화용론적인 배경(pragmatic profile)이 필요하다.[28] 화용론적 배경이란 실제로 우리가 이야기를 할 때 동원하는 다양한 언어적/비언어적 맥락을 뜻한다. 이때 이야기하는 사람(narrator)은 보통 화자로 번역되지만, 이는 앞서 비어즐리가 언급했었던 작중 화자가 아니다. 하나의 이야기를 말하는 사람, 혹은 허구적 이야기를 하는 사람은 작품의 저자만은 아니다. 이야기하는 사람, 곧 미적 주체는 단지 말하는 사람 뿐 아니라 읽는 사람이기도 하다. 무엇인가를 읽는 것 역시 미적 행위이다. 바웰(Ismey Barwell)은 이러한 행위자를 가설적 화자(hypothetical narrator)라고 부른다.

바웰이 가설적 화자를 독자를 통해 논의하는 것은 흥미롭다. 이야기하기라는 미적 행위의 화용론적 배경 안에서 가설적 독자와 가설적 화자는 상호 보완적으로 기능한다. 가설적 독자는 그 미적 행위에서 가설적 화자와 연결된다. 다시 말하자면, 가설적 화자/주체란 가설적 저자/독자에 의해 가정된 미적 행위의 선택 원칙들의 다발이라고 할 수 있다. 무엇인가를

27. Walton(1990), op. cit., p. 87.
28. Ismay Barwell, "Who's Telling This Story, Anyway? Or How to Tell the Gender of a Storyteller", Stephen Davies (ed.), Art and Its Message: Meaning, Morality and Society, University Park, PA: The Pennsylvania State University Press, 1997, p. 89.

말하고 읽기 위해서 저자와 독자는 다양한 가설을 필요로 한다. 가설적 주체란 미적 행위를 하기 위한 구체적인 위치이다.

앞에서 하나의 텍스트 안에는 명시적으로 말해지지 않은 이야기가 존재한다는 것을 언급했다. 내포적 주체를 주장하는 미학자들도 하나의 이야기란 본질적으로 완전하지 않으며, 이야기의 행간을 채워 텍스트를 완성하는 것은 독자라고 주장했다. 물론 내포적 주체의 이론가들은 텍스트를 완성하는 것이 작품의 내적 관점에서 행해진다고 보았다. 텍스트 완성의 첫 번째 단계는 언어와 사건들 간의 관계, 그리고 사건과 사건들 간의 관계를 설정하는 것이다. 내포적 주체는 작품의 내적 관점에서 텍스트의 구조와 내용에 일관적인 것에 기초하여 이야기를 완성하면 된다. 곧 내포적 저자가 의도했을 것을 채워 넣는 것이다. 이를 위해 내포적 독자는 스타일과 관련된 역사적, 형식적, 장르별 특질에 일관적인 선택을 해야 한다. 텍스트 완성의 두번째 단계는 텍스트의 내용을 채워 나가는 것이다. 이것은 내포적 주체가 등장인물이나 사건에 자신을 감정이입하고 투사함으로써 가능하다. 곧 서사의 등장인물을 미적 행위자인 내포적 주체와 유사한 존재로 상정하고 그것을 상상하며 연민을 느끼는 것이다.[29] 이런 식으로 서사를 완성하는 것이 가능한 것은 세계와 인간 본성에 대한 믿음을 대부분의 미적 행위자들이 공유하고 있다고 믿기 때문이다.

그러나 내포적 주체 이론가들에 따르면 가능한 텍스트의 숫자는 한정된다. 왜냐하면 미적 행위자들이 작품의 내적 논리에 의해 형식적 완성을 기할 뿐 아니라, 모든 행위자들이 유사하다는 가정 하에 텍스트의 내용을 완성한다고 보기 때문이다. 즉, 내포적 주체들은 텍스트를 어느 정도 다양하게 읽을 수 있지만, 내포적 주체가 이상적(ideal) 청중[30], 정보를 가진 독자

29. Peter Lamarque, "Tragedy and Moral Value", Stephen Davies (ed.), *Art and Its Message: Meaning, Morality and Society*, University Park, PA: The Pennsylvania State University Press, 1997, p. 67.
30. Jerrold Levinson, "Intention and Interpretation: in Literature", *The Pleasures of Aesthetics*, Ithaca,

(informed reader)[31]라는 점에서 다양한 텍스트의 가능성은 제한된다. 이상적 청중이란 하나의 텍스트에 '옳은' 해석의 텍스트를 제공할 권위를 가지고 있으며, 그 자체가 텍스트 판본의 옳고 그름을 판정할 기준이기도 하다. 텍스트의 의미 역시 이상적 청중이 소유한 상식적 믿음과 태도를 근거로 정당화된다.[32]

그러나 텍스트를 완성하는 자, 작품을 통해 이야기를 만드는 자는 유사한 사람들, 상식을 가진 보편자들이 아니다. 서사를 채워나가는 독자들은 각자 다른 관점과 맥락을 가진 자들이다. 텍스트를 구성하는 것은 작품의 내적 관점, 곧 내포적 주체의 관점에서 뿐 아니라 외적 관점, 곧 실재 주체의 관점에서도 이루어진다.[33] 라마르크(Peter Lamarque)는 텍스트를 읽는다는 것이 단지 '내적 관점에서 상상하기'를 통해 서사를 완성하는 것에 그치는 것이 아니라, 묘사된 세계의 허구성, 재현 양식, 예술적 장치들과 서사 구조, 주체와 장르에 대한 비판적 성찰을 포함한다고 주장한다. 허구에 접근하는 외적 관점은 내포적 주체를 넘어서 새롭고 다양한 미적 주체의 가능성을 모색하게 한다. 라마르크는 명시적으로 가설적 주체를 주장하지는 않았지만, 허구에 대한 우리의 경험이 감정이입이나 상상적 투사로 그치는 것이 아니라, 언어적이거나 이데올로기적 구성물에 대한 비판적이고 전복적인 재구성을 포함한다는 것을 직시했다.

우리의 미적 경험은 이미 완성된 작품의 의미를 발견하기 위해 유사성, 공감, 상식에 기초하기도 하지만, 우리가 처한 위치의 차이 위에서 해당 텍스트에 관해 모든 가능한 읽기를 시도하면서 궁극적으로는 텍스트를 변경하고 재구성하기도 한다. 이때 텍스트의 변경 가능성은 내가 채택한 가설

NY: Cornell University Press, 1992, p. 178-179.

31. Gregory Currie, "Visual Fictions", *The Philosophical Quarterly*, Vol. 41, No. 163, 1992, p.136.

32. 1절에서 내포적 주체는 전통적인 심미주의의 자격 있는 주체와 동일시되었고, 그것은 자율적인 미적 논리에 의해 구성된다는 것을 언급한 바 있다.

33. Lamarque(1997), *op. cit.*, p. 68.

적 위치에 의존한다. 창조적 해석을 통해 텍스트를 구성하는 것은 미적 행위자의 역사적인 위치로부터 시작된다. 그/녀가 서있는 현실의 맥락과 관점 역시 그/녀의 미적 행위의 화용론적인 배경이 되는 것이다. 그러나 미적 행위의 위치가 가설적으로 존재한다는 것은 그/녀의 미적 행위에 그/녀의 역사적 위치가 직접적으로, 인과적으로 반영되지는 않는다는 것을 의미한다. 미적 행위의 위치가 작품의 내적—미적— 위치나 외적—역사적, 혹은 현실적— 위치로 설정되는 것이 아니라 가설적으로 존재한다는 것은 이야기하기라는 미적 행위를 통해 수많은 이야기 버전들이 끊임없이 재구성된다는 것을 의미한다.

가설적 주체는 텍스트를 발견하지 않는다. 가설적 주체는 텍스트를 끊임없이 재구성하고 무한히 증식시킨다. 무엇인가를 말하려고 하는 의도에 관한 가설, 그 이야기에서 준수되는 규칙들과 그것들이 어떻게 해석되고 적용되는지에 관한 가설, 그리고 그것에 대한 전복적이고 대안적 가능성이 열려있을 때 무엇을 선택할 것인가에 관한 가설 등으로 구성된 입장, 위치가 곧 가설적 주체이다. 가설적 주체는 텍스트에 대해 권위를 갖지 않는다. 논리적으로 가설적 독자는 텍스트로부터 산출될 수 있는 '모든 의미'를 인식하는 사람이다.[34] 이때 '모든 의미'는 한 명의 가설적 독자에 의해 파악되는 것이 아니라, 복수의 가설적 독자들 각각을 통해 파악된다. 가설적 주체는 텍스트의 재구성이 가능한 모든 가설적 위치에서 끊임없이 새로운 텍스트를 만들어낸다.[35] 가설적 주체는 텍스트 구성에서 무한히 열려진 가능성을 가지고 있다. 가설적 독자 역시 가설적 저자와 마찬가지로 텍스트, 곧 미적 형성물을 완성한다는 점에서 가설적 주체이다. 곧, 창조적 해석의 미적 위치와 현실적 위치는 고정되어 있지만, 가설적 위치는 미적 상상력

34. Barwell(1997), op. cit., p. 96.
35. 가설적 저자는 텍스트의 모든 의미를 인식하기 때문에 실재 저자보다도 텍스트에 대해 더 많은 것들을 의미화한다.

위에서 폭발적으로 늘어난다. 각각의 가설적 위치들로부터 각각의 이야기들이 재구성되는 것이다. 미적 행위의 존재－생성은 가설적 위치의 변경을 통해 재생산되고 증식된다.

그렇다면 가설적 주체로서 여성들의 미적 경험은 어떻게 여성의 특수성을 드러내는가? 또한 미적 경험의 특성은 어떻게 여성 주체를 형성해나가는가? 바웰은 미적 형성물을 생산할 때 성별이 하나의 가설적 위치가 된다고 주장한다. 그러나 하나의 미적 행위에 특정 성별을 부여하는 것은 단순하지 않으며, 여성 주체나 남성 주체를 단일화하는 것도 가능하지 않다. 바웰은 여성 주체와 여성 작품을 규정하기보다는 특정 소설의 아이러니를 분석하면서 특정 텍스트가 다양한 여성의 관점에서 끊임없이 재구성될 수 있음을 보여주었다. 미적 행위 안에서 성차를 발견한다는 것은 그것을 특정 성별의 실체화된 행위라고 규정함으로써가 아니라, 어떤 성별의 관점이 특정 내러티브 속에서 어떻게 표현되고, 그것이 특정한 주체/들에게 어떻게 작동할 수 있는지 살핌으로써 가능하다.

이 글에서 미적 경험의 성별화된 차이는 여성 보편자나 남성 보편자에 기초하지 않는다는 것을 이미 지적했다. 그렇다면 여성들 간의 다양하고 다층적인 차이로부터 이제 더 이상 성별이 미적 행위의 가설적 위치로서 의미를 갖지 못한다는 주장이 제기될 수 있다. 미적 행위를 구성하는 주체의 위치는 내적, 외적으로 다양하게 설정될 수 있으며, 성별은 종종 부차적인 요인이 될 수도 있다. 그러나 특정한 미적 행위는 구체적인 위치에서 일어난다. 그 구체적인 위치에 성별의 차이도 포함된다. 특정 작품에 대한 경험에서 남성과 여성 사이에, 여성과 여성들 사이에, 그리고 여성 자신의 계보학 사이에 끊임없이 차이가 발생하고 그 차이에 따라 새로운 상상적 세계와 새로운 정체성을 갖는 개인이 형성된다. 미적 해석의 행위는 새로운 가능 세계를 현실화하는 과정이며, 미적 행위자의 창조적 변이는 스스로의

정체성을 재형성한다. 미적 액티비즘은 특정 작품의 경험 속에 성별의 차이가 개입되고 그 속에서 개인의 정체성과 세계의 변화로 나아간다. 따라서 특정한 미적 행위의 구체적 위치에서는 성별이 가장 우선적인 가설로 작동하며 그 미적 행위들은 성차의 다양한 층위[36]를 통해 해석되고 평가될 수 있다.

가설적 주체는 텍스트 구성/재구성이라는 미적 행위에 의해 구성된다. 가설적 주체는 미적 형성물을 생산하면서 동시에 형성된다. 미적 액티비즘은 실재와 허구를 구분하지 않으며, 오직 미적 행위를 통해서만 주체가 형성된다. 미적 형성물과 주체는 분리되지 않으며 상호 간에 시간적인 우선성을 갖지 않는다. 성별적 주체는 다양한 가설적 입장 위에서 자기 자신을 미적 형성물로서 구성한다.

이때 분명한 것은 가설적 주체의 미적 행위가 아무렇게나 구성되지는 않는다는 것이다. 일람(Elam)에게 정치적, 윤리적, 미적 행위는 '계속적인 협상'이며 협상은 미리 구성된 모델이나 계산 방법에 의존하지 않는다.[37] '복합적 요인들 간의 결정 불가능성', '정치적 가능성들 사이에서의 결정 불가능성'은 단순한 상대주의가 아니다. 왜냐하면 행위는 매 순간, 매 사례 안에서 일어나며 가설의 위치를 변경하는 능동적인 결정으로부터 연속적인 협상으로 이어질 수 있기 때문이다.[38] 개개의 협상으로 이해되는 미적 행위는 그 안에서 끊임없이 새로운 주체와 그들 간의 관계를 형성한다. 미적 액티비즘은 끊임없는 차이 속에서 서로에게 연결된 타자들과 협상을 통해 미적 형성물을 재구성하는 것이고, 이를 통해서 궁극적으로는 타자들을 옭아매는 규정과 범주들을 해체하는 과정인 것이다.

가설적 위치는 구체적인 맥락과 상황으로부터 미적인 형성물을 내적,

36. 성차의 다양한 층위는 브라이도티가 『유목적 주체』에서 제시한 세 가지 층위의 성차에 기초한다. 이 책 3부의 세 번째 글, 「미적 범주로서의 성차와 작품의 다원적 정체성」 참조할 것.
37. Elam(1994), *op. cit.*, pp. 27–66.
38. *ibid*, p. 87.

외적 관점에서 완성한다. 각각의 미적 행위에서 구체적인 맥락과 상황은 미적 형성물을 산출하는 항수로서 작동하고, 특정한 미적 형성물을 내적, 외적으로 산출하는 과정을 살펴봄으로써 특정한 미적 행위의 가치를 판별할 수 있다. 가부장제 사회의 여성은 특정한 미적 행위를 실행함에 있어 그 가설적 위치에 성별을 포함하며 그로부터 포스트-가부장제라는 미적 형성물을 구성할 수 있다. 이때 개인의 정체성은 포스트-젠더의 주체로 재형성될 수 있을 것이다.

■ 참고문헌

김주현, 『여성주의 미학과 예술작품의 존재론-한국 현대 여성미술을 중심으로』, 아트북스, 2008.

니체, 프리드리히, 『비극의 탄생-자기 비판에의 시도』, 김대경 옮김, 청하, 1992.

부드, 웨인, 『소설의 수사학』, 최상규 옮김, 예림기획, 1999.

메길, 알렌, 『극단의 예언자들: 니체, 하이데거, 푸코, 데리다』, 정일준 옮김, 새물결, 1996.

오종환, 「허구의 인식적 특성과 허구적 대상의 존재론적 지위」, 한국미학회 편, 『미학』 27집, 1999.

이수연, 「여성 관객과 시선의 정치학」, 『대중매체와 성의 정치학』, 나남, 1999.

이글턴, 테리, 『미학사상』, 방대원 옮김, 한신문화사, 1995.

주진숙, 「시선과 권력 그리고 그것을 해체하기」, 『대중매체와 성의 정치학』, 나남, 1999.

채트먼, 『영화와 소설의 서사구조: 이야기와 담론』, 한용환 옮김, 푸른사상, 2003.

Barwell, Ismay, "Who's Telling This Story, Anyway? Or How to Tell the Gender of a Storyteller", Stephen Davies (ed.), *Art and Its Message: Meaning, Morality and Society,* University Park, PA: The Pennsylvania State University Press, 1997.

Beardsley, Monroe. C., *Aesthetics,* New York, NY: Hackett, 1958.

Bender, John & H. Gene Blocker, *Contemporary Philosophy of Art: Reading in Analytic*

Aesthetics, Upper Saddle River, NJ: Prentice Hall, 1993.

Currie, Gregory, "Visual Fictions", *The Philosophical Quarterly*, Vol. 41, No. 163, 1992.

_____, "The Moral Psychology of Fiction", Stephen Davies (ed.), *Art and Its Message: Meaning, Morality and Society*, University Park, PA: The Pennsylvania State University Press, 1997.

Cvtkovich, Ann,, "The Power of Seeing and Being Seen: Truth or Dance, Paris is Burning", *Film Theory Goes to the Movies*, New York, NY: Routledge, 1993.

Doane, Mary. A., "Film and the Masquerade: Theorizing the Female Spectator", *Screen*, Vol. 23, 1982.

Elam, Diane, *Feminism and Deconstruction*, New York, NY: Routledge, 1994.

Hutcheson, Francis, "An Inquiry into the Original of Our Ideas of Beauty", George Dickie (ed.) *Aesthetics*, New York, NY: Martin's Press, 1989.

Lamarque, Peter, "Tragedy and Moral Value", Stephen Davies (ed.), *Art and Its Message: Meaning, Morality and Society*, University Park, PA: The Pennsylvania State University Press, 1997.

Levinson, Jerrold, "Intention and Interpretation: in Literature", *The Pleasures of Aesthetics*, Ithaca, NY: Cornell University Press, 1992.

_____, "Seeing, Imagining at the Movies", *The Philosophical Quarterly*, Vol. 43, No. 170, 1993.

Mulvey, Laura, "Visual Pleasure and Narrative Cinema", *Screen*, Vol. 16, 1975.

_____, "Afterthoughts on Visual Pleasure and Narrative Cinema Inspired by Duel in the Sun", *Frameworks*, Vol. 15, 1981.

Tuchman, Gaye, "The Newspaper as a Social Movement's Resource", *Hearth and Home: Images of Women in the Mass Media*, New York, NY: Oxford University Press, 1978.

Walton, Kendall, Mimesis as Make-Believe: *On the Foundations of Representational Arts*, Cambridge, MA: Harvard University Press, 1990.

미적 범주로서의 성차와 작품의 다원적 정체성[1]

● 김주현

1. 여성, 여성들

전통 미술사에 있어 여성 미술이나 여성 장르와 같은 성별 범주는 긴 역사를 갖지 않으며 대부분 폄하의 의미를 가진 것들이었다. 초기 페미니즘 예술 이론가들과 페미니즘 미학자들은 누락되고 폄하된 여성 예술을 복원하고 복권시키는 것에 관심을 기울였다. 그러나 페미니즘 미학의 새로운 시기[2]에 일반 범주로서의 여성성은 비판되었고 현존하는 여성들의 다양한 여성성들로 관심을 돌렸다. 그러나 차이들을 통해 페미니즘을 완전히 열어버리는 것에도 문제가 발생한다. 그렇다면 차이를 승인하면서도 대안적인 페미니즘 여성성을 구성할 수 있는 방법은 무엇일까?[3]

만일 하나의 미적 범주가 다양한 방식으로 차이를 지니며 나아가 다차원으로 세분될 수 있다면, 특정 작품에 그 범주를 적용한다는 것은 가능하며 유의미한 것인가? 이는 다음의 두 가지 문제로 나눠질 수 있다. 우선, 특정 작품에 하나의 미적 범주를 적용하는 기준이 불분명하다면, 그것은 작품의

1. 이 글은 「성차 다층성과 작품의 성별 정체성-나혜석, 정찬영을 중심으로」(한국미학회 편, 『미학』 49집, 2007)를 수정·발전시킨 것이다.
2. 2세대 페미니즘 미학에 이르면 여성의 본질보다 차이에 관심을 기울이게 된다.
3. 필자는 이 책 3부의 첫 번째 글, 「행위로서의 예술과 맥락의 관계주의」에서 작품의 미적 정체성이 지각적 구조(perceptual structure)만으로는 확인되지 않는다는 것을 밝혔다. 미적 범주로서의 '여성성(feminity)'을 설명하는 초기 페미니즘 미학의 두 이론, 곧 성별 이론(gender theory)과 여성성 이론(gynesis theory)은 '여성성'의 내포적 정의에 대해서는 사회적 구성주의와 생물학적 구성주의라는 서로 다른 입장을 취하고 있음에도 불구하고, 미적 범주로서 '여성성'을 특정 작품에 적용할 때에는 두 이론이 모두 그 외연을 작품의 지각적 속성들로 한정하고 있다는 점에서 구성주의와 모순되는 본질주의로 회귀하고 있다. 그 결과 이들은 미적 특성으로서의 여성성의 목록을 획일화하고 전통적 규정들을 강화하는 것에 그치게 되었다. 졸고, 「페미니즘 미학과 작품의 성별정체성」(한국미학회 편, 『미학』 28집, 2000)과 졸저, 『여성주의 미학과 예술작품의 존재론』(아트북스, 2008)도 참조할 것.

정체성 확인 자체가 불가능하다는 것을 함의하는 것은 아닌가? 나아가 그럼에도 불구하고 적용의 난점을 승인한 채, 그 작품의 정체성 확인을 위해 여전히 그 범주를 적용해야 할 특별한 이유가 남아 있는가? 이제 이 두 질문을 성별 정체성 범주, 곧 '여성성'에 관한 것으로 재기술해 보자. 첫째, 하나의 작품을 여성적인 것으로 간주하는 것은 어떻게 가능한가? 둘째, 작품의 성별 정체성을 확인하는 것에 많은 난점이 존재한다면, 그럼에도 불구하고, 특정 작품에 대한 미학적 논의에서 여전히 '여성성' 범주를 다뤄야 할 특별한 이유가 있는가?

두 번째 질문에 대한 답변으로 시작해보자. 그 답변은 '그렇다'이다. 예술 작품을 둘러싼 미적 실행은 구체적인 맥락 위에서 이루어진다. 특정 작품에 대한 미적 맥락은 다양하게 구성될 수 있으며, 종종 더 우월한 것으로 평가되는 맥락이 존재한다. 필자는 페미니즘 미학의 필요성을 논의한 다른 글에서 가부장제 사회에서 여성과 남성들의 미적 경험에 성별화된 맥락 (gendered context)이 존재한다는 것을 밝혔다.[4] 물론 모든 작품에서 성별이 중요한 미적 범주인 것은 아니다. 그러나 몇몇 작품을 둘러싼 미적 수행 (aesthetic performance)[5] ─ 창조와 감상 ─ 에서 성차(gender difference)는 의미 있는 미적 차이를 만들어낸다. 특히 어떤 작품들에서 성차는 그 작품의 미적 실행에서 가장 중요한 범주이기도 하다.[6] 우리가 아직 어떠한 개개인도 성별이라는 정체성 확인의 범주로부터 자유롭지 않은 가부장제 사회에 살고 있는 한, 미적 경험에서 성별의 문제는 사소화될 수 없을 것이다.[7]

4. 졸고, 「여성의 '미적 경험'과 페미니즘 미학의 가능성」, 『한국여성학』 15권, 1호, 1999.
5. 미적 실행이란 창조와 감상을 비롯하여 특정 시간과 공간에서 한 개인─작가 및 감상자 등 모든 미적 주체─이 특정 대상에 대해 미적인 경험을 하는 모든 행위를 의미한다. 이 책 3부의 첫 번째 글, 「행위로서의 예술과 맥락의 관계주의」 참조할 것.
6. 이때 성차란 미적 주체 자신의 생물학적 성과 반드시 일치되는 것은 아니다.
7. "예술작품이 '객관적으로' 창조되고 해석되고 평가된다는 주장은 개념적으로 불가능하다. 미적 대상은 성별화되어 있고, 그 속에 이데올로기를 담고 있으므로 이데올로기나 성별 같은 맥락적인 요소들을 끌어들이지 않는 미적 판단은 불가능하다고 할 수 있다." Peggy Z. Brand, "Feminism in Context: A Role for Feminist Theory in Aesthetic Evaluation", John Bender &

우리의 미적 실천 안에 성차가 존재하고 있고, 그것이 개개인의 미적 실행에서 작품의 미적인 차이를 만들어내고 있다면, 그 성별 범주의 기준과 적용 조건을 밝히는 것(clarify)은 여러 난점들을 동반한다고 하더라도, 진지한 이론적 요청으로서 받아들여져야 할 것이다.

이제 첫 번째 문제로 돌아가 보자. 미적 범주로서의 '여성성'에 대한 논의는 수많은 '실재' 여성들 간의 차이를 돌아보게 만든다. 예술 정의론자들(definitionist)이 직면했던 본질 논쟁은 페미니스트들에게도 동일하게 제기된다. '이제 페미니즘은 차이를 다루는 능력을 통해서만 생존할 수 있다'는 구뉴와 예이트만(Gunew & Yeatman)[8]의 주장은 페미니즘 미학에서도 중요한 이론적 출발점이 되었다. 실제로 다양한 시간과 공간에 위치하고 있는(being located) 수많은 여성들을 고려한다면 '여성성'을 규정한다는 것은 불가능하며 따라서 이제 더 이상 '여성성' 범주로 예술작품에 대한 미적 논의를 전개할 이유가 없다는 반론이 대두하고 있다. 이는 페미니즘 미학의 폐기를 주장하는 발언이기도 하지만 다른 한편으로는 차이의 존재론과 정치학 안에 끊임없이 스며드는 무분별한 차이와 체현(embodiment)에 대한 불신이 페미니즘 미학 자체를 해체할 수도 있다는 우려[9]이기도 하다. 그렇다면 이제 문제를 다음과 같이 바꿔보자. '여성들 간의 차이는 미적 범주로서 여성성의 폐기를 결과하는가?'

이 글은 이 질문에 대한 하나의 답변으로 쓰여졌다. 필자는 미적 범주로서 여성성의 본질주의와 상대주의를 모두 피하면서 대안적인 페미니즘 여성성을 구축할 이론적 대안으로 관계주의적(relationist) 미적 수행(aesthetic performing)을 제안하고자 한다. 특정한 미적 실행 안에서 '여성성'이 구축되

Blocker (ed.), *Contemporary Philosophy of Art: Reading in Analytic Aesthetics*, Upper Saddle River, NJ: Prentice Hall, 1993, p. 111.

8. Gunew & Yeatman, *Feminism/Post feminism*, New York, NY: Routledge, 1993, p. xxiv.
9. Seyla Benhabib, *Situating the Self: Gender, Community, and Postmodernism in Contemporary Ethics*, Cambridge, UK: Polity Press, 1992, p. 213.

는 '구체적 위치(location)'는 다양하고 다층적인 여성적 작품들을 확인해 줄 뿐 아니라 페미니즘 미학의 관점에서 그 작품을 평가할 수 있는 근거가 된다. 물론 이때의 페미니즘은 '그 위치에서 가장 적절한' 페미니즘 미학이다.

미적 실행의 다양한 요소들은 관계적으로 하나의 구체적 위치를 이루며, 그 위치는 그 작품에 대한 정체성 확인이 설득력 있게(reliable) 이루어졌는 지를 보증해준다.10) 미적 범주로서의 '여성성'의 끊임없는 변경과 이동은 추상적 운동이나 방향 없는 변화가 아니라 미적 실행이 이루어지는 구체적 인 위치 위에서 분명한 목표와 방법에 따른 해체와 재구성을 의미한다. 데리다 역시 해체주의에 대한 오해를 일소하기 위해 '위치의 정치학(politics of location)'을 강조했다. 이때 구체적인 위치는 차이뿐 아니라 차원들을 통해 다층적으로 설정된다. 위치의 차이, 위치의 차원은 브라이도티(Rosi Braidotti)의 '성차 층위론'에서 힌트를 얻었다.

이 글은 미적 범주로서의 성차와 그 다층성을 탐구하면서 한국 식민지 근대 여성 미술을 대표하는 서양화가 나혜석과 채색화가 정찬영의 작품을 다룬다. 이들의 작품은 명명적인 미적 범주로서의 성차 다층성을 분명하게 드러내는 좋은 사례이다. 이 두 여성 작가의 작품들은 여성성이 보편 범주 가 아니라는 것을 보여준다. 나혜석과 정찬영의 작품들은 한국의 식민지 근대라는 특수한 역사적 국면에서 미적 특성으로 여성성과 남성성이 '함께 그리고 차별적으로' 구조화되는 양식을 밝혀내는 한편, 여성성 속에서 여러 방식으로 분류된 '다양한 하위 여성성'11) 각각의 미적 교섭의 수행을 주목 하게 한다. 이들의 작품을 '여성성'이라는 미적 범주를 통해 분석한다는 것은 남성적 예술 뿐 아니라 모순된 경험 양식으로서 구축되었던 수많은 근대 여성 작품들 간의 차이 그리고 그들 간의 다의적 관계 및 해방의 가능성을 보여줄 것이다.12)

10. Noël Carroll, "Art, Practice and Narrative", *The Monist*, Vol. 71, No. 2, 1988.
11. 태혜숙 외, 『한국의 식민지 근대와 여성 공간』, 여이연, 2004, 17-18쪽.

2. 명명적 범주로서의 다양성과 다층성

위에서 페미니즘이 봉착한 문제는 수많은 여성들 간의 차이였으며 페미니즘 미학 역시 여성성 범주에서 발생하는 이 차이들을 어떻게 해명할 것인가가 주요한 과제가 되었다고 밝혔다. 그렇다면 작품의 정체성 확인에서 상대주의에 빠지지 않으면서 페미니즘 예술을 논의할 수 있는 여성성의 범주란 어떻게 재조정되어야 하는가?

브라이도티는 페미니즘이란 여성 자신의 정체성이라는 심층 시간 뿐 아니라 가부장제 역사라는 좀 더 장구한 시간 속에서 대문자 여성에게 귀속된 가치들과 여성들에 의해 만들어진 재현들을 변혁하는 투쟁이라고 말한다. 따라서 페미니즘은 후자에 해당하는 역사적 행동, 교섭 능력인 '주체성'과 전자에 해당하는 의식 및 개인적인 것의 정치학과 관련된 '정체성'이라는 층위 둘 다를 탐구한다.[13]

브라이도티는 페미니즘 유목주의(feminist nomadism)의 기획을 성차와 관련된 세 개의 국면으로 제시한다. 성차 층위1은 '남성들과 여성들 간의

12. 본격적인 논의에 들어가기에 앞서 여성 범주의 몇 가지 문제를 분명히 하고자 한다. 이 글은 미적 범주로서의 '여성성(feminity)'을 논의한다. 미적 범주로서 여성성을 논의한다는 것은 '여성적(feminine)'이라는 미적 정체성 술어를 하나의 작품에 적용하는 기준과 절차를 다루는 것이다. 그러나 '여성적' 작품에 대한 논의는 종종 '여성 예술(women's art)'을 둘러싼 다양한 범주들과의 혼란을 야기해왔다. 예를 들어 '여성적'이라는 미적 술어 내부의 차이와 차원을 옆으로 '여류의(female)'라는 술어와 '페미니즘의(feminist)'이라는 술어가 병렬되고 교차하고 있다. 필자는 다른 글에서 '여성 예술(women's art)'를 논의하면서 이 세 개의 미적 정체성 술어가 각 작품에 적용되는 과정을 설명한 바 있다. 졸고(2008), 앞의 책.
 '여류'란 우리 사회에서 작가 개인의 성별 정체성이 여성인 작품에 적용되는 것으로, 여류 작품들은 나머지 두 개의 범주들과 무관할 수 있다. 또한 '여성적' 작품이란 작품이 여성들의 특성을 지닌다는 것으로, 이들 역시 나머지 두 범주들과 무관할 수 있다. 이 글의 핵심 관심은 도대체 작품이 여성적 특성을 지닌다는 것이 무엇인지를 설명하기 위해, '여성성' 범주의 다양한 차이와 다층적인 차원을 분석하고 그 적용의 과정을 밝히는 것에 있다. 마지막으로 '페미니즘' 작품은 페미니즘 정치학을 작품의 미적 내용으로 갖는 작품을 의미한다. 페미니즘 작품들은 여류의 작품들과는 무관할 수 있지만, 여성성 범주와는 반드시 겹쳐지게 된다. 페미니즘 작품이 반드시 여성적 작품이게 되는 한 가지 근거는 페미니즘은 가부장제 안에서의 여성들의 위치를 문제 삼기 때문이다. 따라서 미적 범주로서의 '여성성'에 대한 논의들은 페미니즘 작품들에 대한 논의로 연결되게 된다. 이것은 이 글의 후반부에서 논의할 것이다.
13. 로지 브라이도티, 『유목적 주체』, 박미선 옮김, 여이연, 2004, 255쪽. 이 글은 이 책을 반복적으로 인용하므로 이후의 글에는 인용 쪽수를 본문 안에 (브라이도티, 2004: 쪽)으로 표기하겠다.

차이', 성차 층위2는 '여성들 간의 차이', 성차 층위3은 '한 여성 내에서의 차이'를 의미한다. 이 성차 층위들은 복잡한 현상의 상이한 면들을 범주적으로 '규정'하는 것이 아니라, 실제로 '명명'하는 데 쓰인다(브라이도티, 2004: 250). 브라이도티가 성차 범주를 명명적인 것으로 간주하는 것은 그 지시체가 실재하는 것으로 간주하지 않기 때문이다. 명명적 범주란 본질이나 실체 없이도 대상을 지시할 수 있다. 성차의 다양한 층위들은 주체성의 상이한 구조가 아니라 주체가 되는 과정의 상이한 계기들이다. 유목주의는 실생활의 여성들을 담론적 주체로 위치시킬 필요성을 절감하면서, 보편적 여성 주체를 비판할 뿐 아니라 여성 주체성의 상이한 형태들을 긍정하고 제정하고자 하는 여성들의 다양한 욕망을 적극적으로 승인하고자 한다. 이 세 층위들은 변증법적 연속적이지 않으며 시간적으로 공존할 수 있다. 이들은 각자 독립적으로 그리고 서로 함께 정치적, 이론적 실천을 위한 선택으로서 활용될 수 있다. 일상생활에서 이들은 공존하고 있으며 쉽사리 구별될 수 없다.

'성차 층위1'에서 여성 주체는 부정(negation)을 통해 가부장제와 관련된다. 여성은 타자로서 전통적 주체였던 남성과 대립한다. 성차 층위1의 국면에서 여성은 보편적 주체인 남성과 이분법적 대립 속에 있다. 이때 여성은 가부장제 권력 관계에 기초한 정체성으로 이해되며, 가부장제 역사 속으로 밀려들어간다. 성차 층위1은 여성을 다음의 두 가지 측면에서 설명한다. 한편으로 결여와 부정으로서의 '여성이란 남자가 아닌 어떤 것'[14]으로 정의된다. 이때 대안적이고 긍정적인 여성 주체성은 제시되지 않는다. 다른 한편, 남성과 여성의 대립, 구분, 차이를 부각시키는[15] 성차 층위1도 있는데, 이 때 여성은 육체적인 산 경험의 구체성을 통해 긍정적으로 조명된다.

성차 층위1에서 다루어진 여성의 —부정적, 긍정적— 차이는 성차 본질

14. '여성은 남성이 아니다.'
15. '여성은 남성과 다르다.'

주의와 운명론을 반복할 뿐이라는 비판이 제기될 수도 있다. 그러나 브라이도티는 성차를 규정적 범주가 아니라 명명적 범주로 사용하고 있다는 것을 기억해야 한다. 또한 브라이도티가 성차를 1차 층위의 국면으로만 간주하지 않는다는 점에서 그녀의 전략은 명확히 이해될 필요가 있다. 즉, 성차의 층위들을 구분하는 이론의 장점은 여성의 본질과 운명을 결정하려는 것이 아니라, 페미니즘의 전략에 따라 여성들을 이해하고 해방시키기 위해 이 구분들을 '이용'하는 것에 있다. 성차를 층위에 따라 구분하고 교차시키고 중첩시키는 입장에서 성차 층위1에서 사용된 여성성의 목록은 본질주의의 문제를 발생시키지 않으며, 이들은 가부장제의 정체성, 정치적 실천 안에서 여성에게 강요된 삶의 방식과 해방의 가능성을 구체적인 위치에서 분석하고 해체하는 도구가 된다.

이제 성차는 성들 간의 비대칭으로부터 여성'들'에 의해 체현되고 경험되는 성차로 이동한다. '성차 층위2'에서는 '위치의 정치'라는 개념이 중요하다. 위치의 정치는 성차 범주의 그 정치적 적용에서 시간과 역사에 대한 접근을 결정한다. 위치의 복합성, 위기로부터의 변화 가능성은 여성의 본질을 역사적 구성물로 이용할 수 있게 해준다. 따라서 이제 여성성은 지배적이고 규율적인 모델이 되기를 그치고, 분석을 위한 '식별 가능한 위치(discernible location)'로 변화한다(브라이도티, 2004: 258). 브라이도티가 성차 층위2라고 지칭한 여성들 사이의 차이는 복수적이며 다양하다. 변화하는 행위자인 실재 여성들, 경험으로서의 여성들은 제각기 위치를 점하고 있다. 이들은 종종 모순적이고 양립불가능하다.

데리다가 "걸프전은 존재하지 않았다"는 보드리야르의 주장을 비판하면서 "해체 과정에 대한 주목이 사건 자체를 말소시키지 않는다"고 밝힌 것16)은 구체적인 위치 설정 위에서 전유와 탈전유가 동시에 진행되어야

16. 자크 데리다, 『에코그라피』, 김재희 옮김, 민음사, 2002, 143쪽.

함을 의미한다. 데리다는 '상속', '기억 장치'라는 용어를 사용한다. 사건의 '독특성(singularity)'은 매번 하나의 민족, 하나의 국민, 하나의 언어, 하나의 소수 집단 위에 있다. 그 독특한 위치설정에 대해 일반 가설은 언제나 불충분한 설명을 제공할 뿐이다. 관계주의는 그 복합적 계기들이 상호 연계하여 짜인 독특한 위치 설정이 '그 위치에서의 한 작품에 대한 정체성 확인의 설득력(reliability)'을 보증해준다고 주장한다. 데리다의 해체주의는 해체의 과정 안에 개입되는 수많은 계기들의 차이와 지연을 주목하는 가운데 운동과 변화의 정체성 실행을 주장하는 것이지, 모든 것을 무화시키고 폐기하는 것이 아니다. 이 점에서 데리다는 좌파적 해체주의의 가능성[17]을 명확히 보여준 것이다.

이제 '성차 층위3'에서 성차는 다른 여성들 간의 차이로 그치지 않고 각 여성 내부의 차이로 나아간다. 실생활의 각 여성들은 '자기 안에' 복수성 (plurality)을 가지고 있다. 정체성은 자아의 복수적이고 균열된 측면의 유희이다. 각 존재자 내부에 있는 차이는 하나의 상황을 표현하는 하나의 방식이다. 자아는 타인과의 결속을 요구한다는 점에서 관계적이며 기억을 통해 계보적 과정에 고착된다는 점에서 지연적이다. 자아 정체성이란 연속적인 동일시나 합리적인 통제를 빠져나가는 무의식적이고 내면화된 이미지들이다. 역사적으로 정박되어 있으면서도 쪼개진 주체, 혹은 복수적인 주체란 '나'라는 종합 권력의 문법적 필연성이며, 다른 층위들의 정체성, 언제나 지연되는 정체성이라는 지평의 통합된 파편들의 모음들을 함께 붙잡아주는 이론적 허구이다. 각 주체 내부에 있는 차이들이라는 관념은 주체를 상이한 발화들이 등재된 교차로로 그리면서 살아있는 경험의 상이한 층위들을 요청한다(브라이도티, 2004: 260-261).

그렇다면 이렇게 다양한 성차 층위들 속에서 페미니즘 여성성이란 무엇

17. 김재희·진태원, 「옮긴이의 말」, 위의 책, 7쪽.

인가? 브라이도티의 성차 층위3은 페미니즘 여성성을 구축하는 과정을 보여준다. 페미니즘 미학이 하나가 아니라고 주장했던 펠스키(Rita Felski)의 통찰[18]에 따르면 페미니즘 여성성은 하나의 독단적인 틀이나 규범일 수는 없다. 오히려 미적 범주로서의 여성성, 나아가 페미니즘 여성성은 성차의 상이한 층위들, 등재들, 층위들에서 작동하는 상호 관련된 질문들을 서로 묶는 매듭짓기이다(브라이도티, 2004: 263).

브라이도티는 성차 층위1, 성차 층위2를 통해 역사적, 정치적 행위자로서 여성 주체에 힘을 부여하는(empowering to women) 여성 주체성과 계보학의 내적이고 불연속적인 시간과 관련된 성차 층위3을 통해 여성 정체성, 곧 '여성-되기(becoming a woman)'의 과정을 설명했다. 페미니즘 여성성의 출발점은 성차 층위1, 2 국면에서의 위치의 정치학이다. 브라이도티는 주체를 단순히 관념적 허구로 상정하는 것이 아니다. 여성 주체성을 재구성하고, 재형성하는 작업은 언제나 그 예비적 과정으로 여성을 둘러싼 수많은 기존의 이미지들, 개념들, 재현들, 우리가 사는 문화에 의해 코드화되어 온 것들 ─전통적 여성성─을 돌파할 것을 요구한다. 이것은 실험, 탐색, 이행의 공간들을 열어놓음으로써 시작된다. 역사적, 정치적 행위자의 여성성이란 지배적인 성별 정체성과 권력 구성체에 대해 비판하면서 여성 자신 또한 공유하고 있는 그 역사적 조건을 책임감을 가지고 받아들이는 것이기도 하다. 페미니즘 여성성에는 책임성과 입장성이 교차한다. 책임감은 새로운 여성성을 형성하는 것, 여성주의적 여성되기에 필수적이다. 이처럼 우리가 전유하고 탈전유한 역사적 조건은 새로운 여성성의 구체적인 조건이 된다. 이는 성차 층위3에서 이루어진다.

역사적, 정치적인 여성성─여성 주체성─과 시간에 따른 새로운 여성성 ─여성 정체성─을 형성해가는 과정은 단절적인 것이 아니다. 그리고 이

18. Rita Felski, *Beyond Feminist Aesthetics: Feminist Literature and Social Change*, Cambridge, MA: Harvard Univ. Press, 1989.

과정은 다양한 방식과 층위에서 진행될 수 있다. 여성들이 남성 중심적인 가정들로부터 출구를 찾는 것은 한편으로는 차이의 중화를 향해 성별 이원론을 극복하는 것으로도 가능하겠지만, 다른 한편으로는 그 차이를 극단까지 밀고 가서 전략적인 방식으로 과잉 성차하는 것으로도 가능하다. 여성성의 변형이란 탈본질화된 체현을 통해서도, 전략적으로 본질화된 체현을 통해서도 성취될 수 있다. 이처럼 성차 자체를 비판하는 것이나 성차의 극단 속에서 그것을 넘어서는 새로운 가능성을 찾아내는 것 모두 성차 층위로서의 여성 범주들을 적용하는 유효한 전략인 것이다.

유목적 변동은 여성 주체성과 여성 정체성을 구성하는 성차 층위들 중 어느 하나도 배제하지 않는다. 중요한 것은 완성된 여성이 아니라 그 진행, 과정, 경과이다. 유목적 변동, 유목민 되기(becoming nomads)에서 완전한 여성성이란 없으며, 여성성이란 오직 여성되기의 '안-사이(in-between)'에 위치한다.[19] 여성들은 스스로를 하나가 아닌 것(not-one)으로 인식하고 그리고 차이의 복수적인 층위 위에서 다시금 쪼개진 시간의 주체로 자신을 인식하기를 반복한다. 유목민 되기에서 성차란 복수적인 여성들의 체현된 목소리를 위해 '이동하는 입장들'을 제공한다(브라이도티, 2004: 269).

19. 불연속성, 변형, 층위 이동, 장소들은 매번 설명되고 교환되고 이야기될 수 있다는 점에서 유목적 주체는 안이한 다원주의가 아니다. 데리다는 감시하고 질문하고 응답하고 결정하고 비판하는 자들은 '공동체', '집단'이라 불릴 수도 있겠지만, 상이한 장소에서 상이한 전략에 따라 상이한 언어로 행해지는 모든 행위들을 '공동체'라고 부르는 것은 문제가 있다고 주장한다. 공동체의 존중만큼이나 독특성에 대한 존중이 중요하며, 투쟁과 싸움에 연대가 존재한다고 하더라도, 탈동일화, 독특성, 동일화하는 연대와의 단절, 탈방대가 그만큼 필수적이기 때문이라는 것이다. 나아가 그는 개인에 대해서도 하나의 정체성을 거부한다. 그는 주체라는 말을 사용하기를 삼간다. '주체'라는 말 대신에 '사람들'을 사용하는데, 사람들은 서로 연결하고 형성하여 지배적인 권력 기제, 프로그래밍을 경계해야 하고, 그에 응답하고, 궁극적으로 그에 맞서 싸우려고 시도해야 하지만, 여기에서 동일화, 재동일화가 과제로 전달되거나 설정돼서는 안 된다고 주장한다. 그는 집단적, 개인적 정체성과 정치적 행동 및 목표에 대해 동일화와 차이화 사이에서 선택하기를 거절한다. 자크 데리다(2002), 앞의 책, 127-128쪽.

3. 여성 미술과 다원적 차이

필자는 2절에서 여성들 간의 차이를 승인하면서 대안적인 페미니즘 여성성을 논의하기 위해 브라이도티의 성차층위론, 데리다의 위치의 정치학을 제안했다. 이제 명명적 범주로서 성차 다층성에 기초한 여성 예술이 관계주의적인 방식으로 구축되는 정체성 확인의 서사를 살펴보자. 여성성은 특정한 행위가 수행되는 독특한 위치에서 다양한 국면으로 나타난다. 어떤 경우에 성별 이론가의 주장처럼 예술의 사회적 조건이 여성 경험의 미적 내용을 결정짓기도 하고, 어떤 경우에는 생물학적 성 이론가들의 주장처럼 여성 자신의 신체적 경험이나 그로부터 야기된 정서적 경험으로부터 작품의 미적 내용이 결정되기도 한다(성차 층위1). 나아가 미적 경험에 개입하는 다양한 요소들 — 지역, 국적, 인종, 종교, 계층, 학력 등 — 이 여성들 간의 미적 경험들을 이질적인 것으로 만들며(성차 층위2), 끊임없이 변화하는 개인의 성별 정체성(성차 층위3) 역시 여성 미학의 경계를 변경하기도 한다. 여성 미술에 관한 논의는 완강한 남성 중심적 심미주의나 도덕론을 벗어나 여성의 미적, 예술적 미덕을 중심으로 진행될 수도 있으며, 동시에 2류 장르나 여성들의 성별화된 노동들을 해명할 새로운 미학틀을 구성하는 것이 될 수도 있다. 또한 전통적인 남성 장르에서의 여성들의 성취 역시 진지하게 논의될 필요도 있다.

성차 층위 1, 2, 3 각각의 국면은 독립적으로, 혹은 서로 결합하여 한 작품을 여성 예술로 판정해준다. 여성 예술이라는 성별 정체성을 확인받았지만, 그 성차의 내용은 다층적인 것이며, 동시에 그 차이와 차원 사이로 성차는 빠져나가 끊임없이 새로운 여성성을 만들어낸다. 정체성 확인의 서사의 계기로서 세 개의 성차 층위는 양립불가능한 것이 아니며, 하나의 예술가, 예술 행위, 작품에는 다양한 성차의 차원이 교차하거나 모순적으로 공존할 수 있다. 특정한 미적 행위가 실행되는 구체적이고 식별 가능한

위치에서 성별과 관련된 문제를 해결하고자 채택된 다양한 목표 및 전략이 곧, 그 위치에서 가장 적합한 '복수(plural)의 페미니즘 미학들 중 하나[20]로 간주될 것이다.

　한국 근대 여성 미술에는 작품의 성별 정체성을 둘러싸고 다양하고 다층적인 성차 국면이 나타난다. 이들 작품들은 단순히 '여성'/'남성', '신여성'/'구여성', '식민주의'/'탈식민주의', '동양'/'서양', '근대'/'전근대'의 범주들로 분류될 수 없다. 대립하는 범주들 사이에도 세밀한 차이와 차원이 존재하기 때문이다. 이제 1920-30년대 식민지 한국 근대 여성 미술의 두 작가, 서양화와 한국/동양화를 대표했던 나혜석과 정찬영의 작품들에 명명적 범주인 성차 다층성을 적용해보고자 한다.

3.1. 나혜석

그림 3-1. 나혜석 <자화상>, 1928 ⓒ정월 나혜석기념사업회

　우리나라 최초의 여성 화가이자 페미니즘 문필가이고 그 어떤 누구보다 급진적인 행동으로 당대 언론으로부터 찬사와 비난을 동시에 받았던 나혜석(그림 3-1)의 작품들에 대해 성별 정체성 확인의 서사를 제안해보자. 나혜석은 수원의 유복한 가정에서 태어나 동경여자미술학교[21]의 양화부를 졸업했다. 1945년까지 한국에는 미술전문학교가 없었으므로 많은 유학생들이 일본으로 유학을 떠났다. 그러나 전문미술교육의 최고 학부인 동경미술학교는 여성의 입학을 허용

20. Felski(1989), op. cit.
21. 1929년 동경여자미술전문학교로 개칭했다. 이하에서는 '여자미'로 표기하겠다.

하지 않았다.

나혜석은 여자미 시절에 자유연애와 같은 서구 자유주의 페미니즘의 세례를 받았다. 이것은 『청탑』과 같은 여성 전문 잡지의 영향[22]으로 평가된다.[23] 그러나 나혜석을 비롯한 한국 근대의 페미니즘이 일본과 서구의 페미니즘으로부터 형성된 것으로만 보는 것에는 문제가 있다. 1920년대 신여성의 출현이 서구식 근대 교육에 근거한다고 주장하는 학자들도 있지만[24] 조선 내에도 여성의 자발적인 의식 각성이 있었다. 신여성의 출현과 한국 근대 페미니즘의 성장은 국내에서 자발적으로 진행된 것이기도 하다.[25] 나혜석의 유학을 동경 유학 중이던 오빠가 권유했다고 하더라도, 나혜석의 다른 가족이 그녀의 일본 유학을 승인했다는 것 자체가 국내에서도 여성뿐 아니라 남성들의 여성 인식이 변화되고 있었음을 보여준다. 물론 일본에서의 다양한 경험들은 나혜석의 페미니즘을 보다 더 강화하고 명확하게 해주었을 것이다. 나혜석은 유학시절 동경조선유학생 학우회의 기관지 『학지광』에 「이상적 부인」(1914)[26]을 발표하여 여자를 부속물로 간주하는 교육을 비판하고 "자신의 개성을 발휘코자 하는 자각을 가진 부인으로…시대의 선각자가 되어 실력과 권력으로,…내적 광명의 이상적 부인이 될 것"을 주장했다. 또한 1918년 동경여자친목회의 『여자계』에 구여성을 신여성으로 설득하는 소설 「경희」를 발표했다.

첫사랑 최승구의 무덤으로 남편과 함께 신혼여행을 떠나고, 만삭의 몸으

22. 여자미의 선배 세 명과 청탑사에서 활동했던 기록이 남아 있다.
23. 문정희, 「여자미술학교와 나혜석의 미술-1910년대 유학기 예술 사상과 창작태도를 중심으로」, 『한국근대미술사학』 제15집, 2005.
24. 김경일, 『여성의 근대, 근대의 여성』, 푸른 역사, 2004.
25. "세계 각국을 볼진대 남녀의 분별은 있으나 권리는 남자와 조금도 등분 없는 것이 떳떳한 이치"(「구미적성회 취지서」)라는 인식에서 "우리 여자의 힘을 세상에 전파하여 남녀 동권을 찾아야 한다."(「국채보상탈환회 취지서」), 박용옥, 『한국 근대 여성운동사 연구』, 한국정신문화연구원, 1984, 131-135쪽.
26. 이 글에서 다루고 있는 나혜석의 글은 모두 이상경이 편집한 『나혜석 전집』(태학사, 2000)에서 인용했다. 본문 안에는 글 제목 옆에 나혜석이 발표한 연도를 밝혔다.

로 서울 최초의 개인전을 개최하고, 2년여의 구미 만유, 혼외 연애와 이혼을 단행하는 등 나혜석이라는 여성의 삶은 파격적인 것이었다. 가부장제 결혼을 고발하는 「이혼 고백장—청구씨에게」(1934)와 '정조를 취미'라고 주장한 「신생활에 들면서」(1935)와 같은 페미니즘 글쓰기는 신여성에 대한 양가적 평가 중 긍정적 측면, 곧 나혜석을 최초의 여성 서양화가로 예우하는 대중의 호의와 찬양을 걷잡을 수 없는 비난과 매장으로 이끌 만큼 급진적인 것이었다.[27] 한국 식민지 근대에서 여성으로서는 최고의 위치에서 안정된 삶을 만끽할 수도 있었던 그녀에게 페미니즘은 전략적 장식이 아니라 진정성 넘치는 삶 그 자체였던 것이다.

나혜석의 페미니즘은 본업인 미술에서 나타나지 않는다는 평가가 있다. 김홍희는 "나혜석의 페미니스트 의식은 문학에서 강하게 표출될 뿐, 미술에 있어서는 동시대 유학파 남성 화가들과 마찬가지로 아카데미즘과 인상주의 화파에 대한 이해를 가지고 외광 묘사에 주력하였으며, 그러한 까닭에 내용과 형식, 주제와 양식 모두에서 남성들의 그림과 구별되지 않는 남성적인 또는 중성적인 그림을 그릴 수밖에 없었을 것"[28]이라고 주장했다. 나혜석의 것으로 알려진 몇몇 작품의 경우 이러한 비판은 설득력 있게 보인다. 호암미술관이 소장한 <나부>의 경우, 전형적인 남성적 그림으로서 그녀의 페미니즘을 비판할 빌미가 되었다. 그러나 이 모델이 남성이라고 알려지면서 나혜석이 여성 누드에 대한 남성적 캐논을 그대로 따르고 있다는 비난은 힘을 잃게 되었을 뿐 아니라, 이 그림이 위작일 수도 있다는 주장은 나혜석의 그림 전체에 대한 평가를 재고하게 만들었다.

그러나 나혜석이 이혼 후 집념을 가지고 몰두한 작품들 역시 태작에

27. 나혜석의 유화에 대한 평가는 1920년대 경우 긍정적이고 호의적이었으나 구미만유와 이혼 후에는 부정적인 것으로 일관된다. 이러한 평가는 실제 작품에 기인한 측면도 있겠지만(박계리, 「나혜석의 풍경」, 『한국근대미술사학』 15집, 2005, 174쪽), 사회가 수용할 수 있는 신여성의 경계를 넘어섰다는 대중적 판단에서 가해진 혹독한 마녀사냥이라고도 볼 수 있겠다.
28. 김홍희, 「나혜석의 양면성-페미니스트 나혜석 vs. 화가 나혜석」, 『한국근대미술사학』 7집, 1999, 282쪽.

불과하다는 평가가 지배적이다. '페미니즘의 부재'와 같은 비평을 가하지 않더라도, 일반적으로 나혜석의 유화에 대한 평가는 부정적이다.[29] 그러나 최근 박계리의 나혜석 연구[30]는 '나혜석의 그림에 성이 없다는 비판에 의문을 제기하며 페미니즘 해석의 가능성을 보여주었다.

박계리는 나혜석의 자유주의 페미니즘은 비판적인 현실 인식이 부족한 부르주아의 돌출 행동에 불과하다는 비판을 의문시하면서 나혜석은 초창기부터 식민지 조선의 여성들을 미술의 일관된 주제로 삼아왔다고 주장한다. 식민지 조국의 현실과 억압받고 차별받는 여성의 현실이 나혜석의 미술 속에 교차되어 있다는 것이다. 3.1운동과 관련하여 옥고를 치렀고, 안동현 여자 야학에 참여했을 뿐 아니라, 이혼 후 여성 미술 학사를 꾸려갔을 만큼 나혜석은 식민지 조국과 여성의 현실에 깊은 관심을 가졌다. 이러한 관심은 나혜석의 회화 안에 반영되었다. 그리고 이것은 1930년대 남성 향토색 작가들과는 달리 깊이 있는 현실 인식을 보여준다는 점에서 높이 평가된다.

그림 3-2. 나혜석, <春이 오다>, 1922, 조선 미전 1회 입선 ⓒ정월나혜석기념사업회

제1회 조선미술전람회에 입선한 초창기 작품 <春이 오다>(1922, 그림 3-2)에는 조선복식을 입고 밭에서 김을 매는 여성들이 등장한다. 박계리는 "'봄'이라는 목가적인 제목에도 불구하고 구슬땀을 흘리는 여성의 노동 장면에서 낭만적이기보다는 지극히 현실적인 작가의 시선이 느껴진다. 더욱이 관람객에게 등을 돌리고 앉은 자세에서는 무언의 저항과 거부를 연상케 하는 냉랭한 분위기마저 느껴진다"[31]라고 말

29. 윤범모, 「나혜석 예술세계의 원형 탐구」, 『미술사논단』 9호, 1999.
30. 박계리(2005), 앞의 글.

한다. 가부장제 안에서 억압당하는 여성과 침탈당한 식민지 조국은 나혜석에게는 동일한 페미니즘의 주제였던 것이다. 이때 여성 성차는 식민지의 농민 여성이라는 점에서 2차 층위로 나타난다.

나혜석의 '건축물 풍경화'에는 여성주의적 관심이 보다 정교하게 드러난다. <낭랑묘>(1925, 그림3-3)와 <천후궁>(1926, 그림3-4)에서 낭랑과 천후는 모두 중국 송나라 효부 임씨를 일컫는 호칭이다. 그런데 재미있는 것은 <천후궁>의 원형 디자인이 '고통 받는 보편 여성의 자궁'을 표상한다는 것이다. 나혜석은 <천후궁> 출품 배경을 다음과 같이 썼다. "다다미 위에서 차게 군 까닭인지 자궁에 염증이 생하여 허리가 끊어질 듯이 아프고 또한 매일 병원에 다니기에 이럭저럭 겨울이 다 지나고 봄이 돌아오도록 두어 장밖에 그리지 못했다."[32] 그림의 주제와 구도 및 작품의 변에 직접적으로 자궁의 고통을 언급함으로써 나혜석은 여성으로서의 자신의 경험과 더불어 식민지 조선 여성들의 억압과 생명력을 주장한 것이다.

그림 3-3. 나혜석, <낭랑묘>, 1925, 조선미전 4회 3등상 ⓒ정월나혜석기념사업회

31. 위의 글, 178쪽.
32. 나혜석, 「미전 출품 제작 중에」, 『조선일보』, 1926. 5. 20. 이상경 편(2000), 앞의 책, 285쪽에서 재인용.

그림 3-4. 나혜석, <천후궁>, 1926, 조선미전 5회 특선 ⓒ정월나혜석기념사업회

그러나 남성 비평가의 평가는 차가웠다. "초기의 자궁병이 단지 치통과 같이 고통이 있다 하면 여자의 생명을 얼마나 많이 구할지 알 수 없다는 말을 들었었다. 신문을 보고 이 기억을 환기하고서 그래도 화필을 붙잡는다는 데 있어 작화상의 시비를 초월하고 호의를 가지고 있다는 것만 말하여 둔다"는 김복진의 비평[33]에 대해 나혜석은 항의를 했다. 남성 평단은 나혜석의 자궁 발언을 불필요한 신상 문제로 간주하거나 차별적인 성윤리에 대항하여 자유연애사상에 몰두한 성적 방종으로 간주[34]할 뿐이었다. 이것은 부끄러움도 모르고 자궁을 운운하는 나혜석의 돌출적 언행에 대한 남성들의 불쾌감을 직접적으로 보여준다.

그러나 자궁은 불필요한 신상 문제가 아니다. 나혜석은 자궁이야말로 고통과 행복이 시작되는 여성의 기원이며 또한 그 고통과 행복을 여성들은 생생히 경험하고 있다는 것을 주장한 것이었다. 자궁은 여성들의 생물학적 성차이며, 그로부터 겪는 고통과 행복은 가부장제 사회의 현실이다.[35] 이는

33. 김복진, 「조각 생활 20년기」, 『조광』, 1940. 10. 윤범모 편, 『김복진 전집』 청년사, 1995, 226쪽에서 재인용.
34. 윤범모(1999), 앞의 글, 177쪽.
35. 박계리는 나혜석의 고통 받는 자궁을 다른 작품들에서도 연속되는 모티브로 설명하고 있다.

성차 층위1의 긍정적 측면과 부정적 측면을 모두 보여주고 있다. 동시에 천후궁은 여성에 대한 억압과 여성에 의한 위대한 구원이 인류사에 반복되고 있다는 것에서 성차 층위1을 보여주며, 또한 이들은 각 여성들의 구체적 상황에서 다르게 나타나고 있다는 것도 보여준다. 이는 성차 층위2, 3에 해당한다.

그림 3-5. 나혜석, <해인사>, 1938 ⓒ정월나혜석기념사업회

나혜석의 <해인사>(1938, 그림 3-5)는 성차 층위3을 보여준다. 나혜석은 "신생활에 들며"에서 정조는 취미에 불과하지만 이혼을 한 지금 자신은 더 정숙한 삶을 살고 있다고 말한다. 1938년 김일엽 스님의 도움으로 해인사에서 지내면서 하안거 참선에 참여하고, 또 가야산에서 입산 정진을 하기도 했다. 해인사 풍경에는 이제 더 이상 성차의 표지는 나타나지 않는다. 성별이 문제가 되는 곳에서 성차가 드러나지 않는 것 역시 성차의 표지이다. <해인사>에는 여성으로서의 자신을 해체하고 더 큰 해방으로 향하는 이동, 자기 자신과의 차이, 미완의 차이가 드러나 있는 것이다. 이는 성차 층위3을 보여준다. 이러한 변화를 포스트페미니즘이라고까지 말할 수는 없겠지만, 자기 존재에 대한 끊임없는 반성과 넘어섬이 시도되고 있다는 것에서 여성 주체의 해방적 해체로 이해될 수 있다.

나혜석은 자신의 작품 속에서 일관적으로 페미니즘의 주제를 드러내왔다. 그 점에서 나혜석의 그림이 페미니즘과 무관할 뿐 아니라, 주체 선택이나 선묘나 색상의 감수성에서도 철저히 비여성적이라는 주장36)은 여성

<화녕전작약>(1935/36)에서는 작약이 부인병에 효과가 있는 한약재라는 것을 강조한다. 즉, 작약은 자궁(여성)의 고통을 진정으로 이해하고 달래주는 유일한 구원자이자 벗을 상징한다.

성을 고정된 속성으로 간주하고 그것을 작품의 미적 속성으로 간주하는 미학적 전제에 기초한 것이다. 나혜석의 각 작품은 여성성과 페미니즘을 다양한 층위에서 그리고 있으며, 그것은 임의적인 미적 효과가 아니라 그녀의 개인적 '위치'와 사회·역사적 '위치'로부터 형성된 것이다. 그녀의 페미니즘 미술과 여성으로서의 주체 의식은 각각의 고유한 위치 위에서 해석되고 평가되어야 할 것이다.

3.2. 정찬영

정찬영(그림 3-6)은 1930년대 이후 여성 미술의 중심인 한국/동양37) 채색화의 거장으로 평가된다. 그러나 정찬영은 작가 생활을 오래 하지 않았고, 또 작품도 많은 편이 아니기 때문에, 근대 미술사의 진지한 연구 대상이 되지 못했다.38) 또한 그녀는 페미니즘 비평의 대상이 되지 못한다는 견해가 지배적이었다. 이러한 견해는 정찬영이 한국 식민지 근대를 살면서 남성 작가(이일영)의 화숙에

그림 3-6. 정찬영 사진 ⓒ도정애

서 전통적인 도제 교육을 받았다는 것과 일본 화풍을 답습하고 있다는 점, 이와 더불어 작품이나 삶에서 페미니즘을 찾아보기 어렵다는 것에 근거

36. 김홍희(1999), 앞의 글, 282-283쪽.
37. 서양 미술이 도입된 후, 조선 미전은 '서양화'의 대응항으로 '동양화' 부문을 설치했다. 일본의 제국미술전람회의 '일본화' 부문은 조선미전에서 마땅히 '한국화'로 설치되어야 하나, '한국'이라는 명칭이 한국인에게 저항의식을 불러일으킬 것을 우려한 결과였다. 아쉽게도 '동양화'는 1980년대까지 한국의 미술계에 남아있었다.
38. 근대 미술사학계에서 정찬영에 대한 학술적 연구는 존재하지 않는다. 근대 미술화단을 소개하는 논문에서 이름과 작품명이 언급되었을 뿐이다. 정찬영에 대해 쓰여진 글은 윤범모가 2000년에 『월간미술』에 게재한 작가 발굴 기사, 「정찬영-일제하 여성 채색화의 선구」와 이배용이 2005년 『한국 역사 속의 여성들』에서 발표한 「근대 여류 채색화의 선구자 정찬영」이 전부이다. 윤범모는 위의 글을 2001년에 출간한 『여류 채식화의 선구자 정찬영』에 실었다.

한다. 이것은 단지 성별이 여성이라는 이유로 작가나 작품이 필연적으로 여성 주체 의식을 갖거나 페미니즘을 체현하는 것은 아니라는 주장으로 읽혀질 수 있다.

필자 역시 정찬영이 단지 여자이기 때문에 여성적 작품을 생산하거나 페미니즘 미술가라고 생각하지는 않는다. 그러나 정찬영은 다양한 성차의 층위에서 페미니즘 미술가로 평가될 수 있는 여지를 가지고 있다. 작품의 미적 정체성은 독특한 위치와 이동에서 확인되어야 하기 때문이다. 한국/동양 채색화가인 정찬영의 작품들은 서구 근대 미학의 틀로 충분하게 설명되지 못한다. 그녀의 작품에는 전통/근대, 서구/동양, 일본/식민지 한국, 문인화/채색화의 갈등과 불균형이 자리하며 동시에 남성/여성의 갈등이 깊숙이 자리하고 있다.

그림 3-7. 정찬영, <연못가>, 1929, 조선미전 8회 입선, 윤범모 촬영.

정찬영은 이일영의 제자라는 것에서 자유로울 수 없었다. 정찬영은 나혜석과 달리 근대적 미술 교육 기관에서 그림을 배운 것이 아니라 전통적인 도제 교육 기관인 화숙에서 이일영을 사장(師匠)으로 모셨다. 따라서 그녀는 창조적이고 개성이 넘치는 서구적 예술가가 아니었다. 작가로 활동하면

서도 그녀의 작업은 이일영의 화숙에서 행해졌고, 그녀의 근황은 이일영을 통해 발언되었다.[39] 또한 그녀에 대한 평가는 언제나 사장인 이일영에 대한 평가로 이어졌다. 그녀가 어떤 작품을 출품할 것인지 역시 정찬영의 입장에서가 아니라 사장의 입장에서 고려되어야 했다.[40] 이일영은 한국 화단에서 드물게도 남성 채색화가였다. 그는 일본화가 이케가미 슈우호의 문하생이었으며 따라서 고도의 기교가 요구되는 채색화의 기초를 이일영에게 배운 정찬영은 '일본화의 잔재'라는 평단의 비판을 감내해야 했다. 따라서 남성적 비평이 정찬영에게 건넨 최고의 칭찬은 "그만하면 남에게 간섭이나 동정을 받지 않아도 훌륭히 향상할 수가 있습니다. 자중자존이 있기를"이었다.

고카츠 레이코는 1920-50년대의 일본의 여성 미술을 논하면서 화숙 제도를 언급한다. 화숙 제도는 일본화에 잔존해있던 장인과 제자 간의 도제 관계를 그대로 유지한다. 근대 일본에서 여성을 화숙에 받아들였던 것은 단지 경영상의 이유였다. 그러나 화숙 안에 여성 문하생의 수는 적었고, 이들은 봉건적인 사제 관계에서 뿐 아니라 남녀 차별이라는 이중의 억압을 받았다.[41] 우리나라 화숙의 여성 문하생의 상황도 그리 다르지 않았을 것이다.[42]

39. 정찬영이 조선미전에서 처음 입선한 조선 미전 8회 준비시기에 이일영은 자신의 화숙에 "그림 공부하러 오는 여자가 4-5인 있는데 그 중에서 정찬영 양은 매우 유망하다고 생각합니다. 이번에 <연못가>라는 일폭을 출품하게 되었는데 매우 잘되었다 생각하나 입선 여부야 보증할 수 있습니까?"(「화실방문기」, 『매일신보』, 1929. 8. 15. -8. 27.)고 밝혔다. 이때 정찬영이 입선한 작품이 지금 평양 조선미술 박물관 근대 미술 상설 전시실에 있는 <연못가>(1929, 그림 3-7)이다. 조선미전을 준비할 때마다 이일영은 정찬영의 근황을 기자에게 전했다. "자기 집에서는 모두 그만 두고 시집을 가라고 한다는데 역시 자기는 이 길에만 취미를 가지고 있습니다. 퍽 열심히 합니다."(「선전을 앞두고-아틀리에를 찾아」, 『매일신보』 1930. 5. 4. -5. 13.), "여자의 몸으로 오로지 그 길을 향하여 나아가려는 씨의 예술은 반드시 우리의 기대를 헛되이 하지 않으리라 보고 씨의 전도를 축복합니다."(「선전을 앞두고-아틀리에를 찾아」, 『매일신보』 1931. 5. 10. -5. 17.)
40. "(정찬영의) <모란>(1931)은 기법으로 보아 사장을 얻기 전 구작으로 안다. 출품치 않는 것이 도리일 것이다. 사장을 모욕한 것이다", 김종태, 「제10회 미전평」, 『매일신보』, 1931. 5. 26 - 6. 5.
41. 고카츠 레이코, 「1930-50년대 일본의 여성 화가: 제도와 평가」, 『미술 속의 여성』, 이대출판부, 2003, 162쪽.
42. 그렇다면 여성 작가가 사장인 화숙은 어땠을까? 나혜석은 이혼 후 수송동에 '여자미술학사'를 설립(1933)했다. 나혜석의 화숙은 서양화 교육 기관이었기에 한국/동양화 화숙 만큼 위계적이지는 않았으리라 추정할 수 있다. 그러나 여기에서 필자의 관심은 여성 작가의 화숙이 남성 작가의 화숙에 비해 훨씬 민주적이거나 창의적이었다고 볼 수 있는가이다. 나아가 자매애에 기

화숙의 남성 제자들에게도 사장의 그림자가 따라다녔고, 사장의 통제로부터 독립하기 어려웠다. 그러나 제자가 여자인 경우 사장의 통제와 간섭은 더욱 강력했을 것이다. 여성에 대한 폄하와 배제가 일상적으로 행해지는 화숙에서 여성 작가들은 자신의 능력을 증명하기 위해서라도 역설적으로 스승의 전형을 완벽히 체득해야 했다. 김홍희는 "30년대 여류 동양화단의 산실이었던 청전 화숙 출신의 정용희, 이현옥은 전통 화단을 빛낸 동양화가로서 높이 평가받지만, 주제는 물론 양식에서도 청전 화풍을 그대로 답습함으로써 이들의 작품에서는 여성적 영역의 가능성이 처음부터 배제되었다"[43]고 말했다. 여기에서 김홍희의 발언은 여성 화숙에서 여성 작가들의 예술적 수행의 위치를 고려하지 못하고 있다.

강경한 남성 중심적인 미술 환경이 여성 작가들에게 남성적 규범을 더욱 강하게 체득하게 만든다면 이것은 '부정'적인 방식으로 여성의 성차가 작품에 구현된 것으로 읽을 수 있다. 남성 작가에게 문제가 되지 않을 요소가 여성 작가의 작품 속에 내적 요소로 작동하고 있는 것이다. 성차 층위1에서는 성차별적 환경으로부터 결과한 여성적 특성을 남성적 특성과 구분된 여성의 성차로 간주하기 때문에, '의도적으로 스스로를 남성화하려는 여성의 특성' 역시 성차의 한 국면(성차 층위1)이 된다.

또한 정찬영은 여성장르로서의 채색화를 성취했다. 윤범모를 비롯한 근대 미술사가들은 1930년대를 지나면서 한국 여성 화단의 중심이 한국/동양

초한 여성주의적 관계의 전범을 찾을 수 있는가이다. 나혜석은 그 자신 화업의 쇠퇴기에 화숙을 설립했고, 그에 대한 기록도 그다지 남아 있지 않은 것으로 보아 별다른 성과 없이 문을 닫았던 것 같다. 화숙을 연 뒤, 얼마 지나지 않아 곧바로 수원으로 거처를 옮긴 것으로 알려져 있기 때문이다("나여사의 서한", 『삼천리』, 1935. 3). 만일 나혜석에게 여성 제자가 있었고 그 제자가 화단에서 적극적으로 활동을 했었다면 필자의 궁금증은 풀렸을지 모른다. 다만 화숙의 취의서가 남아 있어 여성 화숙의 페미니즘 성격을 추정할 수 있을 뿐이다. "동무의 색씨들아! 오시오, 같이 해봅시다…일체의 암흑을 명랑화하기 위해서 다 같이 어둠침침한 골방 속으로 나아오시오, 우리의 눈에서, 우리의 손끝에서…예술 위에서…시대의 신경을 죄어줍시다… 나는 변변치 못합니다. 그러나 여러분은 거룩하시지 않습니까?…동무야! 색씨들아! 시대의 엔젤아! 새 일할 때가 왔다. 와서 같이 손목을 잡자!" 나혜석, 이상경 편(2000), 앞의 책, 649쪽.
43. 김홍희(2003), 앞의 책, 283쪽.

화로 변화된다고 주장한다. 이때의 한국/동양화란 채색화를 의미한다. 도의 담담한 성격은 수묵에 적합하나 장식적이고 세속적인 여성의 성격에는 채색이 맞는다는 것에서 채색화는 여성적 장르로 규정된 것이다. 필자로서는 성차 층위1의 측면에서 여성의 성격과 채색화 사이에 본질적인 유사성이 있는지는 확신할 수 없지만, 적어도 수묵화가 금지된 상황은 여성들로 하여금 채색화에 주력하게 했으리라 추정한다. 성별화된 예술 환경을 고려한다면 채색화는 여성적 장르라고도 할 수 있겠다. 그러나 남성 채색화가를 여성적이라고 간주할 수 없고 또한 모든 여성 작가들이 채색화를 그리지 않는다는 점에서 채색화의 여성성은 성차 층위2에서 논의될 수도 있다.

그렇다면 성차 층위2의 측면에서 정찬영의 채색화는 어떻게 평가될 수 있을까? 정찬영은 조선미전에 8회전 이래로 일곱 번 출품을 했다. 10회전에서 <여광>(1931)은 최초의 여성 특선작이 되었다. 또한 14회전에서는 <소녀>(1935, 그림3-8)로 특선과 함께 최고상인 창덕궁상까지 수상한다. 이러한 경력은 그녀의 예술적 재능을 검증해준다. 그럼에도 불구하고 그녀에 대한 평단

그림 3-8. 정찬영, <소녀>, 1935, 조선미전 14회 특선, 창덕궁상 ⓒ도정애

의 평가는 "섬세한 기술과 공력", "채색의 잔치"와 같은 찬사와 "철학이 없고", "제재의 빈곤, 주관적 초현실"에 기초한 "부르주아적 장식 미술"과 같은 폄하가 공존한다.44) 이마동은 정찬영을 조선과 여류작가를 대표하는

44. "정찬영씨는 규수작가라 한다. <여광>(1931)의 작자로서 씨는 과연 천재화가이겠다 … 작품을 해부한 결과 철학의 부족을 느끼니 제작여기에 사색을 요한다. 당학을 대강 알고는 미학 그리고 역사, 수학, 작품법을 공부하는 것이 씨에게 순서일까 한다.", 김종태(1931), 앞의 글.
"순전한 부르주아 장식미술을 대표하는 것이며, 장식적 가치에서는 "낙화유금(洛花遊禽)"(1933)

작가라고 말한 뒤, "문학적 기분에 빠지지 말고, 회화적 요소를 연구하기 바란다"[45]고 밝혔다.

정찬영을 통해 제시된 여성성은 단순히 여성적이기보다는 채색화의 특성이기도 했다. 그러나 여류작가로서 최고의 위치에 선 정찬영의 그림이 갖는 특성이라는 것이 그러한 속성들을 여성적인 것으로 명명할 수 있는 조건이 될 수도 있다. 그렇다고 하더라도 유독 여성과 관련하여 가치절하의 의미로 사용된 평어들은 페미니즘 관점에서 재해석될 필요가 있다. 여성적인 나약함이나 감상적 태도로 간주된 정찬영의 채색화는 한국/동양화 전통에서 무시되어 왔던 조형적 기술력과 완결성 및 주제에 종속되지 않는 순수 형식의 창조로서 한국/동양화의 혁신으로 평가될 여지가 있다. 이들은 여성 성차 2, 3에서 해석되어야 한다. 또한 제재의 빈곤은 여성적 제재의 발굴이라는 측면에서 재해석할 수도 있다.

정찬영의 여성적 제재는 <소녀>에서 빛을 발한다. 창덕궁상을 수상한 이 작품은 조선향토색의 전범으로 평가받는다. "그 조그만 일폭 채화에서 조선의 정조, 조선의 분위기를 볼 수 있고 할미꽃 한 송이에서 조선의 봄을 볼 수가 있다. 한량없는 시구(詩句)를 낳을 수 있는 이 화면에서 얼마나 정씨의 특이한 표현을 볼 수 있는가?…여기서 정씨의 예술가로서의 착한 마음, 사랑, 노래를 보고 들을 수 있다"[46], "조선의 공기가 가득차고 조선의 풀 향기가 떠돈다"[47] 등과 같은 평문이 보여주듯이 <소녀>는 식민지의 침탈과 저항, 근대적 민족주의를 여성성으로 성취한 작품이다. 이때의 소녀는 식민지 여성이라는 점에서 성차 층위2를 표상하기도 하지만 저항적 여성 주체, 해방을 위해 사회와 스스로를 변화시키는 성차 층위3을 표상하기도 한다.

이 빼어나다.", 이갑기, 「제12회 조선미전평」, 『조선일보』, 1933. 5. 24. ─5. 27.
45. 이마동, 「미전관람 우감」, 『동아일보』, 1935. 5. 20.
46. 안석주, 「제14회 미전의 전폭에 연한 인상」, 『조선일보』, 1935. 5. 20.
47. 김용준, 「화단 일 년의 동정」, 『동아일보』, 1935. 12. 27.─12. 28.

그동안 페미니즘 비평가들은 정찬영에 대해 시대 상황에 동참하지 않았고 각성된 여성 의식도 갖지 않았다고 평가했다. 그러나 정찬영은 미술을 업으로 선택한 순간부터 화숙에서의 훈련, 전람회 출품 과정, 낙선에서부터 최고상을 수상하기까지, 매순간 성차 1, 2, 3의 차원에서 스스로가 여성임을 잊을 수도, 잊은 적도 없었다. 정찬영은 미술은 여성의 일이 아니라는 가족의 반대를 피해 평양에서 안정된 직장인 교사를 관두고 미술을 배우고자 서울로 도망을 왔다. 또한 이일영의 화숙에서 그녀는 자신의 의도가 아님에도 매순간 여성 제자로서 그 정체성을 확인받았고, 평단과 대중적 관심에서도 그녀는 언제나 여성 화가로 그 정체성을 확인 받았다. 그녀의 작품이 긍정적 평가를 받거나 부정적 평가를 받을 때에도 언제나 여성성이 교차하고 있었다. 그녀는 작품 활동을 계속한다는 조건부 결혼을 했으며, "남들은 여자는 남자보다 결혼 후 더 자기의 취미를 곱게 살리기 어렵다 하지만 나는 이제부터 전의 몇 곱절 그림에 정열을 기울여 보려 할 뿐입니다"라는 다짐을 반복했다.[48] 그러면서 "살림 걱정, 애기 걱정에 그림이 방해 받는 것"을 불안해했다. 결국 6·25 전쟁 후 남편이 납북되자 생활전선에 뛰어드느라 그림을 그만 둘 수밖에 없었다.

정찬영은 나혜석처럼 명시적으로 페미니즘을 공표하거나 여성 집단에서 활발하게 활동하거나 적극적으로 가부장제에 저항하지 않았다. 그러나 그녀는 한국 근대라는 조건 속에서도 자유로운 여성 주체로서 자신의 직업인 예술에 몰두하며 당대에 성취할 수 있는 최고의 기량을 보여주었다. 또한 1932년 조선미전에 민족적인 미술가들이 반기를 들고 불출품을 결의할 때 정찬영도 참여했다. 스승의 명령에 따랐을 뿐이라는 비판도 있지만, 상대적으로 수상 확률이 높아진 상황에서 불출품을 결정한 것은 식민지

48. 작자 미상, 「정찬영 여사 동양화에 여자론 처음 특선」, 『동아일보』, 1931. 5. 31, 윤범모, 「정찬영-일제하 여류채색화의 선구」, 『월간미술』, 2000년 6월호에서 재인용.

조국의 전문적인 여성 작가라는 자의식이 없었다면 불가능한 일이다. 또한 그림에서 은퇴한 이후에도 직업을 가진 독립적인 여성의 삶을 살았다. 그것은 당대로서는 여성에 대한 분명한 자의식 위에서만 가능한 것이었다. 그것이 자유주의적인 것이었다고 해서 페미니즘이 아니었다고 말할 수는 없을 것이다.

4. 페미니즘과 비판적 다원주의

미적 범주들을 통한 정체성 확인의 서사는 미적 경험들을 보다 잘 이해하게 해준다. 성별은 다른 미적 범주들과 마찬가지로 특정 작품들에서 해석과 평가를 위한 중요한 계기로 작동한다. 그러나 성별은 획일화될 수 없으며 다양한 다른 범주들과 교차되면서 그 미적 의미를 협상해낸다. 나혜석과 정찬영의 작품에서 성별은 핵심적인 미적 범주이다. 그러나 이들 작품은 단일한 '여성성' 범주와 규범으로 다루기에는 너무나 많은 다양성과 다층성을 가지고 있다. 나혜석과 정찬영의 여성 미술은 서구/동양, 일본/한국, 제국주의/식민주의, 여성/남성, 여성/여성, 여성 자신/여성 자신 사이에 위치하고 있다. 나아가 그 위치는 학력, 계층, 이념, 지역, 종교, 문화 등 다양하고 다층적인 차이들로 구성된다.

이 글은 나혜석과 정찬영의 여성 미술의 구체적 위치를 성차 다층성의 분석틀로 구체적이고 조밀하게 밝히고자 했다. 3절에서 제시된 작품들의 정체성 확인의 서사는 세분화된 범주로서의 성별 사이에서 또 다른 차원의 성차들 사이에서 끊임없이 구축되고 있음을 보여준다. 개개인의 특정한 미적 실행은 보편 범주와 개별화된 범주들과 그 범주들 사이를 빠져나가는 새로운 범주들 속에서 이루어진다. 성차 층위 1, 2, 3은 작품에 대한 미적 실행에서 우리가 직면한 성차의 국면들을 분명하게 드러내주지만 동시에 성차는 끊임없이 변화하고 이동하고 있음도 보여준다. 따라서 작품의 성별

정체성 역시 끊임없이 이동한다. 독특한 위치에서 성차 다층성에 기반한 미적 실행은 곧 성차의 특정 국면을 해소하지만, 성차의 남겨진 문제들은 세분화하고 차원을 달리하며 성차의 국면을 변경해 나간다. 따라서 명명적 범주로서의 성차는 특정한 경험을 규정하는 것이 아니라 그것으로부터 새로운 경험을 추인하고 스스로 이동해 가는 실행인 것이다.

미적 정체성 확인의 서사의 설득력(reliability)은 단순히 논리적 합리성을 의미하지 않는다. 정체성 확인의 서사에서 위치 설정이란 단순히 미적 실행이 이루어지고 있는 위치만을 기술하는 것이 아니다. 위치는 입장과 책임을 포함하게 된다. 나혜석과 정찬영에게 여성성 범주는 당대의 일반적인 규정과 규범이기도 했지만, 수많은 여성들 간의 차이와 시간의 계기들 속에서 전통적인 성별의 규정과 규범을 변화시키는 새로운 국면들로 나타났다. 위치 설정은 다양하고 다층적인 성차 중 무엇인가— 침탈당한 소녀, 무능력한 여성, 생활력 강한 어머니 —를 자신의 '입장'으로 택하고, 이로부터 새롭게 변화할 성차의 국면을 상상하고 재구성하는 '책임'을 받아들이는 미적 행위인 것이다. 따라서 특정한 정체성 확인의 서사가 갖는 설득력은 역사적, 형식적 사실들에 대한 복합 기술을 통해 판단될 뿐 아니라 동시에 도덕적이고 정치적인 입장과 책임에서도 판단된다.

이것이 한 작품에 대한 성별 정체성 확인이 명명적인 여성성 범주로부터 페미니즘으로 향하게 되는 이유이다. 페미니즘은 대안적인 여성성을 찾아가는 과정이다. 그동안 나혜석이나 정찬영을 비롯한 근대 여성 미술가들에게 주어진 비난은 이들이 식민지 조국의 현실에 대해 비판적으로 인식하고 저항적으로 실천하기 보다는 신여성 담론에 숨겨진 교묘한 제국주의의 규율을 내면화하고 순응했다는 것이었다.[49] 한국의 식민지 근대 시기에 미술을 공부하거나 작가 생활을 한다는 것은 경제력이 뒷받침되어야 했으며,

49. 김홍희(2003), 앞의 책, 281쪽; 285쪽.

순수 조형적인 작업에 대한 몰두는 비판적인 현실 인식 없이 부르주아의 심미주의를 표방함으로서 미적인 이득만을 챙겼다는 것이다.[50] 그러나 이러한 일반적인 평가는 문제가 있다. 만일 미술이라는 장르 자체가 순수 조형적인 것이며 따라서 현실에 무비판적이고 부르주아적이라면, 당대의 모든 미술들에 대해서도 동일한 주장이 적용되어야 한다. 그러나 남성 작가들의 작품에 대해서는 다양한 범주 구분을 통해 세밀한 분석과 평가를 시도하면서도 유독 여성 작가들에 대해서만 이러한 주장으로 일관한다면 공정치 못한 분석일 것이다. 근대 여성 미술이 억압과 저항이라는 상반된 가치들로 이루어진다면, 이들은 순응의 내면화만큼이나 식민주의와 교조적 근대주의를 해체하고 여성주의적 틈을 만들어내는 변혁의 실행을 계속해온 것으로 평가될 수 있다. 뿐만 아니라 나혜석과 정찬영의 여성 미술을 현대의 페미니즘 관점에서 단순 비교하거나 평가할 수 없다는 것도 분명하다.

　나혜석과 정찬영은 성차 다층성의 구체적인 위치 위에서 여성 미술의 전략을 보여주었다. 이제 명명적 범주로서의 성차 다층성을 통해 작품의 성별 정체성을 확인하고 평가하는 것은 우리들 자신의 독특한 위치에서 요구된 새로운 페미니즘의 여성성을 찾아나가는 미적인 실행이 되어야 한다. 이는 나혜석과 정찬영의 미적 실행을 탈/전유하는 것이 될 것이다.

■ 참고문헌

고카츠 레이코, 「1930~50년대 일본의 여성화가 제도와 평가」, 『미술 속의 여성』, 이대출판부, 2003.

50. "여성들은 대부분은 해외 유학이 가능했던 상류층 여성으로서 대부분 시대적 이념이나 사상에는 무관심한 안일한 신여성일 뿐이다. 이들은 동시대의 사회주의나 페미니즘에 연루되지 않고 단지 개인적인 화업에만 몰두했다. 그들은 단지 상류층 여성으로서 순수 창작 활동에만 전념하였을 뿐, 미술과 페미니즘을 연결 짓는 단계에 이르지 못한 것이다." 위의 책, 290쪽.

김경일,『여성의 근대, 근대의 여성』, 푸른역사, 2004.

김복진, 윤범모 편,『김복진 전집』, 청년사, 1995.

김영나,「1930년대의 한국근대회화」,『미술연구』7호, 1993.

김주현,「여성의 '미적 경험'과 페미니즘 미학의 가능성」,『한국여성학』, 15권, 제1호, 1999.

_____,「페미니즘 미학과 작품의 성별정체성」,『미학』28집, 2000.

_____,「미적 범주로서의 '차이'와 여성 주체」, 한국고전여성문학회 편,『한국 고전여성문학』, 13호, 2006.

_____,『여성주의 미학과 예술작품의 존재론』, 아트북스, 2008.

김재희·진태원,「옮긴이의 말」, 데리다,『에코그라피』, 민음사, 2002.

김홍희,「나혜석의 양면성-페미니스트 나혜석 vs. 화가 나혜석」,『한국근대미술 사학』7집, 1999.

_____,『여성과 미술』, 눈빛, 2003.

나혜석, 이상경 편,『나혜석 전집』, 태학사, 2000.

데리다, 자크,『에코그라피』, 김재희 옮김, 민음사, 2002.

문정희,「여자미술학교와 나혜석의 미술 - 1910년대 유학기 예술 사상과 창작태 도를 중심으로」,『한국근대미술사학』15집, 2005.

박계리,「나혜석의 풍경」,『한국근대미술사학』15집, 2005.

박용옥,『한국 근대 여성운동사 연구』, 한국정신문화연구원, 1984.

브라이도티, 로지,『유목적 주체』, 박미선 옮김, 여이연, 2004.

윤범모,「제15회 서화협회의 고찰」,『한국근대미술사학』6집, 1998.

_____,「나혜석 예술세계의 원형 탐구」,『미술사논단』9호, 1999.

_____,「정찬영-일제하 여류채색화의 선구」,『월간미술』6월호, 2000.

이배용,『한국 역사 속의 여성들』, 어진이, 2005.

태혜숙,『한국의 식민지 근대와 여성 공간』, 여이연, 2004.

Benhabib, Seyla, *Situating the Self: Gender, Community, and Postmodernism in Contemporary Ethics*, Cambridge, Polity Press, 1992.

Brand, Peggy Z., "Feminism in Context: A Role for Feminist Theory in Aesthetic Evaluation", John Bender & H. Gene Blocker (ed.), *Contemporary Philosophy of Art: Reading in Analytic Aesthetics*, Upper Saddle River, NJ: Prentice Hall, 1993.

Carroll. Noël, "Art, Practice and Narrative", *The Monist*, Vol. 71, No. 2, 1988.

Felski, Rita, *Beyond Feminist Aesthetics: Feminist Literature and Social Change*, Cambridge, MA: Harvard University Press, 1989.

Gunew & Yeatman, *Feminism/Postfeminism*, New York, NY: Routledge, 1993.

Korsmeyer, Carolyn, "On Distinguishing 'Aesthetic' and 'Artistic'", *The Journal of Aesthetic Education*, Vol. 4, 1995.

■ 찾아보기